絕對視覺：
11 位頂尖平面設計師的創意私日誌
Design Diaries: Creative Process in Graphic Design

露西安・勞勃茲 (Lucienne Roberts)、蕾貝嘉・萊特 (Rebecca Wright)　著
楊惠君　譯

目次

設計師	設計師國籍	發想地
史蒂芬・塞格麥斯特 Stefan Sagmeister	奧地利	美國
波利斯・史威辛格 Borries Schwesinger	德國	德國／英國／瑞士
家庭作業設計工作室 Homework	波蘭	波蘭
麥里昂・普利查德 Meirion Pritchard	英國	英國
艾美・薩洛寧 Emmi Salonen	芬蘭	英國
達頓馬格公司 Dalton Maag	瑞士／法國／英國	英國／巴西
弗蘿克・史泰格曼 Frauke Stegmann	納米比亞	南非
龐德與柯因聯合事務所 Bond and Coyne	英國	英國
實驗噴射機閣佬設計工作室 Experimental Jetset	荷蘭	荷蘭
寶拉・歇爾 Paula Scher	美國	美國
機場空側設計工作室 Airside	英國	英國

找到一個好鉤子！

生活就是設計。

我常告訴學生，十六個字就可以點出設計的樂趣：
小題大做、大題小做、同中求異、異中求同。

現代的書愈來愈好看，好看的原因除了書中陳述描
繪的內容外，經由整合企劃和巧思設計，讓人感受
到生活其實可以過得與眾不同。

一本好書，是一個「激發感覺」與「創造想像」的
鉤子，勾引出潛藏在閱讀者心底深處的祕密，為接
下來的日子帶來更多創新的力量！

閱讀是學習設計者，也是對想要正視生活的人最好
的投資之一。透視書中的設計如同一場視覺的盛宴
及腦內的旅行；窺探觀想設計師的創意發想，也審
視檢驗自己的領悟覺醒。

好的「設計」其實超越了設計本身。

原來我也可以這樣生活！「啟發」才是設計創造出
來的無限價值。讓每一個「尋常」的一天，有了「非
常」的感受。

教育者常說：「與其給一條魚，不如給一根釣竿。」
但有了釣竿，還需要有好的鉤子啊！

《絕對視覺：11位頂尖平面設計師的創意私日誌》
正是一個好鉤子。

發現你對生活的渴望，讓每一天都豐收。

李俊東

　　商業及工業設計師，平面設計和行銷企劃講師，為學校
教授設計創意課程，對藝文團體與企業進行設計賞析等講
座。注重左腦右腦均衡開發，精通設計與整合行銷企劃，擅
長創新時尚設計及色彩溝通策略管理。

　　一九九六年籌備美國康泰納仕集團《GQ》國際中文版在台
灣創刊事宜，為創刊元老，擔任《GQ》副總編輯為男性雜誌
開創時尚新面貌，擅長掌握潮流趨勢。陸續擔任東森、富邦
集團顧問、鈞霈公關媒體顧問、青樺婚紗設計顧問、生活雜
誌時尚總監等。曾擔任侯孝賢電影網站設計，為廣告公司擔
任文案和創意指導；並於亞東技術學院工商業設計系擔任講
師。自二〇〇六年起在學學文創擔任課程講師，承辦台北職
訓中心專業人才培訓課程，為學校及企業人士傳授設計企劃
與潛能開發等，年度課程逾百堂；同時擁有官、產、學豐富
經歷。著作受國立編譯館選為課程教材，專業資歷極為豐富。
已出版《會玩生活更快活》、《平面設計的美感訣竅：李俊
東給設計人的十二堂課》等個人著作達五十七本。目前擔任
古典音樂雜誌《MUZIK》主筆。

當 Laurence King 出版社問我們願不願意提一份企劃案，出版一本敍述平面設計過程的書，那一刻我們的心直往下沉。當時沒來由地擔心出版社要的是一種「如何做平面設計」的書，形式堂皇，卻勢必簡化，於是著手羅列所有我們認為不該出這種書的理由，然而卻發現在表達不滿的過程中，無心插柳整理出一種取向，當然從此再也放不下。幸好出版社也捨不得放手……

我們的取向

平面設計是一種習性特殊的行業。這個用語現在似乎變得極難定義，既能套用在一人公司的小型、自發性利基的案子上，也能用來描述跨國和跨領域公司高度商業性的作品。它的範圍既包括路邊印刷行的例行工作，也涵蓋專心一致且幹勁十足的設計師所做的實驗（對後者而言，工作就是存在的理由）。因此，我們認為本書必須一開始就說清楚平面設計包含的活動範圍有多大，而且決心要傳達我們的信念：一體適用的公式不但難找，最好也不要拿來套用。反而帶有個人色彩、靈活且正在發展中的方法，才是我們樂於探索的。

我們的概要（brief）是：本書應以教育為最重要目標。我們認為其中部分含意是指「啟發性」，並且著手發展一個架構，讓我們能夠深度敍述設計的來龍去脈，如此讀者才能學到東西，得出有意義的結論。我們確定本書目標之一，是不要把焦點放在最終成品或訪談對象身上，而是要個別講述幾個相互對照設計案的故事。我們開始先確認應該找哪幾種類型的案子，以及最可能找哪些設計師。

除了想介紹各種類型的設計案，我們也確定訪談對象的背景和年紀必須多樣化。我們明白描繪設計活動若不開誠布公就沒有意義，所以想鼓勵他們盡量坦白，也期待能問出通常大概不能問也不敢問的問題！整體而言，我們的目標是訪談對象與其作品，在範圍和適用性上應該一律國際化，如此一來，即將問世的《絕對視覺：11 位頂尖平面設計師的創意私日誌》才能代表當前平面設計的多樣性和豐富性。

當然，聽起來容易，做起來可沒這麼簡單！舉個例子，資深的女性平面設計師人數嚴重不足，不走西方設計路線的從業人員也委實太少。不過以本書納入之設計案的多樣性，例如開普敦一家服裝品牌的識別、杜拜新交通系統的字體，以及一本研究表格設計的書，我們希望《絕對視覺：11 位頂尖平面設計師的創意私日誌》多少能顯露當今平面設計是怎麼做的。我們覺得這一行既複雜又神奇，競爭激烈卻又令人精神振奮，放任卻又珍貴，同時還有一股擋不住的吸引力……

因為要跟一本名為《絕對視覺：11 位頂尖平面設計師的創意私日誌》的書相稱，所以每個跨頁都分配空間列載設計師當時的日記。我們要求日記要盡可能誠實且個人化，以便真實呈現設計案到底是怎麼進行的，並發揮「情境裝飾品」的功能，把作品置入每位訪談對象更廣大的生活脈絡中。

每一個案研究占據好幾個跨頁，根據頁面上緣的標題娓娓道來。這些標題視需要加以合併和省略。訪談時，我們也多多少少依循這個結構，要求訪談對象在蒐集展示用的視覺材料時，務必把這些主題謹記於心。當然，我們發現每個設計案都走它自己的路，時而前進，時而後退，又再度前進，進一步證明了平面設計未必總是一個直線的過程。儘管過程中總是跌跌撞撞，但設計是一個連續的過程，一個決定通常會影響下一個決定。

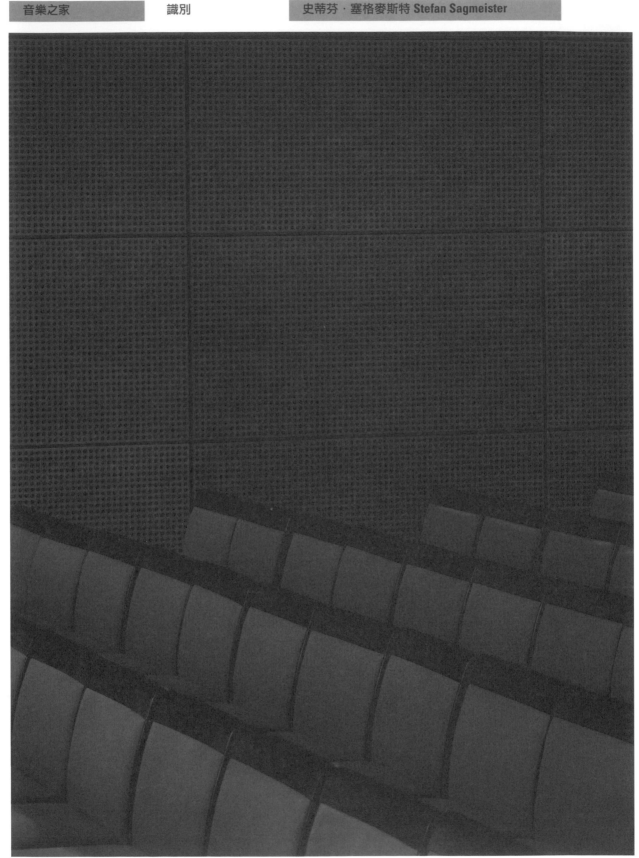

史蒂芬‧塞格麥斯特（Stefan Sagmeister，1962 年生），算是平面設計界的超級巨星，也是當今最受矚目的平面設計師之一。剛出道時，史蒂芬因為設計 1999 年底特律平面設計協會（AIGA）的海報，把字母刻在自己身上而一舉成名，後來他繼續創作出搶眼且充滿原創性的平面設計方案。他的作品避免依附傳統，偏好在概念上相稱但往往很大膽的點子。我們很想知道，此番名聲會不會影響到客戶要給他多少創作自由，他又如何在商業期待和個人實驗手法之間取得平衡。

我們尤其有興趣追蹤這個設計案——葡萄牙波爾圖（Porto）一所音樂中心「音樂之家」（Casa da Música）的識別，就因為史蒂芬對品牌塑造的觀點是如此明確。在他個人網站的首頁，史蒂芬說：「品牌塑造是被吹捧過度的過時垃圾！沒有人這麼說過（但早該有人說了）。」因此，這麼堅定的觀點，如何影響他對商標和識別系統的設計取向？又是採用哪一種創作過程？

音樂之家是波爾圖國家管弦樂團（Orquestra Nacional do Porto）、巴洛克管弦樂團（Orquestra Barroca）和混音樂團（Remix Ensemble）的基地與表演空間。這棟建築物屬於波爾圖 2001 年作為歐洲文化之都的文化投資，由荷蘭建築師雷姆‧庫哈斯（Rem Koolhaas）及大都會建築事務所（OMA，Office for Metropolitan Architecture）設計，於 2005 年完工。這棟創新的建築物有獨樹一格的十七切面造型，已經成為波爾圖的指標。因此我們又問了史蒂芬另一個有趣的問題：你怎麼給一個已經是指標性設計的標的物設計識別？

從頭到尾完全套用一個識別設計，這種做法的好處大致不會有人質疑，不過史蒂芬設計音樂之家和其他許多案子，正是從反抗設計「規則」出發。他的設計取向，似乎成為自由和束縛之間複雜關係的縮影，設計師多半和後者勢不兩立。

但這一點是否從史蒂芬的影響反映出來？或清楚展現在他的設計哲學中？史蒂芬經常成為其他設計師口中帶來啟發的人，啟發他的又是何人何事？

清早在陌生城市醒來

清晨是史蒂芬生產力最強的「概念」時間。在旅行途中尤其如此，他總會在清晨五點醒來，好好利用被打亂的睡眠模式。

他發現旅館房間特有的匿名性和氣氛，使靈感特別豐富，有助於他所謂的「自由做夢」（dreaming freely）。照他的解釋，「在旅館房間很容易思考，特別是因為你不太需要考慮執行的問題。要是旅館房間有個陽台就太棒了，如果有客房服務和咖啡更好。」

奧地利、美國和國外

史蒂芬生於奧地利阿爾卑斯山地區的布列根茲（Bregenz），相較於他自 1993 年起生活和工作的所在地曼哈頓下城，他早年的生活完全是另一回事。史蒂芬原本攻讀工程學，在奧地利一家左派雜誌《號角》（Alphorn）工作以後，才把重心轉移到平面設計。他曾兩度向維也納的應用藝術大學（University of Applied Arts）提出申請，在第二次獲准入學，後來拿傅爾布萊特獎學金，到紐約的普拉特藝術學院（Pratt Institute）繼續就讀。

他不得不回奧地利服兵役，但基於道德理由拒絕服役，因此到難民中心從事社區服務。由於工作的關係，他待過香港一家廣告公司，去過斯里蘭卡一間海灘小屋，並且繼續為了工作和追求靈感而周遊列國。

提柏・卡爾曼

在學生時代，史蒂芬崇拜的設計師是提柏・卡爾曼（Tibor Kalman），夢想將來能進入提柏在紐約的知名工作室 M&Co。

憑著絕不放棄的堅持，連續六個月每週打電話到提柏的辦公室，才終於見到他，這場初次會面也奠定兩人的重要情誼。後來提柏要僱用他，但史蒂芬因為不能照提柏的要求保證待上兩年，只好忍痛拒絕。

三年後，他終於加入 M&Co，但不到六個月，提柏結束工作室，到羅馬另起爐灶。此事激發史蒂芬自立門戶的念頭。1999 年提柏過世，但被史蒂芬驕傲奉為導師的他，留下了深遠的影響，特別是他建議要維持小型工作室，以保持創作自由：「開設計工作室唯一的難題就是不要擴張，其他都很簡單。」

走出辦公室

史蒂芬電子郵件特有的結尾語「來自可愛十四街的一百個問候」，見證了他對紐約的感情，但走出工作室是他創作過程的一個重要刺激。

沒有預先排定的實驗，很容易被一個又一個交稿期限擠掉，所以他每隔七年會撥出所謂的「實驗年，這段期間我們不為客戶做任何設計案，只管自由追求新方向和新道路」。

第一個實驗年是 2000 年，醞釀出《我這一生學到的事》（*Things I Have Learned In My Life So Far*）的計畫與出版。我們訪問史蒂芬的時候，他正在籌備 2008 到 2009 年的印尼休假年。史蒂芬不在時，工作室就交給設計師喬·休爾迪斯（Joe Shouldice）負責，史蒂芬指出，不管為創作重新充電有多麼重要，「還是要讓客戶知道有人管事。」

為非設計師設計

眾所周知，史蒂芬喜歡對設計高談闊論。別人經常引用他和美國設計作家史帝芬·海勒（Steven Heller）的那次訪談，在訪問中，他表示對業界充斥「沒意義的東西」感到失望，也簡單勾勒自己的抱負，要創作可以感動人心的設計。

他知道這不是一件簡單的事。「設計能不能感動人心？」是史蒂芬在紐約視覺設計學院（School of Visual Arts）教書時，給碩士班「設計師即作者」這門課的學生出的設計案。史蒂芬在概要裡要求學生的作品要能打動：

（一）他們認識的人；
（二）他們知道的人；
（三）其他所有人。

他認為做給設計師看的設計「偏狹得可悲，所以也很無聊」。他想知道設計作為一種語言，可能把觸角延伸到什麼範圍。他承認要做到這一點，鑑別力不可或缺，要以設計師兼作者的身分，「弄清楚你究竟想表達什麼」。

50/50

史蒂芬懷念提柏·卡爾曼生前總喜歡踏入不了解的領域。史蒂芬以個人作品的原創性和勇氣而聞名，我們很想知道，他是否也喜歡探索不熟悉的領域。他自承很容易對自我重複感到厭煩，但同時也想確定自己是在紮實的基礎上做事。

他總結一件工作的完美比例是：「50/50——50% 是我了解的，50% 是我不懂的。」

記錄想法

史蒂芬從年輕就寫日記，他把這種每週活動描述為「記錄我的想法」。

從前他把這些想法寫在各別的個人札記和工作筆記上，現在則用筆記型電腦，把一篇篇札記打成檔案。他鼓吹寫日記是個人成長的一種方式，也會定期回顧，這個反思舉動，造就他分析型和哲學型的設計取向。

儘管史蒂芬把他的日記和視覺素描本分得清清楚楚，但日記成了《我這一生學到的事》的靈感來源，某些私密想法以字體裝置藝術的形式在公共空間展示。

競標

雖然清晰而完整的設計概要通常被視為任何設計案的關鍵部分，然而概要應該怎麼提，業界卻毫無公式。即便基於案子和客戶的關係，爭取設計案的過程會大相逕庭。

像這樣的設計案——為一所著名藝術機構創造識別，對外招標是很常見的情形。為了確保物有所值，也為了避免任用親信，許多公部門資助的機關必須強制性對外招標。參與投標的設計師，往往必須提供設計取向和初步構想的簡單說明，再加上預算表和資歷證明。有時設計師是在和客戶開會時提出（或「丟出」）這方面的資訊。投標和比稿通常沒有酬勞，因此小型團隊往往窒礙難行。

比稿

史蒂芬和許多設計師一樣，對投標和比稿的過程及哲學不以為然。他談到流程中少了「公開提問」，例如詢問評審委員的身分，以及他們心裡可能暗暗希望達成哪些目的。

客戶仍誤以為比稿可以節省金錢和時間——設計師交出企劃案，他們只要選出最好的就行，對此他表示氣餒。在他的經驗裡，比稿時很少看到合適的概要，因此獲選的作品未必能滿足真正的需求。尤有甚者，史蒂芬指出，對設計師而言，比稿是勞民傷財，可能「讓案子萌生惡意。」

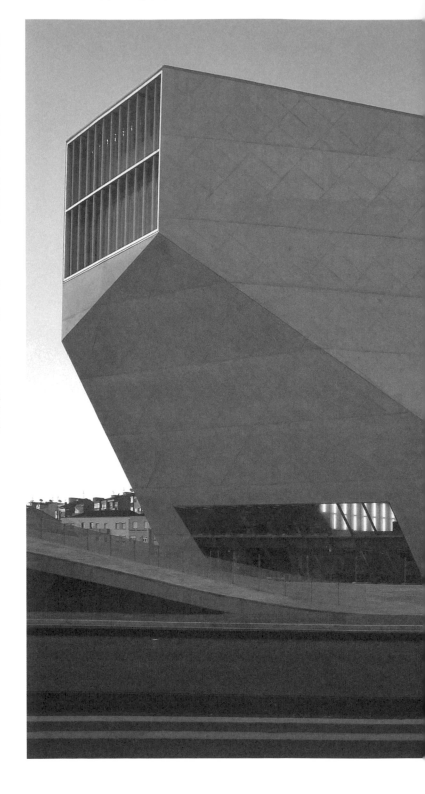

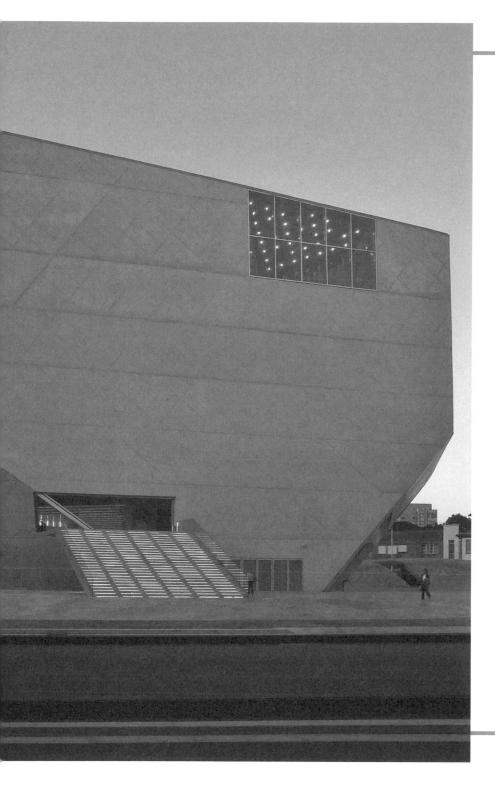

透過里斯本的實驗設計雙年展（Experimenta Design），史蒂芬結識了它的策劃人兼執行長古塔·穆拉·古德斯（Guta Moura Guedes）。後來古塔到音樂之家擔任行銷總監，便詢問史蒂芬願不願意參加比稿，和另外兩家設計公司各自提出音樂中心識別的企劃案。「當時我心想未免太誇張了。要獲得最好的結果，比稿不是最好的方法，我建議她留意過去幾年裡，她認為在識別方面表現出色的公司，從中挑選一家公司談。」他告訴我們說，如果他和別人合作，他也無所謂，在這個坦白的建議之後，他不指望對方會找他做這個案子。

音樂之家有部分資金來自葡萄牙政府，古塔必須確定法律沒有規定得把這個案子對外招標。當她發現可以規避招標過程時，就請史蒂芬接下這份工作，不必比稿：「朝中有人好辦事。」

一開始的設計概要是透過電話進行，唯一提到的具體內容是一份交付成果的清單：創造品牌標誌（brand marque）；供交響樂團和當代樂團使用的兩個副品牌；還有五個「品牌規劃點」，包括廣告用識別系統和一份月節目簡介。這讓史蒂芬有了一個具體的起點，但他覺得是三天的波爾圖之行，才讓他制定適合的概要。他在那個地區探索，體驗這座建築物（見左圖），並且和音樂之家的總監及前臺經理見面。

14/04 三天波爾圖之行，造訪音樂之家，跟音樂總監和經理見面。今天在音樂之家的活動包括早上一場藝術展覽、晚上是我的設計演說、一堂智能障礙學童的課、一場室內音樂會、一場俄國音樂會，以及在停車場的一場午夜狂歡，所有活動出席之踴躍令人難以置信。

史蒂芬的素描本,記錄了他對庫哈斯指標性的音樂之家建築的初期探索。首先他必須從各種不同的角度繪圖,以了解它的造型,彷彿拿在手上翻來轉去地看個明白。

有些圖像是附帶評注的略圖,其他則是實體測試,然後拍成照片。這些都有助於他很快看出若以建築物作為設計工作的起點,是否是值得進一步探討的途徑。他用顏色來檢視這個造型的空間型態和合成形狀,然後拆解開來,揭露各個組成部分。

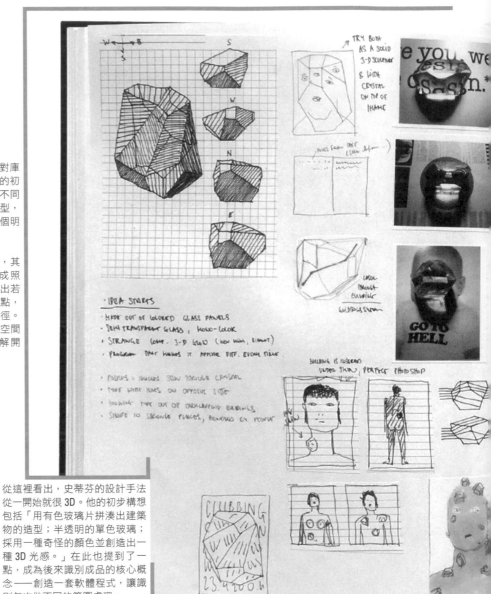

從這裡看出,史蒂芬的設計手法從一開始就很 3D。他的初步構想包括「用有色玻璃片拼湊出建築物的造型;半透明的單色玻璃;採用一種奇怪的顏色並創造出一種 3D 光感。」在此也提到了一點,成為後來識別成品的核心概念——創造一套軟體程式,讓識別每次做不同的算圖處理。

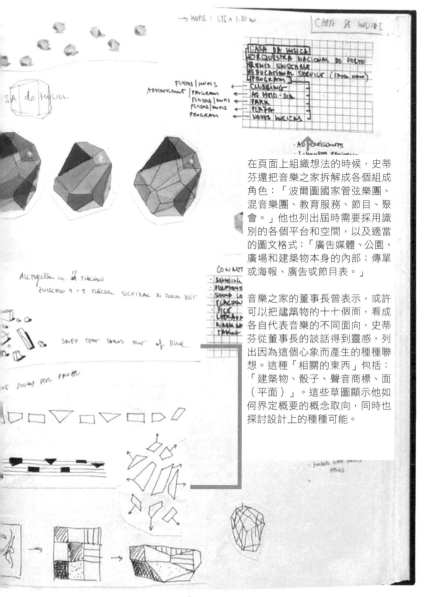

發想

就算是最有經驗的平面設計師，也會對創作過程的某些部分感到不安。史蒂芬在這方面的坦率令人耳目一新：「我覺得思考是很困難的。」為了幫忙克服這一點，他已經發展出一套處理所謂「概念時間」的策略。

史蒂芬發現，與其給自己無止盡的時間思考，如果用很有紀律的方式規劃思考的時間，生產力反而比較強。他給自己分配短短幾個清楚劃定的時段——例如兩個二十分鐘的時段，或三個十分鐘的時段。他坦承：「如果我撥出三小時的思考時間，很可能一事無成。」

素描本

在一開始的發想階段，史蒂芬會做筆記和畫草圖。這些往往出現在他「備忘記事本」（daytimer）背面，一本隨身攜帶的皮面個人記事本。無論是開會、在機場等飛機或是坐在紐約計程車的後座，他都在畫草圖，其中最突出的部分最後會經過轉換和整理，放進他的素描本，做進一步的探索和發展。

這些素描本一律是 9×12 吋的黑色精裝本。他悉數保存過去十五年的素描本，形成一個越來越大的想法和參考資料圖書館。除此之外，史蒂芬向來有寫日記的習慣，更顯示他喜歡也習慣記錄想法，進行分析反思，以及嚴謹的文獻整理。

在頁面上組織想法的時候，史蒂芬還把音樂之家拆解成各個組成角色：「波爾圖國家管弦樂團、混音樂團、教育服務、節目、聚會。」他也列出屆時需要採用識別的各個平台和空間，以及適當的圖文格式：「廣告媒體、公園、廣場和建築物本身的內部；傳單或海報、廣告或節目表。」

音樂之家的董事長曾表示，或許可以把建築物的十十個面，看成各自代表音樂的不同面向，史蒂芬從董事長的談話得到靈感，列出因為這個心象而產生的種種聯想。這種「相關的東西」包括：「建築物、骰子、聲音商標、面（平面）」。這些草圖顯示他如何界定概要的概念取向，同時也探討設計上的種種可能。

01/05 設計英國蘇格蘭六市設計節（Six Cities Design Festival）的大型廣告看板。

設計識別

識別設計是用平面設計的工具，以一種具有辨識度、清晰度和凝聚性的方式，在各種媒體和商品上，創造並投射某個人或某個組織的形象。傳統觀點認為，透過不斷的出現和應用，可以強化一個識別的權威性。

史蒂芬不同意這種「千篇一律」（sameness）的概念，反而很有興趣質疑這種既成的觀點。他同意有些識別適合千篇一律地出現，並且舉一家無所不在的跨國咖啡連鎖店為例：「最大的成就是讓全球任何地方的咖啡有相同的品質和溫度。商標成為代表這種品質的告示牌。假設請我重新設計，我會建議他們不要換商標。」他在乎的是還有其他許多領域和公司，「無論如何都不該用這種方式」，這個觀點有違一般公認的看法。

適用性

這裡的辯論重點，在於視覺識別和它所代表的地方或產品之間的關係。史蒂芬認為，這是把建築物用於視覺品牌或商標的機構所面臨的特殊問題。他覺得這種圖案識別，老是把人類的空間和情感經驗，簡化為一個無法令人滿意且靜態的平面意象。在本案中他深深感覺到，必須把音樂之家的活動和觀眾的廣泛性及多樣性，反映在他所設計的識別裡，而一昧追求「千篇一律」則會和這個目標唱反調。

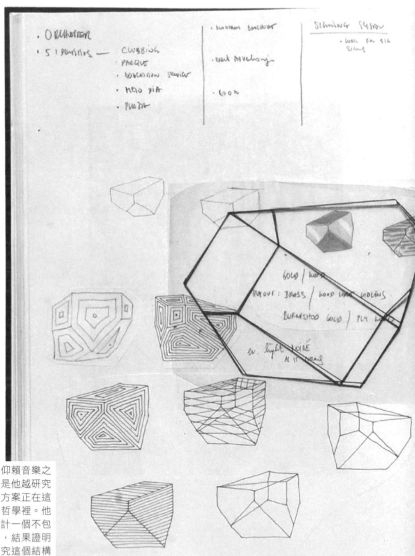

史蒂芬起初極力避免仰賴音樂之家建築的指標性。可是他越研究就看得越清楚，解決方案正在這棟建築物及建築師的哲學裡。他說：「我們起初想設計一個不包含這棟建築物的識別，結果證明根本辦不到，因為研究這個結構體的時候，我們發現建築物本身就是一個商標。庫哈斯稱之為『象徵主義課題之構成』。說得對極了。」乍見這個有些難以理解的說法當下，是一個重要轉捩點：「我們放手納入這棟建築物，作為商標系統的一部分。需要改變的只是解析度而已。」

怎樣才可能完成這種解析度的改變，從史蒂芬早期的草圖看得出相關探索。他以建築的造型為基礎，把不同質感、色彩和花紋套用在殼體上，改變它的視覺和聽覺共鳴。其簡潔的注解顯示，他對材料的選擇受到樂團使用的樂器影響：「黃金／木材；把黃銅／木材當小提琴試用；拋光的黃金／膠合板。」

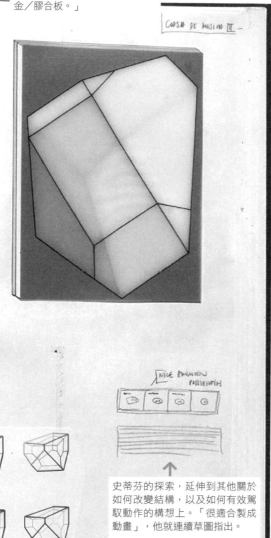

史蒂芬的探索，延伸到其他關於如何改變結構，以及如何有效駕馭動作的構想上。「很適合製成動畫」，他就連續草圖指出。

他一心要研究其他的空間詮釋，找來柏林的設計師兼程式設計師勞夫・阿莫爾（Ralph Ammer）來實驗建築物的數位動畫和算圖處理。除了他自己的草圖，史蒂芬還隨手寫下「輕盈的波紋，彷彿在動」，要求勞夫把這個提議加以發展。結果就如這裡所示。以向量繪圖軟體 Illustrator 繪製而成，重疊的花紋所創造的視覺干擾，讓每個影像動了起來，但勞夫補充說，這些波紋的實驗終究是「一個美麗的死胡同。」

24/06　《我這一生學到的事》展覽，在貝爾格勒超空間藝廊（Superspace Gallery）開幕。

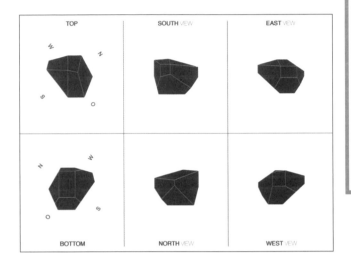

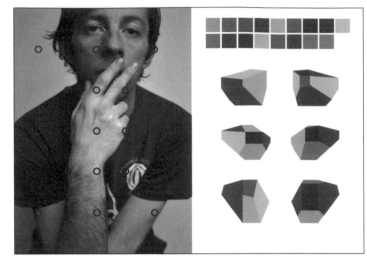

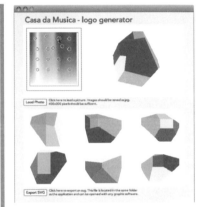

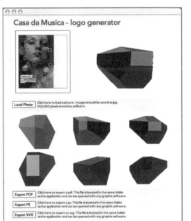

勞夫承認，史蒂芬其實從來沒給他一份具體概要，成果反而是出自「我們把檔案和點子跨越大西洋你來我往的一種對話」。他們各自研究這些想法和檔案，剛開始是探索利用建築物造型的可能性，史蒂芬做模擬實驗，勞夫從數位版本下手。從這些起點，史蒂芬找到了他要追求的設計和概念，就此形成商標產生器（logo generator）的點子。

史蒂芬和勞夫沒有發展出套用在不同脈絡下（例如，一個是文具的版本，一個是廣告的版本）的單一視覺識別或一系列相互關聯的識別，而是設計一個系統，創造出一個可變的商標。史蒂芬看到一個可以讓個人自行創造商標設計的機會。勞夫很清楚這需要一套量身打造的軟體工具，讓音樂之家每個員工都能輕易上手。

勞夫描述這個商標產生器是一個「簡單的工具」。使用者可以載入自己選擇的影像，選取其中的顏色，套用在建築物十七個切面的每一面上。這個測試利用這棟建築物的互動式3D模型，如此一來，使用者可以預覽他們的配色好不好看，再做出最後決定。當使用者滿意自己選的顏色，可以把影像輸出成向量圖，用在任何標準繪圖軟體中。

新科技

許多平面設計師會探索新科技，也會實驗它們塑造我們溝通方式與溝通內容的潛力。此番投入可以擴大到設計專用的軟體和數位工具，以符合特定設計概要，因此設計師會經常跟具備互補技能的專業程式設計師、程式撰寫員或數位設計師合作。成功的識別設計，反映出傳播科技的發展越來越擅長利用數位世界的潛力，以及這個平台環境的諸多可能性。

數位設計

2004 年史蒂芬在柏林藝術大學（Berlin University of the Arts）教書時，認識了在該校擔任新媒體課程講師的數位設計師勞夫·阿莫爾。他們共同為史蒂芬的《我這一生學到的事》設計一張互動式的字體設計相片（上面寫著「不誠實違背我的本性」），因此彼此瞭解對方的工作方式。不過勞夫在柏林工作，史蒂芬在紐約開業，勞夫萬萬沒想到他們在音樂之家案的合作竟如此順利，尤其這段期間兩人一直沒見過面。「我想和史蒂芬這樣的人合作之所以這麼愉快，是因為他那種專業精神和他樂天派個性的結合，以及他不同凡響的設計技巧和創造力。」勞夫兼具設計師和程式設計師的身分，可以從這兩種觀點來處理一件設計案，必要時可互換角色。從他處理互動式設計的手法，可以充分看出其彈性思考的能力。「我向來極力區隔哪些工作是機器可以（也應該）接手的，哪些是只有人能做到的，然後試圖找出兩者之間順暢的相互作用。如果情況順利的話，這些努力最後累積的成果可以憑直覺理解，而且容易使用。」

```
LogoGenerator | Processing 0156 Beta

LogoGenerator §  Button  Casa  ColorPicker  ExportButton  ExportManager

import java.awt.*;import java.awt.event.*;
import java.io.*; import javax.swing.*;

import javax.swing.filechooser.*;
import processing.opengl.*;

Casa gCasa;
PhotoManager photoManager;
ViewManager viewManager;
ExportManager gExportManager;

void setup(){

  size(500, 610, OPENGL);

  background(255, 255, 255);

  gExportManager=new ExportManager();
  gCasa=new Casa();
  viewManager=new ViewManager();
  photoManager=new PhotoManager();

  lights();
}

void draw(){
```

勞夫發展構想時，在設計師和程式設計師的思維之間不斷轉換。「思考過這套軟體應該具備哪些功能以後，我研究出需要哪些互動和視覺元素，並在紙上規劃這套軟體，然後才鍵入程式碼。這套商標產生器的製作相當快速，只花了兩天左右。簡單到我可以在 Processing 下進行，這是設計師使用的一種現成軟體發展工具，平常我主要用來畫草圖。」這張 Processing 環境的螢幕截圖是商標產生器程式的一個程式碼片段。

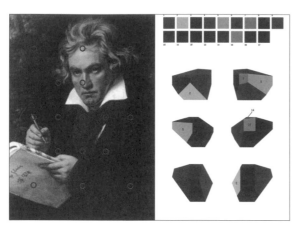

商標產生器會在每次使用時製作出一個訂做的商標。可以輸入任何圖像，不管是貝多芬或音樂之家董事長的肖像都行。識別系統大多採用預先決定的調色盤和字體選項。雖然這裡每個商標的顏色變來變去，但商標的調色盤永遠和擷取調色盤的背景脈絡有關。

史蒂芬的構想，在音樂之家建築師庫哈斯的意向和哲學中找到共鳴。在庫哈斯筆下，這棟建築物「用不說教的方式向全市展露它的內涵；同時也用一種前所未有的方式，將城市展露在館內的民眾面前……文化機構多半只服務部分人口。大多數的人知道這些機構的外觀，只有少數人知道裡面在幹什麼。」

庫哈斯的用意，是要打造一個讓新、舊波爾圖「透過連續和對比的方式」正面交會的空間，也正是史蒂芬探索的主題。音樂之家的觀眾以在地人為主，但每場活動的觀眾大不相同。舉個例子，史蒂芬說，當代音樂和交響樂的觀眾「幾乎零重疊。因此商標必須能打動許多不同觀眾，所以顯然他們想要（也需要）一個可以改裝的系統。」

Nuno Azevedo
President

史蒂芬的商標必須獨立運作，不管是小尺寸的商標，還是隸屬一個比較複雜的視覺系統。我們經常把商標稍微重畫一下，提供各種大小尺寸使用，不過史蒂芬的系統很有彈性，因此不必重畫，史蒂芬選擇 Simple 字體作為該商標唯一的字體，設定為小寫字母，有稜有角的幾何造型頗有數位圖案的味道，無形中強化這個識別的當代屬性。

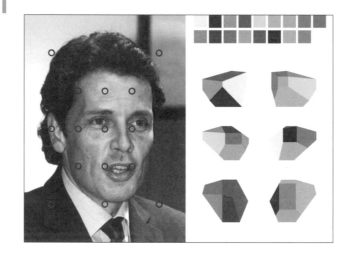

訊息

識別設計經常牽涉到複雜訊息的傳達。一個成功的識別，會投射出一個產品、一個人或組織的基本特質，並吸引以某種方式產生認同的目標閱聽人（target audience）。因此，設計師務必要建立核心價值，並在客戶需求和閱聽人的觀感與期待之間建立共同立場。

閱聽人

許多識別設計的案子可以在某種程度上界定目標閱聽人或關鍵人口。對文化機構來說，吸引多樣化的閱聽人是其主要任務之一，音樂之家也不例外。史蒂芬覺得音樂之家的口號在這方面很有幫助。「如果非說不可的話，我的感覺是，特別是對文化機構而言，口號通常是假的，而且應該作廢。不過我認為『多種音樂共聚一堂』（one house many musics）還不賴。」

應用

在一個通訊科技迅速發展、媒體互動性越來越強的世界，固定的視覺系統未必有用。識別大多必須在各種媒體及許多不同脈絡下作用。從平面媒體到網路媒體，從實體媒體到虛擬媒體，所以設計師必須仔細考量可能會以什麼方式在什麼地方看到這個識別，並創造一個彈性的系統，因應各種不同應用，在此也泛指各式各樣的觀眾。

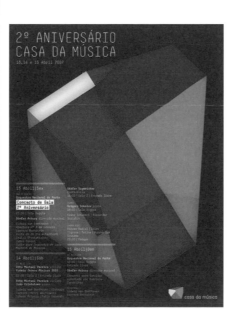

史蒂芬的目標，是希望識別能反映音樂之家許多不同類型的音樂表演。他開發出來的系統，讓商標能依照不同的應用方式和媒體變形。他的商標會改變性格來反映演出、事件或活動，不管是派對之夜、紀念活動或教育日。

這處表演場地有許多設計需求，而且日常活動的行事曆一直在變，所以史蒂芬根本沒辦法親自設計所有需要的宣傳品。他把商標產生器和設計規格移交給音樂之家內部的兩位設計師，安德烈·克魯茲（André Cruz）和莎拉·威斯特曼（Sara Westermann），他們會依照每次新的設計概要和活動要求來加以應用、詮釋。

remix ensemble

orquestra nacional
do porto

remix ensemble

orquestra nacional
do porto

波爾圖國家管弦樂團和混音樂團的商標，是在史蒂芬向古塔、音樂之家的董事長及總監做完最後的概念提案說明後才設計的。雖然史蒂芬對整體概念很清楚，得到的反應也很好，但他花了比較長的時間想清楚這些副品牌如何才能發揮作用。他的解決方案是回到原始構想和早期的草圖（見 **16 - 19** 頁）。他把黃銅和木材的相關質感，應用在波爾圖國家管弦樂團的早期設計上（最後變成為巴洛克管弦樂團的商標），並且把混音樂團的商標，當作一塊折射當代字體設計的玻璃立方體。跟商標產生器量身訂製的解決方案對照之下，這兩個副品牌被「鎖住」，因此它們的設計至今仍是史蒂芬確立和限定的樣子。

客戶對這個商標「真的很滿意」。不過更令史蒂芬個人覺得開心的，大概是庫哈斯非常喜歡這個識別，甚至開口要和他見面，這個要求顯然令他感動。被問到對最後結果是否滿意時，史蒂芬帶著斟酌過的滿意口吻回答說：「這個識別是對的。目前已經做完了。」

一以貫之的設計

從古塔和史蒂芬第一次談話到最後一次提案說明，總共耗費九個星期，商標的執行又花了六個月，史蒂芬認為，以這個案子的規模，六個月是他工作室完成作業的平均時間表。

後來史蒂芬把他的設計和規格移交給音樂之家內部的設計團隊，平面設計師投注特別多的時間，確保一個識別能夠一以貫之。這就需要設計出決定識別應該如何應用的系統。這些規則和使用指南，一般是以圖文手冊的形式呈給顧客，通常包含商標使用、字型使用和編排的基本規則。不過這並不表示必須百分之百遵守指南。

移交

只要是彈性或是會持續演化的識別，就得有人負責管理要以什麼方式、在什麼場合和什麼時候應用，所以自然必須移交給其他設計師，通常是公司的編制人員。史蒂芬承認這種做法可能會有困難。即便後來管理識別的人具有老練的鑑賞力，應用時也小心翼翼，卻永遠比不上親自處理那麼令他滿意。他比喻這種經驗就像請保母：「你必須信任她們，信任她們能做好這份工作，但你知道自己就是比她們更適合帶孩子。」

28/11　《我這一生學到的事》展覽，明天於盧布爾雅那（Ljubljana）的新盧布爾雅那銀行的大廳藝廊（Galerija Avla NLB）開幕，開幕前在 Cankarjev Dom 文化與會議中心演講。

《表格設計》（*Formulare Gestalten*）和英文版《表格書》（*The Form Book*）的誕生，是因為設計師兼作者的波利斯‧史威辛格（Borries Schwesinger，1978年生），熱愛平面設計裡比較樸素的一種成品：表格。這本書起初是他的大學畢業論文，原來的德文版和後續的英文版廣泛檢視各式各樣的文件，這些文件有一個共同點——都是設計用來填寫的。

揚‧奇霍爾德（Jan Tschichold）在1935年出版的《不對稱字體設計》（*Asymmetric Typography*）一書中，為了闡述抽象畫和字體設計之間的密切關係，列出了包含圖表在內的一些設計作品，嵌線和字體的粗細對照，在大片空蕩白色空間的襯托下，以平版印刷強烈呈現出來。資訊設計結合了系統性思考和必須極簡化的美學，至今仍然令許多設計師嚮往。對於花時間設計時刻表和表格的「嚴肅」字體設計師來說，這幾乎是一面隱形的榮譽勳章，而波利斯想探索的正是這個祕密世界。

我們覺得耐人尋味，一部分是因為這本書主題精粹，一部分是因為這是一個自己發起、自己寫作的案子。波利斯的論文最初由一家德國出版商出版，後來又有一家英國出版社發行；像這樣不只一次，而是兩度對自己的企劃案產生熱誠，對波利斯來說有多困難？出版計畫上路之後，他是否成功保留了創作控制權？而身兼作者和設計師兩種身分，對過程又會造成什麼影響？我們追蹤波利斯如何把他的學術研究，化為憑滿腔熱情落實的得獎佳作。

表格設計是平面設計業的利基領域，很容易被看成「有價值卻乏味」而隨便打發掉。要對這個領域進行學術研究，必須做到自律、仔細檢查和嚴謹。要說服出版商相信研究結果將締造一本引人入勝、視覺精緻洗鍊的書，必然得具備高度的鑑賞力，再加上天生熱情的個性。所以，波利斯的研究取向究竟受到什麼樣的影響？他是否自視為一名資訊設計師，抑或這只是眾多設計技巧和愛好的其中一種？

遺傳因子

波利斯是兩位平面設計師的獨生子。看到父母的工作，非但沒有受到啟發，反而「看多了，不覺得那麼有吸引力。」父母並沒有期待他成為平面設計師，因此即便在短暫涉獵都市規劃之後，對於將來可能從事平面設計，波利斯的態度是聽天由命。他參加了當地一場平面設計競賽，結果獲獎，二十一歲時分別申請柏林和波茨坦的平面設計班。波利斯有內幕消息，因此務實面對失敗的可能性，所以他很慶幸能獲准進入波茨坦應用科學大學（University of Applied Sciences）攻讀四年的平面設計。

離不開辦公桌

波利斯在中學期間一直想當建築師，就一個對模組結構感興趣的平面設計師而言很自然。經過更仔細的一番思量，他把注意力轉移到都市規劃，認為自己應該專注研究支撐建造環境的體系。這件事似乎「更重要」，他解釋說。讀了兩年大學之後，波利斯重新思考，他擔心自己會被綁在辦公桌，而主導決策的，多半不是任何規劃師的願景，而是開發商和地方官員之間莫測高深的關係。波利斯只得重返設計桌，他調侃地笑說，當了平面設計師，還是離不開辦公桌。

怕工作

波利斯是一位謙遜的設計師，但並非沒有雄心壯志。2004 年他還在大學唸書時，就和兩個同學史文加・馮・多倫（Svenja von Döhlen）和史提芬・威勒（Steffen Wierer）合作，在柏林開設一家小工作室，叫「造形陣雨」（Formdusche）。他們的設計案包括公司和識別設計，以及文化、教育和科學領域的案子。波利斯在求學期間也有一些國外工作經驗，在米蘭待了六個月。畢業十八個月後，他決定再度赴國外工作，這一次搬到英國，加強他的語言能力，並且進一步了解英國人和他們對設計的鑑賞力。遠赴異國從零開始，原本可能是一種孤獨的經驗，幸好他和一位志同道合的同班同學茱迪思・夏朗斯基（Judith Schalansky）經常保持聯絡：「我們常常遭遇非常相似的處境。她還待在柏林，不過我們每天通電話，就像有一位工作夥伴，而且會用電子郵件寄設計作品。我們總是就這些作品給對方直接、開放而坦誠的評語。這種回饋非常重要。」

設計資訊

也許因為這種工作還在發展初期，應該用來界定平面設計的術語少得可憐，也容易造成誤導。難怪波利斯會戒慎恐懼，不想被界定為「資訊設計師」，因為這已經成為一種過度使用又定義不清的說法。它一方面相當於一種嚴肅的設計，專門傳達實際、有用的知識，因此各式各樣的尋路系統、時刻表和圖表呈現，都屬於這個類別。另一方面，既然多數平面設計的功能是傳達某種訊息，絕大部分的設計案，無論是如何曇花一現、賞心悅目或純屬娛樂，大抵都可以作此描述。「書籍設計師、字體設計師和資訊設計師，真的能分得一清二楚嗎？我經常自稱為傳達設計師。」

神蹟藏在細節裡？

波利斯設計哲學的基礎，是相信成果來自於內容。只要正確分析，「就會出現新一套適合的設計規則。」對於每一個設計案，波利斯的目標是發展出一套系統，不但有助於釐清意義，也能更加簡化設計流程。這個系統化的設計取向對他至關緊要。波利斯專注於每一個細節，不只是對版式（format）、網格、層次、字級和間隔的結構性考量，還有看似微不足道的設計細節，例如微調字距、統一縮放字距和斷行。這種工作很辛苦，不過波利斯相信，「就算細節未必被注意到，但你會感覺得到——感覺得到那份用心，這會使整個設計案更受人喜愛，也更特別。」

背景雜音

幾乎不用說也知道，波利斯是現代運動的擁護者。不過身為一個相當低調的設計師，他一向避免吹捧設計師：「我舉不出任何設計界的偶像。」不過他佩服比較晚近的現代主義者，而且波利斯培養創新技巧來闡述設計過程，為的是仿效保羅‧蘭德（Paul Rand）向客戶提案說明時的做法。他承認會翻閱設計雜誌，也樂意參觀藝廊和展覽，不過他把這些當研究，而非靈感來源：「這是一種背景，但我極少看到什麼就想拿來重複，反正這種做法通常也不宜。」對波利斯而言，花一小時散步或騎單車來釐清思緒，就跟看設計書籍一樣重要，他發現後者也許令人振奮，但同樣很容易使人分心。

Abgenommen von
Noté par

Firma
Maison

Strasse
Rue

PLZ Ort
NPA Lieu

Tel Herr/M.
Tél Frau/Mme
 FrL/Mlle

Datum
Date

☐ Bestellung ☐ Offerte ☐ Mitteilung ☐ Reklamation
 Commande Offre Communication Réclamation

Betrifft
Concerne

Erledigt von
Réglé par

Borries Schwesinger
Matrikel Nummer 3798

Diplomexposé

Thema
Formulare gestalten

Formulare gehören zu unserem Alltag. Mitunter sind sie das einzige Medium, über das Kunden mit Firmen oder Bürger mit ihrem Staat kommunizieren. Formulare sind Teil eines hoch sensiblen Kommunikationsprozesses. Der Gestaltung von Formularen wird aber von ihren Herausgebern und auch von vielen Gestaltern oft nur wenig Beachtung geschenkt. Auch in der Literatur, in Designbüchern und Gestaltungsratgebern finden sich nur wenige systematische Analysen dieses Designfeldes und kaum Kriterien an denen sich der Gestalter orientieren kann.

Diese Arbeit will dieses Problem skizzieren und Lösungen entwickeln. Auf der Grundlage einer Sammlung von Formularen aus verschiedenen Bereichen, Zeiten und Regionen wird zunächst eine Typisierung dieses Gestaltungsfeldes entwickelt. Die vorliegenden Formulare werden anhand einer zu entwickelnden Systematik analysiert und eingeordnet. Dabei sollen sie auch im Kontext eines uns umgebenden Alltagsdesigns gesehen werden.

Bisher erschienene Schriften und von Gestaltern, Typografen, aber auch von Sprachwissenschaftlern gäußerte Meinungen und Auffassungen zur Formulargestaltung werden gesammelt, in einen Kontext gestellt und Grundlage für eine weitergehende Analyse sein. Daraus wird der Ansatz einer graphischen Semiologie der Formulargestaltung entwickelt. Dies kann Grundlage für die Formulierung von Gestaltungsgrundsätzen sein und in der Darstellung eines beispielhaften Kanons an Gestaltungselementen und -prinzipien enden.

Neben dieser formalästhetischen Analyse wird auf die kommunikative Bedeutung von Formularen eingegangen. Dabei kann ihre Bedeutung als Schnittstelle zwischen Staat und Bürgern bzw. Firmen und Kunden sowie ihre Rolle in der Entwicklung einer Corporate Identity untersucht und dargestellt werden.

Ein Ergebnis dieser Auseinandersetzung kann der Entwurf einer Publikation sein, die sich vor allem an Gestalter aber auch an Herausgeber von Formularen richtet, diese für das Thema sensibilisiert und Orientierung für die Gestaltung bietet.

有一天晚上，波利斯坐在蘇黎世女友家的廚房，苦思可能的論文題目，這時他瞥見一疊用來記電話留言的 A5 表格。信手拈來的版面設計──等著被畫上指針的時鐘，德、法文並陳的指示，線條的長度──令波利斯深深著迷。後來看得更仔細一點，波利斯開始好奇，他的論文能不能研究這個和其他幾種類似的短暫型用品，具備機能性但美學上又討喜。

波利斯必須先提出研究計畫，才能著手寫論文。他簡單説明自己打算研究表格的設計和符號學，得出一套設計原則，或許能用來檢視表格設計。本頁收錄了他的研究計畫，波利斯把這份計畫和其他各種背景資料裝訂在一起，形成他所謂的「過程書」（process book）。雖然沒有註明，這份計畫被併入他最後提案報告的一部分。

論文

把未來的準作者或準作者兼設計師主動提出的企劃書，發展成藝術或設計書籍，不是什麼稀奇的事。不過由學生撰寫和設計的論文，以幾乎未經修訂的形式做商業出版，就很罕見了。

波利斯開始思考他大四的研究計畫時，完全沒想到最後會成就一本書。他反而像個藝術家，先界定他想解決什麼問題，再考慮解決方案應該採取哪一種形式。

儘管是為期一年的大學研究計畫，但他立刻感到壓力沉重，因為「許多學生的目標是要打造一件經典傑作！」他把自己的構思縮小到研究表格設計——在資訊設計的專業領域，相關研究少之又少。波利斯想為這種工作和產品下定義。構成表格的是什麼？有沒有不同的類型？有沒有任何特定的設計相關術語？設計上的變數和侷限是什麼？波利斯的指導老師對他的計畫極感興趣，但他們本身不是這方面的專家。他前後五、六次向指導老師報告他的最新進展，但基本上這是個自我指導的研究計畫。

在波利斯就讀的大學，傳統上是把大四設計案和論文當成分開的兩件功課，但波利斯想合而為一。他打算設計一些表格，藉此把他的研究結果付諸實行，但論文仍須附帶研究文獻。有一天晚上，波利斯正著手把他的研究分成各章節，想像最後的成品會是一本圖文書，也斷定這顯然是最經得起考驗、也最有效率的解決方案。

波利斯研究過去和現在的表格，引用十五世紀一封贖罪券作為早期範例（中世紀教會授予贖罪券來赦免犯罪，是一份預先印製的文件，空白處填上購買者的姓名）。至於當前的例子，波利斯請二十五位當代設計師提出他們的設計作品以供分析，並收錄在論文裡。直到最後，幾乎每位設計師都正面回應他的請求。波利斯想盡可能地收錄形形色色的範例，他對表格的定義很寬鬆，只要紙張或螢幕上有一塊要用手寫或打字來填寫的空間即可。他要求的不只是商業和行政表格，還有回郵明信片、票券、問卷、證書等等。他當然也想看到填寫前和填寫後的範例，後者是表格成功與否的最終考驗。

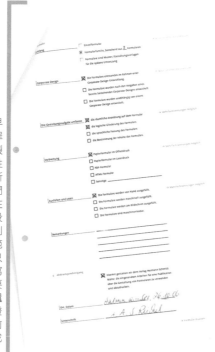

和他的德國出版商簽約之後，波利斯又把這個過程重來一遍，這回發出一份比較正式的徵件邀請（就是本頁這一份），本身當然也是一張表格！英國版要求進一步的研究，希望能夠吸引美國、澳洲和其他英語系國家的讀者。為了盡可能拉長上架期，這兩本書收錄了三百多個當代和歷史上的範例。

07/06/05 首次和貝羅教授討論我提出的論文，他很喜歡。
10/06/05 和穆勒教授討論同樣的事情——現在研究計畫通過了。在 24/08/05 正式啟動。論文要在剛好六個月之後交出。
09-15/06/05 整天待在波茨坦，監督「愛因斯坦設計案」，這是客戶的案子，我們把整個波茨坦市貼滿他代表性的 $e=mc^2$。
22/06/05 可莉娜從蘇黎世過來度假一週。不去工作室。
05/10/05 首度向我的教授諮詢，很順利。我們都同意我應該寫成一本書。

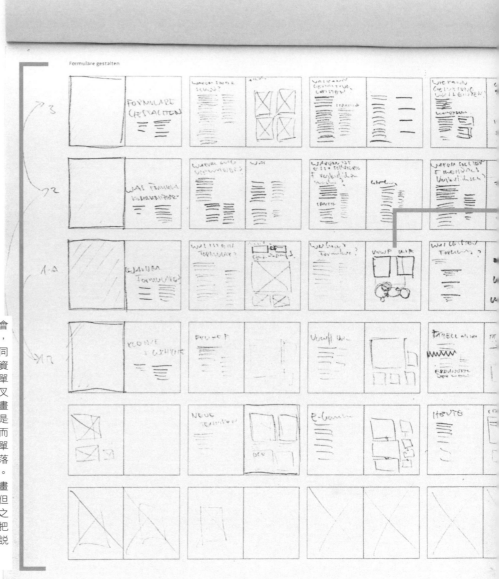

大型編輯計畫的設計師，大多會先草擬一份落版單（flatplan），這是把整部出版品化為視覺，同時對原本可能毫無章法的龐雜資料加以控管的不二法門。落版單上面的記號，可以簡單到用畫叉的格子代表圖片，用一組一組畫線代表文字，但如果以為這只是把潦草的文件三兩下拼湊起來而不以為意，那就沒有看出落版單的重要性。波利斯發現，製作落版單可以讓他綜觀內容和設計。他在書桌前待了兩天，「草草畫出整本書。看起來不怎麼樣，但幫了我很大的忙，因為畫完之後，我就知道想說些什麼，想把什麼內容放進去；這本書可以說已經成形了。」

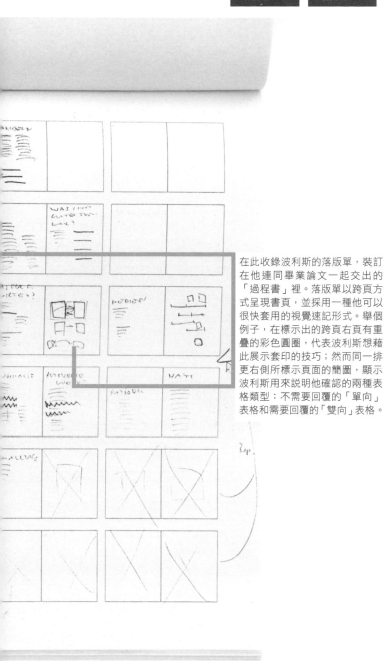

在此收錄波利斯的落版單，裝訂在他連同畢業論文一起交出的「過程書」裡。落版單以跨頁方式呈現書頁，並採用一種他可以很快套用的視覺速記形式。舉個例子，在標示出的跨頁右頁有重疊的彩色圓圈，代表波利斯想藉此展示套印的技巧；然而同一排更右側所標示頁面的簡圖，顯示波利斯用來說明他確認的兩種表格類型：不需要回覆的「單向」表格和需要回覆的「雙向」表格。

寫作與設計

面對一個出書計畫的規模和潛力，即便資深的作者兼設計師也不免膽怯。或許多少是因為書籍提供了臻於永恆的機會，令許多平面設計師滿懷敬意。如同被天神詛咒的西塞佛斯，永無止盡地把石頭推上山，結果只是讓它再滾下山而已，這件工作看似永無止盡，相對於頁數來說，需要的時間難以估計，而且高得不成比例。

波利斯用邏輯來看待原先按部就班的計畫和時間表，發現論文寫作和書本設計不可分割的程度，遠遠超出他的預期。由於受邀者的回應不定，同僚和朋友對他的分析與文字批評得毫不留情，他很快便打消原本要分頭進行的企圖。

波利斯發現他設計的時間變少了；不斷重新修改推敲文字，令他因恐慌而感到滯悶。要重新掌握大局，唯一的辦法是趕快動手設計；即便文字部分只完成一半：「看到具體的東西會讓我好過一點。最後我是先決定怎麼設計，然後再加上文字。我需要兩頁如此這般的主題，那我就知道必須寫三個段落或多少個字。」說到這裡，波利斯承認這兩種活動都引發信心危機：「要是不習慣寫作，你會想，『寫作好難，我真恨不得動手設計，設計簡單多了，而且我能勝任，因為我有技巧，也懂得方法。』然後你開始想，『天啊，設計好難喔，也許還是回頭寫文章比較好！』」

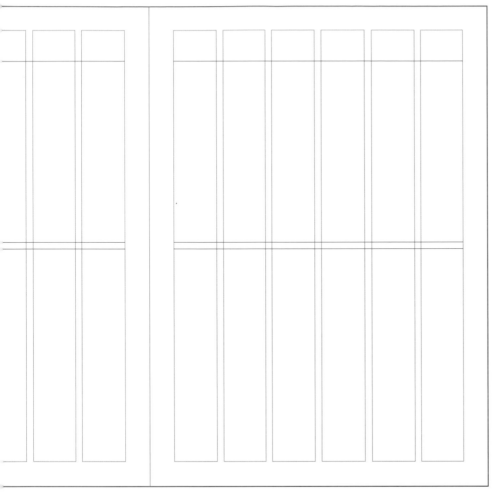

運用邏輯和理性來看待自己的作品，帶給波利斯莫大的刺激。他一向認定「正確的」解決方案，往往來自最不費力的設計取向，只要充分分析、理解設計概要，答案會自然浮現，不過光是選擇書的版式，就讓他吃足苦頭。他知道 A4 是最顯而易見的選擇，因為許多表格都是這個尺寸，但這個版式並不理想：「這種版式沒什麼吸引力。我知道不能把表格以原尺寸呈現，會顯得巨大而笨重，而且比例不好看，不過這畢竟是一本研究表格設計的書，所以選擇 A4 是對的。」左圖是波利斯論文和德文版書的網格。除了六個欄位、欄間距和邊緣，也顯示了主要標題或章名的頂端高度。有些設計師還會把頁面水平細分成好幾欄，通常是用來安排圖片的位置和尺寸。波利斯的網格以公釐作為頁面的橫向測量單位，以 pt（點）作為縱向的測量單位。

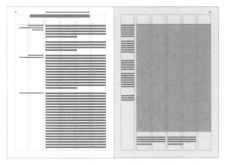

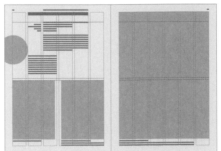

從這些圖示看來，波利斯的網格是彈性的多欄位結構。身為作者，他一心想讓文字易於閱讀。他仔細考慮過字級和每行最高字數的關係。網格上最狹窄的欄位是圖說的位置，而這些欄位結合起來，給予內文和圖片比較寬的空間。

初步設計構想

平面設計師似乎歸屬於兩大陣營，雖然這種說法完全過度簡化：清單製作者，他們的黑色筆記本通常沒劃線，但最初的摘記依舊間隔均等；還有收集者，從周遭瑣碎的人事物收集靈感，塞進滿到凸起來的素描本裡。經常寫東西的設計師似乎屬於第一種。「我其實不太用素描本」，波利斯解釋說。「我的隨筆塗寫向來不怎麼高明。德國學校沒有訓練我們用素描本，你知道，就是蒐集零碎的東西塞進去。」說到這兒，波利斯承認他得把版面配置和封面迅速畫出來，才覺得有真實感：「我必須以某種方式看到問題，不過我常常寫東西——設計概要裡的文字或句子，不然就是畫個小圖，把東西連結起來。因為設計是非常視覺的，所以我其實是從電腦開始作業。」設計師經常參考民間尋常的設計來找靈感，而非應用自有一套視覺語言的設計哲學，他們重新詮釋周遭的日常生活設計，好跟某一份特定概要相配稱。波利斯一開始先測試他這本書的設計有多少應該引用表格設計的語彙。這似乎是理性的解決方案：「我從一開始就感覺，如果我不在論文裡加入自己設計的任何表格，那就該把書設計得像一份表格。我試著劃分注解、文字和插圖的空間，但這樣其實顯得太造作。這是一本書，不是一份表格，幹嘛弄出一副表格的樣子？這個點子弄得我綁手綁腳，而且每頁看起來都一樣。」

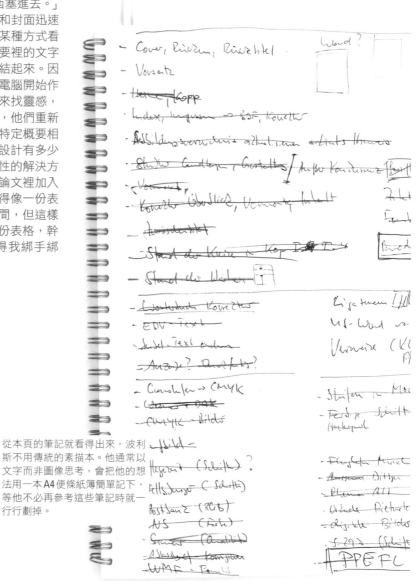

從本頁的筆記就看得出來，波利斯不用傳統的素描本。他通常以文字而非圖像思考，會把他的想法用一本A4便條紙簿簡單記下，等他不必再參考這些筆記時就一行行劃掉。

09/12/05 出席奧地利資訊設計研究者傑哈・德摩塞（Gerhard Dirmoser）的演講。
22/12/05 跟表格設計師彼得・M・修茲（Peter M Scholz）在柏林會面。他同意提供幾件設計作品樣本給我的論文用。
15/01/06-29/02/06 最後四或五週了，我沒有再去辦公室。待在家裡，只管做論文。

設計發展

既然不再以表格設計的視覺語言作為整體設計取向的靈感來源，波利斯決定在設計中用更細膩的手法引用表格。他用等寬字型 FF Letter Gothic 來下標題，再加上德國報稅表格上一種相當枯燥的綠色。他的用意是讓這本書有「一種缺乏美感的美感」，企圖展現日常生活，甚至是官僚體系的設計之美。

印刷與加工

波利斯一邊仔細思考設計，一邊實驗製作過程。起初，他希望在製作時體現 1970 年代的點陣式列印品和複寫紙，讓設計案散發思古幽情。為了找到相關設備，波利斯有點走火入魔。他走遍柏林大街小巷搜尋老舊印刷機，花一大筆錢買到兩台巨型機器，擺在他狹小的公寓裡操作。但這條冤枉路走進了概念的死胡同：「我覺得我一定能做點什麼特別的加進書裡，但什麼點子也想不到。我買了大量紙張，但最後只用來寫引言，這不是我想要的結果。即使到了今天，我還是認為自己忽略了什麼，但或許沒有，因為至今沒有其他人做到！」

波利斯決定論文以布面精裝封面裝訂，增加書卷氣，到了論文最後做商業出版時，他進一步發揮這種加工手法。末了，波利斯的畢業論文有五本是用高品質的印刷機做數位印刷，再以手工裝訂。他就讀的大學保留了其中三本。

波利斯在各家圖書館、檔案館和網路上全面搜尋影像參考資料，還請朋友提供更多的個人記錄。複製的品質優劣不一，不過既然他的論文並非交付專業印刷，這不是什麼大問題。有的資料由波利斯拍成照片，有的用掃描，而且他很走運，拿到某些影像的數位版。

有些影像必須經過修改，以刪除人名和其他個人資料。波利斯想盡量細膩一點：「不要留下模糊或套印的黑線」；於是轉而設法不著痕跡修改數字和人名。

Theorie › Formulartypen › Beispiele　　33

> Zahlkarte, DDR-Post, ca. 1980
> Einzahlungsauftrag, DDR-Post, ca. 1980
> Postanweisung, Bundespost, 1963

oben › Postanweisung, DDR-Post, ca. 1955
unten › Telegrafische Postanweisung,
Bundespost, 1963

> Päckchen, Deutsche Post AG
> Postpaket, DHL

oben › Paketkarte, DDR-Post
unten › Paketkarte, Bundespost, 1963

Postprotestauftrag, 1963

Antwort-Rückschein, Deutsche Post AG

oben › Anschriftenprüfung,
Bundespost, 1963
unten › Anschriftenprüfung,
Deutsche Post AG

16　　Funktionen

Theorie ›

4　Vgl. BRINCK-
MANN, GRIMMER
u.a.: Formu-
lare im Verwal-
tungsverfahren,
11ff.

波利斯選用 Dolly 當內文字體。
這種字體由巴斯・賈克柏（Bas
Jacobs）、艾金姆・海姆林
（Akiem Helmling）和山米・寇
特 馬 基（Sami Kortemäki） 設
計，2000 年發行，波利斯看上它
的易讀性、新聞感卻又人性化的
感覺。他採用嚴格的 3pt 基線網
格，把正文設定為字高 11pt，行
高 15pt，行距為五個基線單位，
而圖說則設定為字高 8.5pt，行
高 12pt。內部所有水平間隔都是
這個 3pt 單位的倍數。因此，圖
像或標題、線條和段落之間的間
隔，完全由這個測量單位決定。

Siehe Seite 20,
Formulartypen.

Formulare haben verschiedene Funk
wissenschaftler Hans Brinckmann u
zwischen *Interaktions-*, *Organisation*
die im Folgenden kurz beschrieben
Formulare, vor allem jene in Verwal
drei Funktionen, mit ihren jeweils u
an Inhalt und Gestaltung, gerecht w

Interaktionsfunktion

Formulare dienen dem Information
herausgeber und Klient. Dieser Aus
ist eine durch das Formular gesteue
die in Aktion und Reaktion untertei
liegt auf Seiten des Herausgebers, er
tiert es dem Klienten. Dieser reagier
zur Kenntnis nimmt *(uni-direktional*
(bi-direktionale Formulare). Das Form
tionsfunktion andere Interaktionsm
ein persönliches Schreiben oder ein
Ansprüche vor allem an die Verständ
die Benutzerführung ab. Das heißt, e
mittelten Informationen verstehen u
dazu gebracht werden, die im Sinne
Informationen einzutragen.

Organisationsfunktion

Formulare haben, neben ihrer intera
Aufgabe, Arbeitsabläufe zu organisi
zeitlichen Distanzen zwischen einze
zu überbrücken. Indem sie den Infor
und schriftlich festhalten, ermöglic
teilung als auch die räumlich-zeitlic
Präsentation, Auswertung und Speic
In Formularen wird das Verwaltungs
so, zumindest theoretisch, für die N
Vordergründig sind Formulare da
Verwaltung bedient sich ihrer, um d
Was vorgedruckt ist, muss weder sel
werden. Wiederholungs-, Denk-, Sc
werden vermieden.

19/02/06 今晚我把全篇論文送出去校對。同時要關注圖片，並思考封面。
28/02/06 昨晚做論文。工作到凌晨四點，然後睡四個小時，起床，還得把圖片全部轉成 CMYK 模式，然後大概中午去快速印刷店。

Zusammenfassung der am 3. Mai 2006 besprochenen Manuskript-Änderungen des Buch-Projekts »Formulare gestalten.«

Grundsätzlich: Wir machen das beste Formular-Buch.

ALLGEMEINES ZUM INHALT

- vermitteln, dass zu (fast) jeder Frage der Formulargestaltung eine Antwort gegeben wird
- anschaulicher, »netter«, Leser-orientierter schreiben
- den Leser nicht mit wissenschaftlich-analytischen Abhandlungen überfordern, sondern immer den Bezug zur Praxis der Formulargestaltung herstellen
- den Leser »an die Hand nehmen«

ALLGEMEINES ZUR GESTALTUNG

- kleinere Schriftgröße der Headlines (Letter Gothic)
- Lesbarkeit der Letter Gothic bei größeren Textmengen verbessern
- Abbildungen größer

KONKRETES ZUM INHALT

Prolog

- ja/nein-Idee trägt nicht über mehrere Seiten
- wenn möglich neuen Prolog/Aufmacher finden
- Text über Schönheit der Formulare ist gut > aber lesefreundlichere Gestaltung

Inhaltsverzeichnis

- Zuordnung der Einträge zu den Seitenzahlen optimieren
- Register hinten anfügen

erklären
- Definition weniger abstrakt und sich weniger ernst nehmend formulieren
- auf Systemtheorie nur nur verweisen, Bilder, Metaphern finden
- eingeführte Begriffe (z.B. uni-bi-direktional) sind zu abstrakt und wenig anschaulich, bessere finden
- Typologie als Typologie von Gestaltungsprototypen entwickelen (z.B. Auftragsformulare, Fragebögen, Antragsformulare, Response-mailings) und anhand ihrer spezifischen Probleme erläutern
- Typolgie mit Beispielen verknüpfen
- Beliebigkeit der Formularsammlung vermeiden, Schwerpunkte bilden, mit verschieden Bildgrößen arbeiten
- zeitgenössische und historische Beispiele nicht vermischen

Geschichte

- mit der Geschichte der Satz- und Reproduktionstechniken verknüpfen, Beispiele aus verschiedenen Epochen zeigen (z.B. Formulare der 20er, 30er, 40er Jahre etc.)
- Darstellung des E-government-teil ist nicht wirklich objektiv, entweder objektiver darstellen oder subjektive Sicht mehr herausarbeiten

Kommunikation

- Kommunikationsintentionen der Formularherausgeber differenzierter darstellen,
- in welcher Situation begegnen einem welche Formulare und was bedeutet dies für die Gestaltung?
- mehr zur Rolle des Formulars im Corporate Design

準作者和準作者兼設計師經常向出版商提企劃書，包含詳細的傳記、一段簡單的內容梗概，並列出顯示書籍內容的可能分章標題。出版社也會自己拿企劃書找作者和作者兼設計師談，若是這種情況，企劃書的作用比較像是一份概要。波利斯的出版計畫非比尋常，不過，既然他的書已經寫成論文，自然用不著提交傳統的企劃書。反而是出版社把論文從頭到尾仔細看完，然後大略指出必須修改哪些地方，好讓書以商業形式出版。

波利斯先和出版商開會，然後寄出一封三頁長的信（見本頁），確認他在會議中得知的訊息。出版商在設計方面要求的改變，包括在引文部分（右頁上圖）加上插圖，以及把連續文本以傳統的字級呈現，而非當作展示品處理。內容方面的改變，則包括就波利斯認定的每一種不同類型的表格，額外增加一個跨頁說明，而非單只有一個跨頁（右頁下圖），同時就他舉出的每個當代與歷史範例擬定大段圖説。整體而言，出版商希望波利斯在書裡增加一些個案研究，才能成為這個題材更全面性的調查。

- Gestaltgesetze anschaulicher, plastischer darstellen
- Graphisches Zeichensystem eventuell weglassen, dafür ausführlicher auf Gestaltungselement »Farbe« eingehen
- mehr zu Schrift und typografischen Grundlagen
- ausführlicher auf Papierformate eingehen
- mehr zum Gestaltungshilfsmittel »Raster«, Varianten zeigen
- Formulartektonik genauer zeigen und besser beschreiben
- mehr Varianten von Formularstrukturen zeigen
- Formularprotagonisten mehr erläutern, mehr Beispiele
- mehr Varianten und Witz in den Beispieltexten

Beispielteil

- viel mehr Beispiele
- auch Details zeigen
- vielleicht nach Inhalt und Gestaltung ordnen
- mehr kommentieren und mit Ratgeberteil verknüpfen bzw. darauf verweisen

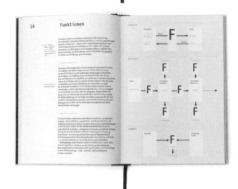

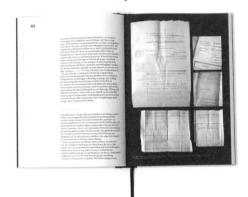

找出版社

設計師經常被要求在混亂中強加秩序，因此天上掉下來的意外好運竟然能在他們的工作生涯扮演如此重要的角色，説來不免諷刺——波利斯一入行就體會到了。

撰寫論文期間，波利斯偶爾會有天馬行空的幻想：「如果能找著名的字體設計出版社赫爾曼史密德美因斯（Verlag Hermann Schmidt Mainz）出版我的書該有多好。」然後又很快地反駁説，「但我憑什麼打這種如意算盤？」説這句話的時候，他或多或少已經忘了自己的夢想。

當他聽説另外一位設計師正在研究類似的題材，他的希望徹底破滅。預知時代精神是設計師工作的一部分，因此同時有好幾個設計師想出一模一樣的點子，也不必大驚小怪。但領悟到自己的書永遠沒機會出版，讓波利斯深感失望。

大約在同一時間，有一位同學也在寫一本字體設計的書，而且已經和赫爾曼史密德美因斯出版社達成出版協議。有一天她抓住機會提起波利斯的論文。出版商表示有興趣，於是波利斯帶著些許期盼寄出一份已經完成的研究計畫，隨後打電話到出版社：「聊著聊著就確定我們要出一本書。我問他們會不會就這個主題出版任何其他的書，他們説不會。」波利斯當然為這個大好機會欣喜若狂。

22/03/06 在大學公開説明我的論文。六十人出席。情況很順利，覺得鬆了一口氣。同一天晚上在茱迪思家開派對，慶祝她的書出版和我的論文完成。
05/04/06 第一次和出版社通電話，感覺很好，但距離寫完這本書還早得很。同時長時間上班做新的劇院季刊。
10/06/06 再打電話給出版社，釐清一些合約細節。

在預定出版日期的前幾個月，波利斯的出版商製作了他們的半年刊目錄，《表格設計》赫然在列。在這個階段，出版社要求他發展出力道更強勁的新封面。右圖是他的論文封面，只有文字，被認為太低調，無法在書店競爭激烈的環境吸引購買者。「這是個反封面（anti-cover）。我必須承認設計封面不是我的專長。論文封面顯然不能當作書的封面。我是說，根本不會有人買。至少會買的人不夠多。」

Formulare gestalten.

Borries Schwesinger

準備視覺資料

波利斯首次擔任專業書籍設計師的經驗非比尋常。例如，他不必向出版社提案說明視覺資料，因為論文已經清楚說明書會是什麼樣子。不過一般來說，出版社一和作者簽約，就會委託一位設計師，他的第一件工作是發展出一個設計取向，以一系列樣本跨頁和幾個封面選項扼要呈現。這些視覺資料用的是作者提供的材料，從這裡可以看出書最後的內容。

樣書

樣張（dummy page）構成了樣書（blad）的基礎，這是一份宣傳資料，在出書前好幾個月分送給書商和可能的外語合作伙伴。有些出版商很重視把外語版權賣給其他出版商，好讓他們的企業能百分之百獨立發展。樣書相當精準地預示將來的成品，因此是引發興趣的有力關鍵。樣書可以很短，並且採用專業印刷，或者相當於許多幅數位列印的跨頁。波利斯的樣書高達五十四頁，包含書中每一章的樣本正文和圖片頁。樣書有時還會連同一頁空白樣張交給書商，這樣未來的合作伙伴才能清楚瞭解紙張的品質、屬意的裝訂法，以及被推薦的這本書的 3D 特徵。

最值得注意的是波利斯的樣書被拿到法蘭克福書展展示，這是全球第一大書展，現場有來自全球一百多國的七千多家參展業者，展示他們即將推出的出版品。他的書吸引眾多人士的興趣。

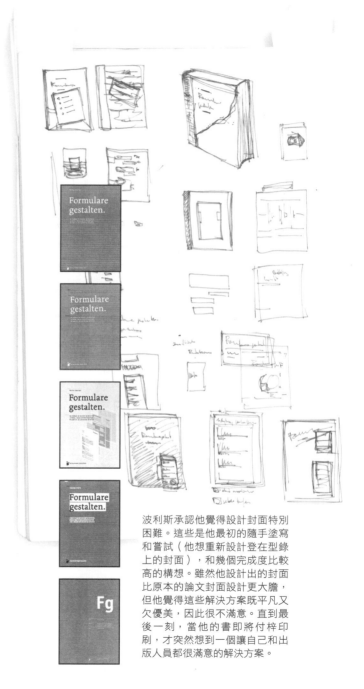

波利斯承認他覺得設計封面特別困難。這些是他最初的隨手塗寫和嘗試（他想重新設計登在型錄上的封面），和幾個完成度比較高的構想。雖然他設計出的封面比原本的論文封面設計更大膽，但他覺得這些解決方案既平凡又欠優美，因此很不滿意。直到最後一刻，當他的書即將付梓印刷，才突然想到一個讓自己和出版人員都很滿意的解決方案。

19/07/06 到柏林的通訊博物館。爬過檔案庫，拼命尋找最早出版的 OCR 表格。一無所獲，只找到一些新線索。
10-12/06 每天進工作室，設法在日常工作中抽空處理本書。

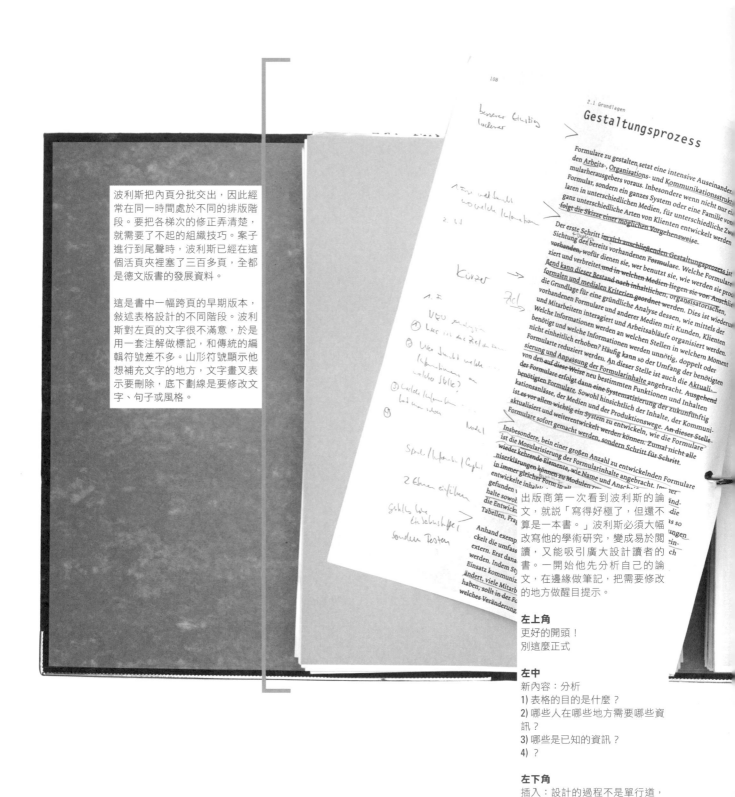

波利斯把內頁分批交出，因此經常在同一時間處於不同的排版階段。要把各梯次的修正弄清楚，就需要了不起的組織技巧。案子進行到尾聲時，波利斯已經在這個活頁夾裡塞了三百多頁，全都是德文版書的發展資料。

這是書中一幅跨頁的早期版本，敘述表格設計的不同階段。波利斯對左頁的文字很不滿意，於是用一套注解做標記，和傳統的編輯符號差不多。山形符號顯示他想補充文字的地方，文字畫叉表示要刪除，底下劃線是要修改文字、句子或風格。

出版商第一次看到波利斯的論文，就說「寫得好極了，但還不算是一本書。」波利斯必須大幅改寫他的學術研究，變成易於閱讀，又能吸引廣大設計讀者的書。一開始他先分析自己的論文，在邊緣做筆記，把需要修改的地方做醒目提示。

左上角
更好的開頭！
別這麼正式

左中
新內容：分析
1) 表格的目的是什麼？
2) 哪些人在哪些地方需要哪些資訊？
3) 哪些是已知的資訊？
4)？

左下角
插入：設計的過程不是單行道，設計必須接受測試

修正階段

身為作者兼設計師，波利斯製作書籍的經驗比大多數的設計師更完整。這個過程通常在視覺資料被批准好幾個月後才開始，這時設計師會從書的編輯手上拿到編輯完成、做了記號的正文和圖片。記號指出標題的階層關係，並強調出不同類型的文字素材——主文、獨立引文、圖說等等。這些資料通常會附上頁面規劃（page plan），說明編輯想像文字和圖片會落在什麼位置。

第一次排版是首度讓所有人看到最終定稿變成真正的一本書，因此文字和設計可能會做大量修正。書籍大多會經歷至少三個主要的排版階段，每個階段都包含出版社的編輯、作者和最後的校對所做的評注。收到評注之後，編輯就成了中間人。要不是把評注標記在列印稿上，再交給設計師，就是由編輯直接在完稿的檔案校訂文字，再交給設計師修改設計。

波利斯身兼作者和設計師，他的修正階段不同於一般，因為他的手稿是一份預先設計好的論文。他幽默地回想這個過程：「我按照出版商的評語把論文重寫一遍，然後交給其他人，被對方批評得體無完膚。我把稿子撕毀，重寫一遍，然後再交給出版商。他把文字校正和評注了一番，增加這一段，刪除那一段。我重寫之後第二次交上去。稿子送去校對，校正結果回來了，我修正之後又交了出去。他們檢查要改正的地方都修了，又作了些新的校正，我也照單全收。所以總共有三大校正階段，接著最後關頭又有許多小修正，因為內容繁多，很多地方是到了最後一刻才改的。」

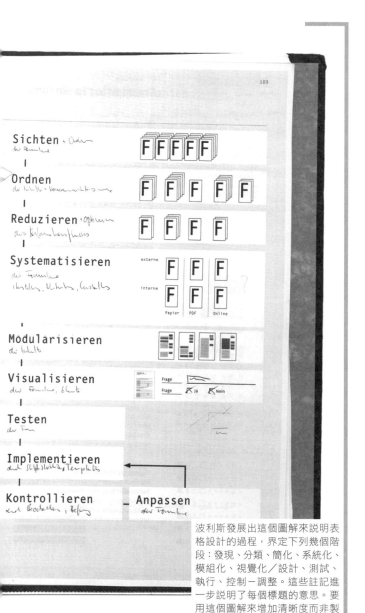

波利斯發展出這個圖解來說明表格設計的過程，界定下列幾個階段：發現、分類、簡化、系統化、模組化、視覺化／設計、測試、執行、控制－調整。這些註記進一步說明了每個標題的意思。要用這個圖解來增加清晰度而非製造混淆，的確很不容易，因此書最後的版本去掉這個部分。

15/01/07 整個工作室搬到查多維奇路的新辦公室。真好——寬敞明亮。在這裡工作很舒服。
29/01/07 出版商一封兩頁長的信寄到了，大略說明我新版的第一章有哪些地方要改。

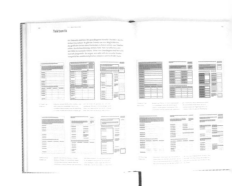

從紙張的觸感到書籤線的顏色，波利斯對他這本書的每個製作細節一絲不苟：「例如我花了很多時間尋找好的書本用紙，要易於閱讀，具有適合這個主題的良好觸感。摸起來要有一點粗糙，大部分的書本用紙都太細緻了點。這種紙必須感覺很實用。」波利斯選了 130gsm 的白色 Munken Polar 作為書的正文用紙。體積是 1.5 倍，表示它不像其他相同重量的紙張壓得那麼實，因此顯得膨厚。這種紙張價格不菲，但波利斯的出版人員對它的環保憑證很滿意。引文是用 60gsm 的 PlanoPak 印刷，這種紙料很像原始論文裡用的藍色複寫紙。

這本書和波利斯的論文一樣，是布面書脊的 A4 精裝本。用 CMYK 模式（色光減色法）印刷，全書再額外加上一種顏色。儘管 CMYK 模式也稱為四色彩印，其實可以選擇的顏色很有限。結果只好把波利斯急欲讓人想到的德國報稅表格的綠色印成第五色，色號 HKS 62。HKS 配色系統在德國相當於 Pantone 配色系統，而且包含一百二十種專色。「專」色也經常被稱為「特別」色。

波利斯相信一份設計工作之所以與眾不同，在於對細部的照顧和關注。讀者可能不知道需要做到什麼，但波利斯確定他們能感覺到投注於設計案的愛，因而更充分享受並珍惜最後的成果。文字的修正獲得同意後，波利斯有幸能請到當設計師的父親協助，用全新的眼光來檢查每一行結尾處有沒有寡行（widow）、孤行（orphan）和笨拙的斷字，這些都可能干擾對文字的輕鬆閱讀。寡行和孤行是在段落開頭或結尾的單行，孤零零地落在一欄的頂端或底部。另外寡行也被普遍理解為段落結尾自成一行的單字。

波利斯要尋求正式許可，並取得書中所需的高解析度影像檔，這是令人膽怯的任務，而先前的論文都不需要這麼做。原先使用的照片有幾張因為品質太差，無法複製，於是波利斯只得尋找替代的插圖。至於其他的圖像，像右頁左下圖黑色右頁由科特・史威特斯（Kurt Schwitters）設計的表格，波利斯必須給付使用費和版權費。大多數的掃描、修圖和影像操作，是請美因斯一家製版公司處理，不過其中有些是波利斯自己處理的。

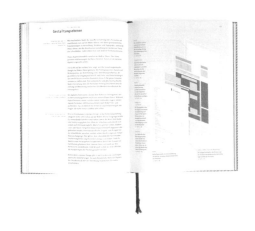

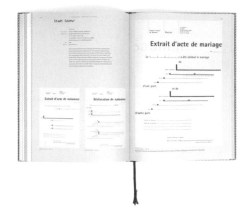

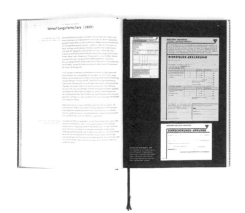

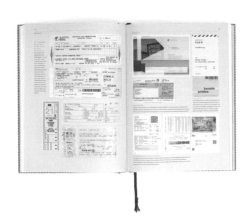

生產值

出版雖然有利可圖，但它是一項財務冒險事業，經常要靠一本成功的書來補貼好幾個比較不賺錢的投資。作者和設計師的費用早在上架銷售前付清，印刷和生產費用也一樣。出版商要降低這些成本，有一個辦法是投資幫他們印書的印刷廠，另一個辦法是把生產外包給成本比較低廉的國家。

波利斯很聰明，早就認定赫爾曼史密德美因斯出版社是他屬意的出版商：「他們以自己生產美麗的書籍為傲。」他們的書一律被譽為「以愛心在德國印刷」，而且此言不虛。出版社旗下擁有印刷廠，品管很嚴格，設計師也能夠比平常更自由地推薦紙張，並實驗不同類型的裝訂和加工。

波利斯覺得一開始先在德國出版，是他占便宜的地方，因為訴求精選小眾讀者的高價書在當地並不稀奇：「出版商不擔心他們的書比大多數的書更貴──因為有人買。德文版一刷是五千本，是藝術和設計書籍的平均數量。

09-11/02/07 飛到阿姆斯特丹和 Eden Design 出色的表格設計師談話。他們也貢獻了一些作品。晚上和老友皮亞上酒吧。
我在想你怎麼從論文和這本書來好好認識我，也在想這本書製作的時間──有餐廳收據、這一次的登機證和一張電影票。

封面

凡是出版商都特別看重封面設計。封面被視為書籍版的磁鐵，目的是讓有興趣的讀者難以抗拒。針對書的內容，設計師通常只呈現一個整體概念，但至少會設計三種封面。

波利斯自己承認有好幾次想設計一個讓客戶和自己都滿意的封面，結果都宣告流產。直到這本書即將付梓送印，他才想到正確的解決方案：「原本的計畫是我會在星期五拿到最後一批校正，然後利用週末修改，不過校對生病了。所以我有時間再設計一次封面──重看我以前做的難看封面。突然我想到了條紋，還有這個標籤的點子，樣子有點像貼在封面一角的收銀機標籤。

裝訂與加工處理

出版過程的後半段讓波利斯難以招架。他在同一時間拿到最後的修正，檢查字體設計的細部，並且設法做重要的製作決定。「我再也搞不清楚，實在荒謬。」不過他努力忠於自己的初衷──這應該是一本原型書（archetypal book）。他用這個理由來解釋為什麼這是一本有環襯（endpapers）、書頭布（headband）和裝訂書籤線的包背硬殼精裝書。

《表格設計》是一本包背硬殼精裝書。這表示書脊和一小部分封面用不同的材質（這裡用布料），有別於封面紙板的其他部分。波利斯的書是一台一台印刷，再用縫線將各台裝訂起來。裡面有一條書頭布──從書頭和書根稍稍突出的一片布條。雖然現在書頭布的裝飾性大於功能性，但它原本是一條皮帶軸，用來纏繞線裝書的線頭，有很好的固定效果。

Borries Schwesinger

Formulare gestalten.

Das Handbuch

Für	☐ GRAFIK-DESIGNER UND AUFTRAGGEBER
	☐ ARISTOKRATEN UND BÜROKRATEN
	☐ FRAGESTELLER UND ANTWORTGEBER
	☐ BERATER UND CONTROLLER
	☐ *und alle anderen, die das Leben einfacher machen wollen.*
Inhalt	324 SEITEN 315 FORMULARE 376 GRAFIKEN 68 SCHRIFTEN 3 PAPIERE
Auflage	ERSTE, 2007
ISBN	978-3-87439-708-7

VERLAG HERMANN
SCHMIDT MAINZ

波利斯的出版合約一開始就明訂書將以硬殼精裝本出版，封面有一些壓紋，波利斯以為出版商認為這樣可以提升書的價值。他決定把貼貼紙的地方壓凹，貼紙是以三種顏色印刷的特級銅版紙，和不上光、未塗布的封面形成對比。貼紙是手工貼的，過程很花錢，以致於每本書的生產成本多了一歐元。波利斯想把貼紙繞過封皮邊緣，不過成本太高。

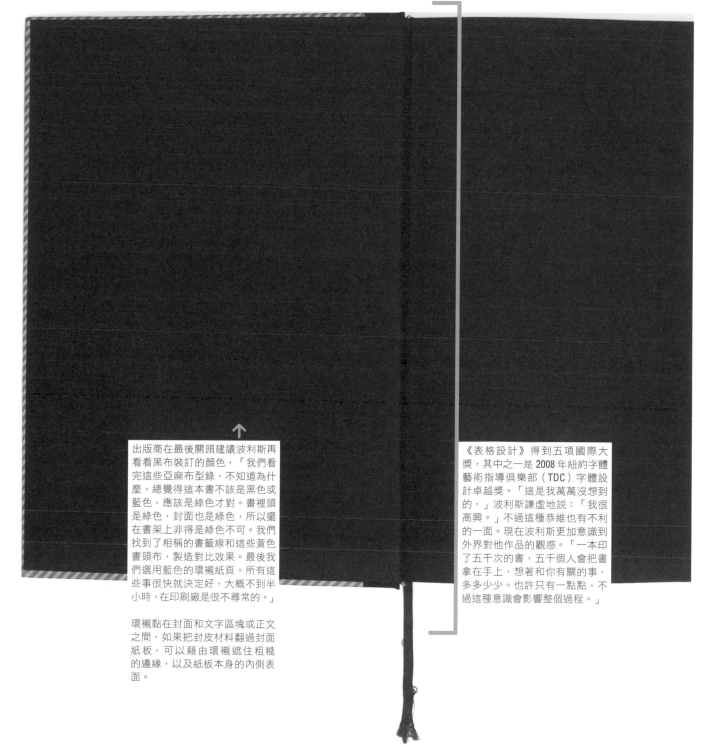

出版商在最後關頭建議波利斯再看看黑布裝訂的顏色，「我們看完這些亞麻布型錄，不知道為什麼，總覺得這本書不該是黑色或藍色，應該是綠色才對。書裡頭是綠色，封面也是綠色，所以擺在書架上非得是綠色不可。我們找到了相稱的書籤線和這些黃色書頭布，製造對比效果。最後我們選用藍色的環襯紙頁。所有這些事很快就決定好，大概不到半小時，在印刷廠是很不尋常的。」

環襯黏在封面和文字區塊或正文之間，如果把封皮材料翻過封面紙板，可以藉由環襯遮住粗糙的邊緣，以及紙板本身的內側表面。

《表格設計》得到五項國際大獎，其中之一是 2008 年紐約字體藝術指導俱樂部（TDC）字體設計卓越獎。「這是我萬萬沒想到的，」波利斯謙虛地說：「我很高興。」不過這種恭維也有不利的一面。現在波利斯更加意識到外界對他作品的觀感。「一本印了五千次的書，五千個人會把書拿在手上，想著和你有關的事，多多少少。也許只有一點點，不過這種意識會影響整個過程。」

20/07/07 校正稿星期五沒送到。我重新設計封面。下星期三到美因斯的印刷廠，選裝訂用的布料、環襯紙頁、書籤線。然後拿到更多修正，接著在晚上六點搭最後一班火車去蘇黎世，看我女朋友，同時跟印刷廠的人說：「再見，想想辦法，把它印成一本書！」
01/09/07 出版了！

new page plan
for the case studies section of DESIGNING FORMS.

2-Feb-2005

OLD CASE STUDIES
NEW CASE STUDIES

波利斯《表格設計》英文版用顏
色標示的落版單，顯示出版商要
求增加多少新的個案研究，才能
把原書變成英文的《表格書》。

共同編輯

藝術和設計書籍經常以一種以上的語言出版，要不是同時發行，就是在初版之後問世。原書通常以新出版社的名義重新出版，用譯文取代原文，但設計維持原狀。出版社為了省錢，經常指定原文版的文字一律印成黑色，這樣在翻譯時只需要更換一塊印版，而版面的設計必須顧慮到可以容納不同語言在長度上的變化。

《表格設計》花了兩年多的時間，由泰晤士與赫德遜出版社（Thames & Hudson）出的英語版才上架。波利斯起初先重看文字（增加新的個案研究，以便和英語系讀者產生共鳴），然後重新設計頁面，配合新的正文。「我對於出英文版當然很熱衷，不過要把同樣的東西重做一遍，當然很辛苦，尤其這是第三次了！」《表格書》的零售價大約是德文版的三分之二，好讓更多讀者買得起，儘管它的生產值沒那麼高。波利斯知道在專業實務上，這兩種做法各有各的擁護者。「我知道當時有很多地方可以採取不同的做法，」波利斯反思論文被轉化為兩本書的過程時表示。「這個案子經歷的時間很長，過了一段時間，這本書有了自主性，我學會放手讓它獨立成長。它走上了某一個方向，而我非支持不可，就算有時它不像我當時想要的那麼完美！」

波利斯思考他是否已經準備好再度從事這麼龐大的計畫：「我再也不要單憑一己之力做這種事。會發瘋的——不過基於財務上的限制，當然也請不起助手！」發誓再也不出書的不只是波利斯而已。但大多數的作者兼設計師會發現，因為恐懼而夜不成眠、因為驚恐而在週末加班的記憶消失了。不變的是重新發現每個頁面的滿足感，還有來自同儕的讚賞，他們非常清楚製作像波利斯這樣一本書需要多少心力。

28/04/08 見倫敦泰晤士與赫德遜出版社的總經理傑米·坎普林（Jamie Camplin）。大略說明書要更改哪些地方，英文版才能成功。重來一次……

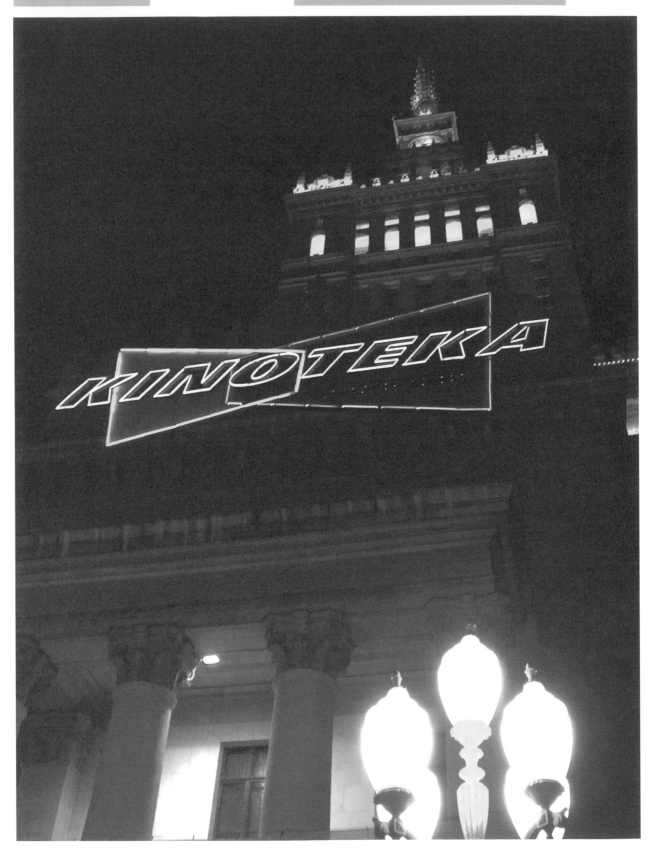

華沙的設計雙人組 Homework（家庭作業設計工作室），專門設計劇場和電影海報——一項在國家受到敬重的事業。在上世紀有大半的時間，波蘭和同屬東歐國家的匈牙利和前捷克斯拉夫，對電影和劇場海報設計，發展出一種迥異於西方世界的態度。在東歐國家，每件設計本身都被視為藝術品，不會把主角的影像放在海報上，還結合根據明星魅力而非任何設計考量所決定的字體設計。海報的設計雖然深受盛行的藝術運動所影響，但普遍以巧妙而搶眼的方式運用視覺隱喻，這是認定海報的觀眾具備視覺素養，而西方電影發行商至今仍無法認清這項特質。

喬安娜‧哥斯卡（Joanna Górska，1976 年生）和傑西‧斯卡昆（Jerzy Skakun，1973 年生），每年大約設計三十張劇場及電影海報。這些設計案的執行快速而充滿創意，展現的成果高度多樣化，但總令人眼睛一亮，有別於其他地方製作的海報。我們很想知道喬安娜和傑西如何維持這種高水準，怎麼會這麼快就想出點子，同時他們是否認為自己身處一個源遠流長的設計傳統。好幾個陰暗的冬日，我們在他們位於華沙的工作室裡，追蹤他們如何設計捷克電影《誰來為卡夫卡塑像》（*Pupendo*）的海報。

設計電影海報聽起來風光,不過喬安娜和傑西在前東歐共產主義陣營長大,置身於悠久而備受尊敬的設計傳統,海報設計是一種更深奧、更有意義的活動。政治對他們的工作有沒有影響?他們所受的設計教育如何塑造了他們?而繼續讓他們得到靈感和產生樂趣的又是什麼?

看表面以下

喬安娜和傑西最關注他們作品的適用性。如果無法傳達一部電影或一齣戲的中心主旨,他們會認為自己沒把海報設計好:「少了概念,海報可能漂亮,但不過是一件裝飾品。」他們的靈感來自分析原始資料:「我們設計劇場海報時,會閱讀那齣戲的劇本,還會跟導演聊聊。如果設計電影海報,我們會先看那部電影。看到一張海報,你可以說它漂亮、好看、難看、強烈、薄弱等等,但必須看過電影或戲劇,才知道它有沒有適當反映內容。」

流行的追隨者

Homework 的設計無法輕易用風格或時代來劃分,因此別具一格。喬安娜和傑西沒興趣把作品分類,也不遵循哪一種運動的原則。出自他們口中的「前衛」、「現代」和「流行」,就像在談一些稍縱即逝又無關痛癢的特質,尤其是在這個文化互相連結的世界,而且他們發展出各式各樣的解決方案,均非出於對任何一種風格的忠誠,這是他們自豪之處:「我們認為千篇一律的風格很無趣,尤其如果你設計的作品很多的話。」傑西補充說,平面設計的魅力,在於讓你有機會「做很多不一樣的東西。不必一輩子做同一件事。」這對雙人組提到他們受到歐洲各地許多設計師的影響:烏維‧勒斯(Uwe Loesch,德國)、安奈特‧藍茨(Anette Lenz,法國)、安德烈‧羅克威(Andrey Logvin,俄羅斯)和羅曼‧切斯萊維茨(Roman Cieslewicz,波蘭),這些人都以非常生動又變化萬千的海報設計著稱。

不再孤立

兩位設計師在共產波蘭長大,從小就知道經濟問題和政體息息相關。「即使到今天,我們還在苦苦追趕西歐,每個領域都一樣,包括平面設計在內。」說到這裡,波蘭有許多設計遺產是拜國營的藝術─繪圖出版社(Wydawnictwo Artystyczno-Graficzne)之賜,二次大戰後,他們扮演許多平面藝術家贊助人的角色,並且認為電影海報設計是一種應該鼓勵的平等主義視覺藝術。

志同道合的客戶

喬安娜和傑西的客戶通常來自文化領域。這不是一開始就計畫好的,但他們很高興能專攻與藝術相關的宣傳品,說他們的客戶對設計很有鑑賞力,而且常常和他們交上朋友。喬安娜和傑西的客戶對決策很有信心,樂於跟著直覺走,不找焦點團體測試,很多行銷人員恨不得能這樣放心:「我們通常不必應付銷售圖表或市場研究的壓力。」收費不高,但足以維生,「不過我們的工作量真的很大。」Homework 累積了一批固定的老客戶,有些工作每年重複進行。設計了比得哥什(Bydgoszcz)的波蘭劇院(Teatr Polski)識別之後,這兩位設計師便負責把識別貫徹在劇院所有宣傳品上。他們曾為波蘭郵局設計郵票,也繼續為瓦卡(Warka)的凱西米爾普拉斯基博物館(Casimir Pulaski Mseum)製作海報和展覽型錄。

一絲實用主義

長期以來,國際海報設計師會特別製作海報參加主題設計比賽。喬安娜和傑西在大學時代就把海報送去參賽,當成提高知名度的習作,主辦單位會把得獎作品印出來公開展覽。現在他們轉而把最新的設計案送到不同的雙年展。看到自己的作品和同儕的展品擺在一起,有助於他們重新評估自己的設計,客戶在比較大的設計脈絡下看到成果,也會覺得放心,認為委託 Homework 是正確的選擇。2008 年,Homework 在墨西哥第十屆國際海報雙年展拿到金牌。他們的得獎作品是《丹頓事件》(The Danton Case)的戲劇海報,列入文化海報類評審。儘管非常高興,兩位設計師輕鬆看待這個過程:「我們不怎麼重視比賽。顯然評審委員總是不一樣,所以作品在一場比賽得了獎,到另一場比賽恐怕連參賽資格都沒有。我們比較當成是玩玩而已〃」

不同的觀點

喬安娜和傑西結識於格但斯克(Gdańsk)的美術學院,雙雙在繪畫與平面設計系就讀為期五年的平面設計課程。他們在這裡培養出足以讓構想躍然紙上的的卓越技巧,但畢業之後,兩人自覺還沒做好投入職業生涯的準備:「波蘭沒有字體設計課程。我們經常作畫、繪圖、創作古典圖畫(凹版版畫、膠版畫),一週大概上八小時平面設計課,設計海報、商標等等。」兩位設計師覺得必須彌補教育的不足之處,於是出國進修,喬安娜前往巴黎,傑西則到瑞士的聖蓋倫(St Gallen)。正是在這裡,傑西第一次用電腦設計字體,而喬安娜得到一份獎學金,到巴黎的潘寧根高等平面設計暨室內設計學院(École Supérieure de design, d'art graphique et d'architecture intérieure Penninghen)進修一年,追隨米歇爾·布韋(Michel Bouvet)學習海報設計,向藝術總監兼設計師艾蒂安·羅比亞爾(Étienne Robial)學字體設計,也在義大利裔的時尚攝影師保羅·羅佛西(Paolo Roversi)門下研習攝影。

破格成就詩意

Homework 認為海報設計像寫詩。詩人運用修辭技巧激發讀者的想像力,玩弄文字的聲音和意義,以及詩行的語法,藉此提供美感和闡明意義。喬安娜和傑西也不遑多讓,他們是運用視覺隱喻的高手。所謂的隱喻,是用某一事物的意象表示另一事物,堪稱東歐海報設計的傳統:「我們有些波蘭學派的根源,雖然不太刻意去想。因為我們受波蘭教育的關係,不知怎地就會自然冒出來。主要是一種思考方式和一種對單純的態度,而非任何一種風格。」

時間與空間

Homework 是一間多產的工作室。經常短短幾天就交出一件海報設計,而且通常只在兩、三週前做工作規劃。喬安娜和傑西喜歡這樣的快速轉換;他們覺得時間的限制有助於集中精神。自 2003 年創業以來,他們培養的組織技巧足以確保工作時數發揮最有效的運用,也不必犧牲私人時間:「我們晚上不工作。」他們在家工作,所以把工作室取名為 Homework,這對雙人組各有各的工作間,但距離很近,可以輕鬆閒聊。他們的工作有時必須親自動手,所以工作室一角有個攝影區,另外還有一張製作模型的桌子:「我們夢想能有大一點的空間。」

《誰來為卡夫卡塑像》是捷克出品的一部悲喜劇，描繪 1980 年代初期的某一個夏天，發生在布拉格兩個家庭的故事。第一個家庭堅持政治原則，因而受到政權迫害，另一個家庭則樂於依附主流。Homework 從第一個家庭的父親貝德里奇·馬拉（Bedrich Mára）的故事得到靈感，他是一位名氣響亮卻遭流放的雕刻家，因為不肯奉承當權者，於是失去藝術學院的工作，淪落到製作媚俗的陶器，其中最值得注意的是狀似屁股的小豬撲滿。接著馬拉接到國家交付一件令人蒙羞的委託案，為一名同志軍（comrade army）的將軍塑像。「我們喜歡這部電影，」喬安娜和傑西做出這樣的評語。「我們經常必須為自己不那麼欣賞的電影設計海報。喜歡電影對我們來說不是重點。」

「除了電影本身之外，發行商沒有額外給我們任何概要，我們也沒有和他們商量。我們自己看電影，然後簡單討論一下。有時最初的聯想或點子最好。我們很少重看電影，只不過傑西會做研究，尋找有趣的劇照，當作提醒和提示。」

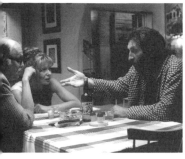
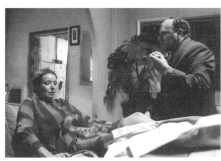

電影海報設計

電影和劇場海報設計有別於其他大多數的平面設計領域。大小，加上影像肩負的重要性使然，這些海報本身就可能被當作藝術品來評價。不過它們的主要功能是讓人想起一個故事，總結一部電影或戲劇的精華。海報必須老遠就引人注意，但也值得再度近觀端詳；必須耐人尋味，卻能立刻消化，又簡單到足以深植在路過行人的殘餘記憶裡。任何電影海報設計案的概要，都必須包含這些考量。Homework 是意外闖入平面設計的這個領域，但設計時都把上述因素考慮在內。

客戶

在設計了一張拉丁美洲電影節的海報以後，各方推薦接踵而來，現在喬安娜和傑西接的案子，有一半以上和電影相關。大多來自獨立發行商韋瓦托（Vivarto）的委託，這家公司專門發行歐洲電影，在波蘭各地一系列藝術電影院放映。比較商業導向的發行商採用原始海報的完稿，只是把文字翻成波蘭文，但韋瓦托極力要求自家的海報必須獨一無二。

電影、觀眾和時間表

《誰來為卡夫卡塑像》是一部捷克電影，波蘭的發行商韋瓦托公司委託 Homework 設計海報、放映邀請卡、報紙廣告和傳單。Homework 拿到的設計概要是一張電影 DVD。喬安娜和傑西最多只有四天設計海報，同時還兼顧其他三個案子。

20/12 下午：客戶問我們能不能設計《誰來為卡夫卡塑像》的海報（首映日是 18/1），而且好趕啊。**晚上**：包裝聖誕節禮物。
21/12 早上：喝咖啡和校訂戲劇劇院書（Dramatyczny Theatre Book）。**下午**：信差送來《誰來為卡夫卡塑像》的 DVD。**晚上**：看影片。
22/12 早上：約好在韋瓦托公司見面；對方要我們設計一套「經典電影」的海報，交稿期限是下個月。**下午**：《誰來為卡夫卡塑像》的初步草圖。上網查先前的宣傳。**晚上**：寄聖誕卡。

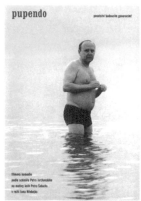

原始的捷克海報是一張電影劇照,畫面上是一個蒼白、全身鬆垮的泳客,神情膽怯,迷失在匈牙利的巴拉頓湖(Lake Balaton)中央。在電影裡,馬拉和他的家人在當地度假——他們原本計劃到南斯拉夫海邊,但無法成行。這幅影像有著深沉的哀傷,不過海報欠缺視覺活力。

以這個雙人組作業的速度,難怪他們會形容自己的工作室「頗為混亂」。喬安娜和傑西會引用各種不同的參考資料,務必要把各類書籍擺在伸手可及之處。

這幅跨頁出自傑西素描本,左邊頁面是另一個設計案的點子,和《誰來為卡夫卡塑像》的概要同時進行。右頁是《誰來為卡夫卡塑像》設計案的一些初步構想——沒有一個直接反映在最後的海報裡。片中不斷重複出現的一個影像,是被列入黑名單的雕塑家用來餬口的陶製小豬撲滿。撲滿品質粗糙,圓滑的弧線狀似屁股。傑西在此探索的是:經過仔細探討後,這個貶抑性的隱喻是否能成為海報的核心影像。

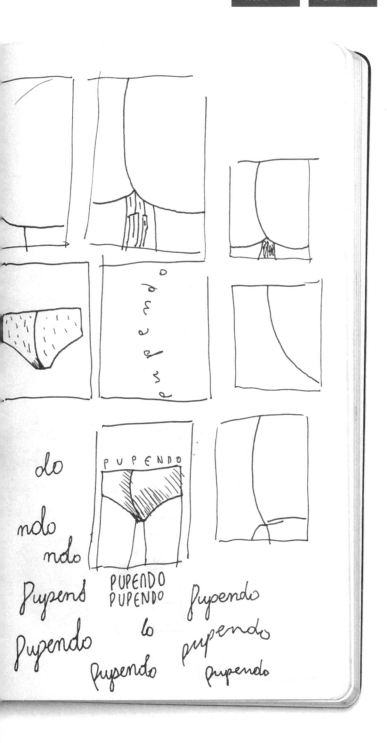

一般設計取向

Homework 對電影海報的設計取向，很類似波蘭學派著名的藝術家／設計帥。他們把電影海報當作一件獨立的藝術和設計品，電影只是它的靈感來源。當然，其中一項副產品是海報傳達電影的某些精華，讓民眾更知道這部電影，但這個目標，是透過因應電影而產生的意象和字體設計來達成，而不光是展示劇照和明星肖像。他們的客戶韋瓦托公司（即《誰來為卡夫卡塑像》的發行商），相信只要委託給 Homework，就會得到一張行銷功能出色的海報。他們知道 Homework 的設計，會和旁邊的大批照片海報形成強烈對比：「辨識度會很高。」

發想

看完電影並討論過後，喬安娜和傑西會把初步構想隨手塗寫在素描本上。他們先分頭進行，然後交換想法。這不是一個競爭過程；只是一種最輕鬆的方式，讓喬安娜和傑西專心應付新案子。如果遇到某種創作茅塞，他們會讓自己休息一下，或使用一種新工具。就像人們可以透過不同的口說語言陳述完全不一樣的想法，喬安娜和傑西發現，暫時放下紙筆，改用電腦繪圖或拍幾張照片，可以刺激新的設計思維。有時候他們會同時上網作研究，把電影的精華片段再看一遍，或是查看電影前幾次放映時的海報。

發展構想

喬安娜和傑西是一支多產而創意十足的團隊，製作的海報可以驚世駭俗，邪惡且令人不安，或愉快、夢幻與淘氣程度相當。儘管他們的作品千變萬化，不過可以歸納出幾個概念。Homework 的海報通常以圖像為主。喬安娜和傑西擅長設計簡單而大膽的圖畫形式，可能是表意圖案或畫像，也可以是插圖。偶爾他們會把自己的攝影作品融入設計中，但這些圖像通常結合了其他元素，把圖的潛力推到最大：「在這個階段，我們很少用字體設計來琢磨構想。通常在選定我們認為值得發展的草圖之後，才會上電腦作業，有時則直接用 Illustrator 畫草圖。剛開始我們專心畫插圖，然後再研究如何加上字體。我們採用現有的字型，有時會再稍作更改。」喬安娜和傑西把他們對《誰來為卡夫卡塑像》海報的構想縮減到兩個點子，然後加以發展，作為第一次對客戶提案說明的內容。其中一個點子是用一名共產黨將軍的形象，「胸口掛滿勳章，而且狀似屁股的腦袋瓜子很像一頭豬」，反映出電影主角令人蒙羞的工作。他們到處搜尋一張將軍的影像當作參考，結果在網路上找到布里茲涅夫的一張照片。布里茲涅夫曾任蘇聯共產黨總書記，是 1964 到 1982 年間的政治領袖。就 Homework 提案說明的某些視覺資料而言，用這幅影像當起點特別恰當。

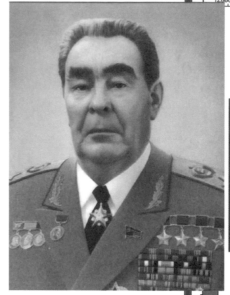

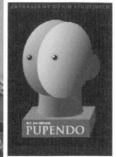

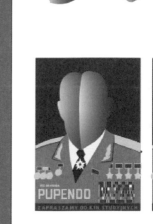

這一系列畫面，顯示喬安娜和傑西如何從布里茲涅夫的原始影像，發展到最後的抽象造形。他們的起點是這位蘇聯領袖一張超寫實的插圖肖像，是當時共產黨拿來做宣傳的那種視覺豐富而鮮明的典型影像。喬安娜和傑西首先除去色調的差異，然後把勾勒出的圖形變成一塊塊平塗顏色。接著他們實驗各種再現布里茲涅夫頭部的方式，漸漸把它簡化成兩個古怪的形狀，隱約像人或豬的屁股。現在這個沒有五官的腦袋，形狀邪惡又古怪，而一條條勳章狀似不可解的數位條碼。

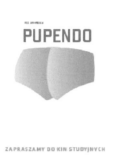

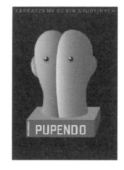

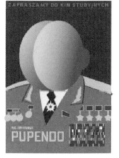
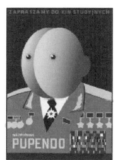

出自喬安娜和傑西草圖頁面的一張螢幕截圖，可以約略看出他們的工作如何進行。他們把素描本初步的隨手塗寫逐漸發展，然後重新深刻思考，形成一尊半身塑像和將軍頭部的抽象化版本。不同的插圖元素和字體設計，很像一組零件，設計師把它們以些微不同的方式重複或結合，試試看哪一種組合最有力。

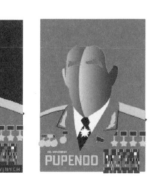

31/12 回華沙過除夕。與友人共度。
01/01 休息，喬安娜健康出了問題，發燒。
02/01 **早上**：我們女兒艾娃要回幼稚園，我們重返工作崗位。**下午**：很難回復工作。《誰來為卡夫卡塑像》設計案，完成瓦卡的普拉斯基博物館的書。**晚上**：喬安娜還在發燒。

Homework 向客戶提出兩個《誰來為卡夫卡塑像》海報的構想。第一種作法比較明顯地把塑像當成主題，第二種設計則是發展他們豬頭將軍的點子。韋瓦托公司選擇了後者，而且沒有要求做任何更改，不過喬安娜和傑西「想了很久，我們到底該不該給這位將軍加上眼睛」。他們在最後的海報上去掉眼睛，認為這使得人像顯得更沒有人性。

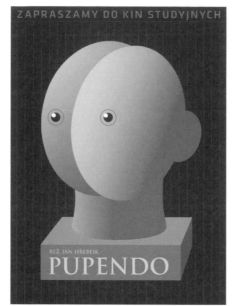
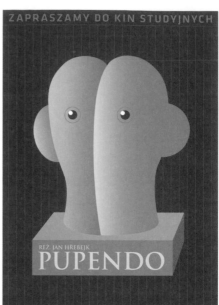
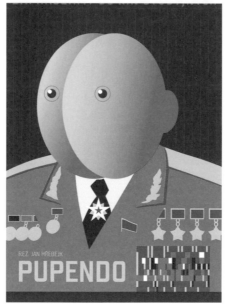
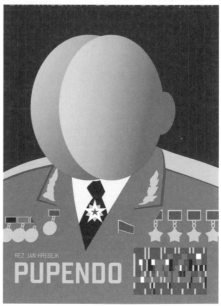

客戶的視覺資料

Homework 和客戶韋瓦托關係極好。喬安娜和傑西通常向他們提出三個初步構想。數字多寡完全由他們決定，他們也有只提一個構想的紀錄，「只要我們確定這就是我們喜歡的點子。」以這些設計案必須完成的速度來說，根本沒有正式的提案說明。直接把海報的視覺資料做成 PDF 檔，用電子郵件寄給客戶，沒有任何解說性的注解。喬安娜和傑西為《誰來為卡夫卡塑像》提出四份視覺資料，而且初步反應很正面。客戶很快選了其中一個設計，不必做任何更改。

製作

《誰來為卡夫卡塑像》海報的印刷廠是客戶選的，可惜預算有限，無法做防水處理。喬安娜和傑西務求以高品質做過縮尺測試，才把成品送去印刷。這算是某種形式的品管，儘管他們知道任何一種數位打樣，都不如印刷廠印在真正紙料上的校樣準確。在完稿被批准之前，喬安娜和傑西在海報底部加上種種必要元素，包括贊助商標和這句話「tyklo w kinach studyjnych」（僅限藝術電影院使用）。《誰來為卡夫卡塑像》海報的尺寸是 680×980 公釐（26.5×38.5 吋），以 CMYK 模式印在未塗布的紙上。印量一千份。除了海報以外，Homework 還設計了其他宣傳資料，包括 1200×1800 公釐（47.25×71 吋）的數位印刷橫幅廣告，還有傳單。

喬安娜和傑西常用即時通或即時的文字型通訊跟客戶聯絡。即時通比電話好的地方是不需要用手，很容易保存「對話」記錄，而且是不會令人分心的連續性溝通方式。必要時也可以在每一則訊息加上附件。整體而言，這是和待在遠端辦公室最相似的一種方式，而且不必使用昂貴的會議系統。

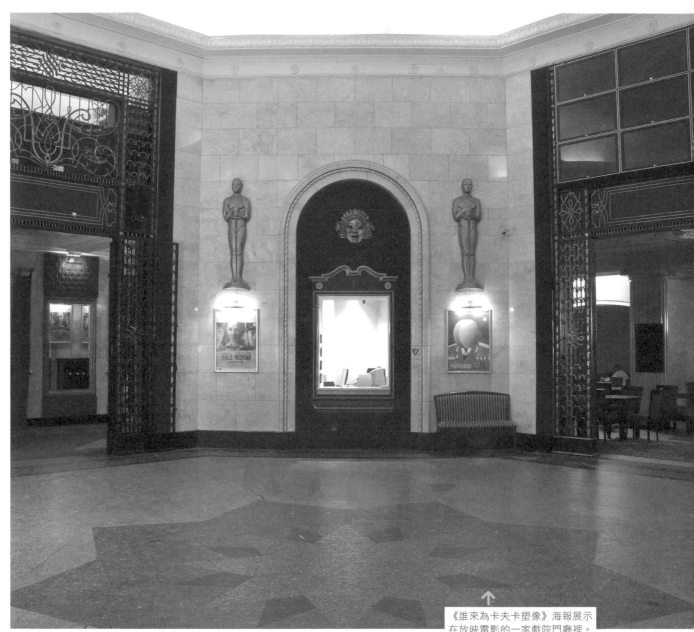

《誰來為卡夫卡塑像》海報展示
在放映電影的一家戲院門廳裡。
海報的鮮明色彩及抽象形式,與
Kinoteka 電影院奢華而多彩的室
內裝潢恰成對比。這家外觀豪華
的電影院位於相當莊重的華沙科
學與文化宮,由蘇聯興建(見 50
頁)。

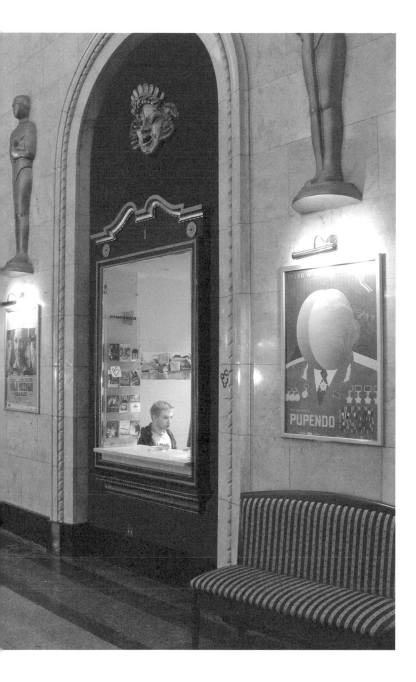

發行

《誰來為卡夫卡塑像》的海報，在波蘭三十六個城市的五十五家電影院張貼了一年左右。無論任何時候，Homework 至少有十張不同的海報設計在市面流通。喬安娜和傑西看到自己的作品被展示出來，仍然感到一陣興奮，最近還發現收藏他們海報舊作的人士形成一個發展中的市場。傑西在 Homework 網站設立一個部落格，「是一種攝影日記，因為我拍很多照片」，經年累月下來，部落格變得更像論壇，針對他們的平面設計交換意見。Homework 的設計案通常得到正面回應。在《誰來為卡夫卡塑像》的海報旁邊，有人加註説：「這一定是部好電影！」

05/01　早上：我們拿到《誰來為卡夫卡塑像》傳單、邀請卡的文字，以及要列入的商標清單。**下午**：得知「經典電影」的海報下星期應該做好，前三張是卓別林的電影。
06/01　早上：《誰來為卡夫卡塑像》的資料全數送到韋瓦托公司，商標列做最後的修改。**下午**：《丹頓事件》文字稿的郵件寄到；我們有一個月的時間做海報。《誰來為卡夫卡塑像》的資料全數送印。**晚上**：天氣漸暖，雪人融化。

我們著手寫這本書時，有一個目標是囊括真正令我們好奇的設計。月刊雜誌的設計就是一例。在如此快速轉換的環境裡，怎樣才可能維持設計、製作，當然還有內容的高標準？在設計、行銷和時間的嚴格限制下，創意到底還剩下多少？又會出現怎樣的創意過程？

《Wallpaper*》雜誌於 1996 年由加拿大記者泰勒·布魯爾（Tyler Brûlé）在倫敦創刊，發行還不到一年，已經被譽為一份界定時代精神的出版品，在全球設計和奢華現代生活方面，也是舉足輕重的風潮開創者。這本雜誌頌揚時尚、建築、藝術、旅遊、科技和設計的各個層面，是一本毫無忌憚的豪華出版品，以自己擁有當代風尚聖經地位為傲。

1997 年，布魯爾把《Wallpaper*》賣給全球最大媒體集團時代華納。2007 年，雜誌的前創意總監東尼·錢伯斯（Tony Chambers）被任命為總編輯。2008 年，《Wallpaper*》從一年十期改為十二期。

麥里昂·普利查德（Meirion Pritchard，1978 年生）在 2003 年加入《Wallpaper*》，目前擔任藝術總監一職，和總編輯共同負責敲定每一期的創意方向、設計與製作。因此，我們很想知道，這本雜誌的創意過程是什麼？每一期雜誌又是如何產生的？

客戶可能不會意識到，他們在選擇設計師的時候，常常也同時選擇了一種設計哲學。不過以《Wallpaper*》的情況來說，它的讀者具有設計素養，很清楚自己要找什麼。他們想獲得視覺上的驚喜和刺激，也想知道當前的時尚和潮流。他們很可能知道現代主義和後現代主義的區別，對於一種設計哲學可能在哪裡匯入下一種設計哲學，也有廣泛的理解。那麼，《Wallpaper*》藝術總監麥里昂‧普利查德如何看待這一切？他是否堅決顯示自己忠於某種設計信仰？他的設計取向有哪些特質？又從哪裡得到靈感？

美麗建築物

麥里昂出身教師家庭，他認為藝術「可以帶來好的改變」，一開始本來想當建築師。在威爾斯西部一家建築事務所獲得有限的工作經驗之後，他承認擔任建築師所需要的長期訓練讓他興趣全消，從而把注意力轉移到平面設計。在《Wallpaper*》任職，讓他得以放縱自己對建築的熱愛，也擴展了他對全球偉大當代建築的知識和第一手體驗。

通俗雜誌

麥里昂在紅杉出版社（Redwood Publishing）開始學習編輯設計，第一次把作品拿給當時還在《GQ》雜誌工作的《Wallpaper*》現任總編東尼‧錢伯斯看。後來他們在一場派對不期而遇，東尼提議麥里昂到《Wallpaper*》來看看他，這時候他已經是創意總監了。經過好幾次「相當非正式的」會面，他請麥里昂擔任設計師，到了 2007 年，麥里昂被任命為藝術總監。他告訴我們，在《Wallpaper*》工作的一大優點，是他有機會做平面設計；這本雜誌不但網羅設計類題材，而且每一期都需要各種平面設計的技巧和應用，包括品牌塑造、活動，還要跟負責製作特刊、廣告和活動的訂製部門（bespoke department）合作。從內容到設計、製作，這本雜誌「以細節為重點」，在這方面，並非所有雜誌都旗鼓相當，他太清楚了。

不只是大構想

2001 年，麥里昂從他攻讀平面設計的金斯頓大學（Kingston University）畢業。身為設計師，他熱愛提出大構想，但同時也重視字體設計的技藝、排版和平面設計更細膩的地方，他心目中的理想工作，要以這些技巧作為不可或缺的溝通工具。擔任《Wallpaper*》的藝術總監，他不但要監督雜誌設計的所有層面，還要參與特別企畫、活動及展覽的概念發展與品牌塑造。

來自山谷的男孩

從他的名字和依然明顯的口音，就知道麥里昂是威爾斯人。雖然獨特的名字在這一行可能有用，談及他收到的電子郵件把收件人寫成普利查德「女士」時，他忍不住翻翻白眼。他在威爾斯出生、長大，直到進藝術學院就讀才離開，現在他住在（或許不令人意外）薛迪奇區（Shoreditch），是倫敦最時尚並以設計為核心的區域。他騎腳踏車過河到一棟宏偉的新大樓上班，這裡是所有 IPC 媒體集團出版品的基地。對這樣一本領導潮流的雜誌而言，這個共同的環境有些古怪，而且就像他說的，在這裡上班最大的優點是有景觀可看。從他的辦公桌可以直接看到泰德現代美術館的會員交誼廳，再過去還能看到聖保羅大教堂的圓頂、巴比肯大廈和更遠的西堤區（City）。

人、地與非公開展示

「我們目前爭取到一些相當出色的藝術家，」麥里昂自豪地談到他在前一年委託的頂尖當代藝術家、攝影師和設計師。身為藝術總監，管理和建立人脈是工作上重要的一環。他經常和其他人互動，包括藝術界、設計界和時尚界呼風喚雨的人物。只要交稿期限允許，他非常享受工作所帶來的社交生活，以及受邀參加的一連串非公開展示、產品發表會和博覽會。為了熟悉人、事、物的最新脈動，他的生活忙亂，經常要出門遠行。在這一期雜誌的製作期間，他已經飛了米蘭兩趟，還到耶爾（Hyères）出席一場攝影和時尚展覽會。

克魯威爾、葛斯特納與瓦薩雷里

麥里昂描述早期他和東尼·錢伯斯之間，是一種半學徒的工作關係。東尼把他在倫敦藝術與設計中央學院（Central School of Art and Design，現在稱為中央聖馬丁學院〔Central St Martins〕）求學，以及在《週日時報雜誌》（The Sunday Times Magazine）追隨麥可·蘭德（Michael Rand）工作時獲得的知識和嚴格的設計訓練悉數傳授。蘭德的平面設計手法，以現代主義原則為特色，這一點清楚呈現在麥里昂對字體設計細節的熱愛，以及網格之美帶給他的樂趣裡。他提到的七個對他影響至深的人正可充分反映出來，從維克托·瓦薩雷里（Victor Vasarely）對色彩的探索，到文·克魯威爾（Wim Crouwel）的字體設計，和極力提倡網格之無限可能的卡爾·葛斯特納（Carl Gerstner）的作品。麥里昂特別提到昔日的同事洛藍·史托斯考夫（Loran Stosskopf），他從洛藍身上學到什麼叫「全力以赴」。他回憶洛藍對細節一絲不苟的眼光，以及連續工作二十四小時，完成《吉利馬札羅》（Kilimanjaro）雜誌的一幅中央跨頁。

週四踢足球

在前幾回會面時，麥里昂有一次很懊惱當晚因為超過交稿期限而不能踢足球。在倫敦許多男性設計師的社交網絡中，足球是一件大事，他每星期都在東區的人工草皮上踢足球，在這兒遇過客戶、同事和競爭對手。他發現運動很容易讓所有人一律平等，幫助他發洩怒氣，也提供一種輕鬆的社交語言和情境來鞏固工作關係，甚至委託工作。

麥里昂解釋說，和挪威攝影師桑德斯堡（Sølve Sundsbø）踢過足球之後，他比較容易開口請對方拍攝有關挪威歌劇院的報導，就出現在本書收錄的這一期雜誌。

天鵝划水

《Wallpaper*》的工作步調，照麥里昂的說法，是「馬不停蹄」，而且，雖然他的腎上腺素顯然分泌旺盛，但看他一副穩健而冷靜的模樣，不免令人嘖嘖稱奇。被問到這一點，他苦笑了一下，引述有關天鵝的那句老話——在水面優雅滑行的同時，兩隻腳在水裡拚命划。被問到是什麼讓他支撐下去，他說：「我只要不停吃東西就能保持冷靜，沒問題。」

麥里昂也把他的自信歸功於旗下實力堅強的設計團隊：美術編輯莎拉·道格拉斯（Sarah Douglas）、資深設計師李·貝爾契（Lee Belcher）及設計師杜明尼克·貝爾（Dominic Bell）。他表示：「我很幸運有這麼一個才華洋溢的團隊。」

這張落版單是一份圖解，每一頁都成了標上頁碼的縮圖。頁面兩兩成對，以跨頁方式呈現。落版單用來擬定和規劃雜誌的先後順序、內容、基本架構與製作資訊。編輯團隊在星期一早上開會，討論內容和進度，然後據此增加或修正落版單。當廣告版位賣出，或是編輯內容有了更動，兩者都可能改變一期雜誌的設計，落版單也隨之更新。落版單的角色很關鍵，它是一種很容易理解的概觀說明，把每個元素當作一個前後連貫整體的一部分來呈現。和辦公室牆上的小白板結合運用，有助於設計團隊檢查當期雜誌的連貫性，和其他部門相互參照也很方便。

廣告版位的銷售與定價，和版位在雜誌裡的位置有關。雜誌一打開的跨頁和前面三分之一的頁面是高價版位，右頁的價格又比左頁高。落版單上有雙頁跨頁、左頁和右頁的銷售紀錄，還沒賣出的廣告頁則留白。若有新廣告進來，編輯團隊可以委託製作新專題，以及增加各篇報導的頁數。編輯團隊對於廣告刊登的位置有一些主控權，只不過一旦雜誌某個特定位置的廣告版位已經賣出，主控權也會受到限制。麥里昂對廣告可能造成的設計衝突很敏感。他和廣告部門合作，確認有哪些廣告設計不良，還曾經把某些不符標準的廣告拿來重新設計。他會先找出哪些廣告正對著編輯頁，然後才著手設計頁面。他跟廣告部門的關係很好，也談到有關哪些廣告應該登在哪個位置的種種「爭執和角力」。雖然有明顯的限制，但多少有些彈性，因為說到底「我們都是同一個團隊的人，希望這一期雜誌盡可能好看。重點是平衡。」

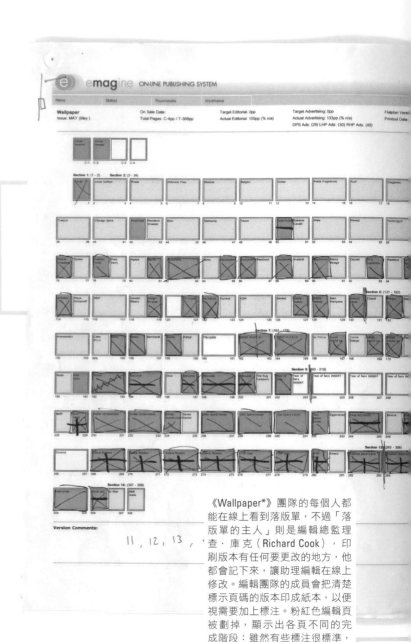

《Wallpaper*》團隊的每個人都能在線上看到落版單，不過「落版單的主人」則是編輯總監理查・庫克（Richard Cook），印刷版本有任何要更改的地方，他都會記下來，讓助理編輯在線上修改。編輯團隊的成員會把清楚標示頁碼的版本印成紙本，以便視需要加上標注。粉紅色編輯頁被劃掉，顯示出各頁不同的完成階段：雖然有些標注很標準，但仍然存在個別細微的差異。這裡在跨頁周邊畫了框格，表示頁面有文稿和圖像，助理編輯會把看過的頁面劃掉，獲得批准並送去製版的頁面才會打叉。紅筆畫的垂直線顯示八頁、十六頁、二十四頁或三十二頁的印刷台位置。在邊緣隨手塗寫的文字，記錄版面的變動、完成的先後順序和交稿期限。

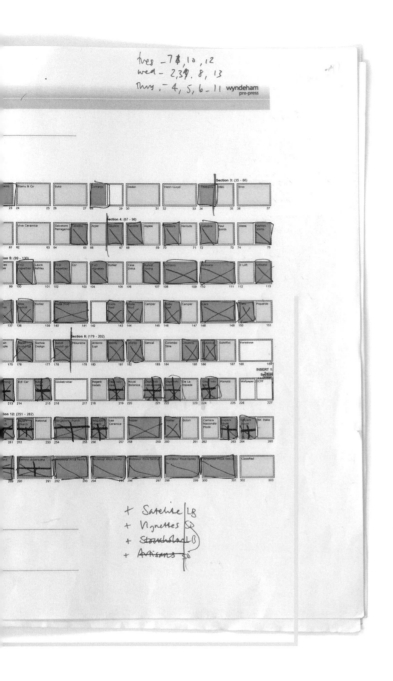

落版單

像《Wallpaper*》這種不採用傳統設計概要的例子少之又少。決定每期雜誌的主要考量包括讀者、篇幅和主題,這裡會有更詳細的說明。落版單是把這些限制以視覺形式呈現。

讀者

《Wallpaper*》的讀者群(寫作當時的發行量是113,000以上)精通設計,而且國際化。最近針對雜誌三萬名訂戶,外加每個月在書報攤買雜誌的人的一份調查,顯示這群人口當中,有很高的百分比是服務於創意產業的讀者,年紀約三十五歲上下,年收入超過六萬英鎊。

篇幅

每一期雜誌的頁數直接受到廣告版位銷售量的影響,從左方的落版單可以看出版面設計,以及編輯部文章和廣告的比例。雖然大致以 50% 比 50% 的比例計算,但這是浮動比例,最多可以達到編輯頁 70%、廣告 30%。落版單用顏色來區分,把頁面分別標示為粉紅色和黃色,以圖文闡明麥里昂的說法,「說到底,雜誌是一個廣告容器。」不過廣告頁決不會比編輯頁多。

主題

每一期的《Wallpaper*》都有一個主題,會預先規劃,為年度編輯計畫的一部分,並且從一份報導清單(storylist)開始,可能包括前面幾期的特輯,根據其新聞價值及對主題的適用性重新指定。報導一旦列上報導清單,麥里昂和他旗下的成員會開始追著撰稿人要內容。在選擇主題時,必須考慮可能吸引多少廣告。這一期的主題是「Salone Internazionale del Mobile」,著名的米蘭年度家具展,這是一個很有號召力的廣告機會,後來額外增加了四十頁。

26/02 和室內設計單元的造型師皮耶‧格蘭迪(Pierre Glandier)碰面,還有東尼和理查。他想到一個很好的點子,在「空間」(Space)這一期以耳熟能詳的諺語(大雨滂沱、神魂顛倒等等)為主題做一則報導。

27/02 積架(Jaguar)已經請人參加蒙地卡羅的揭幕儀式,並駕駛積架新車,搭私人噴射機去那裡等等。當時事情太多,只好婉拒。和艾美‧赫福南(Amy Heffernan)見面談論「工作」(Work)這一期雜誌「市場」(Market)特輯的時鐘。這個特輯已經萬事齊備。

2007 年，東尼和麥里昂聯手設計《Wallpaper*》的新網格和字體識別。雖然從未宣布改版，但這些改變反映出他們共同的企圖心：「我們總是説會不斷設計新東西。」儘管不想引起讀者任何不安，但他的目標是不斷改善讀者的閱讀經驗。

《Wallpaper*》使用三種網格：三欄、四欄和七欄，這些網格在 InDesign 繪製，垂直和水平都以點（pt）為測量單位，內部一律以 10pt 的倍數來度量。這個尺寸是網格的基本構成元素。例如欄間距和基線單位各為 10pt，所有的位置和形狀都是 10pt 的分數或倍數。

頁面四周的邊緣創造出一道白邊，區分編輯頁和貫穿全本雜誌的廣告。雜誌在裝訂後無法完全打開攤平，因此字體和圖像周圍務必要留下足夠空間，以免有任何內容消失在書溝（gutter）裡。如果有一張圖像橫跨一整幅雙面跨頁，這時必須切開畫面，把跨頁當作兩張出血的單頁處理，以彌補消失在書溝的部分。《Wallpaper*》會把切開處的尺寸告知他們委託的攝影師，麥里昂告訴我們，不難看出哪些人有雜誌拍攝的經驗，因為他們為鏡頭構圖時會考慮到這一點。

網格

如同大多數的多頁文件，《Wallpaper*》用網格設計。最基本的網格是一系列交錯的直線，以垂直和水平的線條劃分頁面。目的是為每一頁提供一個統一的模組架構。這樣可以確保讓讀者看到某種程度的視覺連續性，而且能幫忙設計師決定正文和圖片放在哪些位置，因而簡化了設計的過程。頁面細分為邊緣、欄（column〔文件〕）、欄間距，有時候再加上欄位（field〔網頁〕），各部分的大小取決於使用的字級和頁面尺寸的關係。

雜誌最重要的一點是讓讀者容易閱讀，而欄寬的選擇，一部分是為了達到每一行的最大字數（傳統認為應該在八到十個字之間），一部分是為了以具有經濟效益和視覺連貫性的方式利用空間。行寬（measure）會影響我們閱讀的方式。報紙的行寬通常很窄，短短的文字往往很快就能讀完。至於比較長的連續文字，行寬寬一點會讓眼睛比較舒服，書籍或期刊的設計即為例證。

《Wallpaper*》同時使用三種網格，彷彿相互堆疊。這樣便能把欄位和行寬做各種不同的組合。設計師的技巧就是運用這些排列組合，以有意義且賞心悅目的方式，處理和組織文章內容。麥里昂和他的團隊，很注意在不變與多變之間必須取得平衡，以及視覺步調的變化。就像他所說的：「網格必須實用；我們最終要追求的是平衡與純粹。」

三欄和七欄網格的使用頻率比四欄網格高，後者通常用來處理獨立頁。三欄網格的欄位最寬，因此最適合寫成連續性內文的特輯。七欄網格的欄位最窄，主要作為圖說之用。三欄和七欄的網格經常合併使用，藉此把圖說插入正文的欄位中。有時也會把七欄網格的狹窄欄位合併成比較寬的欄位，容納位於圖像內部的大段圖說。

東尼和麥里昂嘗試過各種排列組合，才決定使用這幾種網格。他們曾試著把網格細分為方格型的欄位，但麥里昂承認這種網格對雜誌而言太僵化：「你試圖遵循心目中的重要原則，但必須先排版，看看這種網格的效果好不好。」儘管精雕細琢，而且很想把版面確定下來，他描述整個團隊如何把網格當作一種「思考態度」去使用並尊重。每當有自由工作者以不同於正規設計團隊的方式使用《Wallpaper*》的網格，就能輕易看出這一點。

字體

字體設計是一本雜誌視覺識別的基本元素。雜誌利用字體學的每一個細部和設計，從使用粗體字和獨特標題字體的搶眼標題，到透過內文字體透露的微妙語調變化。《Wallpaper*》是一本高水準、知性和設計導向的出版品，因此要設法投射出一種冷靜、現代、權威的調性，一種反映在雜誌字體設計的性格面貌。如同麥里昂指出，「我們不是《Chat》雜誌（譯注：英國女性週刊）。」雖然一本雜誌的字體設計有助於營造適當的氛圍，但字體設計的決策並非光憑美學考量來決定。就雜誌和報紙的設計而言，內文必須是易於閱讀的小字級，而且節省空間，因此內文字型的選擇除了著重適用性，還要考慮會賦予內文什麼性格。

《Wallpaper*》最後一次大改版是在 2003 年，當時創意總監東尼・錢伯斯委託字體設計師保羅・巴恩斯（Paul Barnes）設計新商標，並推出量身訂製的字體，作為全面大改造的一部分。2007 年，東尼在升任總編輯之後，和麥里昂一起利用機會開發這個新的字體識別。身為《Wallpaper*》的特約字體編輯，保羅擔任這次字體開發的顧問，並就初步選出的字體向麥里昂和東尼做提案說明。接著麥里昂找上了以前為雜誌設計過字型的另一位知名字體設計師克里斯汀・史瓦茲（Christian Schwartz），委託設計和推出更多量身訂做的字體。字體的發展是一個漸進過程：「當你習慣了一種字體，就想拿來進一步實驗。」

Plakat Narrow Thin
Plakat Narrow Thin Italic

Plakat Narrow Regular
Plakat Narrow Regular Italic

Plakat Narrow Medium
Plakat Narrow Medium Italic

Plakat Narrow Semibold
Plakat Narrow Semibold Italic

Plakat Narrow Bold
Plakat Narrow Bold Italic

Plakat Narrow Black
Plakat Narrow Black Italic

Plakat Narrow Super
Plakat Narrow Super Italic

Wallpaper* Regular
Wallpaper* Bold

Lexicon No. 2 Roman A
Lexicon No. 2 Roman Italic A

Lexicon No. 2 Roman C
Lexicon No. 2 Roman Italic C

Lexicon No. 2 Roman E
Lexicon No. 2 Roman Italic E

《Wallpaper*》採用兩種內文字體：一種是襯線字體 Lexicon，一種是無襯線字體 Plakat Narrow。布拉姆・德・多茲（Bram de Does）為荷蘭語字典設計的 Lexicon 很節省空間。Lexicon 字母的寬度很窄，所以每一行可以容納的字數更多，而相對於整個字體來說，它的 x 字高（x-height）夠大，因此即便字級很小也易於閱讀。優雅內斂的無襯線字體 Plakat Narrow 從 Plakat 發展而成，克里斯汀・史瓦茲設計 Plakat 是為了配合自己的識別使用。

Plakat 具有比較渾圓、友善的特質，而且多少是奠基於保羅・雷納（Paul Renner）在 1928 年設計的標題字體 Plak。東尼委託設計 Plakat 的窄版字體，想達到一種完全現代的感覺和一種冷靜的權威性，和 Lexicon 及標題字體相映成趣。麥里昂解釋說，之所以很難找到對的字型，是因為「得達成一種平衡，我們希望字體能彌補照片的不足，而不是把照片徹底埋沒。」

Big Caslon Roman Regular

CASLON ANTIQUE SHADED
CASLON ANTIQUE REGULAR
CASLON ANTIQUE SHADOW

《Wallpaper*》用兩種標題字型來印製標題和放大首字。這些字型的使用前後一致，以標示不同的單元或訊息類型。Big Caslon是把十八世紀著名的字體設計師馬修‧卡特（Matthew Carter）所設計的字型 Caslon 加以修正，於 2003 年引進雜誌。這種帶有花飾大寫字母和大量連字的特別繪製斜體版，很快成為這本雜誌的招牌字型。後來麥里昂很想開發一種新的訂製標題字體和 Big Caslon 一起使用，藉此更新雜誌的字體設計。他研究要不要用專為報紙設計的 Lexicon 標題版，但覺得這種字體欠缺優雅，轉而委託設計一個訂製版本。不過，這種新字體「感覺像把正文放大」，而且從來沒用過。

嘗試了其他各式各樣的字型以後，麥里昂又回到 Caslon：「不知道為什麼，好像只有 Caslon 行得通」。應用在室內設計單元的時候更是如此，在這個單元裡，其他的字體會顯得太有特色，看上去「舉例來說，太中國，或是太哥德風」。保羅開始到倫敦聖布萊德圖書館（St Bride's Library）的檔案室研究，在各種木字模的啟發之下，開發出《Wallpaper*》的第二種標題字體，叫作 Caslon Antique Shaded。麥里昂沒想到這種字體小字級的效果這麼好，於是用來印製每一期固定頁面的標題，例如作者介紹和生動的開門頁。麥里昂描述這種字體類似 Big Caslon，但又不太一樣。延續了雜誌行之有年的鮮明識別，使它成為「一個很好的踏腳石，」他告訴我們。「它是 Caslon，但又不同。」

04/03 希望馬修‧唐諾遜（Matthew Donaldson）能夠拍。希望找丹‧麥法林（Dan McPharlin）設計書報攤的封面，要非常生動，以米蘭為主題，還有工廠輸送帶機器的點子。本期雜誌開場篇的衛星展（SaloneSatellite），目前看起來不太對，所以我們考慮要在雜誌開頭用很生動的畫面，或是來自過去的檔案照片。還需要做點變化。

封面

《Wallpaper*》是雜誌設計的異數，和 IPC 出版的
其他通俗和生活雜誌相較更是明顯。雜誌封面的設
計取向沒有遵守業界的眾多規則，就是最好的證
明。這種自由作風主要是因應雜誌的讀者群，他們
具有設計意識，比較不容易被遵循傳統公式的封面
所吸引，反而比較欣賞以設計為導向和概念取向的
解決方案。

在雜誌報導的那些活動開幕之前，《Wallpaper*》
早已設計、印刷完成。所以必須用富於想像力的設
計取向，創造既搶眼又能快速傳達當期主題的適當
封面。麥里昂認為，從許多方面來說，封面是能見
度最高的一種創作畫布，對於運用罕見的印刷和製
作技術，例如感光光油或複雜的軋型（die cut），
他樂此不疲。他和印刷廠的關係很好，雙方共同探
討和開發有哪些封面概念用得著不同的印刷和製作
過程。

為了幫每期雜誌找到正確的封面藝術家或插畫家，
麥里昂、他的設計團隊和東尼（他會拿到一份可能
人選的名單，從中確定最後人選）會進行研究和討
論。麥里昂和專題編輯就每一期的封面密切合作，
他們面對的挑戰，是讓文字和圖像有效地共同運
作。設計團隊的其他成員會看到封面草稿，然後隨
著這個構想的演變測試各種變化。定稿的封面常常
到最後關頭才批准，這一期雜誌的完稿直到送印前
一天才敲定。儘管壓力沉重，但如此才能確保每一
期的封面都新鮮、時興。

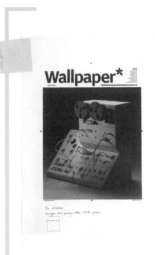

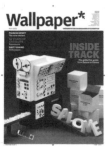
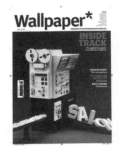
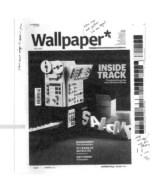
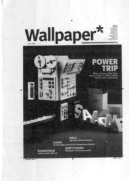

丹‧麥法林（Dan McPharlin）
已經在為這一期雜誌畫一幅拉頁
（gatefold）活動行事曆，主題
是全球各種展覽會，麥里昂說服
他一併設計封面。他根據以前在
丹的作品集看過的 3D 機器紙模
型提出一個點子，請他為家具展
打造一台也許能生產家具、物件
和藝術品的機器。封面的概要非
常開放，只告知東尼‧錢伯斯口
中這本雜誌唯一的封面規則：製
造驚奇。設計出來的成果確保雜
誌能在書報攤脫穎而出，搶眼吸

睛。麥里昂指出，這一點尤其重
要，因為雜誌經銷店可能搞不清
楚要把《Wallpaper*》放在哪個
架上，它橫跨室內設計、平面
設計和時尚，隨便放在其中哪
一個都可以。麥里昂很高興這
一期的封面被英國雜誌編輯協
會（British Society of Magazine
Editors）選為 2008 年最佳封面之
一。遴選委員談到他們的決定：
「在 Photoshop 的時代，難得有
真正讓你駐足欣賞的東西。」

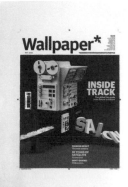

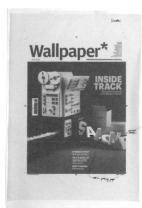

← 一開始先用左上角那張從丹的網站取得的畫面，做成實物大小的模型，麥里昂指導米蘭家具展一台機器的開發。丹拿到雜誌的訂製字體 Plakat Narrow，因此連儀表板和介面也遵循雜誌的字體設計（右上角）。

丹在澳洲阿得雷德工作，因此雙方大多透過電子郵件溝通，還必須考慮到兩邊九小時的時差。即便科技日新月異，在地球的另一端做藝術指導，還是會遇上錯綜複雜的問題。只剩一個星期製作封面，麥里昂在回應和要求修正時變得更加急切。東尼決定要換個角度重拍模型（中排），麥里昂在倫敦時間星期天凌晨三點，透過電話做藝術指導，派阿得雷德的攝影師葛蘭特·漢考克（Grant Hancock）火速趕去拍最後幾張照片。

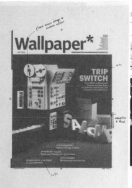

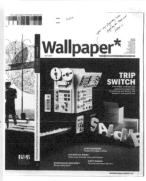

← 做了一些變更後，包括拍照的角度和標題的位置（見中排），才印出克羅馬林打樣樣張（左下角）。後來加上新的封面文字，表示到了最後關頭還在更改版面設計。像這樣到了最後一分鐘才交件是司空見慣的事，麥里昂把它當作創作過程中很有建設性的部分。「知道腳踏車在外面等著拿完稿，真的很能加快決策的速度。」

10/03　早上：下一期的「終極辦公室」（Ultimate Office），將由班·坎普頓（Ben Kempton）和琳賽·米恩（Lindsay Milne）負責，找瑞克·蓋斯特（Rick Guest）拍照。已經討論過臨時設置的辦公室。十二頁和一個封面試拍。尼克·康普頓（Nick Compton）也在寫專題報導，介紹全球各地真正的辦公室來搭配。丹已經答應設計書報攤的封面，真是天大的好消息。暈影照片的第七張影像出爐，註明來源顯然很重要，所以必須重新排版。

Designed to inspire

有些專題比較明顯著重於建築、設計或時尚，不過這些棚內照比較像暈影照片，以一組並列的新產品和熱門商品為主題來建構視覺故事。攝影師皆川聰（Satoshi Minakawa）和室內造型師夏綠蒂・勞頓（Charlotte Lawton）密切合作，務必讓選出的物品能反映這種想像。造型師對現場瞭若指掌，又具備視覺的敏銳度，也瞭解造型、色彩與構圖。照片要拍得成功，攝影師和造型師的重要性不相上下。要看他們之間由哪一個人主導，才知道究竟是造型師負責實現攝影師的構想，還是攝影師必須聽從造型師的指示來達成設計概要的要求。

g influence on the style of any room.
complement the screen beautifully.
ibrant, life-like colour palette.
your interior ideas

BR

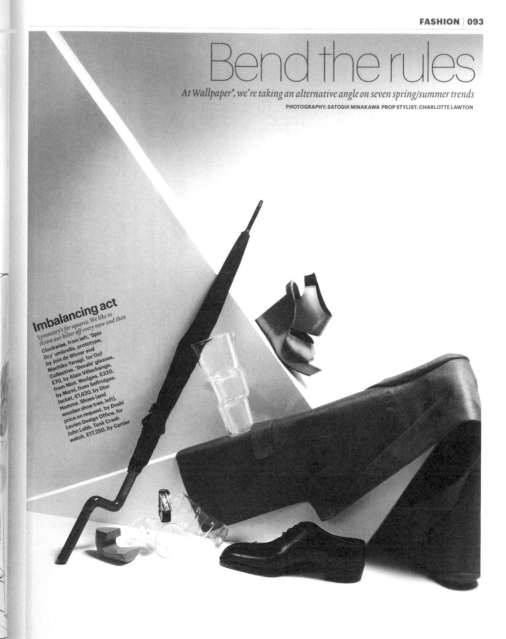

Bend the rules

At Wallpaper, we're taking an alternative angle on seven spring/summer trends*

PHOTOGRAPHY: SATOSHI MINAKAWA PROP STYLIST: CHARLOTTE LAWTON

Imbalancing act

Symmetry's for squares. We like to throw our kilter off every now and then Clockwise, from left, 'Spin Dry' umbrella, prototype, by Joie de Winter and Machiko Yanagi, for Oof Collective. 'Decale' glasses, £70, by Alain Villechange, from Mint. Wedges, £320, by Marni, from Selfridges. Jacket, £1,620, by Dior Homme. Shoes (and wooden shoe tree, left), price on request, by Doshi Levien Design Office, for John Lobb. Tank Crash watch, £17,250, by Cartier

Wallpaper*

Design Diaries

攝影

《Wallpaper*》包含一系列文章和專題，主題五花八門。作家、攝影師和造型師都可以提報導的構想，雜誌會委託外部各類撰稿人，也會利用公司內部的團隊。

《Wallpaper*》雜誌能擁有現在的名聲和成就，攝影是一大功臣，包括採用以影像為主導的專題，由知名攝影師拍攝。《Wallpaper*》委託創意人的過程與眾不同，不按照嚴格的階級順序或直線結構。雖然照片大多由攝影編輯委託拍攝，「要是出了問題」，麥里昂會親自插手。無論是出外景或在棚內拍攝，他也協助攝影工作的委託，並且擔任藝術指導。

這本雜誌的優點包括內容多采多姿，而且展示的方式別具一格，所以麥里昂必須留意其他雜誌的動向。他很享受努力領先群倫的創作挑戰。在影像拍攝和造型設計上創新，是成為領導品牌的方式之一。

用照片做文字排版

麥甲昂說，每一期的設計，「其實只是一堆堆需要解決的問題。」只要一則報導或跨頁的文案和照片進來，麥里昂和團隊就著手進行頁面的排版和設計。出於報導大多以影像為主，通常是根據主要影像在頁面上的效果來設計跨頁。麥里昂特別要求設計師務必讀過自己處理的文案，在設計時才能對文案的意義有敏銳的理解。雜誌謹守事先劃定的網格和字體設計的公司風格，不過麥里昂很享受在這些既定規則下進行設計的創作挑戰。他參與了雜誌最新一次的改版，網格和字體設計有一部分出自他的手筆，這一點也有幫助。

決定主題後，馬上進行這些構圖的設計和拍攝（雖然並非每次皆如此），只不過這時文案還沒寫好。最新加上第七張暈影照片以後，有人提議把最近教宗宣布新七大罪的新聞當作　個主題。專題總監對試用的版面設計有疑慮，覺得文字和影像的關係太模糊。他嘗試用各種不同的歌名，看看能不能找出哪一首歌和每個影像都有關聯——他和編輯委員會後來選擇這種比較直率的做法。例如標題「不平衡動作」，就是對構圖中令人咋舌的力學和對角線產生的直接反應。

這樣一個影像需要精心規劃和處理，也需要技術性的技巧和藝術天分。《Wallpaper*》的時尚與室內設計團隊共同合作建構的這個場景，需要花點巧思才能用不合理的角度固定物件。有些是用膠帶或黏著劑固定，有些則是拿釘子釘牢或用東西撐住，稍後再由攝影師用 Photoshop 去掉。正確的燈光也很關鍵，影像的色彩、色調和深度都要靠燈光表現，要是燈光打錯了，很容易把昂貴的物品拍成便宜貨。

因為麥里昂和奈傑以前合作過，麥里昂提設計概要時可以很開放。他通常先把文案寄給奈傑看；這一次他同時寄出照片的參考資料和幾張草稿。雙方很快就構想與草稿交換意見，然後敲定奈傑要遵循的方向。麥里昂也寄給他一份頁面的樣版（template），以及技術規格說明，這個單元向來用全彩印刷（CMYK），畫面最上端必須容納一個刊頭（masthead）。這幅插圖要填滿 182×231 公釐（7×9 吋）的面積，而且絕對不能全出血。

《Wallpaper*》有一個固定的「報紙」（Newspaper）單元，講述「全球最新趨勢大熱門」。麥里昂委託畫一幅開門頁的插圖，但不滿意對方對設計概要的詮釋，覺得這幅插圖和後面幾頁擺在一起，字體設計的味道太重。他臨時找上《Wallpaper*》固定的插畫家奈傑‧羅賓遜（Nigel Robinson）。這一期的「報紙」單元是為了慶祝衛星展（和主要的米蘭家具展同時舉行的從屬家具展）成立十週年。由於活動尚未舉行，插圖必須以概念或視覺象徵的方式來代表衛星展。

奈傑通常只出幾張草稿，所以他承認這件工作和平常不太一樣。他決定不要表現得太明顯，盡量避免畫面上出現衛星。奈傑在週末期間研究其他幾種太空意象（例如火箭）可能會有什麼效果，然後把草稿寄給麥里昂，評估他的詮釋可以抽象到什麼程度。麥里昂覺得有幾張已經「走偏了」（左上角），極力把奈傑拉回一開始以圖像為本的構想。

黑白草圖能夠有效傳達一個構想的精髓，但有時需要比較成熟的草稿，才能正確傳達插圖的感覺和調性，例如這張手工剪貼的彩色火箭。

委託製作的影像（包含插圖在內）通常會做成數位檔案寄給《Wallpaper*》雜誌。不過要是寄出原始的完稿，設計團隊可以拿來照相或掃描，達成一模一樣的色調和質感，確保插圖的複製品質優良，並且「善用每一個人」。麥里昂解釋說，他一向找「高手」來拍攝完稿，因為他知道這樣才能保證讓照片捕捉到像深度和多層紙（layered paper）的陰影之類的細節。

插畫

委託插畫家和攝影師，是麥里昂身為藝術總監的任務之一。因為整本雜誌大量使用照片，插畫成為一個重要的對比。委託繪製插畫要比安排拍照省錢，不過採用插畫的主要原因，還是著眼於它本身是一種強有力的媒介。插畫適合抽象和側面的解決方案，是一種巧妙地讓文字顯得鏗鏘有力的視覺評注。委託插畫家的時候，麥里昂必須隨時想到當期雜誌整體的版面設計，也會參考最新的落版單，幫忙他從速度、平衡和多樣性的角度來看這一期雜誌。他多半是憑直覺委託，由於《Wallpaper*》對本身已經更有自信，委託的工作也變得比較容易。

麥里昂描述委託的過程是一種合作，當他撰寫概要時，要隨時提防自己腦子裡裝太多既定的構想或特定的意象。委託案一開始大多是先打電話討論有沒有檔期，以及構想和時間範圍，然後寄出電子郵件，並且視情況給予更多具體的規格。和插畫家合作時，隨著草稿寄來寄去，構想也逐漸成形，雙方通常需要對話。如果插圖無法滿足設計概要的要求，或者必須因應設計或排版的變化而更改，他會視情況需要重新委託。

為了製作定稿的圖像，奈傑掃描了花紋摺紙和 Fablon，後者是一種自黏式塑膠壁貼，花紋的選擇繁多，木紋效果也是其中之一，他用 Photoshop 組合出這幅圖像。把完稿製作成數位檔案，這樣在修改時會比手工剪貼的圖像更簡單快速。奈傑通常會做一份原始完稿供《Wallpaper*》掃描或拍照，不過因為這一次的交稿期限緊迫，他直接把定稿的 Photoshop 圖像用電子郵件寄給麥里昂。

11/03 疊影照片已經用最新的影像重新設計。我們會保留一張給另外一期雜誌用。
12/03 早上：丹向我報告目前的進展，很順利，不過要快一點才行。理想上必須在星期天拍攝成品，這樣星期一才能送到製版廠。**下午：**丹說他認為我們討論的內容聽起來很好。用錶面等等來顯示展覽會、日期和類型（藝術、時尚、汽車等）。尼克已經寄給我一些封面文案。必須盡快排版。

彩色校樣

麥里昂和他的團隊會仔細檢查《Wallpaper*》每個編輯頁的校樣，並且微調和調和看似幾乎察覺不到的色階與不平衡。他盡量把這件工作分配給整個團隊。《Wallpaper*》處理照片複製的作法很嚴苛，照例一定會要求攝影師把相片沖印出來，作為配色的指引。除了他們委託拍攝的影像，麥里昂和團隊還得處理公關公司和產品製造商送來的資料。這些資料的品質可能差異極大，印刷前往往必須特別留意。如果對方提供的影像不夠好，或是根本沒有影像可以給，麥里昂會請設計師杜明尼克·貝爾（Dominic Bell）在公司內部拍攝。

影像會以幻燈片、照片或數位檔案寄到《Wallpaper*》。一開始先以低解析度在頁面上編排，接著設計團隊用公司內部的彩色雷射印表機印出頁面排版的草稿，《Wallpaper*》的人稱之為「散射校樣（scatter proof）」。在設計初期，要用散射校樣來檢查照片的顏色和印刷品質，然後由編輯團隊標注哪些地方需要修正。只要設計和排版得到核准，就印出克羅馬林樣張。克羅馬林是分色製版廠製作的樣張，經過色彩校正，更能看出最後印出來會是什麼樣子。克羅馬林樣張的特徵是頁面邊緣有對色條（color bars）。美術編輯莎拉·道格拉斯和資深設計師李·貝爾契（Lee Belcher）跟製版廠的代表密切合作，檢查正確度和品質。

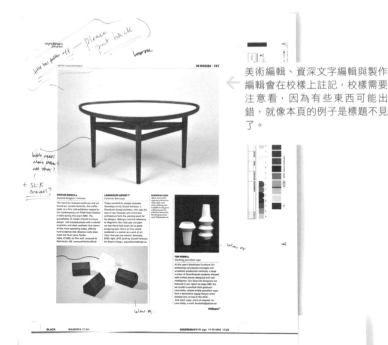

美術編輯、資深文字編輯與製作編輯會在校樣上註記，校樣需要注意看，因為有些東西可能出錯，就像本頁的例子是標題不見了。

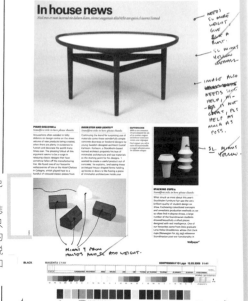

要讓每一張照片都達到正確的色彩平衡與校準，要下不少苦工，不過在一本如此偏重影像的雜誌裡，這一點至關緊要。尤其是只有校正過的網片才能印出準確的影像。這裡的示範房屋被標注說顏色太黃，而且必須改變飽和度，影像才會更加生動。

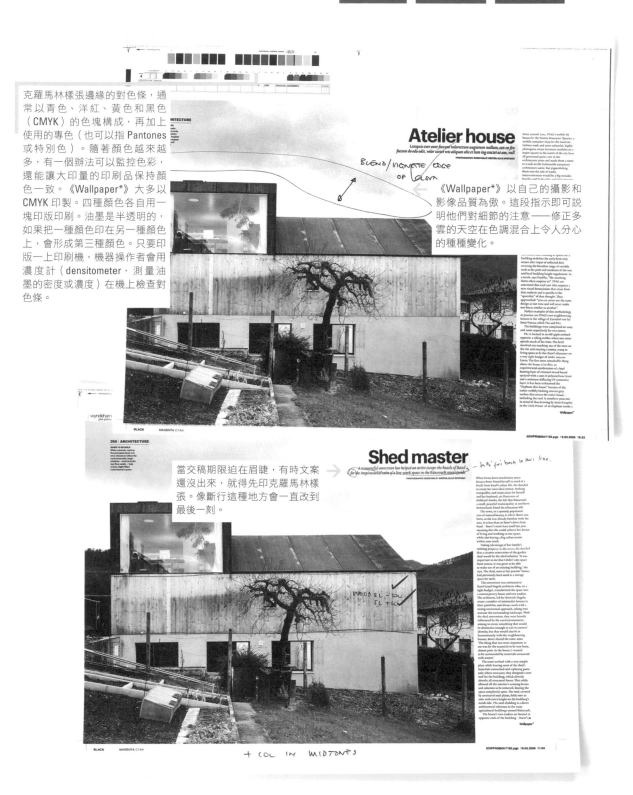

克羅馬林樣張邊緣的對色條，通常以青色、洋紅、黃色和黑色（CMYK）的色塊構成，再加上使用的專色（也可以指 Pantones 或特別色）。隨著顏色越來越多，有一個辦法可以監控色彩，還能讓大印量的印刷品保持顏色一致。《Wallpaper*》大多以 CMYK 印製。四種顏色各自用一塊印版印刷。油墨是半透明的，如果把一種顏色印在另一種顏色上，會形成第三種顏色。只要印版一上印刷機，機器操作者會用濃度計（densitometer，測量油墨的密度或濃度）在機上檢查對色條。

《Wallpaper*》以自己的攝影和影像品質為傲。這段指示即可說明他們對細節的注意——修正多雲的天空在色調混合上令人分心的種種變化。

當交稿期限迫在眉睫，有時文案還沒出來，就得先印克羅馬林樣張。像斷行這種地方會一直改到最後一刻。

12/03 已經在維德漢姆印刷公司（Wyndeham）和湯姆談過上一期的堆疊椅。我們認為已經做到最好了。
13/03 暈影照片已經增加到七頁。尼克‧康普頓正在根據七大罪的文案寫報導。

製版

除了設計、委託、做美術指導和協調旗下團隊，麥里昂也和美術編輯莎拉・道格拉斯共同監督製版過程，以確保一切都在送印前打點妥當，並獲得批准。

頁面設計批准之後，即可進入製版過程，必須把數位檔案做最佳化處理，才能送廠印刷。這個過程之所以必要，是因為頁面在螢幕上的樣子，不是到時印出來的模樣，而且就算印成克羅馬林樣張也一樣。印刷的過程，特別是印刷機的類型和紙料的選擇，對印刷品質和外觀有很大的影響。製版廠的角色是和《Wallpaper*》及印刷廠合作，務求一定要達到適當的校正和技術規格，這樣他們交給印刷廠的檔案才能印出理想的成品。例如，未塗布的紙張往往會使顏色變暗，可能也需要靠製版來校正諸如網點擴大（dot gain）這種在印刷時發生的現象。所有印刷出來的影像一律是由肉眼看不見的微小色點構成，遇上某些印刷機和某些紙料時，油墨印在紙上會暈開，使這些色點稍稍膨脹，形成網點擴大。如果製版廠沒有校正，就會讓影像看起來太暗。

和製版廠建立關係要花時間，關鍵在於讓製版廠逐漸理解設計師或藝術總監想要的精確規格，基於這個理由，所以許多平面設計師喜歡自己做製版工作。不過對《Wallpaper*》這種規模的案子來說，自行製版不但在技術上有困難，而且非常、非常花時間。

《Wallpaper*》的打樣過程很嚴格，反映出這本雜誌多麼重視品質和高產值。他們用的製版廠也負責 IPC 旗下其他七本刊物。不過《Wallpaper*》照樣把雜誌大多數的頁面印成克羅馬林樣張，這是一種高品質校樣，用來檢查色彩正確與否，這種作法在 IPC 很少見。這些樣張會在製版廠和編輯團隊之間輾轉來回好幾次，直到總編輯和他的團隊完全滿意，同意把這一期的雜誌付印為止。每一篇專題或報導都有專用的袋子。

這些註記是製版廠做的，記錄他們必須在檔案上做哪些更改，例如修片、放大影像、配新樣張。檔案改好了以後，操作人員會簽名，並在袋子上註明日期，然後印出新的克羅馬林樣張，送回《Wallpaper*》檢查，必要時再標註哪裡要修正。

17/03 早上：「報紙」單元的開門頁還沒好。插畫家沒有把草稿寄來，只寄了定稿圖像，雖然很好看，但在這個脈絡下行不通（太類似的字體設計在頁面上很不協調，必須比較像是一張圖）。拿到封面拍攝的照片；幾近完美，希望明天可以重拍！

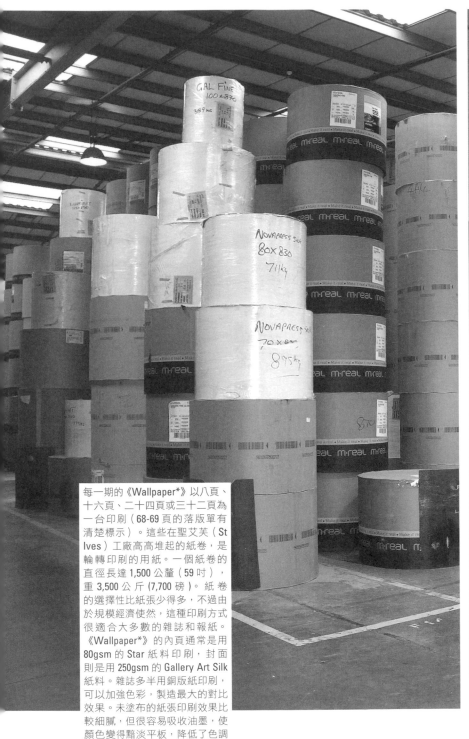

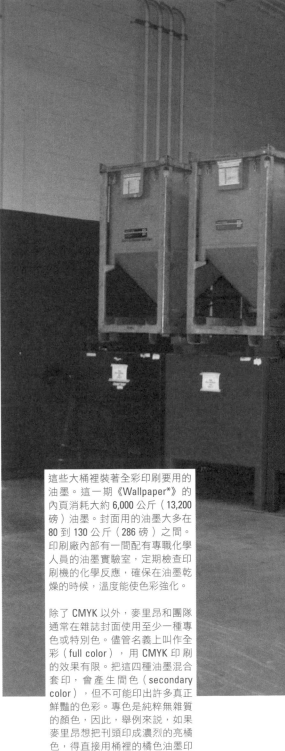

每一期的《Wallpaper*》以八頁、十六頁、二十四頁或三十二頁為一台印刷（68-69 頁的落版單有清楚標示）。這些在聖艾芙（St Ives）工廠高高堆起的紙卷，是輪轉印刷的用紙。一個紙卷的直徑長達 1,500 公釐（59 吋），重 3,500 公斤（7,700 磅）。紙卷的選擇性比紙張少得多，不過由於規模經濟使然，這種印刷方式很適合大多數的雜誌和報紙。《Wallpaper*》的內頁通常是用 80gsm 的 Star 紙料印刷，封面則是用 250gsm 的 Gallery Art Silk 紙料。雜誌多半用銅版紙印刷，可以加強色彩，製造最大的對比效果。未塗布的紙張印刷效果比較細膩，但很容易吸收油墨，使顏色變得黯淡平板，降低了色調的對比。這一期雜誌的內頁用了大約一百五十卷紙，總重量高達 180,000 公斤（396,000 磅）。印刷《Wallpaper*》一期的封面平均要耗費五萬張紙，重量大約是 7,200 公斤（15,840 磅）。

這些大桶裡裝著全彩印刷要用的油墨。這一期《Wallpaper*》的內頁消耗大約 6,000 公斤（13,200 磅）油墨。封面用的油墨大多在 80 到 130 公斤（286 磅）之間。印刷廠內部有一間配有專職化學人員的油墨實驗室，定期檢查印刷機的化學反應，確保在油墨乾燥的時候，溫度能使色彩強化。

除了 CMYK 以外，麥里昂和團隊通常在雜誌封面使用至少一種專色或特別色。儘管名義上叫作全彩（full color），用 CMYK 印刷的效果有限。把這四種油墨混合套印，會產生間色（secondary color），但不可能印出許多真正鮮豔的色彩。專色是純粹無雜質的顏色，因此，舉例來說，如果麥里昂想把刊頭印成濃烈的亮橘色，得直接用桶裡的橘色油墨印刷。金屬色和螢光色也一樣，如果用 CMYK，這兩種顏色連模擬都模擬不出來。

印刷

委託、設計、校樣和製版的過程完畢以後，就把檔案送去印刷。麥里昂會盡量讓旗下每位設計師抽空見證一下這個大場面。他認為「親眼看到整個過程」的經驗很重要，可以提醒多半在螢幕上作業的設計師，別忘了印刷在紙上發揮的魔力，以及他們所參與的創意過程的物質性和規模。

這個階段能做的更改有限，因為把印刷機停下來會造成金錢損失。不過，機器操作者會不斷檢查色彩是否一致，印出的張頁是否和被批准的克羅馬林樣張及校樣完全相同。

《Wallpaper*》採用平板印刷，同時動用輪轉和張頁印刷機。輪轉印刷機印在連續的紙卷上，張頁印刷機則印在一張張快速通過印刷機的紙上。轉輪平板印刷對大印量來說比較經濟，因此用來印雜誌、報紙和大眾市場的書籍。

《Wallpaper*》的正文送到普利茅斯的聖艾芙轉輪印刷廠，用一台曼羅蘭（MAN Roland）Lithoman印刷機做轉輪印刷。封面則在康瓦爾的聖艾芙印刷廠，用小森（Komori）單面五色印刷機做張頁印刷。其中四個墨斗裝的是青色、洋紅、黃色和黑色油墨。第五個墨斗可以視需要裝入專色或光油。印刷廠最近剛買了一台羅蘭十色雙面印刷機，這項投資有一部分是為了配合 IPC 的需求。這台印刷機不久後將為《Wallpaper*》印製封面。「可以在同一輪（例如一次）用五種顏色印刷紙張的雙面，或同時用高達十種顏色印刷單面。」後者可以為麥里昂和他的團隊在印刷與加工處理上開啟各種可能性。

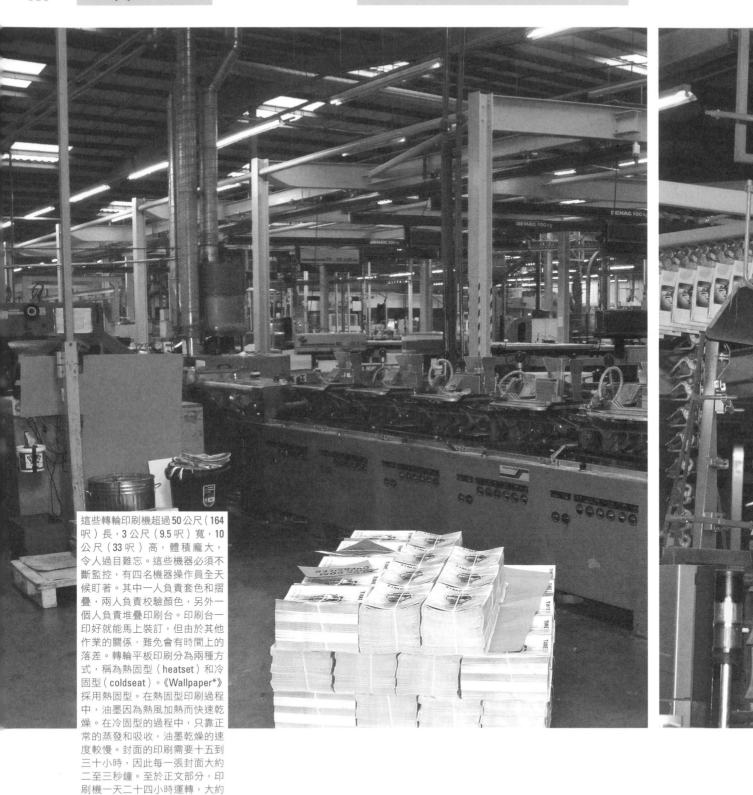

這些轉輪印刷機超過50公尺（164呎）長，3公尺（9.5呎）寬，10公尺（33呎）高，體積龐大，令人過目難忘。這些機器必須不斷監控，有四名機器操作員全天候盯著。其中一人負責套色和摺疊，兩人負責校驗顏色，另外一個人負責堆疊印刷台。印刷台一印好就能馬上裝訂，但由於其他作業的關係，難免會有時間上的落差。轉輪平板印刷分為兩種方式，稱為熱固型（heatset）和冷固型（coldseat）。《Wallpaper*》採用熱固型。在熱固型印刷過程中，油墨因為熱風加熱而快速乾燥。在冷固型的過程中，只靠正常的蒸發和吸收，油墨乾燥的速度較慢。封面的印刷需要十五到三十小時，因此每一張封面大約二至三秒鐘。至於正文部分，印刷機一天二十四小時運轉，大約需要五十五小時印刷。

當一台台紙張全部印好，封面也送來了，這時把雜誌擺在一台飛勒（Ferag）裝訂和加工機上膠裝和裁邊，速度可高達每小時三萬本。插頁可依序加入，不會降低速度。

印刷過程和加工處理

《Wallpaper*》基本上全部以 CMYK 模式印刷，印封面時通常至少會加上一種專色。不過，麥里昂和團隊總在找機會運用比較罕見的印刷過程和加工處理法，務必讓雜誌顯得出類拔萃。這些方法包括半切（kiss cut）和軋型、把紫外線上光油壓凸和壓凹、燙金和雙印色（double hit colours）。本期雜誌包括一張內部裝訂的摺疊插頁，另外還有一份宣傳出版品，繫上腰封（bellyband）隨雜誌一起供應。

裝訂

印好之後，把張頁摺疊、裝訂和裁邊。
《Wallpaper*》採用雜誌相當典型的版式和裝訂。尺寸大小（寬 220 公釐〔8.5 吋〕，高 300 公釐〔11.8 吋〕）取決於紙張大小和人體工學，幾乎沒有浪費張頁尺寸。大多數的書籍，特別是硬殼精裝書，是在書脊穿線膠裝，因此就算經常打開也依然毫髮無傷，但平裝書和雜誌的上架期預估遠不及精裝書，因此大多採取膠裝（把裝訂台按照正確順序排列，並在書背上裁切毛邊，有助於吸收黏性強而有彈性的裝訂用膠。然後把封面固定黏好，依照尺寸給雜誌裁邊）。作為一本經常被讀者保留、具有收藏價值的雜誌，裝訂過程也必須做到方便過期雜誌堆疊。

完成加工後的封面和跨頁簡單樸
素，看不出在製作過程中，究竟
花了多少小時仔細檢查、調整設
計細節與製版作業。從規劃、設
計和美術指導，一直到印刷、裝
訂和最後的配銷，每一期雜誌創
意過程的規模都特別大。這一期
上架之後，麥里昂和他的團隊早
已著手籌備下一期雜誌。「這是
馬不停蹄的！」

發行量

雜誌有超過十一萬三千名讀者，分布在全球九十三國，其中 30％在英國，30％在歐洲其他國家，30％在美國，10％在全球其他國家。

配銷

一旦《Wallpaper*》設計、印刷和裝訂完成，最後一件任務，是把一本本雜誌從印刷廠送到全球各地銷售的商店。《Wallpaper*》的英國經銷商是 IPC 旗下的市場力公司（Marketforce），也管理這本雜誌由海外經銷商負責的國際配銷。配銷不是只涉及雜誌實際的運輸和配送而已。經銷商把供應量分配給批發商和海外船務代理行，核對並比較零售集團送來的資料，並分析目前的銷售趨勢。務必達成配銷計畫和銷售時間表，是任何一本雜誌發行的基本要件。在這個高度競爭的領域，發行量直接關係到一本雜誌吸引的廣告數量和類型，因此也牽涉到收入。發行量稽核局（Audit Bureau of Circulation）提供英國消費雜誌的每月銷售數字，廣告客戶和媒體代理商會仔細審核，以監控銷售趨勢，並協助規劃他們的行銷費用。

在地／全球

《Wallpaper*》從印刷到送進英國的商店要花兩星期，中間通常會預留一些儲管時間，以確保雜誌在每個月的第二個星期四送到，這是英國設定的銷售日。儘管海外絕大多數取道海路運輸，二十八天才能到美國，七個星期才到澳洲，但有一部分是以空運供貨。英國銷售日剛過兩、三天，這些預先發貨的雜誌在就在美國上架販賣，澳洲大約是一星期後。

26/03 拿到奈傑的定稿圖像。雖然本來有點偏離主題，不過現在看起來很好。
27/03 一堆又一堆待批准和調整的頁面；暈影照片已經出去，不過很簡單，基本上我們沒時間了。

討論設計實務時，一切總是神祕兮兮，只能用
「最⋯⋯」來描述設計師和他們的工作。儘管可能
讓整個過程聽起來沒那麼光鮮，但在客觀研究後發
現，妥協經常是成功的先決條件，即使生意興隆的
設計師也不例外。設計師和客戶互相「退讓一下」，
聽起來像是公平交易，但客戶一遍又一遍地動之以
情、說之以理，對設計師可能是一種疲勞轟炸。

積極主張 DIY（自己動手做）圖文的設計師艾美·
薩洛寧（Emmi Salonen，1977 年生）發現，避免挫
折感的一個辦法，是在客戶委託的工作和個人設計
案之間取得平衡。她和許多設計師一樣，夢想能讓
自己的自發性設計案同樣有利可圖。而她做到了，
透過辛苦的工作，加上坦率、積極的性情，她總
算把製作胸章的家庭手工業，變成一門行得通的事
業。

密爾頓·葛萊瑟（Milton Glaser，以設計 I ♥ NY 標
誌聞名，當然啦，這個設計經常出現在胸章上）說
過，藝術的諸多功能之一，是提醒我們不要忘記彼
此的共同點。艾美從青少年時期就熱衷政治，也認
定胸章是和志同道合的人產生小小連結的一種方
式。雖然 T 恤上的論述要比胸章大膽得多，但艾美
樂於看到佩戴胸章的人有可能謹慎玩弄認同，渴望
引發奇特的微笑，有時還提出奇特的問題。

在處理具備政治意識和道德意涵的設計工作時，她
那種樂觀的點到為止令人激賞。在欽佩之餘，我們
一路跟著艾美，看她發展最新一套胸章。我們很想
知道，她如何在成功經營一家工作室的同時，還能
抽空努力製作胸章？以及她如何鼓起不可或缺的大
無畏精神，說服零售商販售她的商品？

胸章似乎是很小的設計品，不過正是這樣東西的尺寸，加上它無遠弗屆的滲透力，才造就如許的魅力。不管是鼻子幾乎碰到別胸章的翻領的同車通勤客，或是為抵達的賓客掛外套時發現一枚胸章的晚宴主人，佩戴胸章的人有許許多多、形形色色的機會，和世上其他人微妙地連結起來。那麼，艾美整體的設計取向，是否顯示她因為知道這一點而喜悅？她的靈感來自何方？又有什麼長期的生涯規劃？

拓展心靈

認定藝術天分和個人創傷之間有某種相關性，是一種根深蒂固的思維，但艾美卻不忌諱大談她幼時的幸福生活，以及這種經驗如何影響了她對工作的態度。她在十九歲離家到英國求學，後來在義大利的特拉維索（Treviso）和紐約工作，之後遷居倫敦開設工作室。艾美是一名勇於冒險、樂觀進取的世界公民：「我想這要歸功於從小受到紮實的教養。我覺得腳下有張安全網，容許我自由探索。我願意學習，見識新事物，而且不怕改變周遭的一切。」

七歲之前只是小孩

艾美是芬蘭人，當地的兒童不論男女，從小大人就教他們用縫紉機和車床。她的父親蓋了全家人居住的木屋，母親則「油漆和做細活兒」。在她生命中的前七年，艾美是家裡的獨生女。父母鼓勵她做手工，把她多半簡陋的努力成果送去參加比賽：「我到現在留著一張剪報，說我是年紀最小的參賽者；當時我三歲。」既然艾美的父母都沒有用他們的藝術才華來發展事業，艾美毋寧是憑著天馬行空的想像和信念，斷定自己可以運用本身的創造力謀生。

帶來改變

艾美表示在芬蘭的成長經驗影響了她的政治觀念：「在我成長期間，芬蘭沒有富孩子和窮孩子，我們大家都一樣。例如芬蘭沒有私立學校。」不過安全和穩定的生活並沒有讓艾美喪失對政治的熱情，反而讓她有時間和精力思索世界其他地方的情況。她和左派站在同一陣線，參加反皮草遊行，也參加喚醒人們注意種族歧視的示威運動。她覺得自己很有力量：「一個人可以改變許多事。」從此她意識到個人和集體的責任，但直到後來，她才考慮運用傳單、胸章和所見過的其他宣傳材料。現在回憶當時幾乎連想都沒想過如何製作或由誰來製作這些東西，她忍不住發噱。

一開始就要玩真的

十九歲那年，意識到自己的無知，艾美買了一本平面設計史的書，並且報名就讀一門藝術基礎課程。四年後，眼看平面設計的學位就快到手了，想到自己的工作必須永遠當別人的傳聲筒，艾美深感苦惱：「我發現我可以做比較個人的東西——比較有道德性和政治性的設計。」艾美製作了六十枚胸章作為畢業設計案之一，每一枚胸章上有一個和時事相關的圖像，並且一律用相關的剪報包裝：「我想喚起年輕人的意識，並刺激他們互相辯論。胸章涵蓋了許多議題，從口蹄疫到人口販賣和校園暴力。」

自己動手做

艾美說她喜歡留意當前平面設計的發展，不過讓她感動的是設計師的作品，而非哲學。就一種純粹和概念性的意義來說，她的靈感來自「地下音樂」。艾美嚮往地下音樂毫不矯揉造作的作風；這是一種脫離商業世界的創作，讓追隨者產生共同體的感覺：「演出者同時要籌備演唱、製作 T 恤和傳單，什麼都自己來。他們從無到有一手包辦，而且百分之百獨立。」艾美不認為流行是成功的表徵，也覺得平面設計同樣可以採取樸素無華的手法。她主張設計師可以做些小東西，「激起一種發現、滿足和驚喜的感覺，又可以刺激思考和開啟新天地」，而且這一點肯定就夠了。

瓶中信

在幾乎或完全不知道對方會如何反應的情況下把作品寄出去，是需要勇氣的，不過當設計師的都知道，成功靠的就是這種控制和機遇的奇特混合。艾美把她學生時代的胸章設計案，連同就業型學習的申請，一併寄給班尼頓（Benetton）在義大利的傳播研究中心。對方接受了她的申請，主要因為她的胸章。Fabrica 是一個教育機構和商業工作室的特殊混合體，來自全球各地的年輕設計師到這裡探索新的設計方向：「我在這裡學到一課，就是設計方法沒有真正的對與錯。Fabrica 打破了我在大學時代的成見。感覺很自由，不過主要重點還是自我表達，所以我必須繼續努力。我知道我想追求許多不同的目標。」

身為設計師

艾美 2005 年在倫敦成立工作室。此後一直把她比較商業化的作品，和各種自發性設計案互相結合，而且樂於繼續這個路線。艾美的客戶包含文化機構、藝術出版商、慈善機構和非政府組織，很適合擁有她這種政治傾向的設計師：「我希望其中存在許多善意——我相信是可能的，我認為這種善意回歸到保持積極和採取主動。」艾美以自己經營一間專業、組織優良的工作室為傲。無論如何，她都會抽空研究新的題材和製作技巧，同時留意當前的設計趨勢，不過她說，「早上起床的真正原因，是最終產品能符合客戶和目標閱聽人的要求所帶來的滿足感。你做出來的東西不但有用，同時也令人驚喜，因為它好可愛或好好看。」

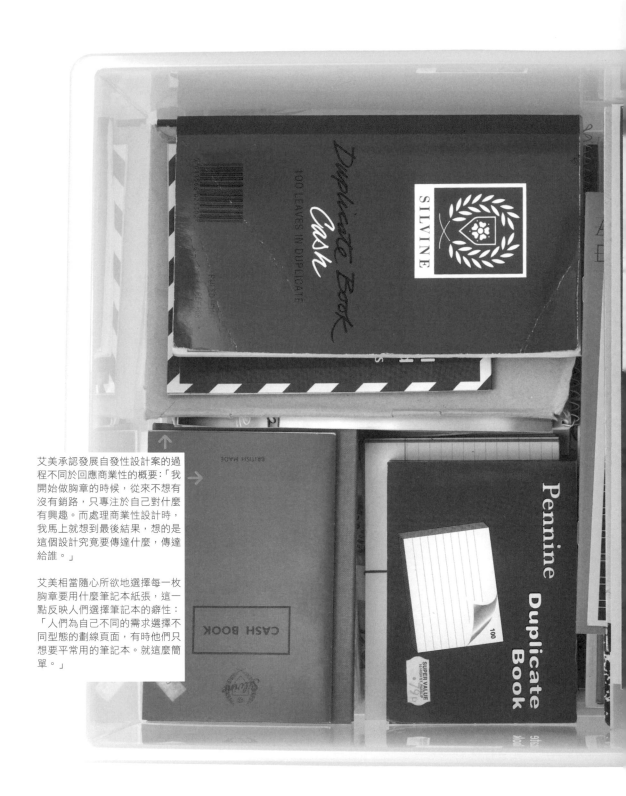

艾美承認發展自發性設計案的過程不同於回應商業性的概要:「我開始做胸章的時候,從來不想有沒有銷路,只專注於自己對什麼有興趣。而處理商業性設計時,我馬上就想到最後結果,想的是這個設計究竟要傳達什麼,傳達給誰。」

艾美相當隨心所欲地選擇每一枚胸章要用什麼筆記本紙張,這一點反映人們選擇筆記本的癖性:「人們為自己不同的需求選擇不同型態的劃線頁面,有時他們只想要平常用的筆記本。就這麼簡單。」

艾美把收藏的筆記本收納得很整齊。筆記本來自世界各地——南非、美國、加拿大、俄羅斯。艾美不管到任何地方旅行，都會找一家當地的文具店瞧瞧，仔細研究紙張的類型、線條的粗細和間隔，看她的收藏品缺了什麼：「看看這一本。每一個地方我都好喜歡。最上面這裡有點像木紋，然後把這個做成金色——可愛的小細節。紙張正反面的藍色線條完全貼合，再看看把這一頁撕下來會怎麼樣。這些圓孔剩下可愛的半圓形。」

自我表達

一般來說，平面設計是回應付費的客戶根據預定閱聽人的使用所提出的問題。設計師用他們的天分和熱情來回應概要，而且必須樂於把限制和妥協視為創作過程的一個決定性因素。在這個脈絡下，艾美的胸章也許顯得自溺，不過她很快指出這份工作「達成特定的目的，而且照樣幫我賺錢」。對艾美來說，個人興趣和平面設計不會互相排斥，反而互為滋養。

最初的設計構想

艾美帶著懷舊的語氣，描述她小時候多喜歡把報紙上的表格剪下來填滿。對低技術互動式印刷品的興趣，後來成為她作品的一個特色。她所收藏的大批劃線筆記本，是她最新一組胸章的靈感來源。從學校的草稿本到便條本，這些實用物品的纖薄紙張、蒼白顏色和精細線條，令她深深著迷：「我自己的名片就做得很像筆記本，可以說已經成了我的識別。我覺得創造一枚無關音樂或政治的胸針（胸章）很有意思，幾乎一片空白，潛意識裡卻是一種自我推銷。」

自我導向的概要

艾美從頭到尾只是想用一系列胸章來禮讚這些日常用品（她的筆記本）的可愛。她先確立一些基本標準——胸章的尺寸，以及要設計多少種胸章。直徑**2.5**公分（**1**吋）的尺寸不太顯眼，所以銷路很好，因此艾美決定只做這一種。她需要好幾個胸章才能充分展示她的收藏。她想阻止購買者胡亂配對，所以考慮以奇數而非偶數配成一套。三個胸章不夠，七個又太多，所以艾美決定五個剛剛好。

第 1/2 週 開始發展初步的胸章構想，如果工作允許，我會抽時間想想。《物件思考》（*Thinking Objects*）書，視覺設計獲得同意了。我朋友珮嘉（Pekka）來玩幾天，我們唯一能見面的時間是早上八點。真糟糕！趕上我每個月一次的「指導課」——挪出時間見一名學生／剛畢業的人，協助他們整理作品集。這是工作室倫理的一部分，奉獻時間／技巧給社群／慈善機構。製作芬蘭協會（Finnish Institute）聖誕節的邀請胸章。去看混凝土與玻璃音樂藝術節（Concrete and Glass）的幾場演奏，我朋友為藝術節設計了一張可愛的傳單。

mini badge note book

拿艾美最初的草圖和最後的成品
一比，就知道她從一開始就很確
定自己想做的是什麼。不只胸
章，還有包裝的細節，在這三幅
隨手畫下的草圖都能清楚看到。

try different cover
lines w/ correspon...
badges

inside

staple

「這是最簡單的筆記本封面了，
上面只有兩、三行可以填寫，在
彩色紙料印上黑色線條。」艾美
最後敲定的包裝解決方案，就是
從這本筆記本的封面得到靈感。
她把這個封面作成迷你版，胸章
別在內側，加上書脊一枚多餘的
迷你釘書針，更顯得古怪別緻。

發展構想

説來諷刺，艾美是一個如此迷戀劃線筆記本的人，
但隨手記下的設計筆記都寫在空白的素描本上。她
自認為是「慣用素描本的人」，意思是隨身攜帶素
描本；裡面通常是滿滿的筆記和潦草的塗寫，主要
當作備忘錄。草圖畫了沒多久，艾美就動手測試自
己的點子。拿現在這個例子來説，艾美淘汰了十個
樣本胸章的設計，才敲定最後五個一套的胸章。

開發包裝

艾美把現在這一套胸章取名為「做筆記」（take
note），然後著手試驗各種包裝解決方案，同時設
計胸章本身。艾美希望人家好好珍惜她的胸章。雖
然有的已經零賣，她赫然發覺包裝及展示方式和胸
章本身一樣重要。她銷路最好的胸章上頭寫著這句
口號，「家是唱機所在的地方」（home is where
the record player is），而且別在一張預先印好的
卡片上，卡片印著一台唱機，用透明塑膠袋裝好。
她的心形信封胸章裝在小小的咖啡色信封裡，上面
有個「愛你」的郵戳。她知道人們買了胸章可能不
戴，看在艾美眼裡，頂多覺得這表示整個組合有多
麼完整、迷人。艾美找到一種筆記本封面，認為可
以從這裡著手設計「做筆記」胸章的包裝，並開發
出五種不同顏色的迷你版。

有一句老話説，簡單的解決方案
往往是最好的。艾美決定只要用
不同的筆記本紙張裹住胸章即
可，不過後來信心動搖，心想應
該試試其他點子。她試過在紙上
打洞，露出後面銀色的胸章模子：
「不是很好看」，她説。接著她
又嘗試很多不同紙張；下面是幾
個淘汰的不良品。

↓

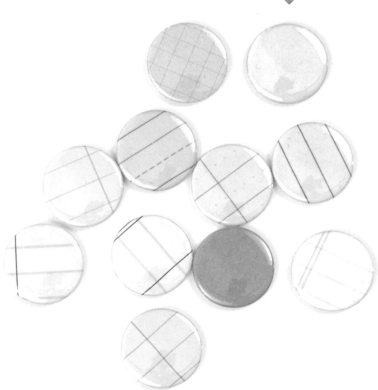

DIY

過去幾年來，人們對工藝和設計之間的關係越來越有興趣。手繪圖像有一種原汁原味的感覺，如果用電腦合成的方式描繪我們的世界，就少了這種味道。舉個例子，本書 88 頁收錄的那一張丹・麥法林為《Wallpaper*》雜誌設計的封面，畫面上的碎紙，就比他那台機器的「完美」呈現好看多了。如果不是親手製作而且「真實」，艾美製作胸章的生產線根本沒什麼。她晚上坐在電視前面，先用便條紙剪出一個又一個圓形，然後拿來包住胸章的模子，接著在背面別上別針。完成這些步驟以後，即可摺疊筆記本封面的包裝，把胸章別在內側，然後在書脊加上一枚釘書針。

艾美一年平均賣一千枚胸章。工作室裡的在職學生經常參與其中：「在這裡做胸章，是我工作室的重要工作。」生產胸章沒什麼賺頭，艾美知道她可能被迫向現實低頭，把胸章移到別處製作，因為實在不應該推掉客戶付費的案子，畢竟最後可能要靠這些工作來補貼經濟收入比較低的案子。

艾美迄今做了六千枚「家是唱機所在的地方」胸章，是她銷量最好的設計。她最近減少產量，新的一批胸章只印五千枚。這批貨送到時已經軋型成一個個圓形，支撐用的卡片也預先切出洞口，好別上胸章：「我想等我一個月能賣出超過一百枚胸章，到時就可以比較全面性重新思考。不過目前我喜歡這種方式，人家可以訂三、四個，或十個、二十個，我可以現訂現做。」

工作時如果不看電視，艾美製作胸章時的配樂包括：以色列振動（Israel Vibrations）〈有什麼用〉（What's the Use）、迪肯・亞・法科利（Tiken Jah Fakoly）〈正義〉（Justice）、鬥士樂團（The Gladiators）〈反抗與閃耀〉（Rise and Shine）、米基・傑德（Mikey Dread）〈根與文化〉（Roots and Culture）、帕布羅・蓋德（Pablo Gad）〈艱難時世〉（Hard Timees），以及 U 羅伊（U Roy）〈乾淨叛逆／靈魂叛逆〉（Natty Rebel/Soul Rebel）。

艾美選擇 285 gsm 的 Fedrigoni Woodstock 作為展示卡的紙料，是一種有色的無塗布回收紙漿紙板，摸起來感覺很實用，像學校草稿本的封面。中間調的顏色平淡無味，不過正是魅力所在。艾美選了這些顏色：黃（Giallo）、粉紅（Rosa）、天藍（Celeste）、綠（Verde）及核桃色（Noce）。

艾美用一把手持式割圓器，從想測試的每一種筆記本紙張切出樣本，她試用過的紙張比最後派上用場的多得多。筆記本紙張往往預先印好顏色，然後用各式各樣的顏色和型態印上線條。最後把胸章上光。

展示卡只用黑色做單面印刷，正面是三條線，背面是系列標題和一個網址。同時也印上切割和摺疊線，顯示裁切的尺寸和書脊的寬度，這樣艾美製作的速度會比較快。

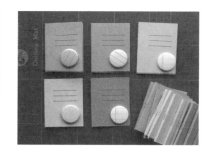

艾美的第一批胸章還得到當地社區中心製作才行，直到她存夠錢買這台製作胸章的機器：「花的錢很快就回本，所以很划算。」

艾美想充分利用豐富的筆記本收藏。她把十二種不同的胸章和五張展示卡擺在一起測試，逐步淘汰到剩下最後那一套為止。

最後，艾美在書脊加上一枚釘書針：「釘書針完全無用，」她坦承不諱，「不過我想用這個細節來強化筆記本的概念。」

第 6 週 敲定胸章的設計。工作室漏水！該死的磚頭。不能為一家慈善機構客戶做海報（義工性質）。他們不喜歡我的插畫。忙著完成聖誕節胸章的訂單。在奧托咖啡館（Café Oto）出席一場書籍設計的討論。和常見的朋友在常去的咖啡館碰面聊聊常遇到的挫折。

艾美小時候,一個世交友人給了她好幾公斤的舊鈕扣扣玩。她把這些鈕扣依顏色和類型分門別類,放進從當地一家糖果店拿來的容器裡。然後某年六月,她在爸媽的花園開店賣釦子。沒有半個客人上門,於是她做了些招牌,寫上:「艾美釦子店由此去」,然後畫個箭頭指明方向,貼在附近的十字路口,但還是沒客人上門。艾美回想當時,她的祖母琪卡買了幾個釦子想安慰她,但艾美並沒有心灰意冷,因為她很喜歡籌備整件事。或許是這一次的經驗,讓日後的她成為一個比較有彈性的銷售人員。説到這裡,艾美很高興看到有人佩戴她的胸章:「前兩天我在公車上看到有人戴我的胸章,我忍不住對他一看再看,我想他以為我在向他拋媚眼。」

最後敲定的這一套「做筆記」胸章,每個都有不一樣的有色卡片封面(釘了釘書針),而且包裹每一種胸章的便條紙也不一樣。封面紙板的選擇是為了襯托便條紙。紙張的選擇是為了把對比效果放到最大,從印著綠色方格紙線條的綠色便條紙,到印著兩條粉紅垂直線和藍色水平線的黃色紙張。

當業務代表

許多設計師一想到要告訴別人自己設計的是什麼，以及為什麼應該委託他們設計，就忍不住兩腿發軟。自從有了電子郵件和網路以後，幾乎不必再硬著頭皮做電話行銷，不過要確認顧客和設計師是否有交情，最有效的仍莫過於口頭的一句話和彼此的眼神接觸。向零售商推銷東西完全是另一門說服的藝術，更何況推銷的是你個人熱情和巧思的結晶，又是自己親手製作。

艾美似乎冷靜地一手包辦大小事。她笑著回想有一家商店足足過了兩年之後才回頭找她，而且答應拿一些胸章去賣，不過現在她的胸章透過十家不同的商店販售——芬蘭和英國的藝術及設計書店、唱片行和藝廊。

每次只要有新的胸章推出，艾美就會先做五十個左右，當成樣品寄給經銷商。接著她可能登門拜訪，或是親自帶樣本去爭取訂單。倫敦的文具店 Present & Correct 和芬蘭的藝廊 Galleria B 一拿到試用品，立刻同意買進艾美的「做筆記」胸章。

第 7/8 週 整天在做要給經銷商的第一批套裝胸章樣品。和芬蘭插畫家傑西．奧埃薩洛（Jesse Auersalo）碰面，他搬到倫敦了。我們漫無目的地大談設計界的女性，很有意思。答應新年一早在諾丁漢特倫特大學（Nottingham Trent University）演講。和露西在咖啡館碰面談她和貝琪的書。她先走，我答應替她付帳。不過遇到一個老雇主，一時分神，忘了付帳！真的很丟臉，只好從工作室打電話請露西回去付錢。

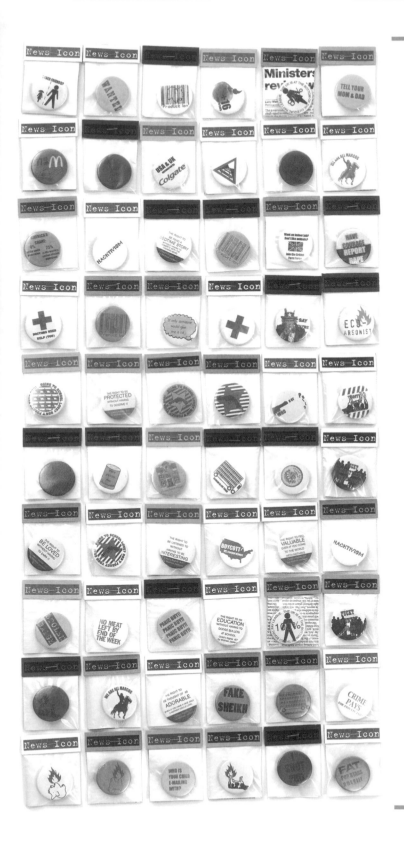

艾美在學生時代就做了第一套的六十枚胸章。至今仍然經常思索新的胸章設計和相關的包裝構想。這幅跨頁展示了她迄今所有的胸章設計。雖然形容成「和嗜好差不多」，她可是用專業的態度從事胸章製作：「我喜歡做胸章，也很想做胸章，我手邊從來不缺紙料，把訂單做完綽綽有餘，所以從來不覺得有壓力。」

製造連結

自從在 2000 年生產第一批六十枚胸章，艾美至今設計了一百五十種不同的胸章。這些產品無疑讓客戶更加注意到艾美，即便只是出於潛意識。有幾個小型的插畫委託案就是拜胸章設計所賜，耐吉也是因為這樣才找上門，請她為一件足球運動衫設計圖像——她選擇推掉這件委託案。

艾美解釋說，把自我導向的設計案拿給潛在客戶看，的確會帶來莫大的好處。她做提案說明時，總是把個人設計和受客戶委託的作品一併呈現：「後者免不了要妥協，而且必然會融入一些客戶的個性，所以我喜歡表現我的真性格，做法就是展示自發性的設計案。」有某種個人設計案正在進行中，是延續艾美創作生命的關鍵：「有個發洩的管道，做些不會有人審查的東西，這一點對我很重要。所以今天要是有人把我做胸章的機器偷了，我一定會非常難過，不過這樣我就不得不換個方法發洩。也許最終能把我無止盡的待辦清單一一完成！」

艾美賣得最好的胸章，「家是唱機所在的地方」。

↓

拜她的自發性設計之賜，艾美受邀參加《Helvetica 50》團體展覽，慶祝這種字體的發行週年紀念。主辦單位指定每一位參展人繪製某一個年份的插圖。艾美分到的是 1990 年，所以她選擇以曼德拉獲釋出獄為主題。她的圖形——一朵雲和抽象的鐵窗（鐵窗變成這個彩虹國家的象徵），非常成功，最後她用這個設計製作馬克杯和胸章。

芬蘭協會找上艾美，請她為協會設計聖誕派對的邀請函，附帶一枚特製的慶祝胸章。她很高興得到這份邀約，而且看到在場的賓客全都驕傲地炫耀她的設計。

第 9 週以後 從現在起，我給其他胸章的新訂單寄貨時，會同時寄出樣本。所以這門生意會持續進行。

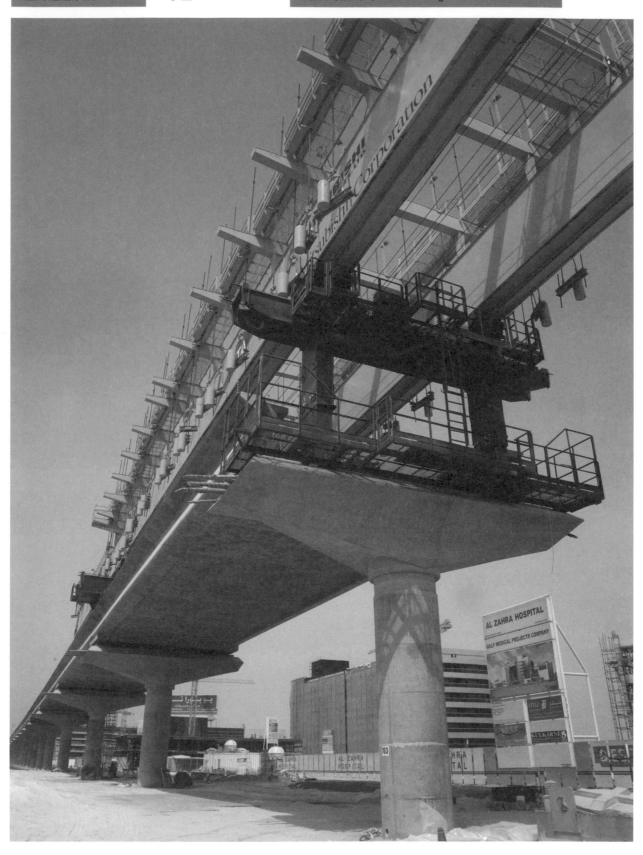

字體設計師或許是平面設計界專門注意雞毛蒜皮的人，不過是一群尊榮獨享的人。他們經常在設計圈帶動狂熱風潮，一定要嚴謹、熱情，而且對題材瞭若指掌才行。雖然這種職業不容易引起公眾注意，成果卻無所不在。使用者或許渾然不覺是哪些元素讓一個設計有了獨特的識別，不過設計師知道他們在選擇字體的時候，其實是給整個設計案定調。

最明顯的地方，莫過於公共運輸網路量身訂製的字體設計，交通系統的字體會讓人想起整個城市或甚至整個國家。在瑞士和巴西都設有分公司的英國公司 Dalton Maag（達頓馬格），接受委託，開發杜拜道路與運輸局轄下公共運輸系統的尋路號誌字型。知道設計師布魯諾‧馬格（Bruno Maag，1962 年生）、朗恩‧卡本特（Ron Carpenter，1950 年生）、馬克‧韋曼（Marc Weymann，1978 年生）和傑瑞米‧霍努斯（Jérémie Hornus，1980 年生），必須設計一種阿拉伯文字體配相稱的拉丁文，我們對這項艱鉅的任務就更感興趣了。

我們想當然地認為設計概要的要求是要研發一種字體，不但得風格獨具，而且要夠中性，才能同時兼具權威感與易讀性。不過，我們對這個過程一無所知，尤其不知道如何能夠為兩套來源迥異的字母設計兩種版本。我們深感好奇，也想進一步了解這門神祕卻又不可或缺的藝術。

設計字型是件苦差事。這種五花八門的活動足以把設計師逼得神經兮兮。誰有辦法同時思考每個字體的枝微末節，以及好幾個字元結合在一起的效果？設法讓所有可能的字母組合在視覺上出現平均的字母間距，不就足以讓一等一的專業設計師含淚低頭？ Dalton Maag 的團隊運用哪些策略，來維持他們對字體設計的熱愛？他們每個人又如何評價自己的技藝？

注意這個空間

布魯諾在 1991 年和事業夥伴共同成立 Dalton Maag。關於他對設計訂製字體的初衷，他很快就打破我們任何一絲浪漫的幻想。「我想設計字型，不過我必須馬上領錢。」他坦白地說，同時解釋大型字體設計公司的營運模式迥然不同，他們銷售庫藏字型的使用權，並且設計新字型，或是修改舊字型，這應該算是一種副產品。布魯諾希望稍微轉移一下 Dalton Maag 的經營重點，因此除了從事訂製設計，團隊也在公司內部設計字型，當作自發性設計案，可以上網販賣。

普世的魅力

若非比較熱情的現代主義者占了上風，布魯諾和他的團隊就英雄無用武之地。許多人大力擁護「普世」（universal）字型的概念——一種非常一般，因此適合所有設計的字型。雖然激進的全小寫字型（例如赫伯特·拜爾〔Herbert Bayer〕1925 年設計的 Universal）就屬於這種例子，但如果想找一種可以一再使用的字型，大多數的設計師會選擇「grot」：這種無襯線字體略帶橢圓形，光是一個字體家族就有好幾種變化。布魯諾了解這個理論，不過他說：「我想地球上有多少人，就可能有多少種字型。就像冰淇淋；每個人都想要屬於自己的香草口味。想想 Helvetica、Akzidenz Grotesque 和 Univers 的優點，一般人多半看不出有什麼差別，但每一種字型的質感稍有不同。」

迷失在翻譯中

Dalton Maag 的團隊有些感傷地承認，在設計師為新案子挑選適合的字型時，會受到交稿期限和預算的束縛。「他們今天拿到概要，明天就要交出第一批草圖，所以他們知道以前有哪些字型的效果很好，或是工作夥伴用過什麼，就直接拿來用，再不然就是因為那部電影而用 Helvetica ！」（譯注：指導演蓋瑞·胡斯崔特〔Gary Hustwit〕拍攝的紀錄片《Helvetica》）說到這裡，字體設計有它自己的語言，完整了解這套術語，包括字體分類在內，有助於做出明智的選擇。布魯諾不相信剛畢業的學生能掌握廣泛的字體設計語彙。「如果他們幾乎沒看過幾種字型，怎麼知道去哪裡找？又要在一種字型裡尋找什麼？」

完美並不完美

字體設計師想盡辦法，要達成不能盡數的種種完美。和一般人的期待剛好相反，要臻於完美，未必要強加純由幾何學或數學衍生出來的規則。字體設計師的完美，在某個部分是一種直覺的過程，必須極度注意細節，並且心無旁騖：「我們都有強迫症，」布魯諾承認。字體設計師在思考單一的字母和組合的字母時，會應用他們對字體用法及其效果，在理論和情感雙方面的知識。布魯諾引用 Adobe 的 Garamond 為例，說這種字型只在一個領域有效：「我認為每一個字母都是一件藝術品，但不能貿然認定這樣就能構成美麗的文字或句子。它在內文裡死氣沉沉。」朗恩同意這種說法，解釋說字型的權威感其實可能來自它的不完美：「邊緣粗糙不平。」

重大影響

難怪布魯諾和馬克會把設計出業界尊崇的 Univers 字型、和他們同樣是瑞士人的艾德里安·弗盧提格（Adrian Frutiger），奉為字體設計的精神導師。朗恩和傑瑞米為這個團隊帶來另一種設計鑑賞力，但同樣充滿民族意識。「這是浪漫主義者對上瑞士人，」朗恩調侃道。他和傑瑞米懷念起赫爾曼·察普夫（Hermann Zapf）的襯線字體 Palatino 的樂趣所在：「這是字體和書法之間極為敏銳的結合。第一次看到的時候，我心想，『這就是我想做的。』到現在還沒做到。」傑瑞米接著解釋說，他在法國的字體與書法工作室「繕寫室」（Scriptorium）所受的教育，強調的是對於手寫字而非對字體學的欣賞。「你的設計是有機的，看得出筆的流動，」布魯諾說明傑瑞米的設計取向。「馬克和我出身硬裡子的字體學背景；我們的設計比較冷峻，而朗恩的人文色彩比較重。」朗恩點點頭，提到他在知名字體設計公司 Monotype 的養成歲月。Monotype 在 1928 年開發並推出了無襯線字體 Gill Sans，一個典型的英國設計，朗恩說看到原始繪圖那一剎那是決定性的一刻，此後他一直非常欣賞有機、充滿人文色彩的無襯線形式。

回歸典型

彼此相差十六歲的馬克和布魯諾，「是最後一批受瑞士風教育的字體設計師，」馬克說，這是兩人極力擁護的文化遺產。布魯諾回想包浩斯「形式追隨功能」的原則，如何奠定了他在巴塞爾設計學院（Basel School of Design）的教育基礎，而且至今仍令他獲益良多：「美學只是過程中的一部分。你必須有能力把自己的決定合理化，為什麼要把一行文字放在這裡，不放在那裡。」他很自豪「有工作可做」，而且堅信字體學既是一門工藝，也是一種藝術，對此他毫不妥協。「你可以有好點子，但如果無法執行，就是徹底失敗。如果你想達成一個創意目標，工藝技巧絕對是最重要的。」

互相尊重

Dalton Maag 的客戶經常是和他們關係深厚的平面設計師。例如倫敦的設計團體北方（North），從 1998 年起一再委託 Dalton Maag 設計字體，現在布魯諾也委託他們設計 Dalton Maag 的一些宣傳品。「對我們來說很有意思，」朗恩說：「我們的設計工作非常著重細部，人也變得有點與世隔絕，看不出比較大的面向。所以，能看到整體效果，並且和經常處於高度創意模式的設計師合作，對我們很有幫助。他們的工作屬於另一種層次。他們的思考屬於另一種層次。如果能善加利用，對我們非常受用。」布魯諾同意他的說法：「我們和北方設計已經建立一份良好的關係。我們尊重他們，而且互相學習。我們的第一個反應常常是『哦，不行，這樣行不通！』不過他們會把我們往前推，產生不少激勵作用。」

設計師客戶

Dalton Maag 專門設計訂製字型。他們的設計有的非常搶眼，有的沒那麼醒目，不過目的性都很強。這些都是一家公司、一個品牌或一套資訊系統專屬的字型。他們直接面對的客戶多半是設計公司，這些人很清楚，要讓他們客戶的聲音鮮明而獨特，獨家字型的價值不容小覷。Dalton Maag 和許多這樣的客戶已經培養出很好的關係，經常接受他們委託，把商標概念轉化為精緻打造的標誌（marque）。只要到倫敦的聲音部（Ministry of Sound）俱樂部，透過湯姆森（Thomson）旅行社預定假期，或是走進都柏林的烏斯特銀行（Ulster Bank），都會看到他們設計的作品。

布魯諾和他的團隊會提出各種敏銳的問題，藉此歸納出一份完整的概要。這些問題包括詢問屆時要把字型主要用於內文、做成大型的展示尺寸，或兩者皆然，還有字型要如何複製，又是透過什麼系統複製。布魯諾解釋說，他們經常在設計師的客戶已經批准初步的設計概念之後，才加入設計案：「那時候基本標準已經確立。設計師會用現成的字型來說明他們想要的字體設計方向，然後在概要上指示我們設計出一種包含這種外觀和感覺的字體，同時思考有哪些細微的變化能讓這種字體與眾不同。」

著作權與費用

除非客戶特別要求，否則 Dalton Maag 一律保留其設計的智慧財產權。他們會給客戶獨家使用許可，在預定多少年內給多少人使用。設計和製作包括印刷體、斜體、粗體和粗斜體等四種類型的字型家族，需要費時三個月左右。費用的計算根據是評估創造這些字型需要多少時間，不過布魯諾也會編列預算來支應字型產生後的潛在使用者支援。「如果客戶是一家全球性企業，可能會有五十萬名使用者。有了這個資訊，可以協助我們估計他們未來可能需要多少支援。」

字形（glyph）是用圖文藝術的方式再現一個字元。舉個例子，字母 A 可以有好幾種不同變化——字形——例如小寫、小型大寫字母、花式大寫字母等等。圖文藝術的再現方式會改變，但字母本身不變。每個字元都有一個作業系統和程式能辨識的標準編碼（萬國碼〔Unicode〕）。如果按了「A」鍵，就會啟動 A 的字元碼，命令占據這個編碼的字型顯示在螢幕上或列印出來。最新的字型規格可以把 65,535 個字元編碼，涵蓋目前全球使用的大多數字母系統。

布魯諾和他的團隊設計的每一種新字型，都包含全球一致同意的拉丁文擴充 A 字元集所有的字母與符號。包括大寫和小寫字母、數字和所有標點符號，再加上東歐和西歐語言需要的重音和重音字母。這裡呈現的黑色字元是基本的拉丁文擴充 A 字元集，灰色則是 Dalton Maag 增加的部分，形成他們的標準字元集。Dalton Maag「字體字元集」是為了比較專業的用途而設計，也包括這裡以藍色顯示的字元。「我們已經把公司的標準字元集擴充，涵蓋了上標和下標數字、分數和擴充的 f 連字。」這套標準字元集可以再額外增加小型大寫字和非齊線數字。布魯諾解釋說，在動手設計前，要先知道是否必須包含小型大寫字或非齊線數字，這點很要緊：「會影響你的設計和組成字元集的方式。」

ABCDEFGHIJKLMNOPQRSTUVWXYZÆŒℰ
abcdefghijklmnopqrstuvwxyzæœøfiflffffifflß
$¢ƒ£¥€0123456789%‰0123456789⁰¹²³⁴⁵⁶⁷⁸⁹₀₁₂₃₄₅₆₇₈₉
½⅓⅔¼¾⅕⅖⅗⅘⅙⅚⅐²⁄₇³⁄₇⁴⁄₇⁵⁄₇⁶⁄₇⅛⅜⅝⅞¹⁄₉²⁄₉⁴⁄₉⁵⁄₉⁷⁄₉⁸⁄₉
{[(_)]}*,.:;-/|¦\□!@^~†‡§•·¶®©™ªº¿¡«»‹›…——""''„,#""ℓℯ
¬+<=>≠≤≥±÷−×/∞∑√◊∏π∫∂∆≈µΩ
ÁÀÂÄÃÅĀĄĂÇĆČĈĊĐĎÉÈÊËĒĔĖĘĚĜĞĠĞĦĤÍÍÎÌÏĨĪ
ĬĮĪĴĶĻĽĿĹĽŇÑŃŇŅŊÓÓÔÖÕŌŐØŎŘŔŖŘŠŚŠŞŜŤŢŦ
ÚÚÛÜŪŲŮŰŬŨŴŴŴẀŸÝŶỲŹŽŻÞIJ
áàâäãåāąăçćčĉċďđðéèêëēĕėęěĝğġğħĥîíìïïĩīĭįīĵķļ'lĺľ'ŋñńňņ'nó
òôöõōőøŏŕřŗšśšşŝťţ ŧúùûüūųůűŭũŵẃẅẁÿýŷỳźžżþſκij
ABCDEFGHIJKLMNOPQRSTUVWXYZÆŒØFIFLFFFFIFFLSS
{[()]}&!?*@ᴬᴼ''""$¢ƒ£¥€0123456789%‰123456789
ÁÀÂÄÃÅĀĄĂÇĆČĈĊĎĐĐÉÈÊËĒĔĖĘĚĜĞĠĞĦĤÍÍÎÌÏĨĪĮĪĴĶĻĽĿĹĽ
ŊÑŃŇŅ'NÓÓÔÖÕŌŐØŎŘŔŖŘŠŚŠŞŜŤŢŦ
ÚÙÛÜŪŲŮŰŬŨŴŴŴẀŸÝŶỲŹŽŻÞIJ ´ˋ¨ˆ˜¯˘˙˝ˌ˛ˇ

齊線數字是位於基線的數字,高度和大寫字母差不多,就像這裡顯示的黑色和灰色數字。齊線數字通常被設計成同樣的寬度,列表時才能一欄一欄排整齊。舉例來說,這表示數字 1 周圍的空間會比 9 大。非齊線數字(或稱古風體數字或不成列數字〔non-ranging figures〕)設計得很像小寫字母,如圖示下面藍色的例子,有些數字的下緣位於基線下方,有些數字的上緣位在小寫 x 字高以上。用途包括郵遞區號和連續性文字。非齊線數字放在正文裡,通常會按比例間隔。大多數的字型包含齊線數字,而非齊線數字則出現在所謂的專家字元集或開放字體(OpenType)屬性。設計師經常微調內文的齊線數字間距,好讓字母間隔看起來很平均。

小型大寫字母通常稱為 small caps,是把一種字型的大寫字母重新繪製,看起來和小寫字母的 x 字高差不多一樣高的版本。小型大寫字母的比例和粗細經過調整,和小寫字母差不多,不能用比較小的字級取代,因為字體的整體粗細按比例調整過,和其他字元一比會顯得太過纖細。常見的應用例子是郵遞區號,以及在某人的名字後面代表資格證明的首字母縮略字。在這兩種情況下,標準的大寫字母會顯得突兀。

上標和下標數字通常用在參考資料、索引和數學。上標數字的頂端略略超出大寫字母的大寫高度,下標數字則坐落在基線下方。有些字體也包含上標小寫字元,同樣多半用在數學裡。

連字取代重疊或擠在一起的兩個字元。連字是單一字形,通常不能用鍵盤直接打出來,不過可以被程式自動置換。最常見的連字是 fi 和 fl。

12/11/07 工作室的人很興奮。我們剛把一些拉丁文設計的概念寄給客戶,現在開始思考阿拉伯文。

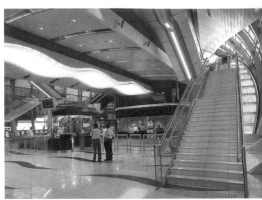

運輸設計顧問公司（Transport Design Consultancy，簡稱 TDC）的概要中，包含了建築師團隊 Aedas 和設計師團隊太平洋工作室（Atelier Pacific）指定的號誌規格，因此在 Dalton Maag 加入時，這些號誌牌的尺寸和位置，大致已經得到他們客戶（杜拜的道路與運輸局〔RTA〕）的確認和同意。雖然過去一向不管他們設計的字型最後被如何使用，但布魯諾的團隊確實感覺有些預先決定的因素讓他們施展不開。傑瑞米解釋說，他們的團隊有一部分的靈感來源是建築師的平面圖和地鐵預定站的繪圖：「看起來非常未來主義。」

設計號誌的字型時，節省空間向來是一項考量因素。以這個例子來說，號誌牌經過特別設計，萬一必須做特別長的敘述，就能以 300 公釐（11.8 吋）的寬度單位加大，儘管如此，布魯諾團隊在概要得到的指示，是盡可能在很短的空間裡，把所有字母排列整齊。布魯諾解釋說，正因為如此，針對號誌而開發的字體往往只有很狹隘的可用空間。

剛開始設計的時候，布魯諾的團隊被告知說號誌會從後打光：「這是很重要的資訊，我們必須考慮會帶給這種亮白色文字的光暈，因為會讓字元顯得比實際上更鮮明。」除了盡可能確保他們的字型容易閱讀，Dalton Maag 的團隊也必須謹記，大字級的文字和小字體的效果截然不同。字母之間和字母內側的間隔會不成比例地加大，通常必須校正。不過就這個案例來說，因為號誌的製作方式使然，這些考量都得根據最後的亮度來斟酌：「我們永遠會回歸功能性。」

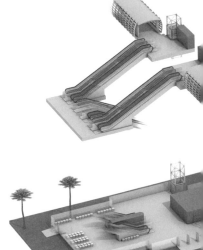

尋路

要幫助人們在公共空間找到自己的方位，除了空間規劃以外，一般公認最有效的方法是不斷利用感官刺激。除了號誌，這些感官刺激還包括廣播，或是有策略地設置有觸感的表面來定位。分析使用者進出空間的經驗，以及發展各種有效的建築和平面設計裝置，都屬於「尋路」的領域。這個領域不乏專家，也有固定和他們合作的平面設計師，不過杜拜的案子並非透過這個管道找上 Dalton Maag，反而是 TDC 找上他們，這家公司在英國營業，專門從事運輸業的設計顧問工作，而且已經為這個新的運輸網絡發展出品牌策略。

杜拜運輸系統

阿拉伯聯合酋長國杜拜市的杜拜地鐵系統，已經從 2006 年建造至今。布魯諾和他的團隊很高興能得到這個挑戰，為地鐵系統的號誌設計同型的拉丁文和阿拉伯文字型，不過把他們表示一開始得到的概要「非常受限」。TDC 向 Dalton Maag 說明他們對杜拜地鐵網絡室內部分的設計概念，而且概念已經獲得客戶批准。在他們的想像中，一款訂製字型和清晰易懂的號誌系統，就能讓整個網絡擁有視覺識別。他們的第一份號誌企劃書採用現成的阿拉伯文與拉丁文字型，布魯諾解釋說這些字型不適合這件案子，視覺上也沒有連結。他也擔心這些字型恐怕不適合未來可能出現的其他用途，例如地圖和路標。不過 Dalton Maag 的團隊緊盯著手邊的概要，上面明文規定必須經過重新審議，才能把字型作為其他用途。

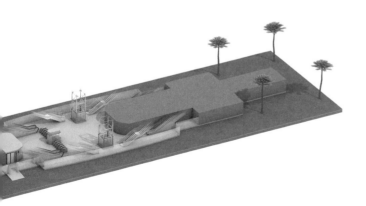

28/11/07 依照設計概念送出一些阿拉伯文的試用版。試用很糟糕，必須重新開始。

設計團隊一開始向 **TDC** 提出這
九種拉丁文選項，都屬於字母的
容納空間略窄，又比一般羅馬體
厚重的字體。大部分是無襯線字
體，只不過其中有幾個出現了平
板襯線體（slab serif）。研究顯
示大小寫形狀不規則的文字比較
容易閱讀，尤其適合遠距離閱
讀。相較於上緣和下緣，這幾個
選項的 x 字高相對大。這是為了
彌補因為字型整體狹窄而減損的
易讀性。

Burj Dubai Station

Burj Dubai Station

Burj Dubai Station

Burj Dubai Station

Burj Dubai Station

Burj Dubai Station

Burj Dubai Station

Burj Dubai Station

Burj Dubai Station

馬克説這九個選項涵蓋了四種設計取向，各自呈現些微不同的成熟和精緻。身為資深的專業人員，設計團隊知道獲選的字型在發展完成後，和原來的樣子會有天差地別。他們很實際地看待這個過程：「所有的字體設計都需要多番更改才會成功。」

這幾個選項的比例相似，但即使匆匆一瞥，也看得出其中有个少差別。例如看看小寫 t 的橫線和小寫 j 的直劃，或是小寫 r 的字耳。變化最少的版本頗富當代氣息，末端出現弧形的版本比較華麗，但感覺上也比較保守。

起點

Dalton Maag 有一套開發新字型的標準作法：「有時候客戶想看用新字型排出的某一組文字，不過要給他們看的話，我們至少必須先設計 o 和 i——一個圓形和一筆直劃讓我們有基本概念，」傑瑞米解釋説。朗恩説他通常會先選出十二個字母來試驗一番，字母並非隨機挑選，整組字母共同展現出所有的主要變數。例如小寫的 g 不只是 o 的樣版，而且還有下緣，而小寫的 h 是字母 n 的基礎，同時還有上緣。「看過幾個字母以後，你開始抓到一種外觀和感覺，」布魯諾補充説。這支團隊大多立刻上電腦作業，儘管只是畫個大概。馬克的素描本偶爾也會派上用場，雖然這種情況很少見。根據設計案的性質，以及每個人的空檔，布魯諾可能找全公司的人提出初步構想：「在豐田汽車的設計案，差不多每個人都提出了草圖，所以最後大概有二十七個不同的設計構想！」

基於整個設計團隊都沒有阿拉伯文的經驗，他們決定先實驗杜拜運輸系統（Transport Dubai）的拉丁文版，再拿其中三個關鍵字作為設計的起點：「Noho」和「Burj Dubai」。他們忙了一星期才準備好第一次的提案説明：「本來可能耗上好幾個月，」馬克説。布魯諾這時候插嘴：「所以個人設計案總是沒好下場，因為我們有無限期的時間，又沒有任何限制，所以永遠在混口了！」「沒錯，有時候時間的限制真的會讓腦筋轉得快一點。」朗恩承認。

11/12/07 和萊揚·阿布都拉（Rayan Abdullah）合作果然有用。阿拉伯文版確定了，兩個字母系統都很有進展。現在要草擬基本字形集供客戶評估。

提案說明

儘管老是說遠距離工作有多愉快，設計師通常還是喜歡面對面向客戶做提案說明。忽然愁眉苦臉地一瞥，或者使勁地握手，和冗長的討論一樣能透露客戶對設計企劃書的反應。Dalton Maag 的設計師客戶，通常會負責向客戶提案說明，所以布魯諾沒有機會親身觀察這些細微的交流。他只能靠直接客戶當中間人，但他極力避免自己因為別人傳錯話而吃虧。「所以最初的設計概要階段才這麼重要，從負責委託的設計師身上，評估每個人對字體設計懂多少，務必要他們對客戶提出正確的問題。」

第二階段

TDC 用 Dalton Maag 的九張草圖向客戶提案說明，並選出一個發展方向。布魯諾解釋說，現在第二個階段通常仍屬於概念性質，所以他們的設計師客戶絕不能要求 Dalton Maag 承諾只朝一個方向發展：「例如你處理直劃末端的方式，對字體的整個質感有重大影響。在這個階段，我們比較完整地試驗這一類的細節。因此現在仍然處於發展階段，不過被侷限在一個相當緊密的框架裡。」此時，布魯諾的團隊開始思考這種字型的阿拉伯文版。朗恩解釋說，在拉丁文大致的設計取向獲得同意之前，不可能去管阿拉伯文。杜拜運輸系統的拉丁文版頗有弗盧提柏字型的味道，基本上是橢圓形而非圓形，不過感覺上還是很開放：「我們一致認為無襯線字體最合適，而且是一種帶有人文主義感覺的字體。為了達成號誌的目的，確實有必要設計友善而可親的字體。」

DubaiMetro1a

Burj Dubai Station
Union Square
Trains to Rashidiya
to Nakheel Station

bdhkltijumnprat

Only ascender characters are with a
rounded stroke. Also a trial with different
dot shape.

2007-11-26 DubaiMetro1a

即使 x 字高和上緣／下緣的比例、線條的粗細及每個筆畫的特徵都獲得同意，還是有各式各樣細微的調整，足以大幅改變一個字型的整體感覺，杜拜運輸系統第二階段這三個版本，就是很好的例證。

這個版本有幾個字母的直劃末端是圓形，第二個版本小寫的 i 和 j 出現鑽石形的點（藉此對愛德華‧莊士敦〔Edward Johnston〕為倫敦運輸局所設計、知名的 1916 字型致敬），第三個版本的每個筆畫都有圓頭的直劃。這些調整出奇明顯，使得每一種字型的性格完全不同，形狀特殊的末端也幫忙提高了易讀性。朗恩解釋說：「文字的整體形狀，以及 x 字高和上緣的關係，能顯著提升遠距離的易讀性。如果靠近一點，就能看到細節。這些細節增加了字型的識別度，因此不容小覷。」

DubaiMetro1d

Burj Dubai Station
Union Square
Trains to Rashidiya
to Nakheel Station

bdhkltijumnpr

A trial with all the strokes rounded. It
might changes the font new to much and
looks a bit quirky for a signage font.

 2007-11-26 DubaiMetro1d

DubaiMetro1a

Burj Dubai Station
Union Square
Trains to Rashidiya
to Nakheel Station

bdhkltijumnprat

Font as in the original version.
Ascender letters as well as t l j have a
cut stroke which is in contrast to m n p r
and also endings like ti a ár t tét akasír
plc. In l or j are mixtures of both, the cut
at the top and the almost rectangle end-
ing of the letter.

 2007-11-26 DubaiMetro1a

DubaiMetro1b

Burj Dubai Station
Union Square
Trains to Rashidiya
to Nakheel Station

bdhkltijumnprat

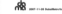

Similar to the DubaiMetro1a font but with
a change in the cut, which is rounded off
and fits very well to dynamic shapes like
in b, d etc.

 2007-11-26 DubaiMetro1b

31/01/08 拉丁文多少算完成了，送去等設計批准。我們預期只有比較不重要的評語。提供附帶基本字元集的阿拉伯文版送審查。也拿給萊揚‧阿布都拉和菲奧娜‧羅斯（Fiona Ross）評論。

拉丁文與阿拉伯文的形式

十五世紀中葉，德國印刷業者古騰堡（Johannes Gutenberg）把最早的字母鑄造成金屬活字模，從此拉丁文字母開始標準化。在此之前，典籍一律製作成手稿，辛辛苦苦用手抄寫，個別抄寫員所寫的副本，免不了有各種花體和表現風格。印刷術促成了書籍的大量生產，字體設計形式也被合理化及簡化。阿拉伯字體的歷史則完全兩樣。古蘭經禁止用比喻意象，因此手寫字被當成是抽象化和觀賞性的裝飾，也是一種傳達資訊的方法。在伊斯蘭文化中，書法的地位崇高，所以手寫形式至今仍是印刷體阿拉伯文字母牢不可破的基礎。因此，要設計一種適用於拉丁文與阿拉伯文字母，並使兩者在視覺上產生共鳴的字型，確實是艱鉅的任務。

開始設計阿拉伯文版本

拉丁文字型的設計取向獲得同意後，Dalton Maag 的團隊把注意力轉移到阿拉伯文，打算一前一後開發這兩種版本的字型。他們不清楚阿拉伯文的內文或展示字型如何建構而成，所以一開始先試驗各種不同的阿拉伯文字母。朗恩解釋說：「兩者的風格截然不同。簡直就像把拉丁文的手寫字母和 Helvetica 相提並論。兩者的結構差很多，我們一開始犯下的錯誤之一，就是沒體認到這一點。分析過我們的拉丁文字母，就以為必須設計一種整體質感類似的阿拉伯文版，兩者才有一致性。在處理外語字母時，這一類的誤解是很嚴重的問題，即便是希臘文或古代斯拉夫文，對字體的感受也有民族差異。我們的責任是要了解這些特徵，並據此設計。」

設計團隊先拿「杜拜塔站」（Burj Dubai Station）的翻譯試試看。即便是非阿拉伯語的讀者，看了這幾次測試也知道他們對這種字母結構一知半解。雖然這個過程在概念上很有趣，但布魯諾很快發覺他們是瞎子摸象，根本發展不出一套統一的字母，因為他們無法歸納出一套基礎規則。布魯諾決定找字體學家兼設計師萊揚‧阿布都拉（Rayan Abdullah），問他願不願意擔任顧問。萊揚生於伊拉克，不過在德國攻讀設計，目前是萊比錫視覺藝術學院（Hochschule für Grafik und Buchkunst Leipzig）的字體學教授。他的阿拉伯語和德語都很流暢，英語能力良好，加上字體學方面的經驗，堪稱設計團隊的最佳顧問。

萊揚同意擔任 Dalton Maag 的顧問，不過對他們初步的嘗試不以為然。朗恩解釋說：「他在這裡待了幾天，為我們解說阿拉伯文字體的發展。我們才發現自己走錯了方向。我們明白必須從庫法體著手，而不是從阿拉伯文字使用的字母。沒有更完整的理解，就自以為可以創造不同字母系統的字型，實在狂妄自大。」

萊揚在這裡用了幾個拉丁文字形，探索哪些元素適合用在這種字型的阿拉伯文版。小點和末端弧線的形狀和尺度顯然可以轉移，不過把這些形狀側翻或顛倒之後，他看出了其他相似之處，設計團隊可以繼續探討。

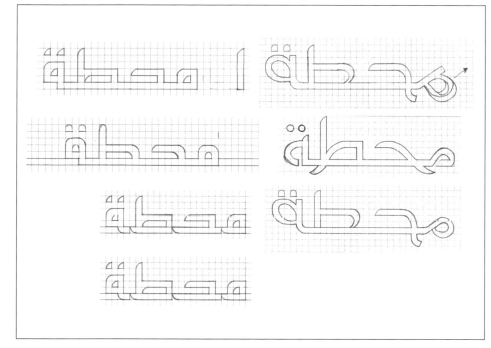

萊揚用這些繪圖說明庫法體的結構比阿拉伯文字的字母更加有稜有角。這種字母有獨特的比例尺寸——垂直長度很短，水平長度很長。這表示字母的形狀寬而矮，因此具有適合號誌的方向動力。

這種幾何結構，讓庫法體很容易隨環境改變，視覺上的簡約很適合作為展示用途。「本質上，這種字母的形狀很容易建構，」朗恩說：「我們的問題是要弄清楚自己為什麼這樣或那樣設計。我們需要一個以阿拉伯語為母語的人從旁指點，才能確定自己沒搞錯。」

04/03/08 拉丁文版的 k 和 y 有些意料之外的變更。阿拉伯文版的進展很好，我們等著把字型送去取得客戶的同意。客戶的同意很重要，如此我們才能繼續製作這個字型。

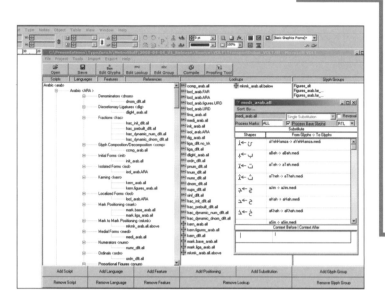

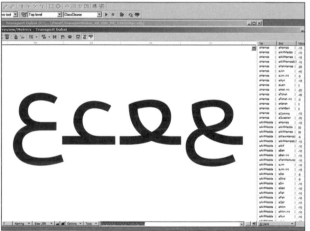

阿拉伯文是一種連寫字母，儘管並非所有字體都如此設計。字母表上有三十二個字母，包含了波斯語和烏都語。其中除了五個字母以外，其他字母都有四種變化，而使用哪一種變化字形，要看字母落在字的哪個位置。這四種變化字形包括獨立（stand-alone）、字首、字中和字尾字形。有些字母在設計上的變化，不及這裡所呈現的字母多。字首的字形並不等於拉丁文字母的大寫，阿拉伯文裡的字首字形是用在每個單字的間隔後面，用來中斷連續的連寫字形。在一個字裡面，介於中間的字母採用字中字形，最後則一律以字尾字形作結。獨立字母以獨立字形出現。「同樣的情況當然適用於拉丁文字母的字型，」朗恩說：「有字首、字中和字尾字形。效果比較沒那麼戲劇化，不過看得出和原始書法字形之間的關係。」

在阿拉伯文的鍵盤上，每個字母都有一個按鍵。為了使用正確的字形變化，必須把字型做相對應的程式設計。使用這個字型的系統和程式知道必須顯示哪個字母。字型的程式設計確保電腦會依照字母在一個字裡的位置，用其中一種變化來取代獨立字形。可以在特製的字型專用軟體內建這些置換表。

布魯諾邀請作者、講師兼字體設計師菲奧娜‧羅斯（Fiona Ross）處理杜拜運輸系統阿拉伯文版的基本間隔和字距微調（kerning）。羅斯在 Linotype 字體設計公司任職期間，就是負責非拉丁文字型和排字系統的設計，因此貢獻了大量專業知識。通常先設計字體及其間隔與字距微調，然後再展開技術性的製作過程，這時候才一起彙整成為一種可用的字型。阿拉伯文是一種從右至左的連寫字母，因此使用者操作的軟體必須支援閱讀方向的變更。也就是說，Dalton Maag 不能把它當作標準的拉丁文來微調字距。

測試

字體設計是一個持續的過程，朗恩解釋道：「提案說明、評論、改良、提案說明、評論、改良」。杜拜運輸系統的測試包含模擬字型打背光的效果：「我們必須把字型調整得纖細一點，這樣字谷（counter）看起來比較大，可以彌補光環效應。」馬克解釋說。

一種新字型的字母齊全之後，設計團隊就把注意力轉移到間隔字母的苦差事上。杜拜運輸系統的兩個版本都用 FontLab Studio 程式來設計，包括基本間隔和字距微調。內文字型通常比展示字型鬆散，表示個別字對的間隔比較不明顯。不過，要維持均衡的視覺質感，必須更加留意展示字型中不同關鍵字對的間隔。「我們把每個字母和其他每一個字母擺在一起看，」朗恩說：「小寫字母就要看二十六平方次，大寫字母也一樣，大寫字母和小寫字母在一起又要看二十六平方次，當然還要加上標點符號。」「這種方法很笨，我知道，不過一旦測試成功，會有很大的滿足感，」傑瑞米補充說道。布魯諾表示：「基本間隔設定得越好，越不必處理個別的字對。」

設計團隊遵照字母間隔和字距微調的測試程序，逐一檢視所有可能的字元組合。設計師判斷字對在整體脈絡中的效果如何，必要時會用微調值來最佳化黑白空間的平衡。布魯諾解釋說，這麼做是為了達成一種均衡的質感：「如果大寫 T 後面緊跟著大寫 A，中間會出現很大的空隙，但我實在沒什麼辦法，心裡記著要設法讓這兩個字母之間和類似 T 與 H 這樣的組合，出現一種均衡的質感。」「排列得越緊密，那些空洞就越顯明，」朗恩補充說：「說穿了是一種妥協。畢竟所謂均衡的間隔，取決於你當時排列的整個字，以及是哪一種語言而定。」在 Dalton Maag，所有的間隔和字距微調都以手動方式處理。布魯諾相信，至今沒有任何人創造出適當演算法，可以計算出剛剛好的間隔。調整間隔（Spacing）是一個按部就班的過程，必須先建立「直／直」、「直／圓」和「圓／直」的基本組合，才能談下一步。這樣設計師可以完全控制間隔，必要時也很容易進行任何校正。

字母間隔（letterspacing）大概是一種字體成功與否的最大關鍵。不管拉丁文或阿拉伯文都一樣。必須仔細思考每個字元和另一個字元之間的關係，排字時才會有均衡的質感。關鍵的字對，例如「TA」，就要用某個微調值個別處理。在螢幕上操作時，Dalton Maag 的團隊心裡明白，只有印出來看，才能正確地判斷間隔和字距微調。

Dalton Maag 很少設計同一種字型的內文版和展示版，但如果預算夠的話，他們也樂得照辦。「我們接過一件委託案，是設計字型最佳化 9pt 的內文版，和一個調整過設計、間隔和字距微調都不一樣的展示版。」理論上，確實有可能設計出在不同字級有不同設計和間隔的字型。「身為字體設計師，我們有點氣餒，」布魯諾解釋說：「我們可以讓一種字型變化萬千，因為 OpenType 字型本質上是一個程式。我們可以加入人工智慧，但問題是應用程式及系統開發商想保留對字型變化的控制權，所以不會支援這些類型的字型。」「如果統一縮放字距的功能，可以依照字型設定的字級，還有 x 字高、粗細、寬度、間隔而改變，那就太好了。調整視覺比例──我們最喜歡做這種事。」朗恩說。

01/04/08 不，不是開愚人節的玩笑。字型要開始製作了。設計大功告成。我們的製作人員現在的任務，是讓字型真正在程式和系統裡作用。需要好幾天時間。

技術性工作

字體設計確立以後，就交由傑瑞米變成可用的字型。他制訂每個字母的字形置換，這樣就能依照字母在一個字裡的位置使用正確的版本。用 FontLab Studio 程式，一種字型可以產生好幾千個字元。布魯諾比較完整地説明這個過程：「這些人要做基本的字距微調、基本的字元集——大、小寫字母等等。我們在製作時，會進一步囊括所有加重音字母和連字。所以必須複查字距微調，並針對加重音字母修正其中一部分。」

如果設計團隊已經設計出一個完整的字型家族，傑瑞米的工作範圍也會擴大。接下來他必須同時處理所有的替代選項，舉個例子，確定同一種字型的正體字和粗體字設定為同一字級時，落在同一條基線上。他還要測試每一種新字型在不同作業系統和應用程式中的基本效果：「這是整個過程很重要的一部分，確定字型符合 Adobe 和微軟的規定，」布魯諾解釋説。

一切完成以後，就可以把定稿的字體當作 OpenType 字型輸出，這個小檔案包含各種一覽表，字形是其一，字距微調是其二，另外還有改善螢幕顯示的一覽表。

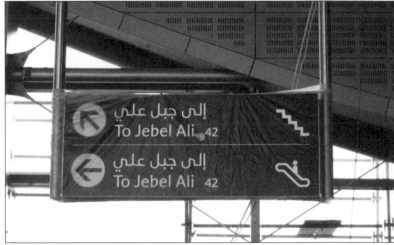

杜拜運輸系統也用在海事服務（Marine Agency Services，包含水上巴士、渡輪和水上計程車）的尋路系統上。除了這些和地鐵的標誌以外，地鐵的另外兩千五百個街道號誌也採用這種字體。TDC 製作了一本淺顯易懂的手冊，説明標誌的版面設計應該如何運用這種字型。《杜拜標誌設計手冊》（Dubai Signing Manual）的內容包含字級、間隔、行距，以及字體和所有圖形文字（pictogram）的關係。

地鐵標誌由兩家公司在阿拉伯聯合酋長國製作。方向號誌的照明採用特製的乙烯塗抹壓克力鑲板，安裝在不銹鋼箱的 LED 燈上。至今大約製作了一萬一千個標誌。

布魯諾及他的團隊表示，一旦完成了某個字型，他們樂得趕快進行下一個設計案：「如果一直在做一個大型設計案，有各種不同粗細什麼的，可能長達四、五個月，所以大功告成時感覺很不賴。」布魯諾說：「有時候看到我們設計的字型被亂用，我會很難過，但通常會視而不見，因為我知道自己無計可施。我認為某方面來說我們受到詛咒，因為我們的工作內容是細節。是微字體學（micro-typography）。 我們練就了一雙法眼，可以挑出雞毛蒜皮、微不足道的改變，而其他人對這些改變渾然不覺，即便優秀的設計師也不例外。」

04/04/08 製作過程比預期的順利。字型已經可以送去給客戶了。經過大量測試，我們很高興終於結束了。
29/07/09 交貨一年後，沒聽到客戶任何抱怨。看來我們做得很好。字型會在九月地鐵終於通車時推出。

我們很有興趣追蹤納米比亞設計師弗羅克‧史泰格曼（Frauke Stegmann，1973 年生），因為她創作的特色就在她對工藝和材料獨特的設計取向。弗羅克的工作不拘泥於一般認定的疆界，橫跨陶藝、電影、插畫、設計及時尚等領域——在這個世界裡，她以實驗性和敏銳的手法運用令人意想不到的材料，顯得如魚得水。這個設計案要為南非針織品設計師理查‧德‧雅格（Richard de Jager）剛推出的服裝品牌 PWHOA 設計圖文識別，未來展望十分耐人尋味，尤其案子需要時尚界與平面設計界的融合。我們對本案的開放性也很好奇：顯而易見的創作自由，缺乏明確的設計概要，幾乎沒有固定的交稿期限，也不做任何經費預算。如此會產生什麼樣的創作過程和成果？

在玩世不恭、作風前衛的理查‧德‧雅格口中，PWHOA 是「一場工藝的新夢魘」。專門創作僅此一件的單品，他創意十足和有時稀奇古怪的設計，已經引起國際矚目。

弗羅克的客戶和合作對象包括時尚品牌 Prada（普拉達）、Miu Miu（繆繆）、Eley Kishimoto（艾雷岸本），以及彼得‧賽維爾（Peter Saville）、行者（Treader）唱片和果漿樂團（Pulp）的代表人物賈維斯‧卡克（Jarvis Cocker），賈維斯的結婚喜帖便是弗羅克的作品。

這兩位都是極力突破各種可能的設計師，對他們從事的行業所追求的商業目的，也抱持類似的懷疑論，這一次全新的合作另一個有意思的地方，在於兩人都是在南非工作的非商設計師。這個地理、政治和社會的脈絡會如何形塑設計案？此外這個脈絡會不會明顯呈現出來？

和時尚有關的平面設計通常比較偏實驗性，卻能憑著精緻光鮮的成果來運用高檔產值。然而弗蘿克是一位無疆界設計師，她的教育和工作經驗橫跨天南地北的兩大洲──非洲和歐洲，設計取向也帶有兩大洲的色彩。究竟什麼才是對弗蘿克真正重要的？她那種低科技、工藝本位的設計又奠基於何處？

源自非洲

「我是不折不扣的非洲人。」雖然弗蘿克在德國和英國求學，目前在南非開普敦開業，不過她生長的故鄉是納米比亞，一個非洲南部人口稀少的沙漠小國家，而且她和納米比亞的淵源很深。她的高祖父母從德國移民到納米比亞，她是在歐洲以外出生的第五代：「我會說，一點也沒錯，我渾身上下都是家鄉的色彩。納米比亞沒有工業發展；到處是廣袤的大地。沒有遭到任何破壞，而且洋溢著非洲本色，沒有多少歐洲的痕跡。你會感覺到一個完全不同的世界。大自然是主宰；這一點深深影響了我。」

辛巴人

弗蘿克興奮地聊著從無到有創造出「令人驚豔」的設計，帶給她多大的樂趣。她在自己成長的國家找到靈感：「在納米比亞的北方，有個叫辛巴的部落。他們幾乎一無所有，卻能創造出最美好的生活方式。他們的生活環境是以稻草、泥巴還有動物脂肪打造而成，不過環境非常美麗，而且簡單得不得了。」儘管弗蘿克的設計在美學上以歐洲風格為主，但她的敏銳度、不屈不撓和善於隨機應變的特質，似乎更像是非洲對她的影響。她對一般人忽略的材料興致勃勃即為一例：「我在印刷時喜歡用些顯露紙張真正特色的紙料，在你以為毫無機會的地方看到機會。」

談理想主義

弗蘿克私下透露，做付費的平面設計案，可能感覺飽受束縛。她最喜歡做探索性較強的案子，並且挑戰傳統的平面設計模式。或許聽起來天真，但她默默而堅定地決心在平面設計上追求自己的路，接受並非所有設計師都願意承受的妥協：「我向來得靠打零工，才能做我非做不可的平面設計。或許聽來令人沮喪，對我而言卻是非如此不可。為了從事我所信仰的平面設計，就算掃地也在所不惜。」

找到自由

弗蘿克在德國美因茲攻讀平面設計，受的是正統設計訓練，因此受到相當的侷限。「我沒辦法完全認清我心目中的平面設計究竟是什麼。雖然有傑出的作品和了不起的字體設計，但是……」她移居倫敦，進入皇家藝術學院深造，事後證明她的決定是對的。倫敦經驗令她欣喜若狂：「在皇家藝術學院就讀時，我找到了要尋找的一切。」發現有可能創作自己的平面設計並獨立工作，令她拋下所有束縛，她把這場求學經驗描述為一種頓悟：「我可以單純地做自己，因為我能了解自己想在平面設計的領域做什麼。我認為有些人或許是透過旅遊來發現自我，但我是藉由前往倫敦求學才找到自我。」

誠實與工藝

「在納米比亞，平面設計工作的自我意識沒那麼強，但我一向有這種感覺，覺得我想當平面設計師。」這或多或少可能是因為她父親的工作，亦即她所謂的「老派凸版印刷匠」，加上她從小在油墨和紙張堆裡長大：「我對印刷過程很有興趣，也很想嘗試創造最好的作品，把最精鍊的工藝派上用場。」她為英國爵士唱片公司行者設計專輯封面時，就委託兩位碩果僅存的傳統雕版師，把她精細的鳥類繪圖轉成印模，再用印模把圖案燙金在彩色文具紙上。

商標之外

弗蘿克說明她為母親和姊姊在開普敦經營的鳥咖啡館（Birds Café）設計識別，是根據什麼理論基礎：「我們不想把商標做成外面的招牌、印在信紙的信頭和菜單上。這樣實在很無聊，效果也很有限。我們反而想用陶器來創造一個識別。陶器讓這個空間、顧客和廚房形成一種很獨特的關係。透過陶藝來創造識別是再自然不過的做法。」利用咖啡館地下室作坊裡的窯，每樣東西都是現場製作，用弗蘿克的訂製手工陶器端上桌的自製納米比亞菜，已經受到在地和國際人士的矚目。她滿意地說，發現鳥咖啡館不需要商標，真是一大樂事，但堅稱這不代表她是陶藝家：「我是一個有志於探討在平面設計的脈絡下，如何利用各種材料的平面設計師。」

極端的客戶

「以我目前這個階段，我希望客戶能帶給我挑戰。我希望客戶很極端，意思是不拘泥於傳統。」目前在開普敦開業，弗蘿克比較不容易遇到這樣的客戶。她覺得倫敦比較能接受差異，也可能需要一些在開普敦根本派不上用場的設計案。「我覺得住在開普敦讓我受教不少，因為這裡比較不接受這種自由的工作方式。我必須找到利基，必須睜大眼睛注意哪裡可以讓我實踐這種設計取向。」

Hi Frauke

Its all so exciting. I must say i think i make clothes because i
cant express myself in words properly everything seems funny but
here follows some:

power
kotz
ha-ii
organic tech
techno hobo
wont u please run over me
soldiers
camping fetish
loser
strange flora
fox
violence
smell
eyes
climbing
bad
sunshine on t.v
army
protection to the wearer
taking a yarn for a walk
chaos
future
the nothing

/
richie

不管從哪方面看，都可以説構成
這份概要內容的，就是弗蘿克和
理查的對話，兩人一開始先互通
電子郵件，不過逐漸演變成一面
喝咖啡一面開會。「這是一個口
頭溝通的過程；重點是人，是機
緣，以及對話的可能。」這種有
機的設計取向反映出理查的工作
過程，也讓弗蘿克了解「他是怎
麼想的、他要的是什麼、他的過
程有多久。」兩人很快發現彼此
志同道合。他們在工作上都採用
曲高和寡的設計手法；也都沒興
趣設計傳統的商業作品。同時他
們的對話還透露出「出現好多內
容，因此挑戰就在於如何把內容
體現在商標裡，」她回想説。

弗蘿克一開始先看到朋友穿理查
的服裝──「一種真正了解服裝
的方式」，後來兩人才開始合作，
不過她表明，不想太過受到他作
品視覺層面的影響。她很樂於接
受從別人的思考方式擷取靈感的
創作挑戰，因此她要理查寄給她
一張文字清單。「對於這個設計
案要有什麼結果，我們的態度非
常寬鬆、開放，與其要他寄照片
給我，我認為只拿一份文字清單
會單純得多，純粹得多。」

理查看似各不相干的文字和片語清單，上頭有胡言亂語和虛無主義、有機、人工製造和世俗。弗蘿克從這份清單和兩人的對話中清楚發現，PWHOA 的圖文識別必須反映這個品牌的彈性企圖心。兩人都覺得單一的圖文識別會綁手綁腳：「因為 PWHOA 必須隨時保持開放，它必須能夠變更商標、更改識別，而且不固著於某一種格局或一個完成的固定標記。」

既然幾乎沒什麼明確的交稿期限可言，很早就顯示這會是一個持續進行、不斷演化的合作關係。事實上，弗蘿克向我們表示，這是一個「終身設計案」。弗蘿克唯一必須趕上的固定交稿期限，是 Design Indaba 的日期，這是在開普敦舉行的國際非洲設計會議與展覽，是設計界一年一度的展示櫥窗，屆時理查將有一場時裝發表會，推出他的新作品。

開放的概要

大多數的平面設計案，一開始都是從某種正式的口頭簡報和書面概要出發，訂出交稿期限和交付的成果。相較之下，這個設計案值得注意的地方，正是它的非正式與開放性，兩者從設計的產生方式就能看得很清楚。弗蘿克和理查都在開普敦執業，當地的藝術和設計環境逐漸成長，不過規模仍然相當小。儘管素昧平生，他們都留意過對方的作品，也有共同認識的友人。理查知道弗蘿克在鳥咖啡館的設計，對她的設計取向很感興趣。弗蘿克回想：「我是在秋天開始聽說 PWHOA 想找我開發產品的識別，但過了好一陣子，才有機會和理查‧德‧雅格說上話，真正了解這個品牌的精神。」後來在朋友的介紹下，透過電話、電子郵件和面對面談話，兩人的合作就此成形。

創意合作

許多設計師都很希望，確切地說是努力尋找機會，想接到在其他創作領域有共鳴且志同道合的從業人員所委託的案子。這些案子的吸引力通常不在於金錢報酬（預算常常很小，或者像本案是自行出資），而是為了其中牽涉到的創意合作。有了尊重、信任和平等的基礎，在創作上會產生很大的不同，不會出現多數委託案常見的比較階層性的客戶／設計師關係。「這種工作關係很重要，」弗蘿克解釋說：「我常常發現有什麼樣的客戶就會做出什麼樣的案子，或只能做出什麼樣的案子。當然，你總是可以說服客戶去做些什麼，但畢竟是客戶自己決定究竟想做到什麼地步。」

12/07 第一次和理查見面。
20/07 理查用電子郵件寄來他寫下的文字。

弗蘿克很快就決定了她口中所謂「以迷人的手法運用很低調的材料」，儘管這是由於設計案必須盡可能降低成本而不得已採取的做法，也「因此有可能在識別中，創造和整合許多不同的感覺。」

弗蘿克的工作室位在開普敦一個經常有公司搬進搬出的地段，讓她有撿不完的設計材料。她在附近就近取得材料，並且發現各式各樣令人驚喜的東西，尤其是辦公室搬走後就把不要的東西留在街上。她也會走遍各家文具店，尋找老舊、打折的紙料，她很喜歡把許多人會認為沒什麼價值、根本就該丟掉的東西拿來廢物利用。這個設計案她用的是路邊撿到的紙張，「讓本來會被糟蹋掉的廢棄物煥然一新，真是過癮。」

弗蘿克很喜歡在作品中運用個人典故。她問理查有哪些難忘的童年回憶，也從他出生的非洲南部的動植物身上找靈感。先畫植物的素描，再用個別字體把這些繪畫結合在一起。繪畫在弗蘿克的工作過程中一向扮演重要角色，而且她發現鉛筆和她思想之間有著開放自由的連結。

直覺反應

許多平面設計案一開始自然要先做研究。研究的可能是概要的題材、內容或脈絡。會影響選擇、走向，也會激發構想。弗蘿克的設計取向比較直覺，重點不是尋找資料，而是激發想像力。她發現和新客戶一開始的對話往往最富啟發性，探索她對這些對話的直覺反應能帶來收穫：「第一個新點子總是很重要。或許就像一種預視。這話也許聽來古怪，可是當你和客戶開始對話時，你在最初階段想像的東西，可能相當、相當重要。」這個過程未必會具體顯現在頁面的圖像裡。「我不敢說好或壞，不過我想第一個出現的，往往是我心裡的畫面。然後就要尋找和那個畫面或想像或不管什麼有關的東西。」弗蘿克很重視書寫和做筆記，她通常根據筆記畫草圖：「就從那裡成形了。」

材料

處理自行出資或預算很低的設計案，在材料和製作的選擇上不免有些限制。就這個案例來說，因為欠缺預算而必須臨機應變，和兩位設計師的哲學有關。理查用一台老舊的針織機創造他僅此一件的服裝，弗蘿克說他的抱負是自給自足和「回歸源頭」，甚至想自己養一群羊來取得羊毛。弗蘿克解釋說：「如果不是因為想賺錢，就是為了熱情，而且你可以忠於設計案所需的視覺答案的完整性。」

字的意義在弗蘿克的作品裡變越來越重要，因為文字的意義觸發連結，並產生脈絡。在整設計過程中，她跟理查要了一又一份文字清單，而且現在還續這麼做，把他的電子郵件轉到她的素描本裡，就像右方這本。她覺得這些清單特別適合件設計案的性質，也很適合時這一行：「非常相配——這種然和間接，以及發現當下適的元素。就跟潮流和時尚差不，一季一季不斷改變。」

在兩人持續合作的漫長過程中，理查交出的清單成為設計過程的參考點，「就像一群星什麼的，幫助我找到方向。」

10/09 設計服裝秀的投影要用的鳥，雄鳥色彩鮮豔，雌鳥顏色暗淡。
21/09 發展正式商標和 PWHOA 的花卉字體。
01/10 早上：開始搶救丟在廢料桶裡的紙張、信封、卡片和布料，還有商店的舊紙料。

理查為 PWHOA 做的設計，受到 1980 年代的風格影響，這十年流行的重點是幾何圖形、螢光色和極端的觀點。弗蘿克從這邊找到靈感，最明顯的地方是三角形的 P 和圓形的 O。她把 W 畫成一種鋼絲結構，帶來嬉鬧和開放的感覺。設計字母 H 的時候，她納入「堅實的」Bodoni 字體，增添理查設計風格的嚴肅和冷峻。

詹 巴 迪 斯 塔 · 波 多 尼（Giambattista Bodoni）在 1798 年設計的 Bodoni 是一種現代字體，其特色在於粗細筆畫之間的極端對比。這種誇張的對照和它扁平的襯線，讓 Bodoni 既有當代氣息，同時又略帶古風。H 凝聚了這個商標，弗蘿克說明如下：「你大概沒把握 P 是不是 P，可是等你看到 H，就可以往左右兩邊摸索。重點不是一看就馬上認出是什麼字母，而是試著琢磨它的意思。我們不想表達得太直接。我們想要小小的訊息障礙。」

理查打算開發出一個相配的男裝系列，取名叫 HAII。PWHOA 和 HAII 是虛構的字，事後回想，這兩個字透過弗蘿克之手，化身為貓頭鷹和大猩猩。這些逗趣的數位繪圖，是用字體學和幾何元素建構而成，深受 PWHOA 典型的自發而直覺的設計取向所影響。「重點是那種動物本能的東西，」弗蘿克解釋說。

她發現把名字擺在每一張動物的臉上當作五官，「讓商標變得柔和。我們覺得一切保持輕鬆就好。」這幾個字母到現在還沒用過，也許永遠不會用：「我們只是覺得絕不可以受限於一種商標。值得高興的是，我們已經創造了種種可以延續的可能。」

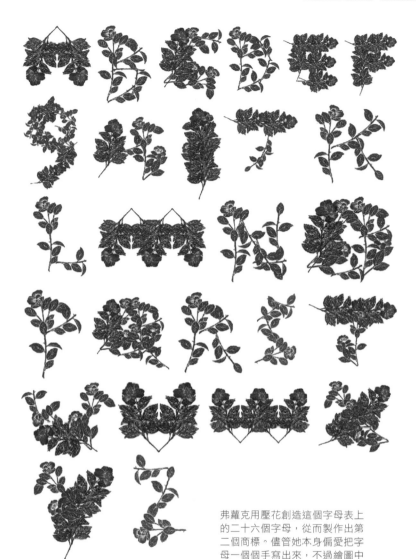

弗蘿克用壓花創造這個字母表上的二十六個字母,從而製作出第二個商標。儘管她本身偏愛把字母一個個手寫出來,不過繪圖中的某些元素是掃描進去以後再重複使用。這種數位操作讓她頗為難過:「既然過程這麼長,理想上,我們希望每個字母都是特別繪製。我們倆都喜歡奢侈地創造僅特定使用一次的東西。」這兩個商標是同時設計的,而且是「對同一樣東西的不同表現。」

為時尚設計

平面設計和時尚都牽涉到形象和識別的建構與投射。不過,平面設計需要(就算不是必要)包容性,要以「人人都懂」的前提來設計,前衛和高級訂製服的世界,卻是以排他性和個人為主,因此非常重視僅此一次和量身訂做。儘管時尚品牌的商標或識別仍然必須具備獨特性和辨識度,卻有更大的空間來操弄易讀性、暗示和非傳統。弗蘿克和理查都想在他們的領域做個邊緣人,享受邊緣設計帶來的自由探索。「我們倆都不喜歡『有一個服裝設計師、有一個品牌和有某種識別』那種不變的定局和能見度。我們都希望保持模糊。這樣也許會把人嚇跑,不過就是因為這是實驗性的,而且有機會保持間接,所以我們都喜歡這樣。」

靈光乍現

弗蘿克說,她和理查最初的幾次談話,帶來很大的啟發。她開始探索 PWHOA 這個名稱在字體設計上的潛力,試著抓住理查兼容並蓄和活力充沛的設計取向。「在不同的層次上都很豐富,所以最好嘗試用每一個字母來體現一種不同的感覺,」她解釋道:「我們都覺得這個想法很有道理。令人意外的是它很完美,所以是一個相當快速的過程。一切只待找到正確的形式,只要找到了就皆大歡喜。」不過她也很清楚,這個案子和識別在本質上是未完成的:「我們有 PWHOA 這個名稱,不過它可以用各種形式和大小出現。」

01/10 下午:開發 PWHOA 的車縫標籤和附上洗滌說明的吊牌。取得及蒐集海報要用的紙料。

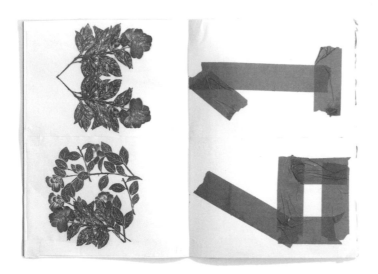

stick reclaimed
pieces of
paper together,
either with
stickers,
or glue —

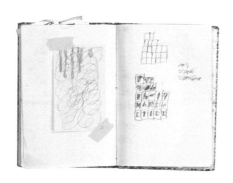

照弗蘿克設計的海報系統看來，可以把每個字母影印在一張 A4 紙上，然後按照任何需要的尺度和比例鋪在一起，形成一張大海報。她用膠帶幫理查做了一張簡單的字母表，這樣每一次他有服裝秀，就可以自己影印字母做成海報。右上圖的海報展示在開普敦國際會議中心四周。弗蘿克親自到展場外貼海報，不過她很放心把責任交給其他人，讓海報「有它們自己的生命」。

弗蘿克想在這張字母表上保持一種律動和動態的感覺，以保留膠帶語言的精髓。「如果想把這種東西弄得太完美，就扼殺了它的精神。我在使用材料時，很重視它的一般性功能。所以我的設計一向很直覺——當成封箱膠帶什麼的那樣一段段貼上去，捕捉速度和自發的感覺。」

服裝的標籤以再生碎布製成，這些從衣服剪下來的碎布，經過消毒及真空包裝，可以從回收站低價買進。弗蘿克用商標製成的模版，把每一個標籤分別噴水、烙印，再縫進衣服裡。她刻意不用看起來太商業化的標籤。「PWHOA 需要很原始的東西。很高興能為理查開發出這種極度原始的風格。此時 PWHOA 最好有一個模版。這樣可以自己控制作法。」

創造性回收利用

南非強烈的文化多樣性和豐富性，反映在南非持續生產的各種藝術和手工藝上。除了比較傳統的媒材，例如珠子、玻璃和皮革之外，撿來的材料也被巧妙運用，例如汽油桶、電話線和食品標籤。這種因材施作的創新設計取向，主要是因應經濟上的需求。經過了一段紛擾的歷史和四十二年的種族隔離制度，南非在 1994 年首度舉辦民主選舉；然而儘管在政治上進步了，令人氣餒的社會和經濟課題依然存在。在這個背景下，隨機應變和創新發明成為重要的生存策略，這一點清楚顯現在許許多多當代藝術和工藝製作者的創作意識中，弗蘿克和理查也不例外。

規模經濟

工藝的本質一般就是少量生產，設計師和生產、顧客和製造者之間的關係緊密。弗蘿克和理查都認同這種做法，從一開始就極力要求 PWHOA 的識別應該反映這種價值觀。弗蘿克的材料選擇和簡單的生產方式（包括使用印章和模版），讓查理得以自給自足，自行掌控過程，視需求製作標籤和海報。「每樣東西都可以很仔細地用手工製作，我們不需要大量生產……這是一種非常低調的低預算生產方式。」

用來裝洗滌說明的信封也是撿來或二手的。弗蘿克運用理查小時候的回憶，開發出一種裝飾圖像。然後把這些插圖做成印章，視需要用手蓋在信封上。這種手工生產方式和個人信箋的使用，突顯了服裝量身訂做和手工製作的性質，在設計師和服裝擁有者之間，形成一種更親密的對話。

Design Indaba

在我們追蹤這個設計案期間，唯一固定的交稿期限是 Design Indaba 的 PWHOA 服裝秀。在南非貿易工業部的支持下，Design Indaba 已成為一項年度盛事，讓全國和國際人士更加意識到南非在設計上的多樣性，並透過 Design Indaba 展覽，提升並激勵南非設計的經濟潛力，吸引來自全球各地的買家。2008 年，Design Indaba 推出一個專門的時尚競技場，舉辦全天的時尚慶典，PWHOA 也受邀共襄盛舉。揚棄 Design Indaba 所謂「台座式伸展台」的傳統公式，主辦單位要求時尚設計師以「傳達他們的『故事』或品牌」的原創形式來呈現作品。

服裝秀

起初理查是順著兩種不同的色彩路線來構思 PWHOA 這一批服裝，女裝是灰色，男裝採用鮮豔色彩：「就像在鳥類世界裡，雌鳥的顏色總是暗淡，而雄鳥非常明亮，」弗蘿克在此說明。理查透過服裝的摺痕和特點，擴大這種鳥類學的關係，誇張並強調像頸部和肩膀這些身體部位，讓模特兒搖身一變，活像求偶的鳥兒。雖然弗蘿克已經看過其中幾件服裝，但她的設計仍然是對文字而非視覺影響力的詮釋：「很多是來自談話。」PWHOA 的服裝秀受到殷切期待和熱烈反應，引來全國報紙和電視的報導。「現在一切都打點好了，PWHOA 可以順利推出銷售，」弗蘿克高興地說：「如今萬事俱備，他又可以開始鋪貨了……」

在服裝秀的設計上，弗蘿克和理查想保持他們發展出來的簡單、手工的感覺。他們決定採用投影機和黑白影印本，強調並凸顯低科技的設計取向。投影機提供極少量燈光，營造出劇場的氛圍，而把模特兒照出誇張影子的側面定向聚光燈非常強烈，彌補投影機燈光的不足。這場秀的的長短取決於理查挑選的曲子。刺耳的配樂強化了表演本身令人不安的氛圍。

弗蘿克把她參考用的鳥類照片拿去影印，形成粒子粗也比較陳舊的影像。她承認鳥類通常和美與善聯想在一起，但她想指出現實是比較殘酷的。「理查的設計取向也有黑暗的一面，製作影印本可以稍稍去掉那種完美，也讓他的設計稍微黑暗了那麼一點。」

在本書寫作期間，弗蘿克和理查忙於發展 PWHOA 的網站。她坦承這要花很長的時間，但覺得快速的解決方案不適合這個設計案的哲學或特殊需求：「我認為有趣的是這個案子是持續性的。沒有所謂 PWHOA 的定稿設計，會全盤改變。東西一做好就可以全部丟開，或用在新的脈絡底下。」

19/02 敲定服裝秀的投影機要用的畫面順序。
15/03 正式彩排。
16-19/03 Design Indaba 服裝秀。
10/07 DIY 工具箱好了，有噴霧標籤要用的模版和洗滌說明要用的印章。PWHOA 可以 DIY 了！網站正在發展中⋯⋯

我們對圖文傳播顧問公司 Bond and Coyne（龐德與柯因）為慈善機構 WoW（War on Want，對抗貧窮組織）做的這個案子特別感興趣的原因，在於案子對設計師有不尋常的要求。設計概要是要設計一場在小型公共藝術空間舉行的特展，而且破格由平面設計師主導，而非按照比較傳統的做法，把主導權交給 3D 設計師。預算和時間有極大的限制，相形之下，在展覽的呈現方式與內容方面倒是非常自由。展覽設計和一般藝術及文化團體所需要的設計，經常會讓設計師有實驗的空間，然而慈善機構通常比較保守，比較在意對群眾魅力的需求。所以我們想知道，這種限制與自由的結合怎樣才能行得通。平面設計師如何處理空間設計的案子？哪些規則會決定他們的創作過程？幫慈善團體這種客戶做事又會產生哪些情況？

WoW 是英國一家慈善機構，和全球各地的地方組織合作，反抗開發中國家的不平等、不公義和貧窮，並爭取勞工權益。這個展覽設計案延續了 Bond and Coyne 與 WoW 始於 2005 年的關係，當時 WoW 為了利用「讓貧窮成為歷史」（Make Poverty History）的活動，以引發對反抗貧窮的興趣，委託他們設計倫敦地下鐵的廣告宣傳。

麥克 · 龐德（Mike Bond，1977 年生）和馬汀 · 柯因（Martin Coyne，1978 年生）在 2001 年創立了 Bond and Coyne Associates（龐德與柯因聯合事務所）。兩人矢志運用設計思維來解決平面設計以外的問題，他們的工作包羅萬象，從品牌塑造到為客戶提供傳播分析，客戶包括設計協會（Design Council）和英國心臟基金會。

設計師之所以為慈善機構或志工部門工作，往往是因為客戶和他們志同道合。麥克和馬汀是在平面設計商業色彩比較不明顯的領域工作的設計師，我們很有興趣知道他們的靈感與抱負和同儕有沒有任何不同。我們請他們談談在工作方式和設計事業的背後，有哪些經歷？又受到了哪些影響？他們又如何定義自己的設計哲學？

名稱蘊含了什麼？

只要想起以前別人管他們叫「那兩個男孩」，麥克和馬汀就滿臉通紅，而且一看就知道為什麼這個稱呼和他們不搭調。兩人說話不疾不徐，態度從容鎮靜，恐怕很難找到兩個比他們更缺乏男孩氣質的平面設計師了。兩人結識於中央聖馬汀藝術設計學院，在求學期間一起做共同的設計案。馬汀回想說：「從那時候起，我們就感覺到將來想用某種方式一起創業。」兩人合作接下幾個校外的案子，從此產生一種新形式：「當時我們自稱為麥克與馬汀（Mike and Martin），但心想等將來成長了，就改叫 Bond and Coyne。」

材料和製作

龐德和柯因在皇家藝術學院一起攻讀碩士學位時做過一個案子，正說明了他們對材料的處理手法很有開創精神。他們用從廢棄商店櫥窗上撕下來的安全膠帶，創造出麥克所謂的「實體字體」（physical typeface）。利用一連串的摺疊（避免阻斷貫穿膠帶的電路），他們創造出一個連續字體的字母系統。這個過程所產生的最終成品，不但發揮了安全膠帶的功能，同時也傳播訊息。麥克和馬汀很喜歡材料的觸感，這一點反映在他們創作靈感的源頭──建築書籍和期刊是豐富的參考來源，他們會固定回到那裡找靈感。麥克承認他們雖然會看平面設計雜誌，不過「其實只是留意業界動向，而非尋求靈感。」

平面設計以外

「我們不想只做些漂亮、瑣碎的東西；我們希望設計也能對社會有貢獻，」麥克告訴我們。擔任皇家藝術學院海倫‧漢姆林中心（Helen Hamlyn Centre，該中心負責調查以改善人類〔不分年齡、能力〕生活品質為宗旨的設計提案）的研究人員，讓他們難得有機會洞悉包容性與使用者導向的設計有多少發展潛力。他們和舉足輕重的研究型設計團體 IDEO 及設計協會合作，進行一個為期十八個月的案子，研究學校設計對學習的影響。期間必須和學生開討論會、和校長和工友談話、撰寫和設計專案報告，並且成立新品工作坊，工作坊爭取到豐厚的預算，負責推動研究案的各項建議。其中一項成果是設計新的課桌椅。「這一點給了我最大的啟發，」麥克說：「解決設計界以外的問題。」

教學很重要

「我熱愛教育，」麥克說：「教育有助於你的腦子保持靈活，能待在一個不同的空間是件好事，很高興可以從一天見兩、三個客戶，轉為應付七十五個學生。教育給我很大的收穫。」麥克和馬汀從畢業一直擔任平面設計的講師，每星期分別在金斯頓大學和伯恩茅斯藝術學院（Arts University College Bournemouth）授課一天。許多設計師剛入行的時候，都覺得教書是貼補收入的好辦法，不過 Bond and Coyne 發現，教書很快成為工作上不可或缺的一環，他們也熱衷於這種共生關係。他們自豪地對客戶說他們在教書，而且覺得這一點證明了他們矢志從新的角度來看待設計問題，並且積極對設計業的未來作出貢獻與質疑。「在我們的哲學裡，設計教育扮演了一個重要角色。」

無米之炊

大多數的設計師喜歡在限制範圍內做事，對麥克和馬汀而言，這一點還包括接受預算的限制。「預算是我們意料之外的靈感來源，能創造無米之炊，我想是有點刺激。」儘管必然要做出某種程度的妥協，他們倒是以發揮限制所需要的創造力為樂。馬汀對我們說，設計團體平面思維工具（Graphic Thought Facility）也在這方面給予他們啟發，他們很佩服這個團體的多才多藝和創意巧思，特別是在材料和製作方式方面。麥克告訴我們說，他們勇於冒險的設計取向對慈善單位來說「完美無缺」，但也受到商業性客戶的歡迎；「他們很欣賞我們有辦法交出超乎他們要求的成果。」

勞力分配

「我知道馬汀會怎麼說，」麥克笑談他們的工作關係：「他負責做，我負責說。」他們對彼此長期建立的信任，使得角色和責任的協商變得很容易。麥克通常負責出面跟客戶打交道和提案說明，馬汀則推動他們所謂「解決問題的實質工作」。加上平面設計師馬克（Mark）、以螢幕媒介為基礎的設計師莉亞姿（Riaz）和一名實習生貝絲（Beth），工作室裡有豐富的對話，也有機會運用各種不同的點子、角度和參考點。大夥兒一起討論設計案的目標、概念和大致的方向，但實踐、創意和設計面的工作，大多已經交給馬汀和馬克。「我比較常扮演魔鬼代言人的角色，」麥克一臉捉狹地笑說：「我盡量從客戶的角度提出挑戰，專門潑冷水。」

髮型不對

多虧 IDEO 邀請他們共用 IDEO 在倫敦的辦公室，他們才不用在自己的臥室開業，麥克和馬汀後來搬到跟伯恩茅斯藝術學院（馬汀在這裡教書）有關的商業育成中心裡。他們發現在首都外開業，不表示他們脫離了設計圈，於是索性搬到溫徹斯特（Winchester）。「這是為了兼顧工作和生活，」麥克談到他們決定把工作室搬到這個倫敦西南方的古老主教城，這裡和他跟馬汀各自的住處距離相等。「這兒很美，雖然是城市，但地方很小，很有文化，我們可以在附近散步透透氣。當然也有了一個輕鬆愉悅的工作地點，不必背負要努力融入或搶在流行尖端等等的壓力……我們的髮型不夠潮，不能在薛迪奇區開業。」

WoW 每年會委託一名攝影師，到世界上有該組織營運的某個地方，記錄他們的工作及周邊故事。這個一年一度的攝影展從接案到完成的時間很短，完成期限迫在眉睫，麥克和馬汀描述這個行之有年的設計概要型態是「一種『救命啊』的情況。」他們和 WoW 關係匪淺，因此拿到的不是一份具體概要，而是照片和預算架構、空間及完成期限。只要遵守這些限制，在展覽內容和設計的詮釋及組織上，WoW 給他們最大的作者權和掌控權。這次展覽的內容是攝影師胡立歐‧艾亞特（Julio Etchart）的瓜地馬拉之行，WoW 和他們在當地的合作組織 Conrado de la Cruz 進行一項馬雅童工賦權計畫（他們的人權普遍受到忽略），提供基本的服務和訓練。

Richmix 是倫敦東區一所藝術中心，包含電影院、活動場地、咖啡館和酒吧，也是倫敦英國國家廣播電台所在地。這個場地號稱文化與創意社群的服務中心，所吸引的人口，正是 WoW 眼中的目標閱聽人——介於二十到四十歲之間，具有文化意識，通曉全球議題，而且願意參與積極的行動。

儘管拜通訊科技之賜，平面設計工作室比較容易在倫敦以外的地方開業，但虛擬世界畢竟有些限制，麥克和馬汀經常必須親自造訪客戶或場地。事後證明他們走一趟到 Richmix 看展覽空間很有必要：「從勘察展場那天起，我們開始整理出各種構想。」特別是走完這一趟後，他們很清楚必須避免客戶的期待過高。那個空間一看就知道不適合辦他們所謂「典型的攝影展」，他們也明白告訴 WoW：「這不是那種在白牆上掛照片的空間，如果你們想辦這種展覽，就換場地。如果你們想繼續用這個場地，就得換個角度來看待它。」

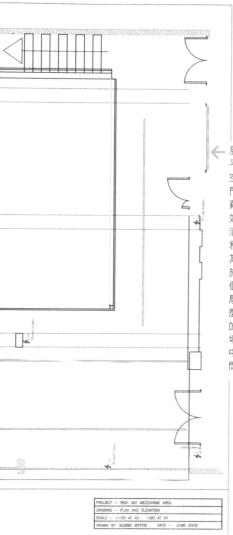

展場通常會提供展覽設計師一張平面圖和立面圖，上面畫出展覽空間的樓層面積，並顯示窗戶、門、逃生口和電力供應。設計師藉此確認他們的設計適合、有效。這個展覽場地的平面圖，清楚顯示出夾層空間的正面特色和難處。在三面可能的牆壁裡，其中一面有好幾個非常顯眼的設施，包括逃生口、一個櫥櫃和一個窗台。第二面牆幾乎完全被一扇長窗填滿，光線充足，卻沒什麼地方掛展品，第三面牆是斜的，而且漆成鮮紅色。「走出展場時，我們知道必須建造一座廊中廊，真正打造一個空間裡的空間。這時才找 3D 設計師加入。」

預算

為慈善機構設計展覽，有別於其他的展覽設計形式。首先，因為展覽通常以傳達議題為目的，而非以展示藝術品為主，預算照例微薄，但依舊很重要。對大型的藝廊或博物館展覽來說，預算可能高達好幾萬或甚至數十萬英鎊。在這個案子裡，麥克和馬汀拿到的預算有限，由他們全權負責。許多設計師比較喜歡自己管預算，因為可以得到較大的掌控權。以這個案例來說，麥克和馬汀因此得以全程控制發包並簽下其他合作者和公司，例如他們的 3D 設計師和印刷公司。

內容

展覽的題材與內容變化多端，展覽設計最主要的挑戰，就在於如何構思出適宜、具有啟發性和吸引力的展覽及傳達方式。對慈善機構而言，可以藉由展覽來公布目標、提升知名度，並展現募款達成哪些有效行動。不同於收入場費的展覽，這種免費的展覽必須吸引、告知正好經過展場的參觀者。

空間

不管展覽的舉辦空間是大是小、壯觀或簡陋，顯然都是概要的關鍵部分。無論是什麼樣的設計，從結構規模和出入口這種基本要素，到觀眾、調性和氛圍等考量，一律取決於展覽空間。WoW 為這次展覽找到一個新場地，而且因為沒有正式的概要，直等到麥克和馬汀親自到場勘察，才完全瞭解這個設計案的挑戰。

完成期限

大型的博物館展覽設計案，從發包到展覽開幕，可能耗上六個月到一年。相較之下，這個設計案的時間極短，從取得預算到預展，前後只有三個星期。

05/08 和全體團隊到 Richmix 獨立勘察現場，趁機逛逛布利克巷等等。
19/08 和 WoW 討論這個非傳統空間的問題。

s in exoticism

← large bold
type
using the wall
+ boxes etc.
creating a 3D imagery/
topography!

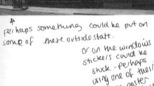

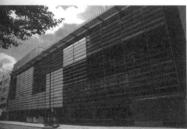

Perhaps something could be put on
some of these outside stairs.

or on the windows
stickers could be
stuck - perhaps
using one of their
hanging poster
holders to display
a poster or image
and coming out
of 'just that' space
by using the
window as well.

This and opposite page: Gijs
Bakker, Solo for a Soloist
(1990), an exhibition with two
faces. Soberly symmetrical
frames represent reason, and
'smashed-up' frames, atta-
ched to the installation in
criss-cross fashion, symbol-
ise the emotional side of
Dutch designer Gijs Bakker.
Photography: Tom Croes

GRID. - can be
used as shelf
grid for type or
to hang work...

這幅跨頁刊載的是從國際室內設計雜誌《Frame》找到的展覽空間，麥克說這是他們研究當中的一個「關鍵畫面」。麥克深受海斯·巴克（Gijs Bakker）設計作品的基本構成及原始美學所吸引，他談論這種結構的可能性，看出開放式格柵可以當作「層架，用來展示字體或懸掛作品」。開放式格柵馬上得到共鳴，麥克解釋說：「在某種程度上，它有一種空白畫布的味道，我們知道我們需要的正是這種結構。」

↑

勘察過空間之後，麥克和馬汀從相關的視覺參考資料尋找靈感。瀏覽他們收集的建築書籍和雜誌（橫跨各種空間設計領域，包括零售、商業和展覽空間的設計），他們仔細尋找適當的工法和建材來激發構想。

麥克和馬汀剛開始也研究這棟房子的建築，尋找有哪些現存的結構手法，既可以作為設計的特徵，同時又能用來向路過的人宣傳展覽。這些加上標注的數位列印稿顯示，他們思考過如何利用外側的板條、把貼紙黏在窗戶上，以及把海報掛在固定的支架上。

為慈善機構設計

慈善機構用平面設計來幫忙宣傳欲傳達的訊息已經很常見，但並非一向如此。在這種做法普遍化之前，請人做設計的慈善機構認為這種方式可以讓他們顯得與眾不同，往往也願意容許設計師擁有做實驗性設計的創作自由。現在，運用平面設計在這個領域很普遍，設計概要偏向傳統，設計師擴展設計案的機會也比較有限。

語調

大多數的設計有一個重要層面，就是發掘和投射適當的語調，但如果客戶是一家慈善機構，這一點變得特別重要。平面設計在慈善領域扮演了重要角色，而且多半在熱誠而有效的管理下傳達議題、發布推廣活動和激發支持。不過，儘管認知到這種正面潛力，有些慈善機構仍然很注意（他們認為）公然使用平面設計所夾帶的負面意涵。至今仍然有人覺得，非營利募款組織花錢做平面設計恐怕是一種浪費，而且可能讓人們對這些機構的銀行存款餘額及業務的輕重緩急產生誤解。儘管好的設計可能締造慈善機構所需要的權威與信任，但他們必須謹慎行事，避免投射出的形象可能被詮釋為太過企業化或華而不實，或背離了他們所代表之目標的真實性，難免左右為難。Bond and Coyne 已經為 WoW 創造出鮮明的視覺識別，麥克形容為「相當帶種」，使用粗體字和紅配黑這強烈的品牌顏色。雖然很適合這個慈善機構從事推廣活動的性質，但必須敏銳地考量到他們的公共形象。「我們必須確保不讓他們顯出一絲絲好戰的味道。」

麥克和馬汀很留意他們為 WoW 做的設計，要反映這個慈善機構的親力親為，而且看起來不能太精緻或太光鮮。基於這個原因，他們為 WoW 所有的平面設計，發展出一種低科技的實用美學：「我們一看就知道用哪一種材料會適合他們的品牌。」

WoW 這本年報和通訊刊物是 Bond and Coyne 先前設計的，大膽使用古式的木刻字體設計和鮮明配色，產生驚人的視覺衝擊，符合他們所傳達的強烈訊息。在他們設計的各種活動和項目中，WoW 的視覺語言務必保持連貫一致。

10/09 和 WoW 見面討論構想。

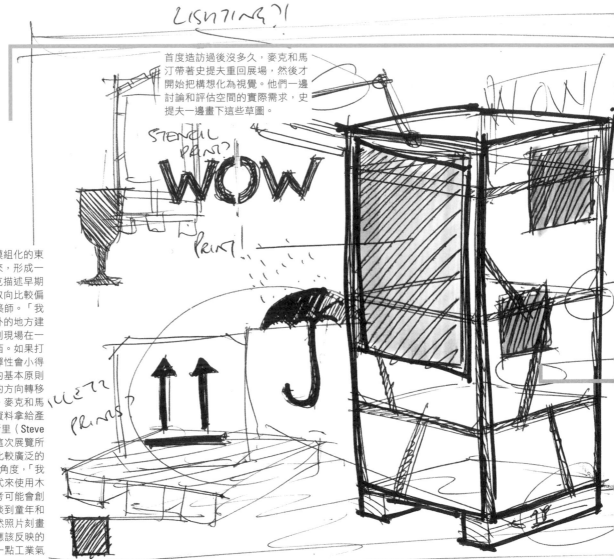

「我們大概知道想要模組化的東西，可以一起豎立起來，形成一道牆，就這樣。」麥克描述早期的討論。他們的設計取向比較偏向產品設計師而非建築師。「我們需要可以在現場以外的地方建造到某種程度，然後到現場在一天之內建構完成的東西。如果打造一個巨大的結構，彈性會小得多。」建造模組系統的基本原則獲得共識之後，討論的方向轉移到可能用哪幾種建材。麥克和馬汀把他們的視覺參考資料拿給產品設計師史提夫‧莫斯里（Steve Mosley）看，並思考這次展覽所傳遞訊息的實際性和比較廣泛的課題。從美學和預算的角度，「我們顯然必須以某種形式來使用木材，於是我們開始思考可能會創造哪一種結構。我們談到童年和做工的主題，認為既然照片刻畫的是童年，那麼結構應該反映的是做工，而且可以帶一點工業氣息。」

首度造訪過後沒多久，麥克和馬汀帶著史提夫重回展場，然後才開始把構想化為視覺。他們一邊討論和評估空間的實際需求，史提夫一邊畫下這些草圖。

他們考慮使用木棧板作為獨立結構體的底座。「我們本來希望撿現成的木棧板來用，不過撿來的東西品質實在不夠好。」史提夫轉而依照這個構想，設計並建造自己的底座。從這張腦力激盪的單子，也能看到印在工業木棧板和包裝材料上的圖文草圖，這個裝飾很快就因為沒有必要而捨棄不用，改用未塗裝原木，傳達他們追求的原始工業氣息。

史提夫有意把交叉支柱隨機排列，但這樣一來，會對影像的放置加諸太多限制。在最後定案的設計中，每個架子交叉支柱的角度和排列位置完全一樣，形成一個比較統一的格柵結構，用來放置影像。照片有大有小，因此一旦掛上支架，自然能保留一種隨機的印象。大型照片必然跨越兩個托架，因此很容易穩穩掛好，但影像比較小的話，設計師就得考慮到影像和托架之間的精確接觸點。

史提夫畫好草圖以後，第二天把PDF檔案寄給麥克和馬汀。「我們從一開始就必須告訴史提夫照片的大小和數量，這樣才能開始思考如何搭配。」這些初步的草圖顯示，結構的設計包含了水平交叉支柱，不但能強化結構，也能提供照片的固定點。

設計展覽

展覽可粗略分成三大類：常設展、特展和巡迴展，各有不同的設計需求和規格。如果是常設展和長期展，設計和建造物必須持久耐用。如果是巡迴展，整個設計必須是一套組件，可以在不同展場重新組裝，而且必須考慮到後勤作業和運輸價格。處理像這樣的短期特展，麥克和馬汀的預算有限，完成期限迫在眉睫，因此只得採取具備經濟和後勤效益的設計。他們只有一天佈展，必須充分利用三週的導入期來設計、建造，也必須確保自己的設計可以在一天內輕易拆卸。

3D 設計

展覽設計案比較常見的做法，是以 3D 設計為主，以平面設計（和平面設計師）為輔。尤其是在大型藝廊或博物館舉辦的展覽，3D 設計師的專業技巧可以充分發揮，而且職責包羅萬象，可能不僅是整個構造的設計和建造，還包括藝術品的組織和展覽、在保存上的必要考量，以及衛生和安全條例的執行。許多 3D 設計師本身是建築師，他們的工作可能包括複雜的結構構造。麥克和馬汀很清楚 Richmix 展覽空間的小規模和性質，因此委託 3D 兼產品設計師史提夫・莫斯里。麥克一開始就說清楚預算有多少：「我們只好說，『這個案子沒辦法讓你賺什麼錢，你還是有興趣嗎？』」

挑選影像

平面設計師很少能像麥克和馬汀在這個案子裡一樣，挑選列入展覽的影像或展品，並且扮演策展人的角色。能夠在內容方面如此深入參與，反映他們和 WoW 之間所建立的信任關係。至於背後有什麼理論依據，麥克的看法很實際：「這是唯一的辦法。客戶知道他們在預算、時間和人力資源及創意決策方面有困難，他們相信可以放手把事情交給我們。」雖然攝影師和 WoW 做了初步的照片編排，但麥克和馬汀還是拿到了每一張影像的數位檔案，從中自行挑選。他們不但可以自由選擇把哪些影像列入展覽，還能照自己的意思決定應該沖印成什麼尺寸。

陳列

大多數展覽設計的案子，策展人和 3D 設計師會在展品的安排與順序上密切合作，展品可能五花八門，從靜態的照片或物件到影片或互動式體驗等等，包羅萬象。這是單純的攝影展，麥克和馬汀可以用類似書籍或雜誌跨頁排版的方式來佈置照片。

挑選標題

到了這個時候，展覽還沒有標題。麥克和馬汀覺得必須先有標題，才能著手挑選影像：「我們認為重點在於童年被剝奪了。所以我們建議可以拿它當主題——除去童年或阻礙童年。WoW 和胡立歐開會之後，通知我們說標題將訂為『童年，中斷』（Childhood, Interrupted）。」

挑選照片和影像的陳列設計，主要是馬汀的工作。先找出一個故事、思路或觀點，據此展開影像挑選和設計概念，他印出每一張影像的縮圖，以便綜觀全局。光是把原始的兩百張影像刪減到二十八張，就花了三天時間。馬汀最後不是根據主題或故事來選照片，主要還是依據美學關係和色彩節奏，以及他能在這些照片之間建立什麼樣的布局。

動手陳列照片之前，務必要先確立支架的配置。把平面圖當作配置支架的「初步示範」（early demo），這些用 InDesign 畫的草圖標示了每一排支架的配置與定位。每一排由好幾個支架組成。麥克解釋說，當他們思考哪些影像應該並列時，支架「變得有點像跨頁」。平面圖詳細說明支架的位置，而這張平面圖的縮圖確保馬汀在設計的同時，還能綜觀展覽的整體效果。就像邊緣的筆記記錄的，照片沖印成 A1、A2、A3 大小。

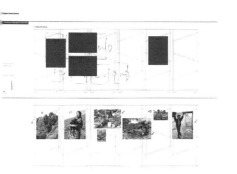

出於支架的構造使然，影像陳列的位置受到限制。每張照片都必須牢牢固定在交叉支柱上，同時基於設計的「穿透」性質，必須從正面和背面考慮影像擺放的位置。從這種陳列方式看得出來，看到影像的背面，創造出有效的寧靜區域，有助於調節整場展覽的步調。正面和背面之間的分支軸線，形成一種不對稱和動態的陳列方式，鼓勵參觀者穿過這個空間，看看支架另一邊展示些什麼。

藉由剪、貼和重新調整尺寸的過程，馬汀試驗不同的照片順序和組合，從中尋找故事和圖文關係。「我們經過好幾個試驗階段，」麥克說。每張照片的位置經過精心安排，兼顧交叉支柱角度的影響。要把照片掛得前後連貫且具說服力，水平線對齊、一根杆子或洗衣繩的角度，以及後面交叉支柱的角度形成的張力，這些都是細微卻又重要的細節。

攝影師樂得讓麥克和馬汀決定作品的篩選、順序和尺寸，這一點或許令人意外。「我想在他以前做過的展覽裡，大概是把他沖印好的相片直接往牆上一貼就了事。看到我們不是這樣處理照片，他似乎很高興。」

把影像沖印、裱褙和及時送達的期限都很緊迫。在過去的設計案裡，麥克和馬汀必須花很多時間親自檢查照片沖印的顏色正確與否，不過這一次，「我們花不起那個時間，實在沒辦法。」改由攝影師提供高解析度、色彩平衡的檔案。

13/10 修改影像陳列順序——必須在未來三天做主要的修改。

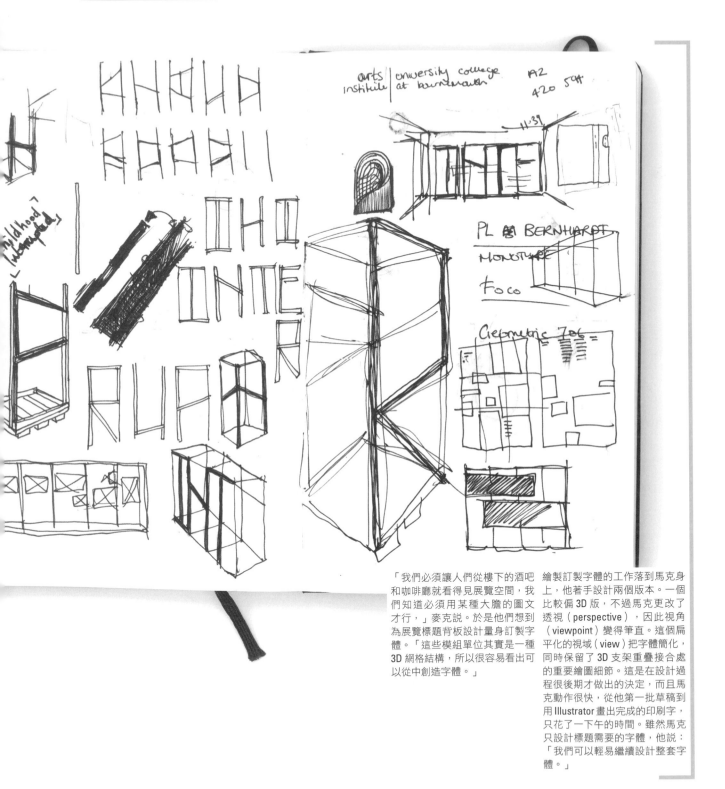

「我們必須讓人們從樓下的酒吧和咖啡廳就看得見展覽空間，我們知道必須用某種大膽的圖文才行，」麥克說。於是他們想到為展覽標題背板設計量身訂製字體。「這些模組單位其實是一種3D網格結構，所以很容易看出可以從中創造字體。」

繪製訂製字體的工作落到馬克身上，他著手設計兩個版本。一個比較偏 3D 版，不過馬克更改了透視（perspective），因此視角（viewpoint）變得筆直。這個扁平化的視域（view）把字體簡化，同時保留了 3D 支架重疊接合處的重要繪圖細節。這是在設計過程很後期才做出的決定，而且馬克動作很快，從他第一批草稿到用 Illustrator 畫出完成的印刷字，只花了一下午的時間。雖然馬克只設計標題需要的字體，他說：「我們可以輕易繼續設計整套字體。」

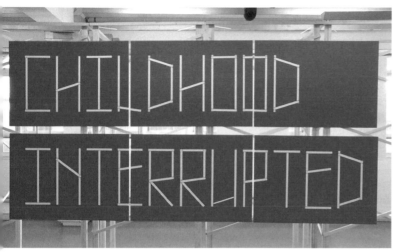

夾層區域的牆壁剛好漆成紅色，透過 CMYK 的過程，很容易找到相配的顏色。這種紅色也非常接近 WoW 的 Pantone 485 紅色，純粹是「歪打正著」。他們選擇把訂製字體反紅（reverse out of red），利用這個巧合，並且在空間裡穿插重複的顏色，吸引參觀者看完整場展覽。「我們想要和夾層邊緣相當類似的東西，我們知道一定要有什麼東西在樓梯頂端面向群眾，把他們吸引過來。」

麥克和馬汀的身分令人欽羨，可以自行決定不把照片的圖説納入展覽中。他們覺得照片本質上很直接，不需要補充資訊，圖説也就沒有必要了。從平面設計的觀點來看，麥克承認這「是一點額外的好處——我們可以把文字集中在一個地方，不必散置在整場展覽」，免得看起來太雜亂。他們也因此得以專心創作引言和標題背板。

展覽圖文

在大多數展覽設計的案子裡，平面設計師的工作是和 3D 設計師及策展人交換意見，發展出展覽的圖文語言和視覺識別，包括從資訊顯示板、展品標籤和指示牌，到相關的印刷資料、型錄和藝廊宣傳單等所有的展覽圖文。務必要為此次展覽創作出令人眼睛一亮的視覺識別，才能引人矚目，把觀眾吸引到很容易就繞過去或視而不見的樓上空間。

無障礙和包容性

設計師也必須考慮到無障礙和包容性的課題。英國的殘疾歧視法（Disability Discrimination Act）明文規定一個清楚的目標，公共領域的空間和資訊應該對所有人都是無障礙的。在展覽的平面設計上，就是要考慮所有內文的字型、字級和間隔，以及顏色和懸掛高度。可能也要考慮用其他替代形式來傳達訊息，包括動態影像和聲音。舉個例子，在展品標籤上，x 字高很大的無襯線字體被視為很好讀。白底黑字是最易讀的配色，只要不採取這種做法，就會降低易讀性，必須靠設計以其他方式彌補。殘疾歧視法帶給平面設計師的挑戰之一，是如何避免設計出外觀或感覺太相似的成品。雖然包容性設計的重點是確保對所有人毫無障礙，但人總有不同，而平面設計師要非常注意，確定他們不是在施恩參觀者或假定如此。其他影響無障礙的考量，包括展品的高度和能見度，以及照明。達到殘疾歧視法的要求，是 3D 設計師、平面設計帥和策展人共同的責任。

16/10 提案説明最終的展覽背板。
17/10 早上：同意展覽背板。下週四之前必須印好⋯⋯

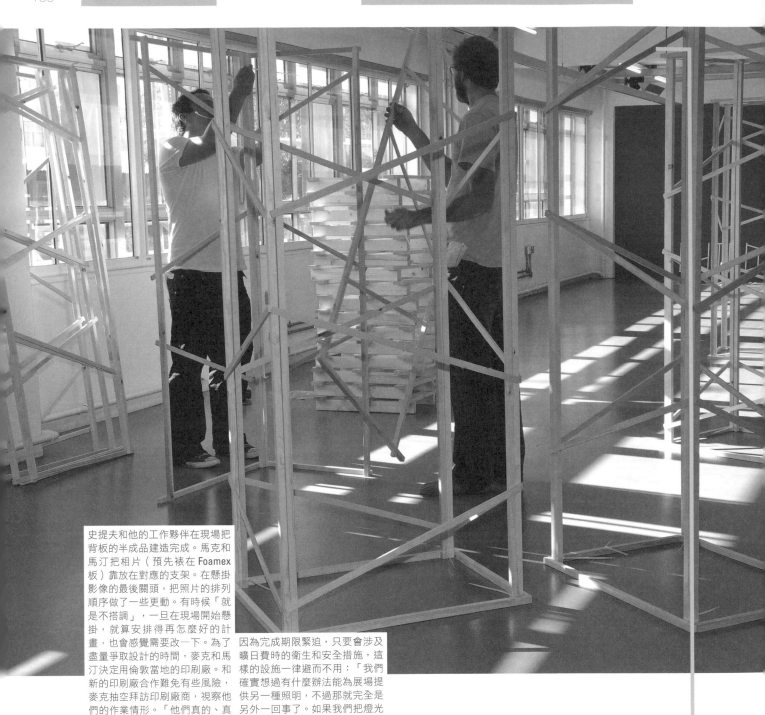

史提夫和他的工作夥伴在現場把背板的半成品建造完成。馬克和馬汀把相片（預先裱在 Foamex 板）靠放在對應的支架。在懸掛影像的最後關頭，把照片的排列順序做了一些更動。有時候「就是不搭調」，一旦在現場開始懸掛，就算安排得再怎麼好的計畫，也會感覺需要改一下。為了盡量爭取設計的時間，麥克和馬汀決定用倫敦當地的印刷廠。和新的印刷廠合作難免有些風險，麥克抽空去拜訪印刷廠商，視察他們的作業情形。「他們真的、真的幫了很大的忙，節省成本，也理解客戶的需求。廠商答應自己跳上廂型車送貨，而不叫快遞送件，真的很棒。我們必須在倫敦找個能夠以某種方式印刷的人，我們覺得他信得過。」全靠他們的預先規劃和精心組織，才能確保佈展如期進行，而且提前完成。

因為完成期限緊迫，只要會涉及曠日費時的衛生和安全措施，這樣的設施一律避而不用：「我們確實想過有什麼辦法能為展場提供另一種照明，不過那就完全是另外一回事了。如果我們把燈光固定在模組上，或是引進額外的照明，就要考慮熱度、火災的風險和用電。沒有了這些，從衛生和安全的角度來看，整個構造其實是相當單調不變的東西。」麥克和馬汀把他們的計畫告知展場，不過根據經驗，不太可能有什麼大問題，而且他們的設計提供了足夠的進出空間。

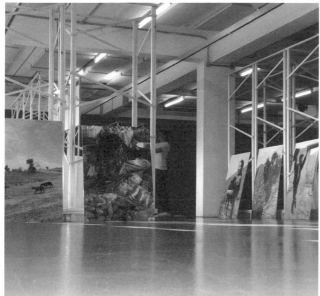

佈展

處理展覽設計的案子需要仔細規劃和協調。一旦概念出爐,設計也照規劃進行,整個建造必須考量設計案不同階段的完成期限。設計和建造必須一致,才能在特定的時間範圍內完成,這個時間通常由預展的日期決定。關係到懸掛及佈展的事,例如展品的擺放,大多事先決定。如果在藝廊舉行,展品經常是借來的,有附帶的要求和規格,例如必須與參觀者保持多少距離。佈展的過程可以拖很長,貴重的展品必須精確、小心處理,常常要戴白手套。大型藝廊或機構有內部的佈展團隊,不過本案是靠史提夫和他的合夥人佈置,馬汀和馬克從旁協助。

準備照片

照片在懸掛當天送到展示空間,案子進行到最後幾個階段,麥克最掛念的是照片準時送達,而且品質無虞。他們選擇把照片做成 Lambda 輸出,這是運用雷射科技把數位檔案輸出成照片,色彩比起其他許多沖印過程更為鮮明精準。照片可以裱在堅硬的 Foamex 板上,或是直接列印在板子上,例如密集板(MDF)或鋁板。輸出的照片可以密封或上保護膜,包背裱裝或邊緣滿版。

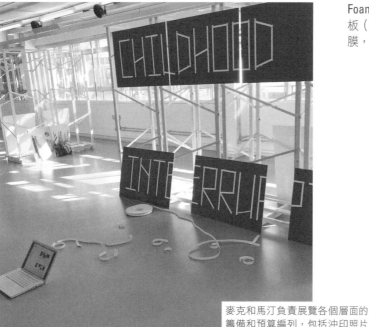

麥克和馬汀負責展覽各個層面的籌備和預算編列,包括沖印照片在內。「預算必須百分之百支應每一樣花費,照片的沖印、裱褙和運送、各種建材、建造作業、支付史提夫的鐘點費,哦,還有把作品全部掛起來的魔鬼黏!」

17/10　下午:我們有一個人要跳上火車,把高解析度的檔案拿給倫敦的印刷廠,免得有任何轉檔的問題。
20/10　展覽背板印好了。同意由印刷廠商自己開車送到展場!
22/10　8.30am:照片送到展場。**9am**:開始動工。**10am**:圖文等等……

展覽開幕

預展經常是設計師第一次看到展覽運作，而且擠滿了參觀者。平面設計師平常未必能聽到作品的直接使用者提出評語，因此民眾對於預展的評價恐怕會讓人心驚膽跳。不過麥克喜歡看到參觀者為空間帶來蓬勃生氣，對自己羊入虎口不以為意。他也略帶羞赧地解釋説，工作室的人只有他能來參加預展：「在這個時候，人們自然會恭喜你，雖然是由他們建造完成，享受榮耀的卻是我。」

對他們的客戶來説，預展提供了寶貴的新聞和宣傳機會，也可以直接傳播慈善機構達成了哪些正面的改變。為了這次活動，WoW 把瓜地馬拉一個女孩帶到倫敦，她是該項計畫的受益者之一。這是很有力的做法，讓因為該計畫而改變的人和生活變得真實，也能讓外界更理解和注意 WoW 從事的工作。對他們的支持者以及受邀到場的政治人物和政策制定者（WoW 企圖影響和遊説他們改變）而言，這一點很重要。

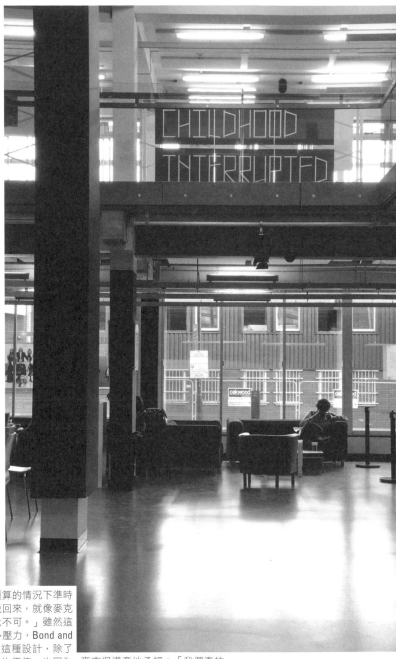

展覽在不超出預算的情況下準時開幕，不過話説回來，就像麥克説的：「非如此不可。」雖然這些限制帶來更多壓力，Bond and Coyne 很喜歡做這種設計，除了基於它對 WoW 的價值，也因為它帶來了嘗試新事物的機會。「如果我們準備要投入一種設計案，那麼就是這一種。其實，我們本來想多投入一點錢，自己少賺一些，不過其實我們是先留下一筆錢，在某種程度上補償我們所花的時間，剩下的都花在製作上——你想要盡可能得到最好的結果。」

麥克很滿意地承認：「我們真的很高興能有這樣的結果，客戶也很滿意。我想他們很詫異我們居然能用他們交付的空間和預算做出這樣的成績。展場方面表示，他們從來沒看過有人把這個空間用得這麼成功。我們也必須發展和史提夫的合作關係。我們要繼續共同推動這一類的設計，規模可能會比較大。」

他們持續擔任 WoW 的設計師，站在這個角色，麥克和馬汀留意到這項活動可能不會隨展期結束而消失：「我們確定把一切用攝影機記錄下來，萬一將來還有機會派上用場，手邊才有資料。」

23/10 晚上：預展。麥克出席。
07/11 撤展。

第一次和 Experimental Jetset（實驗噴射機闊佬設計工作室）見面討論他們為 104（Le Cent Quatre，巴黎一個新的藝術建築群，占地 39,000 平方公尺）做的識別設計時，案子還在進行中，我們預料會有精彩的結果。整個發包過程很不尋常，設計的發展出現幾次古怪轉折，但結果已經顯得卓越超群。所以，我們萬萬沒想到，設計師丹尼・凡・登・東根（Danny van den Dungen，1971 年生）、馬里克・斯多克（Marieke Stolk，1967 年生）和爾文・布林克斯（Erwin Brinkers，1973 年生），後來會覺得最好一走了之。我們曉得這不會是個輕率的決定；但這個新轉折，讓我們有機會探討設計過程中比較難以捉摸而且有時紛亂無序的層面。

現在丹尼、馬里克和爾文，以成熟、客觀、和悅的態度來評價這個案子。他們很愉快地對我們大談初步合約的不確定性：104 的團隊在一本設計書上看過他們的作品（他們本來以為只有同行才會看這本書）。三人挖苦說對方期待他們對這份設計工作注入一種「荷蘭情懷」，並且談到：「我們有一份企劃書就是因為他們覺得法國味太重而被否決！」在觀察丹尼、馬里克和爾文的創作過程，並邀請他們回想最後的成果時，我們問及他們是否因為這個案子的龐大規模和時程而焦慮，以及政治是否害他們無法專注於手上的設計工作。

為一個新成立的跨領域藝術組織設計識別，聽起來像夢幻工作，不過需要有一流的設計功力及全面性的投入，還要有千錘百鍊的組織技巧和外交手腕才行。Experimental Jetset 自封為走文化折衷主義路線的現代主義者。當設計的熱情開始燃起，他們是從哪裡擷取靈感？又如何保持冷靜和鎮定？

魔法中心

Experimental Jetset 覺得在阿姆斯特丹這種具有設計意識，而且充滿政治氣息的城市工作和生活，對他們的作品有重大影響。他們興奮地大談地下運動，從 1960 年代的無政府主義團體到 1980 年代的占屋族，都屬於城市潛意識的一部分。（附帶一提，馬里克的父親勞勃・斯多克〔Rob Stolk〕是 1960 年代無政府主義團體 Provo 的創始成員。）雖然對他們的圖文語言影響最明顯的，是像文・克魯威爾（Wim Crouwel）這種比較晚期的現代主義者，但 Experimental Jetset 說其實他們真正的根，是「我們老家像激流派（Fluxus）那種無政府狀態。」

唯一真正的道路

丹尼、馬里克和爾文不記得小時候的志願是什麼了（反正不相干，他們很確定已經找到自己的天職）：「畢業以後，除了當平面設計師，我們從沒想過要從事其他工作。我們只能吃這行飯。」1990 年代初期，三人在阿姆斯特丹瑞特菲爾德藝術學院（Gerrit Rietveld Academy）求學而相識。「大學是我們極重要的養成時期，」他們表示，承認自己受惠於琳達・凡・德生（Linda van Deursen）和傑拉德・凡・德・卡普（Gerald van der Kaap），這兩位老師居然把實用主義和無政府狀態揉雜在作品之中。「我們沒他們那麼大膽，不過他們『幹勁十足』的態度對我們影響至深。」儘管他們把平面設計當作自己生命的意義，卻說廣告不是他們樂於從事的設計領域：「如果只剩下這個選擇，我們只好改行，送報、在廢棄大樓當夜間警衛，總之是和設計無關的工作。」

完全設計／完全足球

即便他們很驕傲地說自己「根本不是足球迷」，不過 Experimental Jetset 舉出著名的荷蘭足球員約翰・克魯伊夫（Johan Cruijff）的「完全足球」（totaal voetbal）概念，對他們很有啟發。所謂完全足球，是指每個球員沒有固定的角色，因此任何人都可以擔任前鋒、後衛和中鋒。「這是一個非常現代主義的模組系統；而且在某方面非常平等、非常荷蘭。」Experimental Jetset 深受荷蘭跨領域設計先鋒團體 Total Design（完全設計）的作品影響，對完全足球和完全設計在概念上的雷同津津樂道：「克魯伊夫遇見克魯威爾。」完全足球的系統是丹尼、馬里克和爾文工作室的楷模。雖然有時為了遷就交稿期限，不得不讓每個人扮演固定的角色，但整體而言，Experimental Jetset 盡量避免這種情形。他們刻意分擔角色和責任，以同事和朋友的身分共同處理每一件事：「壓力會使人煩躁，但我們從來不把氣出在彼此身上。」

文化衝突

丹尼、馬里克和爾文熱烈談論龐克和現代主義的關係。他們承認自己的立場有待商榷:「龐克的整個 DIY 模式,在我們心目中,是最純粹的現代主義形式。」1980 年代中期,龐克的迴響依然強烈,青春年少的 Experimental Jetset 同受感召:「這些是我們的起點。龐克的崇高猶如神話,影響後續的一切。想想魯鈍樂團(Crass)的摺頁唱片封套之類的東西、抽筋樂團(The Cramps)的『滴血』商標、小寶貝樂團(Foetus)傳道似的封套,還有出色的英國新浪潮漫畫雜誌《逃避》(Escape),詳細解說如何影印自己的迷你漫畫。」秉持獨立的精神、無國界的文化觀點和對小事物的禮讚,龐克的影響正是 Experimental Jetset 作品的核心。

身為現代主義者

現代主義被草率的誤解為一種風格,而不是一種思考方式。因此,當 Experimental Jetset 採用靠左對齊的 Helvetica 字體,就被隨便戴上現代主義者的帽子。他們是現代主義者,但不是因為這個原因。誠然,現代主義很難界定,不過丹尼、馬里克和爾文的出發點,是馬克思的這個演繹推理:「如果人是周遭的環境塑造而成,那就得讓他周遭的環境有人性。」現代主義思維的基礎,在於相信人為干預的正面價值,這也是 Experimental Jetset 賴以生活和工作的原則:「對我們而言,這代表要創造一個顯然由人類塑造的環境。環境未必溫暖、舒適、友善。在我們的定義裡,這樣的環境會提醒我們,每一件事都是可塑造、可改變、也可以打破的。」這種哲學彰顯在 Experimental Jetset 所有作品中。「因為看到我們的舊作而找上門的客戶,通常了解我們的理念,因為理念和作品是一樣的。」

酸甜參半

雖然設計評論旨在客觀批評,卻可能在恭維和奚落之間大幅擺盪,就算知名設計師也受不了。Experimental Jetset 對他們得到的某些不利評價非常詫異:「就像晴天霹靂。我們一向自認為是用一種誠實、誠懇的方式設計,但許多批評者當時(現在也是)說我們的作品是憤世嫉俗、諷刺、後現代的鬼扯蛋。我們已經決定努力以謙卑和開放的態度,來應付這個和平面設計相關、有時充滿敵意的產業。我們知道一旦變得刻薄,就會迷失,我們不會讓這種事發生的。」

平面設計無所不在

對三位設計師來說,平面設計包羅萬象,很容易連結到其他方面的興趣。就這層意義來看,他們腦子裡無時無刻不是平面設計。音樂和音樂理論對他們影響最深。舉個例子,當他們看到一篇討論「機械節拍」(motorik beat,德國泡菜搖滾〔Krautrock〕用的 4/4 拍子)的文章,馬上動腦筋思考怎麼把它轉化為平面設計的網格。「我們花了好幾個小時思索怎麼把菲爾·史佩克特(Phil Spector)的『音牆』(Wall of Sound)技術轉化為平面設計;想著披頭四這四個來自英國的白人小孩,如何把幾十年前的美國黑人音樂轉變為真正革命性的音樂;思考音樂普遍的轉變力。只要腦子卡住,我們總是從搖滾樂裡找靈感,因為在我們眼中,搖滾樂是設計的鏡子。」

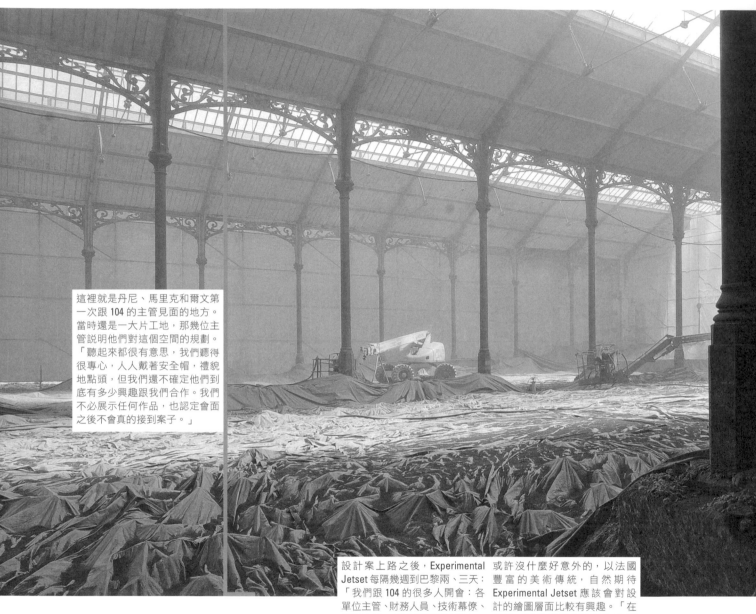

這裡就是丹尼、馬里克和爾文第一次跟 104 的主管見面的地方。當時還是一大片工地，那幾位主管説明他們對這個空間的規劃。「聽起來都很有意思，我們聽得很專心，人人戴著安全帽，禮貌地點頭，但我們還不確定他們到底有多少興趣跟我們合作。我們不必展示任何作品，也認定會面之後不會真的接到案子。」

設計案上路之後，Experimental Jetset 每隔幾週到巴黎兩、三天：「我們跟 104 的很多人開會：各單位主管、財務人員、技術幕僚、公關人員、負責維護網站的人。有時候會開得精疲力盡，但總是不疾不徐。104 團隊很客氣，非常友善而熱心。」

或許沒什麼好意外的，以法國豐富的美術傳統，自然期待 Experimental Jetset 應該會對設計的繪圖層面比較有興趣。「在法國，明星設計師被視為藝術家，有一群不知名的人把他們的影像應用在網站、印刷品等等。『應用即創作』的理念不被認可。在荷蘭，我們更感興趣的是如何把創意以完整的方式做系統性應用。法國設計師皮耶・波納德（Pierre Bernard）的比喻説得再清楚不過，法國有美麗的花朵，但荷蘭有美麗的花園。」

得到委託

對於設計案如何憑空找上門，三位設計師津津樂道：「1999 年，有人找我們設計龐畢度中心一場展覽的型錄，還有看板系統和大型壁畫，只是因為策展人看過我們設計的一張 A6 邀請卡——用 Helvetica 字體寫的一句話！」至於在本案，104 的主管們在一本設計書上看到丹尼、馬里克和爾文為阿姆斯特丹市立博物館（Stedelijk Museum）做的設計。他們邀請這幾位設計師來到巴黎，相信憑他們的經驗，可以發展出適合 104 的視覺識別——儘管 Experimental Jetset 並沒有馬上意會到這就是本案的一場初步概要會議：「當時我們感覺他們在試水溫，我們相信以案子的規模，勢必要舉行比稿。」會開完以後，丹尼、馬里克和爾文拿到各種不同的文件，全是法文的。當晚幾個會講法語的朋友看了文件，向他們擔保這是一份合約，就等他們簽了。

比稿

在法國，只要是公部門出資的案子，依法必須公開宣布，讓任何一家公司都可以提案競標。Experimental Jetset 一開始就擺明了不參加任何設計競圖，因此為了規避這個過程，他們在合約上被稱為「駐館藝術家」，明確指出他們的工作是「創作平面藝術品，日後作為圖文識別的基礎」。這是一記高招，不過的確引起誤解：「外界期待我們交出具備表現性、創造性的成品，不用管具體細節。但我們想設計商標底下的小字體和商標本身，我們想思考商標應該怎麼使用和用在什麼地方。」

06/02/07 收、發郵件給：Park Jungyeon、Monica Eulitz、Guus Beumer、Noëlle Kemmerling、Debra Solomon、Gary Hustwit、Vanessa Beecroft、Peter Jeffs、Casco Projects、Cécile Renault、Bruna Roccasalva、André Viljoen、Constance de Corbière、 Stéphanie Hussonnois、Fritz Haeg、Raoul Teulings、Christian Larsen、Jorrit Hermans、Thomas Smit、Celine Bosman、Pascalle Gense、瑞特菲爾德藝術學院學生、Linda van Deursen、Floor Koomen 等等。

雖然客戶的概要是必然的起點，但也常看到設計師在案子開始進行、了解其中的限制因素之後，才擬定新概要。罕見的是，104 的案子從一開始就需要 Experimental Jetset 整理出自己的概要。「有正式的概要，也有『非正式』的概要；要弄清楚究竟是怎麼回事，我們只能不斷重新界定客戶的需求。」

Experimental Jetset 和外國客戶合作的經驗豐富，這些客戶主要來自日本、英國和美國。104 的會議以英文進行：「整體氛圍很國際化。」不過官方文件充斥法文的法律術語，就算母語是法文的人也很難理解。這裡是一部分的原始合約，法文的，加上英語翻譯。」

案子被分成好幾個不同部分：商標設計、看板系統的企劃書、網站企劃書、設計開幕前活動的文具和印刷品等等。這些任務都在非正式的會議上提出概要，不過法律文件上一律稱為「藝術案」。

合約

碰上大案子，通常會要求設計師簽署具有法律約束力的合約，但中型和小型的案子很少有這種情況。雖然專業組織會告誡大家別這麼做，大多數的概要和預算表都是以口頭或交換電子郵件的方式取得同意。Experimental Jetset 確實有 104 設計案的合約，但上面沒有正確簡述工作期待、時間範圍或預算，因為這樣一來就得舉辦投標了。

第一次設計會議在 2007 年 2 月舉行，Experimental Jetset 於會議中得知，他們在開幕之前有二十個月的時間，開發識別、落實識別，並為開幕製作各種不同的宣傳品。這些工作某部分的預算是固定的，其餘則要報價：「絞盡腦汁才把適當的活動和適當的金額湊在一起，不過 104 的財務人員在這方面幫了很多忙。」

資金

這個案子主要由巴黎市政當局出資，因此客戶／設計師關係變得有點扭曲。雖然丹尼、馬里克和爾文認為自己是向 104 的主管負責，但背後顯然有「更高的權力人士」，設計師根本接觸不到。「我們一開始提出的其中一份企劃書，得到主管核可後又被否決，原因是『市長不喜歡黃色』——在我們工作室，現在成了一種令人沮喪的流行用語！」

觀眾

一般公認必須把觀眾分類，設計作品才能有效傳達，Experimental Jetset 很排斥這種看法：「我們認為這是過度操弄。」丹尼、馬里克和爾文認定 104 的觀眾會跟他們一樣具有文化求知慾。「我們努力做出自己認為有道理的設計。我們不覺得自己有獨一無二或特立獨行到那個地步，可以把別人眼裡愚蠢荒誕的東西看成合情合理。我們是社會的一部分，社會也是我們的一部分。有時我們的表達方式比較迂迴，不過就像主廚燒菜，或許不容易看出用了什麼食材，不過對燒出來的菜照樣有影響。」

03/04/07 收、發郵件給：Park Jungyeon、Joel Priestland、MacGregor Harp、Jorrit Hermans、Sander Donkers、Lara Suarez-Neves、Agnes Paulissen、Karen Borrelli、Alex deValence、Antonio Carusone、Claus Eggers Sorensen、Christian Larsen 等等。

起點

大量研究孕育出丹尼、馬里克和爾文的好奇心。研究的範圍往往很廣，而且通常必須閱讀非常大量的資料。儘管如此，每個案子都應該這麼做。他們向來把設計企劃書連同這些文獻資料一併進行提案說明。他們的法國客戶對知性論述毫不畏懼，特別欣賞這一點：「他們很喜歡討論理念、哲學、政治，開會時永遠充滿知性的刺激。」

這三位設計師早就熟悉文學批評家、散文家兼哲學家瓦特·班雅明（Walter Benjamin）的著作，此時他們全神貫注於班雅明《拱廊計畫》（Das Passagen-Werk）對資產階級經驗的批評。這本書直到班雅明 1940 年辭世時仍未完成，書中他引用十九世紀巴黎的購物拱廊，隱喻現代生活在許多層面更廣泛的商品化。除了〈無聊〉（Boredom）、〈賣淫〉（Prostitution）和〈夢幻城市〉（Dream City）這幾章以外，還有一章專門談論金屬建築的歷史和意識型態，特別是為什麼要用鐵來興建通道和拱廊。拱廊實際上是有屋頂的街，104 就擁有這樣一道拱廊。「我們早就知道班雅明在這方面的著作甚多，因此當我們參與這個案子時，就馬上研讀他的書，尋找線索和起點。」

在埋首研究的同時，丹尼、馬里克和爾文用「進行中的作品」概念，作為 104 關鍵性的策展想像。班雅明談論鐵建築的著作，加上這個「不斷演進的作品」的構想，成為他們設計過程最初幾個階段的焦點。

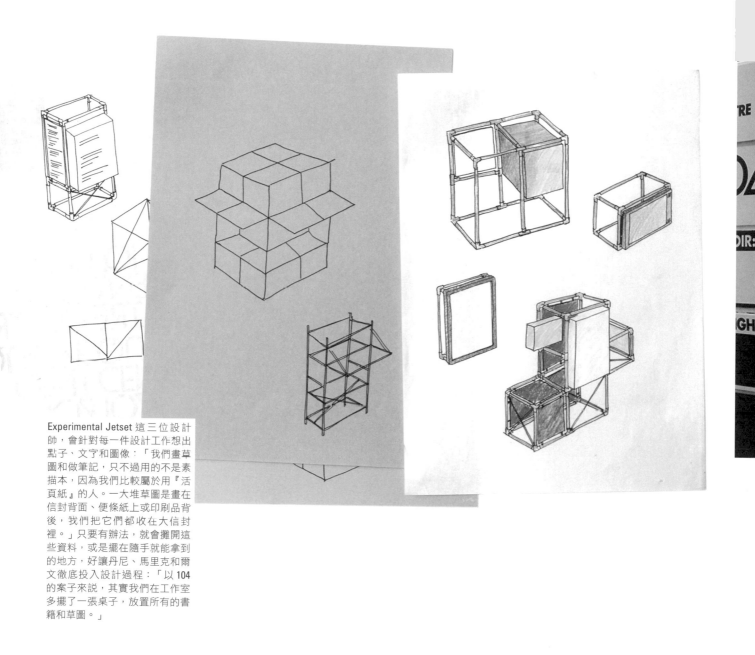

Experimental Jetset 這三位設計師，會針對每一件設計工作想出點子、文字和圖像：「我們畫草圖和做筆記，只不過用的不是素描本，因為我們比較屬於用『活頁紙』的人。一大堆草圖是畫在信封背面、便條紙上或印刷品背後，我們把它們都收在大信封裡。」只要有辦法，就會攤開這些資料，或是擺在隨手就能拿到的地方，好讓丹尼、馬里克和爾文徹底投入設計過程：「以 104 的案子來說，其實我們在工作室多擺了一張桌子，放置所有的書籍和草圖。」

22/05/07　收、發郵件給：Femke Dekker、Liang Lu、Monica Eulitz、Ryutaro Uchiyama、Shipmate Screenprinting、Cécile Renault、Agnes Paulissen、Dennis Bouws、Jeroen Klaver、Rafael Roozendaal、Brita Lindvall、San Yin Kan、Tomoko Sakamoto、Vanessa Beecroft、Celine Bosman、Christian Larsen、Andrew Howard、e-Toy、Ayumi Higuchi、Claudia Germaine Marie Doms、Revolver Books、Raina Kumra、Jas Rewkiewicz、David Keshavjee、Sebastian Tola、瑞特菲爾德藝術學院學生、Gary Hustwit、Jan Dietvorst、Zak Kyes、Vanessa Norwood、Mark Balmire 等等。

企業識別

從 1950 年代起，企業的商標一直被公認為視覺識別的支柱。在企業設計的領域，所有的平面設計一般均以此為依歸。商標通常是初期設計工作的重點。發展整體視覺識別來加以反映或對照，目的是為了強化、強調和支持這個商標。Experimental Jetset 的 104 客戶對商標這個想法戰戰兢兢。「他們來自一個比較法國和後現代的思維方式，高度懷疑商標屬於『威權主義』——太『固定』、太『中央集權』。」Experimental Jetset 因此別無選擇，只能從另外一個角度來開發商標，並決定從空間內部的看板開始著手。

室內看板

讀過了《拱廊計畫》相關章節，也謹記客戶的概要，Experimental Jetset 靈機一動，決定開發一套環繞鷹架牆的看板系統。他們解釋：「鷹架這種結構自動指向『進行中的作品』。我們了解一套使用鷹架的看板系統，會讓我們不停聯想到興建、拆毀、再興建這個周而復始的循環，而且我們用鐵來建構看板系統，也會凸顯這個空間早期的工業建築。」

丹尼、馬里克和爾文謹防把設計解決方案玩過頭，不過這似乎是一個非常有機的設計取向，秉持一種誠實的美學：「帶有『現成』物品的漫不經心。」

在 Experimental Jetset 獲得委託以前，104 的建築師已經提出了永久性看板的設計企劃書，也得到市政當局批准。104 的主管希望推翻這個決定，於是請 Experimental Jetset 把這些看板連同系統的其他部分一併思考。這裡顯示的正是 Experimental Jetset 的設計，很可惜最後的妥協令他們大失所望。妥協方案建議建築師依照 Experimental Jetset 的圖文手冊設計固定的看板。雖然手冊詳細描述了如何應用識別，丹尼、馬里克和爾文覺得，應用在永久性看板的「建築」的聲音，以及在他們自己的設計清楚呈現的「機構／策展」的聲音，如果能做出清楚區隔，應該會更有一貫性。

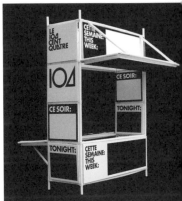

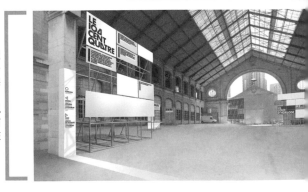

用鷹架做 104 看板的提議，不但務實，概念上也很嚴謹。這是一個高度彈性系統的核心元素。每一道鷹架牆都可以搬動或改裝，看板可以輕易變更，結構物的視覺效果也很強。整體而言，沒有把看板固定在建築物本身或漆在牆上，的確別具風味。

許多設計師宣稱喜歡掌控全局，不過當「機遇」在設計過程中扮演了一個角色，他們照樣很高興。Experimental Jetset 說，有一家鷹架公司的員工住在 104 隔壁是一個可喜的巧合。「104 辦公室的櫥窗，展示了看板系統初步的幾個設計模型。這位小姐剛好經過，想知道是怎麼回事。我們剛好在那兒。她自我介紹一番，然後給我們幾本小冊子。後來還發現其實她是英國人，所以能說一口流利的英語，我們很容易溝通。這種事發生的機率有多高？」

丹尼、馬里克和爾文可以在 104 開幕前的各種活動，試用他們的看板解決方案。看板採用網版印刷的方式印在大片帕絲佩有機玻璃（perspex）板材上，所以很耐用，而且印出了最濃烈的顏色。然後用大金屬夾固定在鷹架上。

雖然概要上沒有特別標示，但 104 的團隊很注意衛生和安全條例，要求 Experimental Jetset 要確保鷹架結構牢牢固定在地上，而且不能讓兒童隨便就能爬上去。他們的客戶也根據視障者和身障者所需要的其他無障礙設施，來考量設計企劃書。幸好這些設計沒有引起任何疑慮。

17/08/07 收、發郵件給：Blake Sinclair、Mike Mills、Linda van Deursen、Vanessa Beecroft、Floor Krooi、Jérôme Saint-Loubert Bié、Christoph Seyferth、Niels Helleman、Devon Ress、Frank Noorland、Cindy Hoetmer、Jorinde ten Berge、Femke Dekker、Internationale Socialisten、UOVO、Gary Hustwit、Daniëlle van Ark 等等。

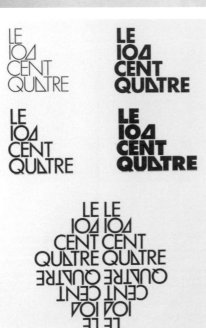

丹尼、馬里克和爾文用構成 104 商標的三個抽象形狀，作為看板系統的基礎素材。這些形狀被當成代碼：直線代表「循線前進」；圓圈代表「你在此地」；三角形被當作箭號。三角形的角度也讓人聯想到從側面看的鷹架結構。

重覆被視為辨識度的關鍵，因此大多數的組織只有一個商標。不過 104 的識別需要比較彈性的作法，於是 Experimental Jetset 決定把標誌（marque）當作一種字型來開發。最後定案的商標包含四種粗細：細體、適中、粗體和特粗體。他們試驗如何把每一種粗細用在不同的印刷品上，發現比起粗一點字體，較細的字體更有「圖畫性」。

商標

客戶做指示時往往信心滿滿，結果案子一上路就更改概要。他們特別要求 Experimental Jetset 不要設計 104 的商標。聽到客戶解釋的理由，丹尼、馬里克和爾文覺得有些忐忑，但仍然決定按兵不動，並未以任何方式撤回他們的概要。「我們看事情的角度和他們相反 —— 一個無商標、非威權主義的『軟性』圖文識別，這個想法聽起來也許充滿人性，不過到頭來幾乎像一種壓抑性寬容（repressive tolerance），活像被軟墊悶死。我們偏好『硬性』、權威主義的圖文識別，因為這樣似乎比較誠實。」

他們在勾勒看板系統的初步構思時，忍不住順便思考一下商標的構想，儘管只是為了弄些東西來填充他們的看板樣本。把最後做出的看板畫面送到 104 的主管面前，「我們本來預期看板會被投票否決，沒想到主管們一看就喜歡。就這樣，商標成了設計案的一部分。」

雖然丹尼、馬里克和爾文探索了各種不同的商標構想，想到直線／圓圈／三角形的概念，他們就知道這下子「抓到精髓了」。純屬字體設計或只用手寫字的商標往往最有力，因為揉雜了商標不可或缺的兩個要件：可以強化組織的名稱，而且是辨識度高、獨一無二的標誌。Experimental Jetset 的商標用直線、圓圈和三角形來重現名稱。視覺和概念上的簡約令人驚豔。這個標誌讓人聯想到正方形、圓形和三角形的基本形狀，跟包浩斯學派的意涵相當，而且和三原色一樣根本。玩這些形狀，使他們的設計獨樹一格，而且耐人尋味。

發展出 104 名稱的處理方式以後，客戶要求 Experimental Jetset 開發其他的商標變體，這一次是為了因應政治問題。雖然 104 的主管很滿意純粹以數字呈現的商標（最右圖），市議會卻擔心會產生五花八門的唸法，主管們認為這樣正適當反映出他們對空間的多文化企圖心，不過當地的達官顯要，擔心民眾不知道 Le Cent Quatre 是一個用地方稅出資經營的法國機構。於是丹尼、馬里克和爾文開發出這個商標的文字型新版本：Le 104 Cent Quatre（上圖）。

在下一組商標變體中，政治扮演的角色更為直接。馬上就要舉行市長選舉，現任市長有意強調 104 是巴黎市的開發案。於是又在商標上加入「Établissement Artistique de la Ville de Paris」（巴黎市藝術機關）的字樣。過了幾個月，Experimental Jetset 被要求再改一次，所有印刷品一律加入上圖「Mairie de Paris」（巴黎市政府）的商標。「我們有好幾次氣得要命，不過碰上這麼強烈的官僚氣焰，真的一點辦法也沒有。只好帶著一肚子怨氣奉命行事。」

11/11/07 收、發郵件給：Ivanka Bakker、Femke Dekker、Emily Wraith、Chiellerie、Will Holder、Laura Snell、David Bennewith、Fed-Ex Newsletter、Licor de Mono、Noa Segal、Get Records、Erwin K Bauer、Naïa Sore、Linda van Deursen、Edwin van den Dungen、Katja Weitering 等等。

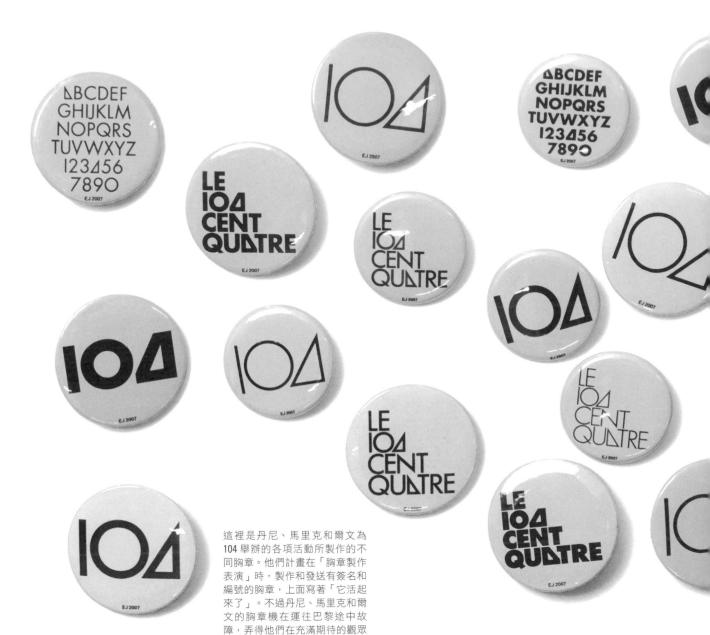

這裡是丹尼、馬里克和爾文為
104 舉辦的各項活動所製作的不
同胸章。他們計畫在「胸章製作
表演」時，製作和發送有簽名和
編號的胸章，上面寫著「它活起
來了」。不過丹尼、馬里克和爾
文的胸章機在運往巴黎途中故
障，弄得他們在充滿期待的觀眾
面前無戲可唱。他們對這個原始
構想依然熱衷，很慶幸能和這種
「腦筋靈活」的客戶合作：「這
種點子他們信手拈來，不費吹灰
之力。和他們合作很過癮。」

ΛBCDEF
GHIJKLM
NOPQRS
TUVWXYZ
123Δ56
7890

ΛBCDEF
GHIJKLM
NOPQRS
TUVWXYZ
123Δ56
7890

**ΛBCDEF
GHIJKLM
NOPQRS
TUVWXYZ
123Δ56
7890**

**ΛBCDEF
GHIJKLM
NOPQRS
TUVWXYZ
123Δ56
7890**

丹尼、馬里克和爾文選擇 Futura 作為 104 的專用字型。字體和商標一樣，包括從細體到特粗體等不同粗細。大致上以圓形、正方形和三角形的簡單形狀為基礎，顯然是最適合跟他們的設計搭配的字型。

企業字型

除了商標以外，企業字型也是圖文識別的關鍵因素，其選擇著眼於它在感覺上和應用上適合與否。雖然丹尼、馬里克和爾文為 104 的專用字型做過不少測試，他們很清楚地發現，保羅・雷納的無襯線字體 Futura 最能襯托他們的商標設計。鮑爾字體設計公司（Bauer Type Foundry）於 1928 年首度推出的 Futura，是一種無襯線字體（表示筆畫粗細平均），從簡單的幾何圖形衍生而來。Experimental Jetset 給這個字型額外加了兩個字元。「我們沒有胡亂攪和真正的 Futura 字體，」他們解釋說：「我們只是製作了一套迷你字型，有三角形的 A、三角形的 4，以大寫的 I 和 O 為基礎的直線和圓形，全都包含四種不同的粗細。我們打算把這個迷你字體和原始的 Futura 並用。」

駐館藝術家

丹尼、馬里克和爾文忙於看板、商標和早期執行作業的同時，也注意到他們身為所謂「駐館藝術家」有哪些義務。雖然這是為了規避投標過程而虛構的假角色，主管們很渴望 Experimental Jetset 的設計能超越比較傳統的設計師作品。「在一場會議中，我們把商標做成一組胸章上呈，每位主管都很驕傲地別在外套上。我們說明這些商標的製作方式，用動作示範如何操作胸章製造機。有兩位劇場出身的主管高喊：『太精彩了，你們應該把這個變成一場表演。』所以他們邀請我們在下一次的「白夜」（一場開幕前的活動），進行十五分鐘製作胸章的表演！」

03/01/08 收、發郵件給：Christel Gouweleeuw、Hanneke Beukers、Simone Vergeat、Frank Noorland、Karina Bisch、Point Ephemere、Maaike van Rijn、Tanneke Janssen、Olivia Grandperrin、Ryder Seeler、Thomas Demand、Bisbald、Matucana 100 等等。

Experimental Jetset 的 104 平面設計手冊有一百多頁。文中引述佛斯特（EM Forster）、瓦特·班雅明和亨利·福特（Henry Ford）等等，不一而足，娓娓訴說這一趟平面設計之旅，令人時而著迷，時而愉悅，時而哀傷。

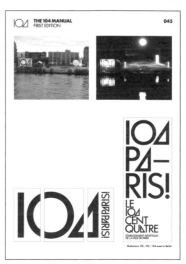

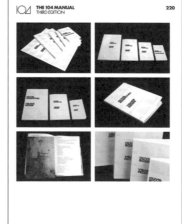

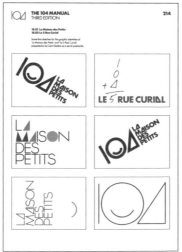

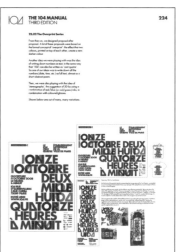

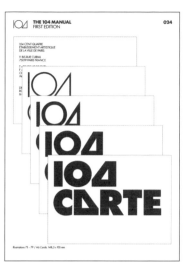

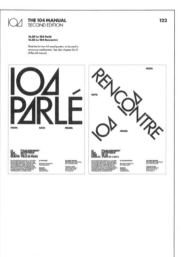

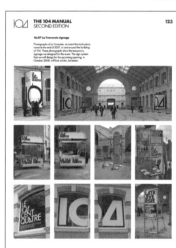

執行

如果不是親自操刀，視覺識別的設計師大多想嚴密控制他們的識別如何被應用。Experimental Jetset 本來打算盡可能多設計一點初期的印刷品，不只是「讓 104 有個好的開始」，也是為了向以後的設計師示範應該如何運用這個識別。不過他們的客戶很希望他們發展出一份平面設計使用手冊或「圖表」（charte graphique）。「他們對範例和指南反而比實際的印刷品有興趣得多。」

使用手冊

平面設計使用手冊在內容上有很大的差異。最簡短的使用手冊以單純的商標使用指南為主。如果篇幅比較長，除了商標以外，有字型、圖像和色彩的運用。手冊扼要說明體現在語言和圖像的核心訊息及語調，涵蓋用於印刷的範例和網格、網頁和顯示用資料，然後簡單敍述製作方式和技術。

Experimental Jetset 的 104 手冊自成一格，草稿分批寫成。沒有採取客觀和指導性的語氣，反而以誠實而充滿情感的方式，將發展識別的故事娓娓道來。「我們的使用手冊呈現的不只是『得勝的』設計，還包括被拒絕的企劃書和失敗之作。每次有設計或範例得到許可，都會加到使用手冊裡。市議會有時會把主管批准的設計否決掉。碰到那種情況，我們沒有把設計從手冊裡刪除，而是多加一章，說明前一章作廢。」

18/03/08 收、發郵件給：Catherine Griffiths、Satoko Takahashi、Saskia Schoenmaker、Naïa Sore、Cécile Renault、Constance de Corbière、Leonhard Preschl、Matt Grady、Gary Hustwit、Jacqueline van As、Project Proejcts、Diana Bergquist、 Cassandra Coblentz、Pae White、Buzzworks、Jean Bernard Koeman、Open Reading Group、David Reinfurt、Janine Ferguson、Lakshmi Bhaskaran、Oyvind Tendenes、 Printed Matter、Herman Verkerk、Paul Kuipers、Sara Ludvigsson 等等。

印刷

Experimental Jetset 設計的多半是印刷品。馬里克的父親是印刷業者，而且這三位設計師非常清楚透過印刷和加工處理，能達到細微的感官差異。他們兼顧美學和概念，從這個觀點仔細思考製作的各個層面，舉個例子來說，盡量避免用 CMYK 模式，因為和 Pantone 系列真正的顏色對照之下，這些「只不過是顏色的模擬」。他們並在 104 的使用手冊中主張，應該以對比極大化作為選擇紙張厚薄的標準，以增加使用者的愉悅和驚喜。

104 的印刷品採購和平面設計一樣必須經過招標，這一點顯然會帶來問題。不但必須早在找到設計解決方案之前就訂立印刷品的規格，也表示可能選出不同的印刷廠商來負責不同的印刷作業，各個項目的品管和一致性顯然令人憂心。幸好 104 有一名專職員工找到了不必遵守招標系統的辦法，最後 Experimental Jetset 才能放心把印刷作業全部交給一家印刷廠負責。「這些印刷業者的品質出色，但我們確實感覺到，整體而言，法國對印刷的期待和荷蘭不同。荷蘭視印刷品質為設計不可或缺的一環，然而在法國，設計的焦點比較著重於創造『美麗的圖像』，應用（包括印刷在內）不被認為有那麼重要。」

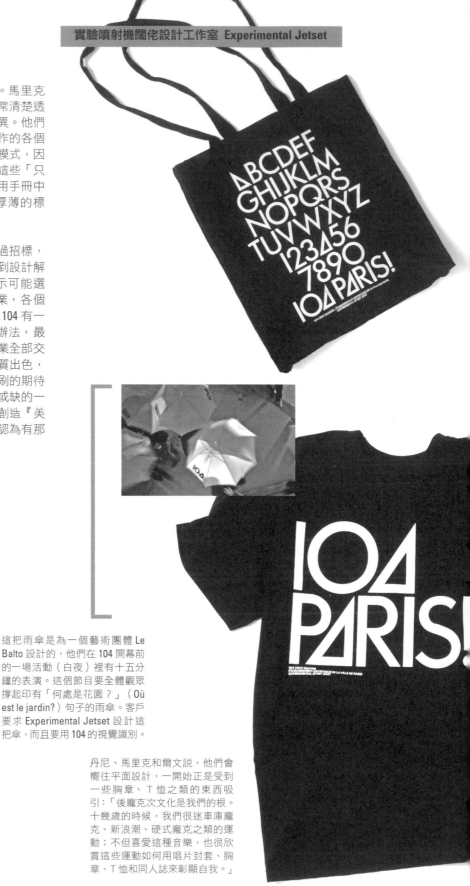

這把雨傘是為一個藝術團體 Le Balto 設計的，他們在 104 開幕前的一場活動（白夜）裡有十五分鐘的表演。這個節目要全體觀眾撐起印有「何處是花園？」（Où est le jardin?）句子的雨傘。客戶要求 Experimental Jetset 設計這把傘，而且要用 104 的視覺識別。

丹尼、馬里克和爾文說，他們會嚮往平面設計，一開始正是受到一些胸章、Ｔ恤之類的東西吸引：「後龐克次文化是我們的根。十幾歲的時候，我們很迷車庫龐克、新浪潮、硬式龐克之類的運動；不但喜愛這種音樂，也很欣賞這些運動如何用唱片封套、胸章、Ｔ恤和同人誌來彰顯自我。」

袋子、T恤和胸章全是 Experimental Jetset 的點子，用來搭配開幕前的各種活動。對丹尼、馬里克和爾文來說，這些物件和海報、小冊子、卡片等等沒什麼分別。「我們把海報當作一種實體物件，一種和T恤或胸章同樣是 3D 的工藝品，是印了層層油墨的實體紙張。把平面設計視為創造物件（而不是創造圖像），這一點一直對我們很重要。強調設計的物質層面是我們作品的重要主旨之一。對我們而言，圖像似乎飄浮在空中，遠遠的無從觸摸。然而和只要和物質基礎有清楚的結合，圖像就是可觸摸、可塑造和可改變的東西。」

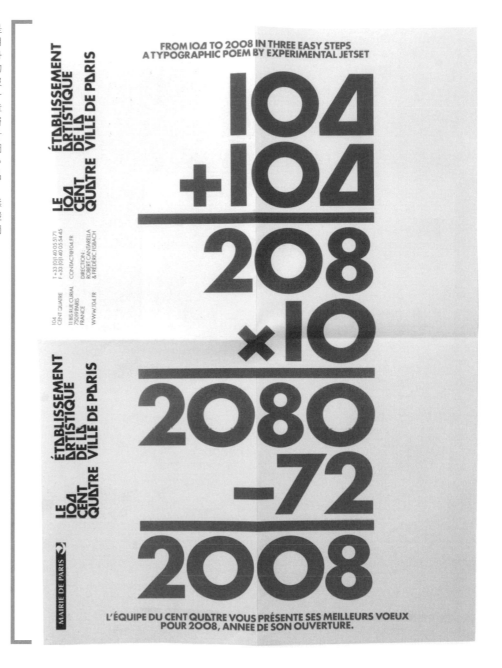

10/06/08 收、發郵件給：Monica Eulitz、Min Choi、Valentina Bruschi、Bart Griffioen、Noëlle Kemmerling、Marie Guillemin、Sara de Bondt、Richard Rhys、Pedro Monteiro、Bella Erikson、The No、Ivano Salonia、Naïa Sore、Yoshi Kawasaki 等等。

All possible colour combinations:

Remaining combinations, after getting rid of yellow, and removing the red/blue combinations:

這些海報的故事或許最能總結 104 的設計經驗。把第一個 104 商標重新設計，納入「Le Cent Quatre」之後，丹尼、馬里克和爾文一直設法進一步整合文字和數字。他們試驗疊印效果（把兩種顏色交疊印刷，形成第三種顏色），發現他們可以用這種方法處理次要意義（secondary meanings）。不過實際挑選顏色的過程卻越來越政治化。

顏色似乎總會挑起最主觀的反駁，一開始決定採用三原色，但是 Experimental Jetset 必須和「不喜歡黃色」的市長及不喜歡藍色和紅色的主管抗爭！上方三張圖顯示了海報被一張張淘汰的過程。接下來他們嘗試用間色（紫色、綠色和橙色）說服自己相信用原色疊印出來的間色是理性的解決方案。這些顏色被認為會引發錯誤詮釋：「有些人覺得綠配紅看起來像義大利國旗。」最後選的是綠色和藍色，不過上圖的海報說明了丹尼、馬里克和爾文口中「這個荒謬的演繹推理過程」。

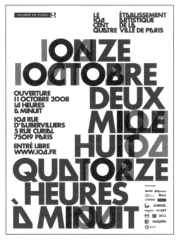

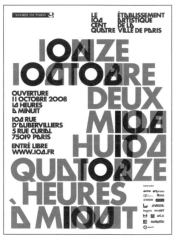

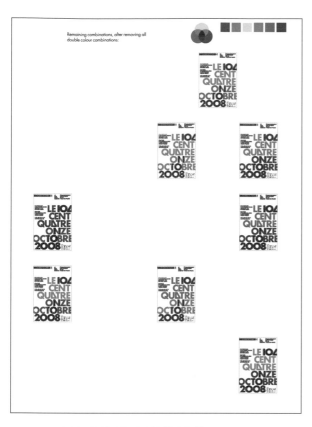

丹尼、馬里克和爾文不確定他們是否從 104 的經驗，學到了什麼防止這種事再發生的教訓。他們的態度依然開放而宿命：「很難預測一件工作會怎麼發展。每次都是一場豪賭。有時最初是夢幻工作的設計案，最後淪為一場惡夢，有時則反其道而行。」三位設計師急欲澄清，104 的主管和他們手下的團隊是「很棒的合作夥伴，他們個個都為我們出頭。」他們確信就連他們設計故事裡的最後這一章，也會被視為 104「進行中的作品」的一部分：「我們如此公開説明過程，其實只是那個主題的延續。」

一走了之

案子進行了一年半，還沒有完成，Experimental Jetset 就一走了之，對任何設計師而言都是大膽之舉，也是一個心痛的決定。一而再、再而三和官僚體系協商突如其來卻又在政治上很敏感的修改方案，加上親眼看到其他幾個設計師把他們的識別用得很差勁，終於讓 Experimental Jetset 再也做不下去了。當他們檢視自己的成果時，幻滅的感覺更加鮮明：「我們其實只設計了幾樣小東西：幾個胸章、一件 T 恤、幾本小冊子。沒錯，我們設計了商標系統和圖文使用手冊，但這個結果無法令我們滿意；我們想設計美麗的印刷品。」

丹尼、馬里克和爾文思索年輕時的自己，承認當時比較無所謂，雖然或許也比較狂妄：「那時候一走了之當然比較容易。當年我們比較固執、比較自信。如今年歲漸長，我們開始懷疑，明白自己不是什麼都懂。」説到這裡，他們認為靠服務賺取金錢，本質上是一種中立的交易，是基於雙方平等的需求，因此儘管許多設計工作似乎免不了要妥協，他們仍然渴望保留某種有意義的自由：「辭職不幹是設計師享有的終極自由。這是存在價值的問題。既然可以辭職不幹，那麼每一次都是百分之百的自由接案，無論受到多少限制。」

因為這一次的經驗，丹尼、馬里克和爾文考慮要求客戶簽署一份文件，明確規定如何管理核准程序，由哪一方負責採購印刷品。他們思考是否可能因此發展出一篇宣言——用這種積極的做法，幫助其他設計師避開當前在設計過程中固有的幾個陷阱。

04/08/08 收、發郵件給：Mark Owens、EasyJet、Ruud van der Peijl、Angelique Spaninks、Mano Scherpbier、Linda van Deursen、Naïa Sore、Paul Elliman、Veronica Maljuf、Armando Andrade Tudela、Patta、Valentina Bruschi、The Wolfsonian、Colette Paris、Orpheu de Jong 等等。

我們抓住機會，追蹤這個案子。首先，因為設計師是紐約 Pentagram（五角設計）的寶拉·歇爾（Paula Scher，1948 年生），但同時也因為這是美國兩大企業委託的商業設計案——食品、農業、金融和工業產品及服務業的國際生產與行銷廠商嘉吉（Cargill）集團，以及氣泡飲料巨人可口可樂公司。本案是為一種新推出的零熱量天然甘味劑設計品牌識別和包裝，由寶拉領軍，還請到倫敦 Pentagram 的合夥人丹尼爾·威爾（Daniel Weil）。我們格外好奇這種案子如何運作：從事這麼大規模的商業設計案，會產生哪一種關係和限制？對創作過程又會有什麼影響？

Petagram 1972 年在倫敦設立。當時創辦公司的合夥人包括艾倫·佛萊契（Alan Fletcher）和柯林·福布斯（Colin Forbes），Pentagram 的前身正是他們的設計公司——Fletcher，Forbes，Gill。Pentagram 以概念為主的獨特設計，成績斐然，1979 年柯林·福布斯成立紐約分公司。Pentagram 開創了前所未有的公司結構，由地位平等的跨領域合夥人各自帶領自己的團隊，主要以個人的方式作業。

我們很有興趣進一步了解包裝設計的專業知識，包裝設計牽涉到各種不同的考量，例如實體保護、規範標準、衛生與安全、運輸和零售物流、品牌塑造和行銷、結構設計與平面設計。儘管在這個商業領域從事設計顯然有其限制，但結合人體工學、資訊設計和 3D 圖文，讓許多設計師躍躍欲試。

包裝設計，尤其是設計大眾市場食品的包裝，必須要有廣泛（但目標仍然精準）的吸引力。許多平面設計師會認為把作品用在這麼公然商業化的領域，未免太過妥協，但寶拉樂觀地迎接挑戰，很高興自己的設計會被許多人看到。身為一家高知名度國際公司的合夥人，她的事業飛黃騰達，但是否符合她的期待？她又如何讓自己保持源源不絕的創意？身為女人，躋身設計界的俊彥之列的感覺如何？

一般人

美國平面設計師協會（AIGA）的網站描述寶拉是一個「大剌剌的平民主義者」，她也證實說：「我喜歡讓一般人喜歡我的設計。我真的很高興做出受大眾歡迎的作品。」她說自己的目標是提升大眾對設計的期待：「我希望能做出就算沒學過設計的一般人也會欣賞的高水準設計。」她認為正是設計取向中的這個政治層面，奠定了她的實務和廣泛的設計領域：「當設計師的意義就在這裡，」她坦率地說。

失敗的自由

寶拉坦白承認自己剛入行的時候，並沒有任何期望或長期規劃。「在1970年代，能夠踏入唱片業設計唱片封套，是非常、非常、非常幸運的，」她承認說。她在哥倫比亞唱片公司（CBS Recordings）擔任公司內部的藝術總監，必須設計許多專輯封面，因此有機會做出一些「糟糕透頂的設計」。她說全靠這些失敗的經驗，才能磨練她的技巧，並強調實驗和失敗是設計過程很重要的一部分。她認為年輕一輩的設計師沒幾個經得起失敗，並感嘆現在的氛圍對設計師的束縛更多。「如果一定要交出好成績，就很難挑戰極限或得到新發現。能夠有新發現，是因為有失敗的自由。」

取得平衡

除了設計產量豐富，寶拉也是一名畫家，細膩而「辛苦」的大型畫作（可能六個月才畫得完），刻畫全球各個國家和地區錯綜複雜的文字地圖（typographic maps）。她很享受畫畫帶來的自由：「設計的社會性很強，畫畫是很私人的。兩者讓我取得平衡，而且都很重要——我用一種語彙平衡另外一種。」寶拉的畫叫好又叫座，已經開始讓她傷腦筋：「目前的情況（而且讓我很頭痛）是畫作開始有銷路，開始有人委託我作畫。現在我需要的是一些真正純粹的時間，才能重新創作……」

Pentagram

寶拉在 1991 年加入 Pentagram（五角設計），是十七個合夥人當中僅有的兩位女性之一。言談之間，Pentagram 帶給她的樂趣溢於言表：「這是一個為設計師量身打造的組織。經營者是設計師，老闆是設計師，搞設計的是設計師。」她坦承他們為公司的集體歷史和成就感到自豪；現在已經傳到了第四代設計師，雖然創辦的前提不變，Pentagram 卻不斷改變。沒有客戶經理或其他中間人，「我們的生活是以發揮設計才華為目的」。她很喜歡「跟同事作伴」，儘管承認難免也有不能輸給他們的壓力。丹尼爾·威爾也是她在 Pentagram 的合夥人，和寶拉共同負責這個案子。丹尼爾具有建築師資格，他在 1992 年加入 Pentagram，擅長室內設計和產品設計等等，聯合航空（United Airlines）是他的主要客戶之一，從機艙內裝到制服、餐具一律由他設計。

公共畫布

寶拉 1994 年開始和紐約公共劇院（New York Public Theatre）合作，這段長期合作關係顯然帶給她莫大的滿足和回報。她負責設計劇院的識別和他們演出的「每一張紙頭」，從海報到門票都包括在內。她發現創造她所謂「一個地方的視覺聲音」的挑戰，讓她得到解放。這樣的合作，讓她徹底擺脫自己可能想像到的任何限制，恣意探索，表達自我：「能夠完成實驗的感覺好極了。」這些設計的成功和曝光度幫她打響名聲，特別是她在 1990 年代中期為《噪音／放克》（Noise/Funk）音樂劇所做的設計，極度鮮豔、大膽。不但出現在紐約的地下鐵、建築物和廣告看板上，而且很快被納入紐約市的素人圖文（graphic vernacular），氣得她只好帶著憤怒的驕傲宣稱：「紐約市吞了我的識別！」

設計界的女性

「我漸漸變成這個好心的老女人，」寶拉自貶地說，不過事實終究是事實，寶拉是她那個世代極少數功成名就的女性設計師之一，而且這需要決心。她承認要是有孩子的話，可能會延宕或拖累她的事業，不過她舉了 Petagram 的同事麗莎·史特勞斯菲德（Lisa Strausfeld）的例子，麗莎有了一個孩子還「繼續打拼」，顯示美國設計業的文化正在改變。她承認年輕的時候，「覺得自己像個怪人。有一陣子好孤單，」但又說：「現在沒那麼孤單了。」

權力夫妻

寶拉在 1973 年初次嫁給設計師兼插畫家西摩·切瓦斯特（Seymour Chwast），後來分居十餘年後再度下嫁。儘管她的設計、身分和經驗自成一格，可以驕傲地說完全屬於她自己，但他的影響依然鮮明，也得到寶拉的讚揚，說他是影響自己最深的人。他在 1954 年成為 Push Pin Studios（圖釘工作室）的共同創辦人，打造出一種獨特的視覺新語言，在炫目而機智的圖文畫面中，混合歷史風格和藝術及文學典故。他用嬉戲而創新的手法融合字體和圖像，並熱中於通俗的圖文影像，鞏固了他對一代代插畫家和設計師難以磨滅的影響力，寶拉正是其中一個。她以大膽的插畫式手法運用字體設計和手寫字，一看就知道是他的標記。

美國三大品牌甘味劑的包裝視覺很熱鬧，色彩鮮豔，還有平緩的弧線和漩渦，很像1950年代的包裝，一種令人安心的家的感覺油然而生。採用描述性的照片，強化了這種值得信賴的感覺。每個盒子都在畫面某個地方出現一個咖啡杯，突顯產品及其用途。盒子上都有獨立小糖包的照片，解說了包裝的內容物。所有的甘味劑都做成小糖包，相當於幾湯匙的糖。上圖這些甘味劑包裝盒的構造和外觀，很類似食品配料包。

作為市場上第一個零熱量的天然甘味劑，Truvia™必須和競爭者有鮮明的品牌區隔，但又能輕易辨認。每個品牌都有一個主要顏色：Sweet'n Low 是粉紅色，Equal 是藍色，Splenda 則是黃色。這個簡單的顏色識別已經成為每一種產品的簡稱，在美國許多地方可以點「一杯咖啡和粉紅色」，不會有人聽不懂。這些看起來很甜美的顏色都是粉彩系，可能感覺很適合人工甘味劑，但 Truvia™品牌是一種天然替代品，不說也馬上知道該選什麼顏色：非綠色不可。

完整的概要

大型組織往往會費心準備一份非常完整的概要。這份文件經常包含行銷部門、產品開發人員和法律團隊的貢獻，可能還經過組織裡好幾位高階人士審查後才提出。丹尼爾說明，這件設計案的概要「寫得很好，以高明的手法納入研究資訊和要求事項」，非但沒有充斥太多規範和指示，反而偏好用暗示的口吻。寶拉和特地飛到美國參加首次簡報的丹尼爾，都覺得這是一次難能可貴的機會，可以和兩家對於經營消費者品牌的經驗迥然不同的企業合作。

品牌競爭

Truvia™識別的重點目標之一是讓它自成一格，有別於它的品牌競爭者。研究報告顯示，美國的甘味劑市場價值十幾億美元，全美將近三分之一的家庭使用甘味劑。這個市場過去一直被家喻戶曉的三大品牌占據，不過三個品牌都是化學甘味劑——Sweet'n Low 是糖精，Equal 是阿斯巴甜，而 Splenda 是蔗糖素。Truvia™品牌卻是以甜菊（Stevia）的葉子製成，算是第一個具有商業規模的天然甘味劑。首先在美國推出的 Truvia™得到美國食品藥物管理局（FDA）的 GRAS（Generally regarded as safe）安全食品認證，由國際食品、農業、金融和工業產品及服務的生產者暨行銷者嘉吉集團製造。

寶拉沒有同一時期附帶的日記。她解釋說：「這個過程不是屬於我的。」

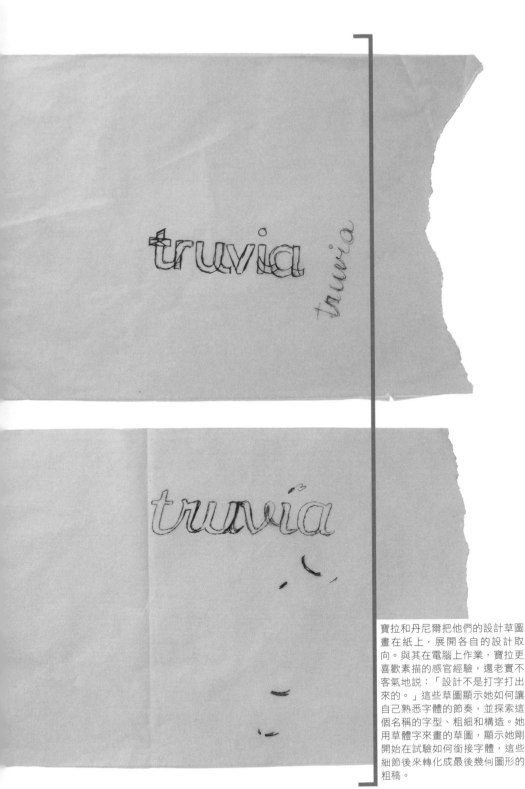

truvia

truvia

truvia

truvia

truvia

寶拉把名稱設定成各種字體，從草圖進展到這些字型樣本，在頁面上觀察視覺影響的變化。商標必須是獨一無二的標誌。看的是它們的造型而非文字，因此整體形式必須既強烈又容易辨識。雖然零熱量產品選用細字體也許很有道理，然而粗體字版本有比較大的存在感。寶拉一開始先試驗草體字和斜體字，兩者都有手寫字的味道，以一種親密而平易近人的方式樂觀向前邁進。雖然她判斷這些版本過於傳統而棄之不用，卻在定案的商標裡保留了些許流暢的特徵。

寶拉和丹尼爾把他們的設計草圖畫在紙上，展開各自的設計取向。與其在電腦上作業，寶拉更喜歡素描的感官經驗，還老實不客氣地說：「設計不是打字打出來的。」這些草圖顯示她如何讓自己熟悉字體的節奏，並探索這個名稱的字型、粗細和構造。她用草體字來畫的草圖，顯示她剛開始在試驗如何銜接字體，這些細節後來轉化成最後幾何圖形的粗稿。

truvia
Truvia
truvia
truvia

這種圓潤而友善的幾何字型，設定為小寫，是有著開放式圓形的無襯線字體，在唯一碗形（bowl）的 a 最明顯，同時帶入半透明的感覺，凸顯筆畫強調的方向感，而且增加了色彩的趣味和一種比較 3D 的感覺。i 的一點改畫成一片葉子。尋找字體設計上的細節來雕琢或更改、重劃字體，是商標設計常見的手法，務必創造出一個凌駕於字型之上的獨家標誌。

寶拉選擇的綠色色調既不柔和也不甜膩，反而有一股清新自然，這種半透明的綠色藉由重疊來累積色彩的濃度，加強鮮明的象徵意味，也在視覺上強化了客戶希望傳達的訊息：透明與純粹。

命名

產品名稱是品牌形象固有的一部分，當然也是商標或視覺識別的內在元素。選擇產品的名稱，則被視為產品開發和品牌塑造關鍵的一環。名字好不好記、有沒有原創性、和產品的關係、發音、國際性和聯想意義等等，都是很重要的考量，而尋找適當名稱可能複雜又耗時。許多組織會雇用命名專家或品牌塑造公司來處理這個過程，而且產品在開發的過程中，常常像本案一樣，把名稱一改再改。Truvia ™的品牌名稱隱約顯示產品的天然和純正，同時點出它的有機來源：甜菊。這個名稱簡短、獨特、好記，從字體設計的角度來看，這幾個字母有都沒有下緣，更顯得簡潔俐落。產品的名稱很有價值，通常會註冊為商標，以保護其著作權與使用。

跨大西洋協力合作

寶拉和丹尼爾剛投入本案時，名稱尚未定案，在那個階段，用的是另外一個名字。兩人根據拿到的研究和產品資訊，共同建立他們的創作方向：「身為設計師，最好弄清楚客戶的心態，努力設定目標。有了設計師的觀點，客戶才能反應。」寶拉和丹尼爾把企圖心和純正列為其中兩項目標，從中汲取靈感，有助於建立一種適合 3D 和圖文開發的語言。當丹尼爾專注於包裝設計的紙藝工程，寶拉則忙於發展品牌識別及處理產品名稱的各種方式，基本上是一種商標設計。

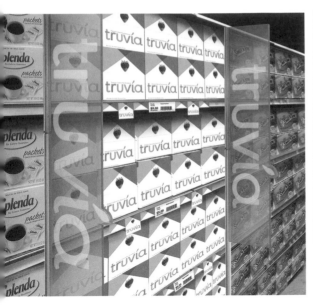

寶拉首次向嘉吉和可口可樂公司提案說明 Truvia ™ 時舉出這三個例子，說明識別細部背後的理論根據，也透過各種媒介和比例的模擬，以實例說明這個商標的各種應用方式，包括外帶咖啡杯杯套上的廣告，以及做成游泳池裡的圖文，都恰如其分地點出這是一個具有全球企圖心的健康食品。行銷費用的多寡，會影響產品能見度和品牌辨識度。產品越普及，設計必須越低調，讓設計師更能自由採取抽象或冒險的手法。

寶拉的提案說明，涵蓋商標的品牌分析和包裝設計的視覺元素，以闡明其重要性。從字型的選擇和葉子的細部到使用簡單的照片，她強調的是這個商標的開放性，隱然意味著誠實。這一份加上標注的提案說明，清楚表示她的設計「意味著自然性」，而名稱上的色彩重疊和三角形圖文，暗示紙盒的構造與摺痕，以及製造的動作，「含有自然和匠心獨運的言外之意」。

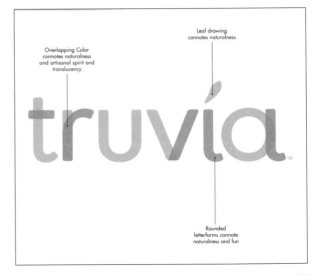

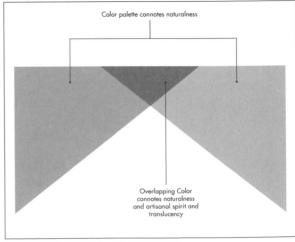

小團隊

在本案進行的整個過程中，寶拉會向嘉吉和可口可樂公司的代表提案說明她的設計作品，光是代表團的成員就可能高達四十人。相形之下，包括在本案和寶拉密切合作的設計師萊尼・納爾（Lenny Naar）在內，寶拉率領的是一個四十人左右的小團隊。說到這裡，她挑挑眉毛回憶說：「他們會說『這就是妳的團隊？』」這種經驗並不稀奇，而寶拉說她經常發現自己和比較大的設計公司以及「一大堆穿西裝的男人」對壘。她不慌不忙地解釋道：「我不會臨時湊一票人去開會，我就是我自己，他們不妨懷疑其他那些男人在搞什麼。」

提案說明構想

寶拉、丹尼爾、嘉吉和可口可樂公司分別位在幾個不同的地理位置，互相的聯絡變得比較複雜。當丹尼爾做出實物大小的模型，便分頭送到客戶和紐約的寶拉那裡。整個過程中，各方藉由視訊會議和電話會議來對話，丹尼爾也飛了紐約好幾趟，和寶拉當面討論。產品改名之後，寶拉和丹尼爾一起向客戶提案說明，釐清 Truvia ™商標設計背後的論據，並以視覺的方式清楚呈現這個品牌的企圖心。寶拉每次對客戶提案說明構想時，一定把競爭者的包裝擺在桌上，聚焦在 Truvia ™和那些包裝的差異。「我們把 Truvia ™的包裝往桌上一放，說這就是你們的盒子，擺在雜貨店的效果就是這樣。看到它和其他東西擺在一起，自然會開懷大笑。」

這個紙盒設計之所以出色，在於和競爭者喧鬧的設計相較之下所凸顯的留白和內斂。對比其他品牌的弧線，寶拉和丹尼爾選擇以角度和三角形作為圖文特色，和和丹尼爾3D形式結構產生共鳴。紙盒堆疊在超市貨架上的模擬畫面，清楚說明 Truvia ™包裝看起來有多麼不同，以及和競爭者擺在一起時產生的視覺衝擊。商標納入了產品的描述語「天然的零熱量甘味劑」，確保關鍵訊息不會被忽略。

選擇草莓用作為設計的主要圖像，引發一些討論。用色彩鮮明的照片和互補的紅、綠兩色，增加了視覺上的衝擊。其他品牌競爭者用咖啡杯的照片，Truvia ™的包裝則呈現灑在水果上的甘味劑，點出它的主要用途，藉此自我區隔。水果的使用強化了天然的訊息，並喚起一種感覺的聯想，讓人想到夏天和清新。杯套的設計是從正上方拍攝咖啡杯，讓杯子像商標一樣以幾何圖形呈現。乾淨、現代，讓人汖煮到咖啡本身，一個強烈的香味觸發器。

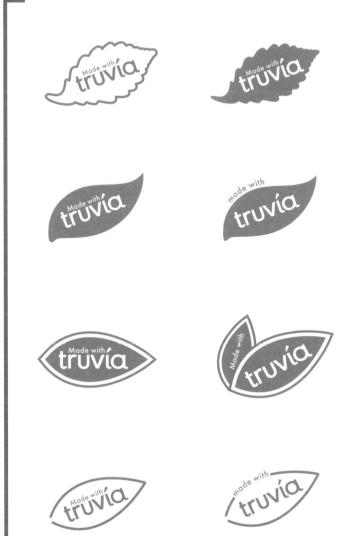

他們決定 Truvia ™字體的 i 應該打上一個重音符號，而不是一點，再從重音符號演變成一片葉子。「我們把這片葉子畫了大概五萬遍。交叉圖案和商標幾乎一下子就搞定，葉子卻畫個沒完沒了。」這些版本顯示寶拉嘗試各種不同形狀的葉子和各種角度、輪廓及結構。她解釋說葉子短一點或長一點、圓一點或扁一點、鋸齒多一點或少一點，對整體識別和包裝設計來說沒什麼差別。不過，如果當初葉子一定要比現在大得多，或是換一種顏色，「那可就糟了，」她坦白表示。

寶拉解釋說大型設計案經常會像這樣停滯不前，通常她的反應是一笑置之。「我覺得好玩，」她說，並且表示客戶免不了會提出建議，但只要找對了尺度和比例（本案為交叉的綠色、字體重疊和字體設計的定位），她對設計的基本元素很有把握，自然能輕鬆以待。她詳細解釋道：「如果那些已經到位，我們接下來只消畫葉子的形狀來打發時間，反正無所謂。因為包裝已經很出色，不可能搞砸。我真的很高興，因為每個人就都可以對這個細節品評一番，於是這也成了他們的設計。」

Truvia ™名稱的發音是楚－威－雅（tru-vee-ah），重音在中間的音節，i 上面的葉子變成了重音符號，它最後的角度有助於指明重音應該落在哪個地方。Truvia ™也要設計成一種獨家原料標誌。基於這個原因，這個形狀必須適合各種不同的尺度。而且必須把每個形狀和參考書或先前註冊的葉子商標比對，確保它獨一無二。最後定案的設計必須是一種圖文表現，但也要性格鮮明、容易辨識，即使脫離了Truvia ™的包裝也一樣。

焦點團體測試

使用者的測試和回饋，常常被視為產品開發過程的一個重要部分。Truvia ™包裝的測試成績「好極了，」寶拉說：「他們什麼都拿來試，等於為包裝做了一次結腸鏡檢查！」這種質性研究可能遭到設計師懷疑，擔心研究對意見的影響是來自品味，而非真正了解設計的功能。不過，從客戶的觀點來看，使用者測試是一個很好的辦法，可以發現消費者的反應，並且開發出符合期待和要求的產品。

面對改變的態度

和大型企業合作，對設計師可能是一大挑戰，因為比起小客戶，大客戶可能想掌握更多的控制權。寶拉解釋說，因為這個案子牽涉兩家公司，因此相當複雜。每家公司都有不同的做法，不過這兩家公司似乎從剛開始就對她的設計很投入，讓寶拉印象深刻。「這個過程原本可能是一場災難，但結果不然。」儘管在製作和預算的某些層面難免爭執，在關鍵議題上倒是意見一致。不過要是真的非改不可，寶拉的態度傾向於樂觀。她舉例說明，如果黑白的設計效果好，通常用任何顏色都行得通，因此很少因為換個顏色而毀了整個設計。她解釋說，只要談的是不會毀掉整個設計的小細節，她通常樂於和客戶交換意見：「例如客戶想要紅色的設計，你做成紅色的，他們就說不喜歡那種紅色；不過無所謂，反正不會破壞整個設計。除非你有三種顏色，而他們想換一種顏色來搭配另外兩種，那就麻煩了。」

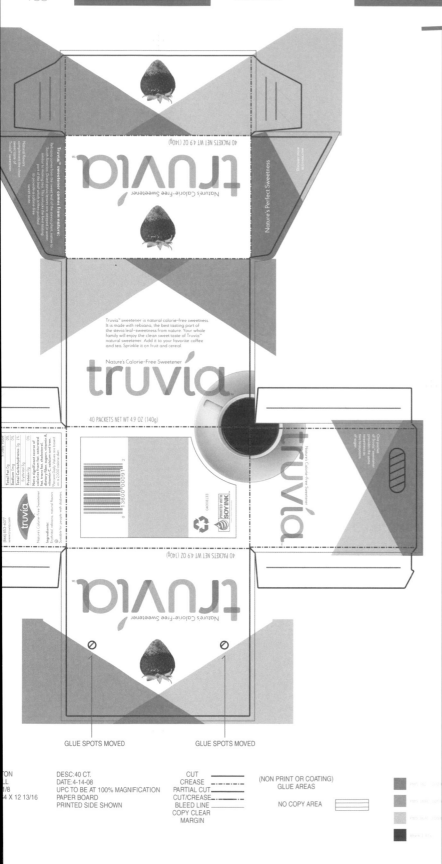

GLUE SPOTS MOVED GLUE SPOTS MOVED

DESC:40 CT.
DATE:4-14-08
UPC TO BE AT 100% MAGNIFICATION
PAPER BOARD
PRINTED SIDE SHOWN

CUT
CREASE
PARTIAL CUT
CUT/CREASE
BLEED LINE
COPY CLEAR
MARGIN

(NON PRINT OR COATING)
GLUE AREAS

NO COPY AREA

這個包裝的製造過程，從印刷到摺疊一律自動化進行。這份複合文件出自印刷廠，再送到 Pentagram 檢查正確與否。網狀圖是「裁剪與摺疊」的指引，分別用實線和虛線表示，都不會印出來。一條淡淡的纖細框線指出出血的部分，也標示了黏膠點的位置和文案留白的地方。對色條是讓印刷人員用來檢查油墨的濃度。包裝全數交由美國的 Americraft 印刷廠印製、摺疊和組裝。

雖然包裝設計的目的是鼓勵消費者購買產品，但依法也必須清楚傳達某些產品訊息。美國所謂的產品訊息包含一系列的成分和營養標示，以及經銷商的細節和內容物、重量和體積的規格。寶拉把這些基本資料及統計資訊收錄在一面側板上，還有一個小小的 Truvia ™原料標誌。資訊的排放是依照重要性的大小來設計，盒子的正面大多保留給商標和影像，這樣擺在商店貨架上也能清楚看見。提供產品資訊描述和使用建議的文案，印在盒子背面。關於紙盒本身的資訊，例如條碼、再生紙和大豆油墨的標誌，都印在盒底。除了盒底，紙盒的每一面都有 Truvia ™的商標，不管從哪個角度都能立即辨識出來。

包裝設計

包裝有時被視為一種限制繁多和低層次的專業設計領域，主要因為包裝設計乃商業需求的產物。學建築出身的丹尼爾則有不同的觀點，他把包裝稱之為「人們的絕佳話題」。他說不管是紙盒或箱子，他的設計取向和設計椅子或室內裝潢沒什麼不同，因為都需要「投入思考」。儘管如此，包裝設計的確有很明確的限制，尤其是格式的限制，以及必須包含強制的法律和資訊文案。設計師會喜歡設計包裝，就是看上了其中牽涉到的諸多限制和創意挑戰。

製造

寶拉和丹尼爾在第一次提案說明中推銷他們的構想，根據的不是設定的單位成本，而是像丹尼爾說的：「設定了這個產品應該在哪裡生存和競爭的願景。」他們決心不要只是提供圖文用在很傳統的紙盒上，也堅信這個產品需要一種更原創的設計手法。雖然他們提出的幾個包裝設計「可行，」丹尼爾解釋說：「原創性是有價的，這個價格就是開發成本，不是設計的開發成本，而是製造的開發成本。」製造廠的裝配是用來生產某一系列的紙盒，因此更改機器的裝置要花不少錢。在第一次提案說明之後，丹尼爾開始研究生產和單位成本。嘉吉包辦生產過程，丹尼爾也造訪嘉吉的印刷人員、包裝專家，好熟悉他們的過程和裝置。「製造廠什麼都做得出來，」他說，不過關鍵在於這個過程的數量和速度，還有經費。

既然產品是天然的，寶拉和丹尼爾務求讓他們的設計發揮最大的生態效益。這一點在案子的每個階段都被提出來辯論，但終究不免有其限制。舉例來說，每個獨立小包需要的防潮層就無法再回收利用。不過因為每一個小包都完全密封，也就不那麼需要外部包裝來防潮，所以可以採用輕質而非厚重的卡紙。不但提高了可塑性，也降低資源消耗。丹尼爾指出，以這個產品的銷售量，這個看似微不足道的策略可以省下可觀的成本。食品包裝必須符合食品安全標準，因此所有材料都必須經過安全測試，包括標明環保的大豆油墨在內。

嘉吉和可口可樂公司不同的經驗、做法和時程，無可避免地延長了開發和製造的過程。期間各方不斷來來去去，寶拉解釋說：「他們必須做三種大小不同的紙盒，才能讓盒底穩坐在某種輸送帶上。這表示圖文必須全部改裝，包裝的大小也按數量而更改。」

大眾市場

寶拉和丹尼爾一接下案子就開始探索，在甘味劑包裝這個向來傳統的領域，究竟有多少可能性。他們從一開始就提出很有企圖心的點子，希望或許能說服嘉吉和可口可樂公司採納。結果除了比較不重要的部分以外，客戶接受了他們的點子，兩人顯然欣喜萬分。「我們拿到了一個定位優良的新產品，在不同的類別裡用不同的方式競爭。」他們成功地說服客戶冒上超乎原先想像的風險，只不過還在合理範圍內，就像丹尼爾解釋的：「他們不想讓一般人看不懂。」

向前邁進

「我愛死了；沒想到真的做了出來，」寶拉這樣描述最後敲定的識別和設計帶給她的成就感。無論從她的平面設計師事業，或她的個人發展來看，她承認這未必是一個重要的設計，但堅稱如果是為了讓雜貨店裡訴求大眾閱聽人的商品設計向前邁進，「這是一場天大的勝利。」她解釋說：「如果能夠推出並取得佳績，無異於讓其他包裝都有了改良的許可證。而且整個市場都會升級。」

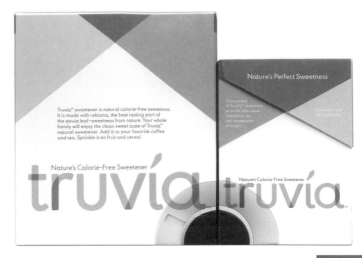

食品的包裝設計必須兼顧實體保護（包含產品的安全和上架期）和便利性。Truvia ™包裝概要的重點之一，是紙盒必須能擺在桌子或櫃臺上，並且發揮適當的外觀和功能。因此不但盒子的製作要有視覺吸引力，紙盒的設計也要經得起反覆開關。在這方面，丹尼爾的設計比較像糖果的包裝，而非 Truvia ™的品牌競爭者那種配料式的盒子。

丹尼爾的鉸鏈式設計確保盒蓋易於開關，重點是擺在櫃臺時會保持閉合，使產品比較像糖罐，而非收納用的紙盒。好的包裝設計必須兼顧結構和圖文設計，從這些大小紙盒的結構和圖文之間的關係，看得出寶拉和 Pentagram 對細節的獨到關注。完整的咖啡杯影像在視覺上很討喜，也點出零售展示所需要的滲透力。

這個包裝看起來也許沒什麼開創性，不過最後定案的設計風格洗練，寶拉和丹尼爾都很滿意。相較於這個市場的其他品牌和包裝傳統，最強烈的對比或許就在這個設計的內斂和它的現代感。寶拉的趣聞説詞證明此言不虛：「每個人都告訴我，説在雜貨店看到它就眼睛一亮，我聽了開心極了，」她一臉滿意地説。

歸根究柢，成功的包裝設計有助於新產品的推出和銷售，嘉吉公司就説 Truvia ™品牌「成功了」。「我們真的很高興能有好的結果，而且真的很好，」丹尼爾説：「設計很專業，而且好看。」

從一開始，我們就知道自己很想觀摩網站設計案。然而網站是一個剛萌芽不久的領域，其建構和設計仍在不斷演變，必須動用五花八門的專業創意人員的技巧，平面設計師也是其中之一。Airside（機場空側設計工作室）為國際家具公司 Vitsoe（維索）重新設計網站的案子令我們興奮不已，一方面因為設計師和客戶都是來頭不小、名聲響亮之輩，再者也是看中本案可能激發的創意潛力。Airside 以充滿想像力的方式運用數位媒體，以及變化多端、風格獨具的動畫，一向為業界所稱道，他們會如何應付這一份要求嚴苛的設計概要？本案的規模顯然企圖心十足，也帶來一些令人嚮往的挑戰：Airside 要如何管理和掌握這個案子？同時負責創意內容與執行的諸多要求，又該如何兩全其美？

娜塔．亨特（Nat Hunter，1966 年生）在 1998 年和佛瑞德．狄金（Fred Deakin，1964 年生）及艾利克斯．麥克林（Alex Maclean，1968 年生）共同成立了創意公司 Airside。這家小工作室的工作領域，橫跨平面設計、插畫、數位、互動式及動態影像，目前有十二位全職員工，包括在 2005 年進入 Airside 的克里斯．藍恩（Chris Rain，1972 年生，剛開始是實習生）在內。Airside 的設計風格獨具，不同於一般，工作內容包含創作動態內容、識別和片頭（title sequence）、展覽、品牌塑造和玩具，旗下客戶包括可口可樂、綠色和平組織（Greenpeace）、活樂地球（Live Earth）、MTV 台、耐吉（Nike）、諾基亞（Nokia）和新力（Sony）公司。

Vitsoe 是尼爾斯．維索（Niels Vitsoe）1959 年在德國成立的公司，目的是落實和銷售設計師迪特．拉姆斯（Dieter Rams）的產品和家具。Vitsoe 最知名的產品恐怕是拉姆斯的 606 萬用層架系統，普遍公認為是設計經典，公司的座右銘「改善生活，節省資源，經久耐用」所表現的永續精神，也讓 Vitsoe 備受推崇。

設計師喜歡為藝術和設計領域的客戶服務，這一點不難理解，因為感覺很像是對皈依的信徒傳教。在發展設計解決方案期間，通常不需要對這種客戶長篇大論說明。不過 Vitsoe 在設計界的名門家世令人稱羨，要設計這種公司的網站，勢必要有過人的能力。Airside 根據什麼哲學來做這件設計案？又是什麼驅動了娜塔和克里斯的創作抱負？

齊聚討論

「設計案剛進行時，人人圍坐桌旁徹底討論大家的點子，誰提出的點子最好，每個人聽了都覺得行得通，就去把構想發展出來。然後在各個階段「Airsided」一番，意思是大家重新聚在一起，確認這個點子還行得通，而且已經發展和發揮到極致，」克里斯說。娜塔解釋：「我們的創意階級組織是扁平的，也就是沒有創意總監／資深設計師／設計師這種標準的工作室模式。這種做法有好有壞，但我們覺得大致上是件好事。」

優質生活

「我們追求高品質的生活，」娜塔說。樂在工作一向是 Airside 的核心哲學。他們反對宣揚設計界常見的迷思——除非固定大量加班，否則就不是名副其實的平面設計師。他們視之為嚴重錯置的殉道精神，而且鼓勵一種同樣執著、但確實比較平衡的工作室文化。Airside 最近搬到倫敦北區的一個地方，頂樓擺得下一大張共用餐桌，他們盡量每天一起在這兒吃午飯。利用這個機會非正式地分享構思、討論案子，有助於創造充滿生氣和活力的工作環境。「如果你的人生有三分之一的時間在工作，不妨盡量讓工作能滿足個人抱負。」

互動式專業技術

「我是不小心栽進平面設計這一行，」娜塔坦白道：「我應徵到一家設計工作室擔任行政人員，不到三個月就成了他們的見習設計師。」她在愛丁堡大學主修心理學，攻讀人機介面心理學和電腦程式設計等等，後來取得皇家藝術學院互動式多媒體的碩士學位。在 Airside 擔任數位設計總監的同時，她和每一個人密切合作，以便持續掌握所有設計案的全貌。克里斯充滿欽佩地說：「娜塔真正的強項，是她常常很無情地把你設計的東西批評得體無完膚。就算覺得困擾，但因為她和你一樣想盡量做出好成績，也就沒那麼難以忍受。」

混合媒介和音樂

Airside 的共同創辦人兼創意總監佛瑞德·狄金，是獲得水星音樂獎和全英音樂獎提名的舞曲團體檸檬果凍（Lemon Jelly）的成員，全球唱片銷售量超過五十萬張，推出了三張專輯。檸檬果凍的視覺素材由 Airside 一手包辦，但這不是他們參與的唯一另類設計案。從創造外星神祇「Meegoteph」（一種互動式裝置，在英國各地的音樂節巡迴演出），到需要收養家庭的絨毛娃娃史迪奇（Stitch，電影《星際寶貝》主角）之製作和促銷，Airside 一直很喜歡跨越疆界。這種好玩的多樣性，正是這家工作室的哲學和成長的關鍵。就像娜塔説的：「我們要怎麼經營 Airside 都可以。就看我們自己有多少辦法。」

環保熱心分子

「Airside 每個成員都贊成要作一個具有環保意識的組織，」Airside 的網站上如此宣稱。事實上，從紙張雙面列印、用過濾閥取代水冷器及使用再生紙（和再生衛生紙），到搭乘大眾交通工具、盡可能使用有環保認證的計程車公司和腳踏車快遞員，在在都是環保意識的體現。他們自豪地宣稱公司大多數人用腳踏車代步，只有一個人買車。Airside 最近邀請稽查公司綠色標章（The Green Mark）來幫忙改善他們的環保績效，結果被打了個「漂亮的」高分。2007 年，娜塔和其他人共同創辦了「三棵樹不成林」（Three Trees Don't Make A Forest），這是一家非營利的社會企業和顧問公司，以協助設計業生產永續的創意作品為目標，終極目的是催生零碳設計產業。

重新發明車輪

「接連做了幾份辦公室的工作，我發現應該用自己的人生做一些值得和有創意的事，」克里斯透露：「我嚮往平面設計，因為我一直對字體設計很有興趣，當時又對 Designers Republic（設計師共和國）的作品敬畏不已。」克里斯從倫敦印刷學院（London College of Printing）畢業，又加入國際字體設計師協會（International Society of Typographic Designers），他的愛好和專業是字體設計與平面設計。他不甘心只做自己會的事，表示：「我喜歡嘗試『重新發明車輪』。這當然是我們想成為設計師的原因。我討厭用同樣的方法把同一件事做兩次，一直設法讓我的工作向前邁進。」

網站已經成為商業、建立社交網絡和傳播的基本界面。大多數的零售商已經把網站當成商業策略最重要的一環，從這裡觸及可能為數可觀的全球閱聽人和多樣化人口。在這份文件裡，Vitsoe 昭告他們的商業企圖心，但也明白表示打算透過新的網站來建立關係。Airside 總結說新網站必須：「吸引新顧客和反映公司逐漸成長的全球顧客基礎。這個『令人上癮的』新網站，必須成為 606 萬用層架系統主要的訊息和銷售通路，同時強調 Vitsoe 的免費線上規劃服務。在反映創辦人尼爾斯・維索的機智與正直的同時，推廣 Vitsoe 重視永續設計和長期客戶關係的精神也很重要。」

VITSŒ

Brief for a new website

The vision for vitsoe.com

To be key to making the 606 Universal Shelving System the world's definitive shelving system.

The new vitsoe.com will not only be **alluring** (more appealing and descriptive than, say, visiting Vitsœ's shop) but it will be the **crystal-clear model** for planning and buying online a seemingly complicated product. vitsoe.com will be at the heart of Vitsœ's global ambitions and its never-ending quest for closer **customer relationships** (like visiting your favourite restaurant, being greeted by name and shown to your preferred table). Additional worldwide retail presences will support vitsoe.com, not vice versa.

The website's purpose

To dramatically simplify and shorten the visitor's journey from awareness to buying.

The most frequently heard comment from Vitsœ's new customers is: "I wish I had done this sooner". Sometimes they are meaning "15 or 20 years sooner". 20 years can be reduced to two hours. vitsoe.com must convince visitors to make the investment now. Like pensions, the sooner the better.

Website tone

Underpinned by a dry sense of humour, vitsoe.com will be engaging, fun, smart, gutsy, classic and, even, addictively usable vitsoe.com will exclaim Vitsœ's ethos — longevity, innovation, integrity, authenticity, trust, honesty, sustainability and lifelong service — and achieve this on a **multi-cultural and multi-lingual** stage. Without doubt, the website must be international in feel.

The website will be confident in its size, weight and structure. Its **navigation will be orthodox and generic.** (100 years later, the user interface for the car is still a steering wheel, two or three pedals and a gearstick.) The visitor (highly web-savvy or a total novice; design conscious or design disinterested) will always know where they are and what they can do next. As Steve Krug said, "**Don't Make Me Think**" (New Riders Publishing, 2006).

第一印象

這個設計案的出現，是因為娜塔在一場派對上遇見了 Vitsoe 的總經理馬克‧亞當斯（Mark Adams），得知他有意委託製作新的網站，但不知該如何著手。娜塔提點他標準的委託過程，後來馬克便邀請 Airside 比稿。工作經常是靠因緣際會或偶然巧遇冒出來的，從這個例子就能看到閒聊有什麼好處。娜塔在建議馬克時很謹慎，務求保持中立，她說馬克對 Airside 及其開放態度與專業精神的第一印象，大概多少受到這一份誠實的影響。

好的概要

設計師多半知道，不是每一份概要都寫得好。設計師常常發現他們的重要工作之一，是弄清楚客戶也許沒辦法用書面表達的意思。Vitsoe 花了大量心力和時間，發展一份面面俱到的概要。他們請教了許許多多業界和熱心的專業人士，包括雜誌編輯、建築評論家和文化評論者，最後寫出的概要成為整個設計過程的「福音書」。娜塔證實了這一點：「那是聖經。」這份七頁的概要文件清楚指明最重要的企圖和需求，並且勾勒出網站的願景、目的和他們想要的調性。同時概要也分析了他們所提供的服務和末端使用者，都是設計師希望得到的現成資訊。Vitsoe 卓越的設計傳統包括尼爾斯‧維索、狄特‧拉姆斯、君特‧凱澤（Günther Kieser）和湯瑪斯‧曼斯（Thomas Manss），以及貫穿他們廣告和印刷品那種潛藏的機智與幽默，他們理當引以為傲。儘管概要確認這一段歷史，但它也具有前瞻性，尋求一種「令人專注和上癮的」網站及使用者經驗。

這份概要經過仔細撰寫和組織，引述產業分析師的情境分析，概述 Vitsoe 對資訊科技環境的觀點，並說明他們的技術規格，其中包含法律遵循（compliance）和搜尋引擎的指導方針。網站必須符合殘障歧視法，而且達到搜尋引擎最佳化，才容易在網路上找到。概要也列出了 Vitsoe 欣賞的網站和欣賞的原因、主要競爭者的網址，最後則是一位自由接案的開發人員對概要本身的客觀分析。

Vitsoe 不光是賣層架，也提供娜塔形容為「很了不起」的服務，這種服務正是以他們的永續精神為核心。從 Vitsoe 會拿走並重新使用的包裝，到模組訂製系統的設計，他們忠於自己的座右銘：「改善生活，節省資源，經久耐用。」娜塔解釋說：「這是一種再利用和持久的典型。要是你今天買了這些層架，四十年後如果你需要另外一個層架，照樣找得到 Vitsoe；他們會知道你姓甚名誰，會提供你優良的服務，還會把層架送到府上。如果在 eBay 看見他們的層架，他們會告訴你新層架的定價多少，以及你是不是買到好價錢。他們會替你把層架重新改裝翻新，不會淪落到垃圾掩埋場。」

27/06 娜塔在派對上遇見馬克。
22/07 Vitsoe 送出他們的概要和「Vitsoe 是什麼？」文件。

Airside 在提案時用的這些基調幻燈片，顯示他們擅長從前置研究中萃取簡單的圖文形式。和馬克開會時，Airside 注意到他們必須「聽起來很聰明」，並以清晰而具有説服力的方式表達他們的理論依據和想法。這場提案説明不僅處理了從概要推測出來的核心問題和課題，也讓 Airside 的設計取向有了理論脈絡。

這個圖解説明了唐諾‧諾曼教授（Professor Donald Norman）就人類對設計的反應所作的分析，他把反應分成三類：本能反應——設計的外觀；行為反應——設計的性能；反思反應——在使用者心裡喚起的情緒（《情感設計：為什麼有些設計讓你一眼就愛上》〔Emotional Design: Why We Love [or Hate] Everyday Things，2005〕）。Airside 用這個架構來分析 Vitsoe 的概要，告訴他們説：「在本能的層次上，你們有出色的基礎識別，不過線上的使用很拙劣。在行為層次上，你們的網站應該高度直覺化。在反思層次上，你們想讓人們愛用這個網站，但你們想帶給他們什麼感覺？」

概要提出的關鍵問題之一，是 Vitsoe 的規劃工具應不應該上線，這種軟體讓使用者可以免費規劃自己的規格。「這是他們最想問的問題，」娜塔説：「我們的回答直接了當，不行！我們説過要讓人感覺到對 Vitsoe 的喜愛，需要某種東西真正吸引他們的注意力才行。」Airside 認為現有的 Vitsoe 網站文字多、畫面少，就使用者經驗來説已經過時了，提議用説故事的方式來傳達他們獨特的精神，同時用豐富式媒體（rich media）它活起來。

不管網站架設得多好，還是要搜尋引擎能輕易找到才行，Airside 的提案説明特別強調搜尋引擎最佳化（SEO）的重要性。他們用這份圖表來敍述 Vitsoe 應該用什麼方法「贏得」搜尋引擎的「信任」。意思是用清晰好讀的全球資訊定位器（URL）來確保能見度，務必使內容包含適當的關鍵字，而且既然搜尋引擎對網站喜舊厭新，要考慮和知名網站相互連結，來提高他們自己的順位。

Airside 想説服 Vitsoe 用不到兩分鐘的時間來傳達「Vitsoe 經驗」。這張幻燈片是分鏡腳本（storyboard）裡的一格畫面，腳本説明他們如何在短短的時間裡概括呈現所有關鍵資訊。時間軸顯示 Airside 把時間分成六小段：系統、歷史、永續性、經濟、規劃和購買。他們提議結合逐格動畫（stop-motion）和真人演出（live action），訴説 606 萬用層架系統的故事。在首頁使用豐富式媒體，從這裡拖曳到次級網頁，這些網頁會包含更多深刻的豐富式媒體內容。

比稿

比稿可能採取許多形式，而且分成好幾個階段。通常包括送出設計樣本和學經歷，然後才當面向客戶提案説明。一次成功的比稿必須結合信心、開放的心態和説服力，而且需要大量視覺和口頭的提案説明技巧。本案的比稿包含初步的資格説明——提出能夠説明設計公司的品質、範圍、規模和適當性的舊作，然後是第二階段比稿，雖然有酬勞，不過競爭激烈。在接受馬克的比稿邀請時，Airside 提出警告：「我們當時説，『我們願意比稿，但我們有許多問題想請教』，」娜塔透露。由於他們想了解這家公司及其五花八門的系統有多複雜，因此必須「經常面對面」。

投資

直到比稿勝出之後，Airside 才發現他們估計的成本超出 Vitsoe 的預算。經過一番考慮，Airside 採取了罕見的做法，投資這個設計案。娜塔解釋：「我們認為市場對這個網站確實有商業需求，而且會提高他們的銷售量。我們就説，『要是不算成本加成，你們直接供應我們所有的用品和自由工作者，再付我們三分之一的費用，剩下的酬勞就從你們未來兩年的利潤抽成。』」這個做法對雙方都有好處，也是馬克在家具界常見的模式，家具設計師經常只拿一小筆設計費，然後根據銷售數量抽版税。「現在還不知道成功與否！」娜塔莞爾一笑。

06/08 比稿和基調提案説明。
07/08 聽説我們拿到案子了！
23/09 克里斯請育嬰假，案子才剛起步啊！

Airside 說服 Vitsoe 把他們 606 萬用層架系統的故事，製作成一支兩分鐘的動畫，放在網站首頁。馬娜塔指出，比稿免不了是一種「猜想」，比稿結束後，設計團隊開始界定他們的目標和影片的拍攝手法。設計師和客戶都需要花時間互相了解，剛開始的幾次會議和討論可能拖得比較長：「你慢慢了解他們，他們慢慢了解你為什麼這麼想：就是這麼一點點磨合，可能會耗去不少時間。」

當 Airside 發展出最初的影片構想和初步的分鏡腳本，卻發現他們很快陷入細節的泥淖中。「馬克是一個講究細節的人，」克里斯解釋，所以很難讓他跳過像「這個架子擺錯了位子，或是這個架子不對」之類的事。克里斯明白他們必須從頭再來，重新燃起他覺得這支影片已經失去的火花。

克里斯和同行瑪麗卡·法夫爾（Malika Favre）及蓋伊·穆爾豪斯（Guy Moorhouse）見面，要想出一些內容比較「有感情」的點子。克里斯、瑪麗卡和蓋伊決定拍一支三幕影片，透過越來越多的 Vitsoe 層架和架上收納的東西，來追溯一個人的一生。克里斯解釋說，每一幕代表一個人生階段——成長、培育和反省。
接著 Airside 必須向客戶推銷這個新點子，克里斯明白如果要說服客戶的話，他們需要比黑白素描的分鏡腳本更有視覺吸引力的東西。

Airside 做出這三張情緒板來傳達每一幕的色彩和感覺。「第一幕充滿活力和生氣，第二幕的重點是動手整理，第三幕的色彩變得比較柔和，也比較具有反省性。」Vitsoe 被說服了，克里斯總算鬆了一口氣。「這場仗算是打贏了一半。當然他們覺得很難把我們所說的內容視覺化。我想我們可能有點理所當然地以為他們會懂。得到他們同意以後，我們可以徹底研究細節，影片的發展過程就順暢多了，網站也是。」

Growth : starting, growing, evolving

Nurturing : reorganising/reordering

Reflection : reflecting, history, inheritance, complete order.

豐富式媒體

Airside 企劃書的重點，是 Vitsoe 的網站應該「超視覺的」，並充分運用動態影像和豐富式媒體。豐富式媒體（rich media）指的是能夠整合音訊、動態影像和高解析度圖文的科技，作用是在網頁上吸引閱聽人並產生互動。由於寬頻的使用量大，越來越多網站納入豐富式媒體。網路對動畫的需求增加了，因為動畫很適合數位環境，可以使用好玩又好記的訊息傳播，而且不用文字就能講故事，所以全球通用。不但有可能相當快速地傳播大量訊息，而且動態影像也可能比文字更有渲染力。

分鏡腳本和動態腳本

分鏡腳本是動畫、影片和動態影像的創作過程中不可或缺的一部分。透過分鏡腳本，可以規劃一系列畫格並予以視覺化，指出攝影機的角度、鏡頭的選擇和觀點，並提供對話和時間控制的架構。接下來通常就需要動態腳本（animatic），依序展示剪輯過的系列影像，這樣對於動畫段落將呈現的外觀和感覺，會有比較精準的印象。動態腳本可能包括對話或配樂。動畫的製作過程耗時又花錢，製作分鏡腳本和動態腳本是一個很經濟的做法，可以在開始拍片或製作動畫之前，好好磨練敘事和視覺畫面。

07/10 克里斯放完育嬰假回來：「我本來以為影片應該已經拍攝完成，現在要開始製作網站了。但我們陷在細節的泥淖裡。」
08/10 和瑪麗卡及蓋伊開創作會議，設法讓影片回歸正軌。我們把全副精力放在影片上，每星期拿分鏡腳本去跟他們做提案說明。
15/10 我們改變了原先對後端的處理方式。找到了我們有意合作的公司，叫 With Associates。

Home	The Design	Planning	Buying	620 Chair	News	Contact us	Log in	FAQ
Rich media 8 stage story	Rich media Glossy slide show of Dieter Rams, braun products etc.	Rich media video of planner and buyer planning over phone	Rich media: imelapse video of installers arriving on site	Rich media: nice pics of chair and how it makes a sofa	slide show of exhibitions in shop or other recent news	Rich media: slide show of inside of wigmore st. shop	Rich media: aspirational pics	**Questions** The basics
PLANNER	**Dieter Rams**							Walls/floors/ceilings
		Call us to plan your shelving system	Stockists Installation	Design how it works	Vitsoe, 606 & 620	General enquiry	talks about the process of buying	Storage Colours/finishes/materials
JOIN MAILING LIST	**Braun**		Collecting	Brochure and prices	Exhibition and displays			Strength
NEWS	**Neils Vitsoe**	**Plan-it-yourself kit**	Export Change of mind		Press coverage	Keep in touch		Adjusting
LIVE CHAT			Buying second hand					Dismantling
REQUEST A BROCHURE	**Good Design** Innovative	**Adding, subtracting and moving** Rich media	Site visits Paying		+ RSS feed	Jobs		Pricing Cleaning
PHONE NUMBER	Useful Aesthetic	show system expanding over time.				Press		
FLICKR	Self-explanatory Unobtrusive	**What's the cost?** Rich media						
iPHONE	Honest Durable	interactive cost calculator						
EBAY Watcher	Thorough Environmentally-friendly	**Walls, floors and ceilings**						
Customer quotes	As little design as possible	**Shelves and cabinets info** (interactive pic x 2 of all available items) Rich media: how shelves are moved, how cabinet drawers work, how doors work						
Search								
		Fixing to the wall Wall mounted Semi-wall mounted Compressed						

娜塔解釋說，要先解決資訊架構的問題，才能展開「真正的設計」。網站導覽把 Vitsoe 網站的基本結構編得清清楚楚。九個區段（section）標題在網頁頂端一字排開，每個標題下面列出子區段。紅字部分是技術性的描述。

網站設計

網站設計要結合許多專業技術，包括平面設計、字體設計、攝影、影片、插畫和音響設計，此外它也有本身獨特的需求。設計網站牽涉到格式、科技和資訊架構等具體考量。最重要的是網站功能的優劣，而且關鍵在於使用者能不能順利瀏覽。網站瀏覽兼具空間性和順序性，而且牽涉到各種可能的路徑。從首頁上的主要瀏覽工具列或選單，到瀏覽路徑記錄（使用者可以藉此追蹤他們的瀏覽記錄和位址），基本上必須建立內容、設計和架構之間的路徑與關係。

後端

Airside 重新設計 Vitsoe 網站，一開始先專注於後端的發展。前端的應用直接和使用者互動，後端則包括服務前端軟體系統的部分，牽涉到網站資訊架構的規劃和程式設計。像網站導覽（區段和子區段的階層式清單）和線框（顯示基本的網頁結構並指出網頁之間的關係）這樣的規劃工具，是用來測試和開發網站的設計及有效導覽。Airside 雇用數位公司 With Associates 擔任 Vitsoe 網站的後端專業人員。娜塔解釋説：「我們從一開始就知道他們很適合這份工作，因為其中一個合夥人馬修有設計背景，不過他自修後端語言，是資訊架構的好手。我們知道他們有能力為我們溝通和支援。」

在網站結構的設計上，Airside 必須確定 Vitsoe 想在網站放些什麼，而且應該擺在哪裡。他們和 With Associates 的馬修（Mathew）共同建構網站的線框（wire frame）。「我們從來沒有這樣做過。他做了很創新的點擊式（click-through）線框，實在太高明了。線框勾勒出整個網站的輪廓，等客戶同意了，我們就可以説你們的網站是如此這般，這是次選單，就是這裡的內容等等……」

這些網頁出自第四個版本的線框。每個線框都經過使用者測試：「我們把人找來，然後問如果想知道基本要點的話要去哪裡，他們説『哦，我不知道』，或是『點那裡』。」Airside 可以根據這些意見，把網站的結構和設計加以變更或精緻化。」

03/12 線框發展。
05/12 設計進行得很順利，我想。

設計發展

平面設計師處理網站設計案時，通常會和編碼工程師（coder）密切合作，除非他們擅長介面設計，才可能自己編碼和架設網站。資深設計師克里斯讓這個案子有嚴謹的字體設計，而互動設計師蓋伊則具有專業技術知識。克里斯的誠實令人耳目一新，他承認自己不完全了解網站設計的技術性細節，而且老是對蓋伊問東問西，「而他多半回答『不行，不能這麼做』。」兩人的技巧相結合，成為本案堅強的作業團隊。以本案要求之複雜，Airside、With Associates 和 Vitsoe 之間務必要有清楚的溝通，而蓋伊能夠提供重要的技術橋樑，克里斯解釋說：「雖然我設計過幾個網站，然而我沒辦法說那種語言，你知道這一點很重要。你必須能夠讓對方了解你想做什麼，而蓋伊有能力表達得非常清楚。」

團隊作業

這個案子罕見地動用了 Airside 的全體員工。娜塔解釋說：「艾利克斯負責所有的豐富式媒體和動態影像，多少因為他的建築背景和知識使然。當傳達企業精神的影片開拍後，就形成一個小型次團隊。點子是克里斯、蓋伊和瑪麗卡想出來的，然後完全在因緣際會之下，主要由瑪麗卡負責拍攝作業。蓋伊和克里斯聯手發展網站設計，然後蓋伊包辦所有的反覆項目（iterations，重複陳述命令），我和艾利克斯負責安撫客戶，並監督資訊架構、內容和用字遣詞，以及搜尋引擎最佳化方面的問題。我想，這是我們第一次做這麼大的案子。平常很少全體動員。」

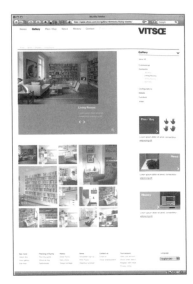

Airside 從 Vitsoe 的設計傳統得到靈感，想讓網站保持那份功能性和理性的精神，不過同時也要「把整體的感覺向前推進」。克里斯和蓋伊主要是用 Illustrator 來設計，不斷琢磨每個網頁的結構和外觀，因此做出為數眾多的反覆項目。克里斯和蓋伊同時進行各自的網頁設計。雖然分頭獨立作業，卻發現他們的設計經常配合得剛剛好。「對客戶提案說明時，他們通常是這裡喜歡一些，那裡喜歡一些。」

Airside 想用 Vitsoe 檔案庫裡的影像，來傳達層架系統的美學和功能性。這些照片的格式五花八門，因此蓋伊研究如何用重疊和彈出式視窗來呈現更大的圖片。人像和風景照片的混合對他們造成一些困擾──他們究竟應該把照片裁切、標準化，抑或開發一套和兩種格式都相容的彈性系統來呈現這些影像？

克里斯承認自己對網頁配置的熱愛，而且傾向於「相當直覺」地做事。因此有時會在紙上畫草圖，不過，以本案的規模和時間來說，在影片發展之後，立刻進入網站設計階段，幾乎沒什麼時間畫草圖。「工作相當緊湊。我們每隔幾天就向 Vitsoe 提案說明，而且上次用分鏡腳本的效果不彰，我們覺得有必要給他們看網頁，而不是草圖。」

Airside 以使用濃烈色彩而聞名，蓋伊急欲探索這種顏色用在 Vitsoe 網站上的效果如何。蓋伊採用左上角的大膽手法，克里斯則利用上圖的尺規和頁籤，研究能否以更細膩的手法來使用柔和的色調。線框的導覽原本在右邊，不過 Vitsoe 要求移到左側。有個週末他在設計展示間的網頁時，發展出新的配置，並且用頁籤清楚標示使用者的位置，以及協助區分導覽和資訊元素。

Airside 保留了 Vitsoe 設計檔案庫裡的紅色小手圖，但重新思考該如何使用：「現在小手的出現是為了提供協助」，代表 Vitsoe 的服務精神。克里斯研究如何讓小手協助導覽，並為網頁增添一種友善的感覺，卻擔心因此讓他的某些測試看上去很不精緻。

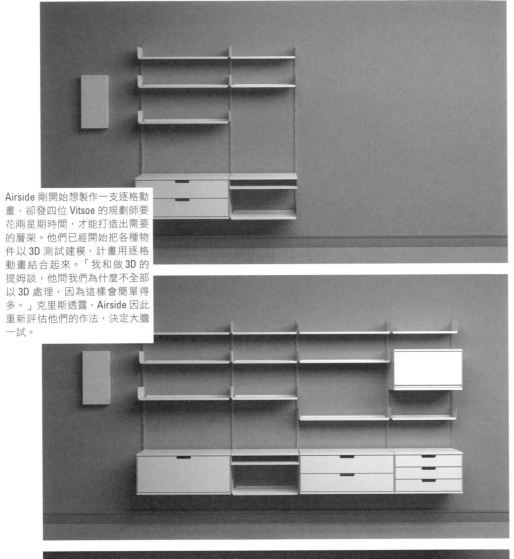

Airside 剛開始想製作一支逐格動畫，卻發四位 Vitsoe 的規劃師要花兩星期時間，才能打造出需要的層架。他們已經開始把各種物件以 3D 測試建模，計畫用逐格動畫結合起來。「我和做 3D 的提姆談，他問我們為什麼不全部以 3D 處理，因為這樣會簡單得多。」克里斯透露，Airside 因此重新評估他們的作法，決定大膽一試。

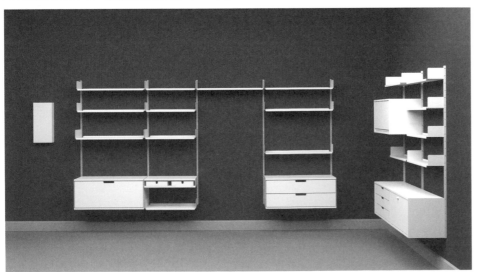

等到 Airside 要把 Vitsoe 層架的這些算圖處理（render）拿給客戶看時，做出來的品質令他大吃一驚。娜塔悄悄告訴我們：「我說我相信我們可以用 3D 做到，我相信 3D 技術夠好，其實只是隨口說說，而我忐忑不安了兩個星期……。」想起馬克的反應，她忍不住笑了：「『那是 3D ？』他問，而且真的很興奮地打了我的手臂一下。他總覺得給櫥櫃拍照是天大的事，這裡卻用 3D 以照相寫實的手法實現了。他覺得棒極了。我鬆了好大一口氣。」

3D 動畫

在 3D 動畫裡，物件是在算圖處理之前以數位方式
建構或建模。Airside 請專業 3D 動畫師來實現他們
的想像，在他們的動畫裡創造照相寫實的 3D 元素。
就克里斯觀察：「要製作一隻小鳥的動畫，需要建
模師、設定師和動畫師，還要有人處理材質繪圖和
燈光。哦，可能還需要一個人來畫羽毛！」三幕動
畫短片的點子得到 Vitsoe 同意之後，Airside 馬上
開始找材料來增加故事的深度。要找到適當的物件
來代表每一幕的調性和人生階段，恐怕會花不少時
間，於是 Airside 委託一名時尚造型師來研究和取
得物件。「她找到一些很有意思的東西，我們連想
都不會想到。這個過程真的很有趣，簡直就像在搭
建場景。」瑪麗卡畫出物件的草圖，然後由 3D 動
畫師建模。3D 模型具有實景的幻象，但好處在於
可以人為控制，這一點 Vitsoe 很快就看了出來。
「馬克明白我們不必雇用攝影師、粉刷牆壁或建造
層架系統，就可以更改牆壁的顏色、層架的表面塗
層或燈光。」

Airside 請來處理本案的 3D 專業
人員原本是拍劇情片的。他們根
據 Airside 的草圖和參考影像，
製作這些 3D 鳥兒的模型。「他
們花了一整天，大概一天又多一
點的時間，快得不得了。我們從
來沒有和這種高手合作過；他們
什麼都懂，而且動作好快，說，
『好，做好了，要看一下嗎？』」
克里斯說，驚奇之色溢於言表。

11/12 明天向 Vitsoe 首次展示層架的 3D 算圖處理。
15/12 第一批 3D 模型做好了，看起來很不錯。小鳥活靈活現的。

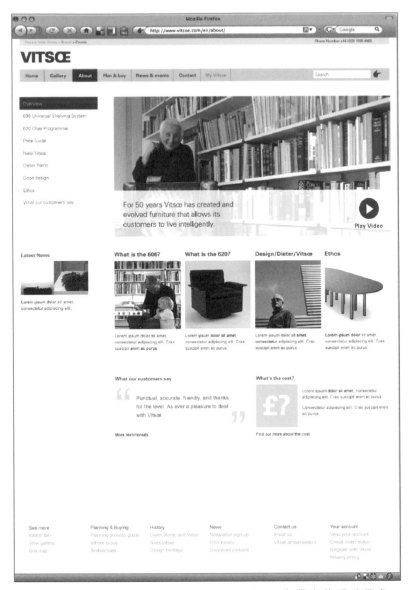

Vitsoe 有豐富的照片檔案，
Airside 覺得舊網站埋沒了這些照
片。Airside 在這些精彩的室內鏡
頭裡選用了人像照片，以激勵使
用者認同和嚮往一種生活方式，
而非只是一個產品。他們也在整
個網站使用豐富式媒體的元素來
闡釋 Vitsoe 的精神，包括說明、
檔案影片和證明書。

閱聽人認同

娜塔承認層架系統看起來很無趣。「Vitsoe 對我們
說，『如果我們只是一家層架公司，那就完了。』」
Airside 建議要多突顯 Vitsoe 和客戶建立的關係，
提議創造新的內容來生動呈現這種關係。網站上介
紹了一些個案研究，報導一名建築師、一個圖書館
的大案子和一間兒童臥室的裝修。Vitsoe 和 Airside
確定網站必須吸引兩種人，他們稱之為 A 類型和
B 類型。A 類型具有設計意識，通常是建築師或平
面設計師，他們知道狄特·拉姆斯是何方神聖，而
且很想得到他的產品。B 類型是他們心存抗拒的伴
侶，把金屬模組層架等同於冷酷的辦公室內裝，而
非很有風格的家居生活。這個分析有助於 Airside
把概要變得更精確，因為網站和動畫的設計、內容
與調性，必須「吸引 B 類型」，而又不會疏離 A
類型。

Airside 的動畫，是透過越來越多的 Vitsoe 層架及架上的物品，來追蹤一個人的一生。這三幕各自說明一個人生階段。第一階段的主題是成長，克里斯描述是「找自己的路，擁有無限卻散亂的精力」。這一幕的結尾是咕咕鐘釋放一群色彩繽紛的小鳥飛進房間裡，表示這個階段的高潮，然後進入下一階段。第二幕的主題是培育和「整頓你的生活與打點你的窩」。為了反映主題，層架上的物品變得比較整齊，慢慢出現收藏品。第三幕呈現的是反省：「主題是在度過充實的一生之後，終於能回顧過往的一切。代表人生的是一棵樹，小樹在前兩幕慢慢成長，穿透層架，在最後一幕化為牆上的一幅掛氈」，讓我們回想起第一和第二幕。這幾幕有三支合唱隊點綴其間，代表 Vitsoe 前來協助走入下一個階段。

動畫完全由 Airside 執導、製作，而且選了一首很有渲染力的配樂。「我想 Vitsoe 很喜歡佛瑞德（狄金）做的某些東西的點子，」娜塔說，不過他們卻到佛瑞德的工作室，花一個晚上看分鏡腳本和螢幕上的影片動態腳本，嘗試各種不同的音樂。他們決定選用迪菲利斯三重奏（Dee Felice Trio）1967 年的爵士經典〈夜鶯〉（Nightingale）。「像層架一樣屬於過去的時空，不過依然清新」，他們都很喜歡這首曲子和片中的鳥兒形成的對稱之美。〈夜鶯〉是一首器樂曲，這是為國際閱聽人設計時的一種考量。顧慮到這一點，影片沒有旁白，字幕也盡可能減少。

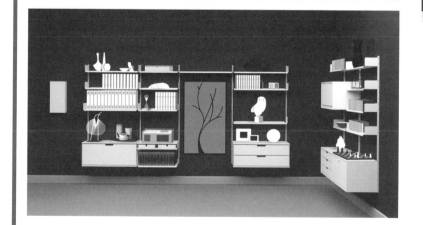

Airside 的設計必須符合 Vitsoe 風格指南，由後者決定字型與商標的使用。Vitsoe 仍然沿用沃夫岡·施密特（Wolfgang Schmidt）1969 至 1970 年設計的基本圖文元素，也繼續採用他選擇的字型。弗盧提格 1957 年設計的 Univers 是一種優雅理性的無襯線字體，線條乾淨，而且易讀性高。Univers 字體家族有各種不同的粗細和寬度，以數字而非名字來命名，是一個機能良好又可以改編的系統，很類似拉姆斯為 Vitsoe 做的設計。

「這是我個人設計的最後一個網頁，而且這時候整個效果都出來了。」克里斯很滿意地回憶說：「從頭到尾感覺都非常 Vitsoe。功能良好，而且很清楚自己的位置。我盡可能維持那種空間感，區段也盡量保持簡單。」他起初採用五欄網格，兩欄作標題和簡介，中間欄只在必要時加入圖說，最後兩欄是文案。克里斯也在網頁頂端加上項目符號的文本（bulleted text）；娜塔覺得應該進一步發揮，並建議用圖片分割這個欄位。於是克里斯回歸到八欄網格、簡介文字和圖片方塊，形成一種比較有彈性、也更活潑的區段簡介。

機能性設計

內容管理系統（CMS，Content Management System）是一個簡化的軟體，讓網路編碼專業知識有限的人，很容易就能剪輯和上傳網路內容。Airside 設計出一系列 CMS 樣板，讓 Vitsoe 創造和管理他們的網站內容。Vitsoe 可以從這些樣板中選擇，組合之後構成網頁。「我們必須想出如何處理一段引文，」克里斯説明：「或是一個包含一張圖片和兩欄文字的區段，或是視訊，並加以配置，説明如何把這些元素搭配成一個整體。」當初概要指明設計案要使用 Open Source 的 CMS。Open Source 軟體供一般人免費使用，而且沒有任何經銷或著作權的限制。因此編碼師和設計師可以把這套軟體修改及客製化，以符合他們的特殊需求。Airside 解釋説：「Open Source 的無障礙編碼達到百分之百，有利於引擎搜尋最佳化，而且容易維護。」

注重細節是 Vitsoe 的哲學及其服務的一個重要層面。在這些不同版本的主要導覽工具列上，分割區段標題的纖細間隔線幾乎察覺不出任何粗細和顏色的變化，也顯示 Vitsoe 對於官方網站的設計要求得多麼嚴格和精細。

娜塔覺得色彩會使人忽略掉一些比較精細的設計細節。她決定去掉設計裡的色彩，專注於導覽的精緻化，並徵求客戶的同意。

23/12 我現在已經破了自己儲存 Illustrator 檔案的紀錄了。高達九十九個吧。
28/12 我想我們的導覽工具列總算取得了某種同意。現在只要再送六個左右的按鍵選項過去就行了。

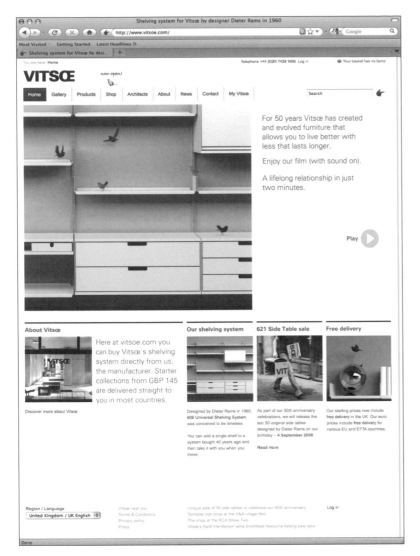

觀看

任何網站的設計都必須考慮相關的技術規格。重點不只是設計師有哪些技術可用，也必須考慮到閱聽人的身分，以及他們可能用什麼軟硬體來看網站。以本案為例，Airside 必須確保他們的影片檔案夠小，才能在任何網路瀏覽器上順暢地載入和播放，也有適當的長寬比，可以在各種不同的螢幕和家電上觀看。

算圖處理

動畫的設計和建模一旦完成，就必須做算圖處理。算圖處理是把 3D 資料檔案轉成一個個數位影格，是一個緩慢而不可或缺的過程。每秒格數越多，動畫越順暢，不過檔案會比較大，算圖處理花的時間也越長。影片的長度應 Vitose 的要求增加，不但影響到算圖處理的時間，還可能衝擊最後的交件日期。克里斯有些擔憂地表示，一台電腦要一小時才能完成一個影格的算圖處理。他計算如果影片的長度是 90 秒，每秒 25 格（為許多地區的業界標準），算圖處理需要 2,250 個小時。即便 Airside 的「算圖農場」（render farm）有好幾台機器可用，仍然是一個「沉重的負荷」。

iPhone

Airside 選擇把影片設計為 16:9 的寬螢幕長寬比，因此不必變成「黑邊模式」（letterboxed，等於把兩端裁切）即可在 iPhone 上播出。Vitsoe 的概要已經明白指出 iPhone 的重要性，iPhone 不但是一種行動通訊的典型，其使用人口也和 Vitsoe 的顧客相互關聯。蘋果許多最創新也最優雅的產品，主要由設計師強納森．艾夫（Jonathan Ive）操刀，Vitsoe 很驕傲地宣稱，艾夫公開承認 Vitsoe 設計師狄特．拉姆斯帶給他的啟發。

目前使用者大多是在最低解析度 1024×768 像素的螢幕上看網站。Airside 的設計經過最佳化，因此不會超過前述的像素總量，可以使用瀏覽器視窗導覽工具。Airside 把影片的像素寬度降低到 950 像素，放在瀏覽器視窗裡綽綽有餘。

當首頁出現在開啟的瀏覽器視窗中，第一眼看到什麼很重要。起初 Airside 想讓這支影片產生最大的視覺效果，並開啟全螢幕。不過這樣一來，網頁的「摺疊線」（在此以下的部分必須捲動網頁才能看到）將位在影片由上往下五分之四的位置，因此有些地方看不到。要避免這種情況，只能把影片變小一點。「感覺像一場災難。這支影片必須擺在首頁一個略小的區域，網頁越來越雜亂，令人憂心。」

Vitsoe 第一次觀看影片的動態腳本時，覺得影片應該再長一點，以符合配樂 2 分 37 秒的長度，而不是他們看到的 1 分 30 秒。Airside 向他們再三保證說影片可以再長一點，不過這樣會影響影片的載入時間。Airside 研究可以用哪幾種不同的速度來做影片的算圖處理：「每秒 15 格的算圖處理被提出來討論，因為這似乎是網路的標準壓縮。負責算圖處理的提姆認為每秒 12 格比較合理，於是我們把一小段影片分別以每秒 25、15 和 12 個影格做算圖處理，再比較結果。」

算圖測試的結果令人詫異：「25 格的版本效果最好。鳥兒看起來超級流暢，樹和櫃門的動作也很好看。」12 和 15 格的版本看起來有點不順，這一點不令人意外，但也有一種手工製作的魅力。這兩種速度幾乎沒什麼不同，於是他們選擇以每秒 12 格做算圖處理，好處是最終的檔案比較小，在首頁上載入的速度比較快。Airside 請了一位「Flash 高手」來壓縮影片及設計緩衝（buffering），確保播放時不會出現顫動或停頓。

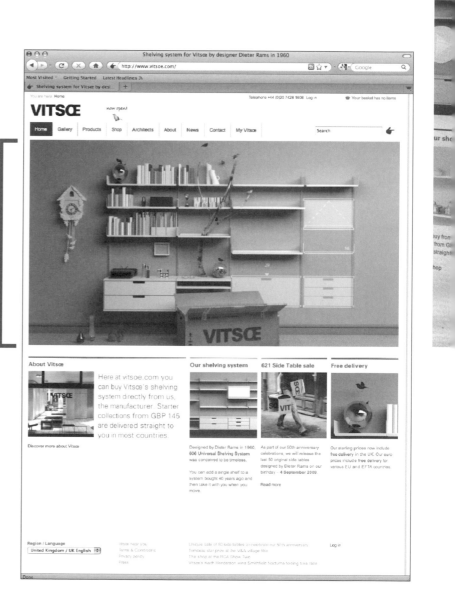

12/01 算圖測試今天回來了。
21/01 第二和第三幕之間的轉換有點不順。
29/01 再次比稿，只贏得另一件設計的比稿。
03/02 今晚在工作室待到很晚，等算圖處理，因為必須把明天要用的影片準備好。

「很多情況是我們當初沒預料到的，例如影響了文案調性，還看到科技和他們的業務系統如何整合。有一種規劃層架的軟體工具，還有一種軟體工具是追蹤顧客和訂單，而且鏈結全部在一起。我們網站的後端也必須和上述一切密切結合。那時就有機會精簡化，讓幕後的作業更有效率，也幫他們省錢。這樣可能要在後端多花些錢，不過長期來說可以節省成本。這個案子深入的程度已經遠遠超過當初的想像。」

證據

與其說是要好看一點，娜塔相信企業找人做設計，大多是為了獲得投資報酬。Airside 對 Vitsoe 的財務投資就像「把我們的錢放進自己嘴裡」。重新推出之前，Vitsoe.com 的平均造訪人數大約是一天180 人。新網站推出日當天，暴增到 21,000 人，六個星期後，每天平均超過 1,000 人，「因此流量確實提高很多。能夠說『我們相信設計』絕對是美事一椿，不過難得的是有機會監控設計，看它是不是真的有效。」她承認因為他們會知道銷售量多寡和實際銷售情況的「基本事實」，未來的幾年會很有意思。「現在我們有既得利益了──可以從他們的利潤抽成！」

終生的關係

直到網站在不超出預算的情況下準時啟用，娜塔才大大鬆了一口氣，但也承認本案的緊湊和規模具有不少殺傷力。「事後我們大家垮了快兩個禮拜；我的腦子像一團生棉花。」任何案子都一樣，總有些 Airside 有意發展卻力不從心的地方，但這件設計案的好處是「我們和 Vitsoe 形成持續性的關係，我們有機會改善很多東西，這一點很棒。」Airside 把這份難得的關係視為「一種真正的特權」，娜塔說：「能夠得到這種信任確實令人振奮。能夠看到情況改變，還能擁有這個大型遊樂場，讓我們改變網站的語言，看能不能提高流量統計數字，看能不能讓搜尋引擎的搜尋次數增加……等到效果出現，你就知道這下有賺頭了。」

網站推出之後，娜塔仍然覺得他們要扮演一個重要角色，強化以使用者為中心的精神。「接下來我們要增加的是一個小小的 eBay 監察員。我們要極力凸顯如果你在 eBay 看 Vitsoe 的層架，可以直接聯絡 Vitsoe，他們會告訴你現在的新貨價格，並說明他們的翻新服務。目前人們打電話來會有點不好意思，但我們認為這是Vitsoe 的永續精神真正重要的一環。」

20/02 二月試營運當天的造訪人次破兩萬。

我們追蹤的這一系列設計案可以證實，平面設計的創作過程不需要什麼神祕的繆思，也沒有一套一體適用的公式。從最初的構想到最終的成品，這趟旅程由各種因素形塑而成，包括概要、環境、經驗、資源、個人品味和性格，每個設計師都不一樣，每件設計案也各有不同。不過我們追蹤的這些設計案，在創作過程中有共同的脈絡可尋。本單元探索其中某些重要主題，主要是針對初出茅廬的設計師，但也希望能幫助所有人。在反思和發展自己的創作過程，甚至處理或防止令人恐懼的靈感阻塞方面，其中有些真理、小祕訣和方法也許能派上用場。

要讓創意源源不絕，自由就算不是絕對必要，至少被公認是一個有利的條件。不過在平面設計領域，事實或許正好相反。限制本來就是設計領域的一部分。從設計案的概要（訂立時間、金錢、機能、往往還有形式的界限）到材料的局限和閱聽人的限制，在某種程度上，每一件工作都是在可能與不可能之間、在設計師的想像和客戶的想像之間拔河。平面設計師回應概要的要求是基於專業訓練，也是他們的義務。種種束縛可能令人氣餒，可是面對一連串的限制，無論是實體或技術、來自外界或自我、政治或意識型態，都會要求並刺激創作的韌性。種種限制提供了一個架構、一個起點，和一個對創作巧思的刺激。許多設計師把限制當成挑戰、生產力和樂趣的來源，也是創作過程中不可或缺的元素。

有限的資源

平面設計師經常反常地以概要的挑戰為樂，除了時間，還有預算上的挑戰。布魯諾和 Dalton Maag 的設計師，很享受兼顧時間和預算所需要的精神與創意的靈活（見 112-113 頁），Bond and Coyne 也一樣，因為預算窘迫而不得不隨機應變，反而帶給他們真正的滿足感（見 138-139 頁）。設計師通常喜歡低預算的材料所產生的美學，部分原因在於這種材料不常使用。不過，務必要考慮什麼時候適合在美學中突顯預算有限，什麼時候不宜這麼做（見 142-143 頁）。不妨試試限制使用的材料，並且藉由限縮資源來激發創意。

交稿期限

交稿期限是平面設計不可避免的一部分。對大多數的設計師而言，交稿期限提供了一個創作催化劑，激發更大膽、更聚焦的決策，遑論快遞員等在門外時，腎上腺素會大量分泌，波利斯（見 040-041 頁）、麥里昂（見 074-075 頁）和 Homework（見 052-53 頁）對此了然於心。有時候慢工不一定出細活兒，交稿期限就算是自己給自己訂的，也很有用。史蒂芬解釋說（見 016-017 頁），他剛開始想點子時會自己訂出一些限制，如果你想不出點子或不知從何想起，這倒是很有用的小竅門。進度快會提高生產力，生產力會帶來滿足感。隨機應變可以挖出原本可能埋沒在你腦子裡的好點子。試著限制你的時間，把時間分成好幾小段，減少拖延或分心的機會。

系統與結構

設計師不只要接受限制，還要建構限制。在處理設計案的手法和視覺成果方面，設計師大多本能地傾向於創造秩序。限制是設計工具庫的一部分，因此要靠一套往往很複雜的規則、系統和裝置來維持掌控。從波利斯採用有系統的處理方式（028-029 頁）和麥里昂喜歡使用網格（070-071 頁），可以明顯看出這一點。Bond and Coyne（見 150-151 頁）和 Airside（見 214-215 頁）的專案管理、規劃及組織，具體證明了每一個層次的結構和策略思考，是成功設計案不可或缺的部分。有好的組織，對案子的設計和管理有結構分明的方法，有助於確保你的點子可以完整落實，也能按照預算準時交稿。

設計哲學

許多設計師發展或認同一套設計哲學，這一套哲學提供一個基本原則或價值的框架，成為他們設計的基礎。艾美和 Bond and Coyne 都採取某種政治立場，相信設計可以、也應該背負社會責任；這一點必然限縮了他們覺得自己能夠贊同、接受或推銷的客戶、工作和內容的類型（見 092-093 頁和 138-139 頁）。Experimental Jetset 向現代主義看齊（見 156-157 頁），波利斯亦然（見 028-029 頁），奉行「形式追隨機能」這個文義甚明的準則。要清楚自己的立場，以及你在發展自己的創作聲音時所看重的理念、價值和原則。弄清楚自己的界限在哪裡，以及你會和不會追隨什麼或做些什麼。

預測未來

強制性的限制，可以促使設計師省思一個案子最重要的是什麼，背後的動力又在哪裡。儘管弗蘿克在有限的預算和材料中找到靈感，她也用比較完整的角度來看這層關係。她發現因為缺錢而留下的空白，反倒是用熱情來驅動案子的好機會（見 128-129 頁）。有限的預算不只侷限了你的設計手法，也壓縮了獲利空間，因而影響你的生活方式。誠實面對自己，弄清楚你適合哪一種定位，又嚮往哪一類型的客戶、預算和生活方式。

設計是一種有意圖的創作：規劃、建構，並刻意發展構想和解決方案。不過，儘管設計工作的本質大致是理性而有系統的，大多數的設計師還是會同意一點：冒險是創作過程不可或缺的成分。要是不敢放下先入為主的構想，勇於接受新點子，創作成果將變得貧乏、千篇一律、墨守成規。設計師要是不冒險，非但比較可能讓客戶失望，自己也會覺得無趣。想要擁有創新和想像力，就必須有不怕失敗的創作勇氣，把失敗當作設計過程的一部分，同時把害怕擺在一邊——害怕未知、害怕被否決、害怕客戶，以及最終當然是害怕失敗。恐懼是我們普遍都有的人類情緒，設計師的確會在某個時刻感到恐懼。創作過程——沉浸於探索方法和材料、研究並發展構想，也的確能產生動力，把設計案往前推動，注入信心並增加膽量。

勇氣

儘管大學還沒畢業，波利斯不但和同學開了一家設計工作室，還渴望出版自己的論文（見 028-029 頁及 038-039 頁）。艾美申請 Fabrica（見 092-093 頁），自覺冒了很大的風險，而且還覺得要有勇氣才能到處兜售她的胸章，即使明知道可能碰釘子（見 100-101 頁）。弗蘿克坦白承認為了實現她的抱負——從事比較不著重商業性、更強調實驗性的設計，她必須做好在其他方面妥協的準備（見 124-125 頁）。你也必須做好大膽冒險的準備。「不入虎穴焉得虎子」，這句老話確實有道理，我們的建議是加深和燃起你的企圖心，並且培養你的勇氣。

企圖心

雖然平面設計終歸是一個謙卑的領域，為客戶或必須拋出的訊息服務，但設計師是有企圖心的。其中有不少理想主義者，懷抱改善世界的渴望，協助從混亂中發現和建立秩序，並且有效、優雅地設計出符合某種需求或達到某種目的的作品。培養你的企圖心和自信心，本書的受訪對象已經證明，這些是創作過程的重要成分，提供了動機與動力。

平衡

每一件工作都必須踏入未知的領域。要用新方法做新題材，不免令人望而生畏，設計師經常必須權衡斟酌，平衡設計案牽涉到的風險。弗蘿克會因為遇到迫使她挑戰極限的客戶而興奮不已（見 124-125 頁），史蒂芬則比較喜歡以堅實的基礎為起點。應付設計案時，他希望已知和未知的比例最好是 50 比 50（見 012-013 頁）。Dalton Maag 和 Experimental Jetset 冒險接受其他國家的案子，用他國語言跟他國文化打交道（見 110-111 頁和 160-161 頁）。而對 Airside 來說，渴望重新發明和探索日益廣泛的創意工作及新科技，是他們工作室精神背後的推動力，也是日常工作的核心（見 194-195 頁）。冒險永遠不易，但多試幾次也就比較容易了。發現自己的界限，找到有助於創作的條件，再冒一點風險，對你會有莫大幫助。

偶然

天上掉下來的好運和愉快的偶然，常常在設計過程中扮演某種角色，不過，要看設計師能不能看出和利用這種時刻與錯誤。要主動出擊和大量創作，你會發現自己越來越容易留意到自己製造的種種可能。有些設計師主動創造讓偶然和隨機發生的環境，使得偶然和隨機不只是他們創作過程的一環，也是解決方案的一部分。史蒂芬的商標產生器，把控制和選擇權交給使用者（見 020-021 頁），弗蘿克透過她的 DIY 零件工具箱（kit-of-parts），放手讓別人應用和執行她的設計（見 132-133 頁）。雖然這些設計師對偶然的發生設下各種限制，但把設計案的控制權拱手讓出，仍免不了要冒風險。不過，有各式各樣可能的辦法來利用無法預知和不可預測的元素。勇敢一點，創造自己的運氣，勇於面對任何可能的際遇，即便不是計畫的一部分。

失敗

本書追蹤的每件案子都有失敗的機率。設計是一個反覆的過程，期間需要不斷測試和改善，在這個過程中，失敗扮演了不可避免的角色。失敗能幫助設計師找出問題，努力尋求更成功或更有意義的解決方案。不過，失敗常常是觀感問題。別忘了，你眼中可能認定是失敗，對你的客戶來說未必如此，因此在評估自己的作品時盡量保持客觀，萬一不幸失敗，要把這些經驗當作機會。

風險

對於「失敗」二字的概念，會隨著事業的發展而改變，許多設計師事業越成功，越覺得難以冒險。不僅因為客戶通常是根據舊作來委託設計師，而且要的是比較類似的作品，也因為他們越來越難抽時間嘗試新事物。設計師的成就越高，可能失去的越多，風險似乎也越大。把冒險當成你工作的一部分，把失敗當成創作過程的一環，這樣比較可能完成令你驚喜的成果和解決方案。

設計師心裡冒出的點子和解決方案很少是完完整整的。創作過程的重點，正是探索和實驗各式各樣的想法與起點，目的是要發現、打造和雕琢一個點子。設計師一開始通常先隨手塗寫、條列清單、做筆記和繪圖，藉此把點子化為視覺，然後再發展、測試、分析和提煉各種解決方案及成品。雖然現在設計主要是一種數位活動，這個探索和玩耍的過程出現在螢幕上和螢幕外，以及各式媒體上。視覺探索是一個分析的過程，藉此探索、檢視和實驗構想，以確定最後成果的潛力、問題或成就。視覺探索不足以取代一個構想，不過只要加上研究，在研究的加持之下，有助於構想的產生和發展。

素描本和筆記本

繪圖、素描、做筆記，是多數設計師即時而本能的活動，對於這些活動與研究的收集、檢視和詮釋，素描本和筆記本仍是相當重要且備受推崇的寶庫。史蒂芬喜歡特定顏色、格式和裝訂的素描本（見 016-017 頁），波利斯則用一系列秩序井然的活頁夾整理他的工作（見 034-035 頁）。Experimental Jetset 沒那麼講究，他們用未裝訂的紙張、信封、便利貼或隨手拿到的任何東西來畫草圖和做筆記（見 162-163 頁）。你的視覺研究和實驗會慢慢演變成一個創意檔案庫，你可能希望一次又一次在裡面找點子，因此找出一個適合自己的系統很重要。史蒂芬和波利斯也針對不同活動保存不同的素描本或筆記本（見 016-017 和 034-035 頁），在組織和收集不同類型的研究時，是一個有用的小技巧。

隨手塗寫和繪圖

設計師在素描本或筆記本上做的記號，和他們記錄想法的方式，都因人而異，千變萬化。對弗蘿克而言，繪圖是思考過程的基礎，也提供了一個眼、腦和手的連結（見 128-129 頁），使她能夠產生點子、發展點子。Homework 通常先在筆記本上，把點子及相關的想法和圖像畫成小草圖（見 056-057 頁），再用 Illustrator 把這些繪圖轉成數位形式。史蒂芬早期的視覺探索採用各種不同媒介，展現活潑而徹底的視覺思考，以及和他的題材有關的分析（見 016-017 頁）。請探索不同的方法、材料，以及做記號和視覺思考的方式。

做好準備

艾美的筆記本從不離身（見 096-097 頁），這恐怕是最重要的素描本小祕訣了——點子可能在意想不到的時候冒出來，所以要隨身攜帶紙筆或素描本！

著手開始

付出汗水才能創造靈感,這句話也許老套,但依然不假,只會坐著等的人很少想出什麼點子。設計師有交稿期限的壓力,沒有閒工夫縱容靈感堵塞,他們必須趕快想出點子,然後馬上動手幹活兒。Bond and Coyne 收集材料和視覺參考資料當作提示(見 138-139 頁)。Homework 先迅速寫下各種聯想,然後產生視覺隱喻(見 052-053 頁和 056-057 頁)。不過弗蘿克比較喜歡用列表和文字來觸發靈感,而非仰賴視覺線索(見 128-129 頁)。Airside 則覺得在開始發展視覺畫面之前,先形成一個概念架構很有用(見 198-199 頁)。波利斯相信是問題決定了解決方案(見 028-029 頁)。這裡沒有一個通則或簡單的方法,只能說你恐怕必須測試各種不同的過程,逐漸演化出自己的理解,並且建構一個對你有用的方法和過程的兵器庫。不要等什麼時候自己會猛然頓悟,要設法讓點子冒出來。

列清單和排版

繪圖不是探索和發展構想的唯一方式。波利斯比較喜歡列清單而非畫草圖(見 034-035 頁)。不過,他在草擬的落版單裡把書視覺化,有助於他整理思緒,並且更清楚地看出設計的問題(見 032-033 頁)。對麥里昂和他的團隊而言,一份有效的落版單也是一項重要的起始工具,可以綜觀每一期《Wallpaper*》雜誌的內容,構成和範圍(見 068 069 頁)。在頁面上看設計問題,而非光在腦子裡想像,可以讓你更清楚問題何在。早早把自己的想法和點子寫在紙上,再給自己一些時間來測試、評估和發展解決方案。

測試

要產生成功而有意義的解決方案,不能少掉測試這一環,就像麥里昂說明《 Wallpaper*》網格和字體的發展時表示:「除非你試過,否則不知道行不行得通。」(見 070-071 頁)測試可以採取不同形式,Homework 先收集相關元素的視覺語彙,然後才動手設計,並且把這些元素化為插畫,形成各種可供選擇的選項(見 058-059 頁)。Dalton Maag 的過程則高度系統化,而且一開始通常先專注於十二個字母的發展(見 112-113 頁),然後經由逐增演變的過程,把這十二個字母繪出、評估並逐漸精緻化。徹底測試你的點子和設計,才能根據證據而非臆測來下判斷。

變化

寶拉對葉子的各種變化大規模進行算圖處理(見 186-187 頁),顯示為了得出最佳解決方案,並說服客戶相信這就是最佳解決方案,可能必須採取多麼極端的手段。這是個很有用的小祕訣。先做出各種不同的選項,再從中淘汰、選擇。這個過程越嚴謹,你對最終解決方案的信心可能越大,向客戶解釋你的論證時也更有說服力!強迫自己大量生產,從一個起點想出五十或一百個點子,能讓你超脫平凡的思維,誘發不尋常、無意識及不落俗套的點子和想法。

能從不同的角度及透過別人的眼睛來看事情，是設計過程的關鍵。你的作品必須在更廣泛的脈絡下作用和存在，對周遭世界（包含並超越設計領域）的知識和好奇心，是了解與評估這個脈絡的基本要素。要知道文化趨勢、當前的氛圍和當代關懷的問題，必須吸收、體驗各種不同的資訊來源和情況。務必要接受新的（和舊的）看法、做法、思考和設計方式。對許多設計師而言，這一點包含了找出他們的靈感來源，無論是名設計師、字型、紙張樣本或龐克搖滾樂。設計師面對的挑戰，是用有意義的方式，把這些靈感、觀點和他們自己的點子連結起來，再透過這個綜合體演化出自己獨特的創作聲音。

回顧

儘管新事物閃耀著魅力，舊東西也可以當作資訊和靈感來源。表格設計史是波利斯的設計案發展和內容的基礎（見 036-037 頁）；對於字體設計史的知識影響了《Wallpaper*》「更新」設計的選擇和結果（見 072-073 頁）。Dalton Maag 的朗恩因為接觸到重量級字體 Gill Sans 的原始繪圖，窺見字體設計之美而受到啟發（見 106-107 頁）。Homework 承認他們受惠於波蘭海報設計豐富的文化設計傳統，而他們的作品便是這個傳統的延伸（見 052-053 頁）。這裡的建議是：撿拾前人的吉光片羽作為建構的基礎。天文學家、數學家、物理學家兼哲學家牛頓曾説，站在巨人的肩膀上，他才能看得更遠。運用歷史。回顧過去有助於邁向未來。

其他角色

設計概要幾乎都會要求提出一個針對特定閱聽人的解決方案，能夠和你的閱聽人有同理心，並且從其他觀點來看設計問題，是非常寶貴的能力。Bond and Coyne 倡導的設計思維，是把末端使用者的意見當作設計過程中必要的一環（見 138-139 頁）。麥克也喜歡扮演魔鬼代言人，從客戶的觀點來質問他們自己的設計企劃書（見 138-139 頁）。試著用這種方式轉換觀點，以激發認同和客觀。

設計以外

設計以外的興趣可以提供另一種觀點，而且運用各種不同的參考資料，才能造就獨一無二的作品。Experimental Jetset 對次文化有興趣，熱愛地下音樂，認為這是設計的一面鏡子（見 156-157 頁），而弗蘿克的非洲成長經驗，讓她從自然界尋找視覺參考和啟發（見 124-125 頁）。政治和時事一向對艾美有重大影響（見 092-093 頁），寶拉則透過畫畫來延伸和逃避她的商業作品（見 178-179 頁）。多方引用參考資料，將產生豐沛的解決方案。

回饋

使用者回饋可以讓設計的過程更具包容性，Airside 發現，要發展一個友善而符合人體工學的網站結構和導覽系統，使用者測試能帶來不少啟發（見 202-203 頁）。在整個設計過程中，盡可能不時找適當的閱聽人測試你的點子和解決方案。發掘別人的想法。斟酌批評的意見，不要害怕別人的評斷，要把這些視為建設性的意見。要從不同的觀點來看待問題和解決方案。

隨時留神

只要有好奇心，靈感俯拾即是，不只出現在不尋常的事物中，也存在於日常生活裡。別忽略身邊或眼前的靈感來源，用全新的眼光看待熟悉的事物，可能會發現有潛力的設計案和新點子。對你的生活和工作周遭更廣泛的文化，要隨時保持注意和機敏——閱讀、聆聽、觀察、參與、開創、質疑和學習。

設計師必須先瞭解，才有辦法回應一份概要、解決一個問題，或傳達一個理念、題材或訊息；而瞭解的過程一定需要研究和調查。研究可以提供廣度、指出重點，還能讓我們想出點子和發展途徑，從而擴充知識。好的研究要追根究底、洞見癥結和發揮效用，能幫助你發展出聰明而又有意義的設計解決方案。還能為你的作品提供理論基礎，有助於比稿或説服客戶相信你的理念和設計選擇。

知識

研究可以集中而局部，但也應該廣泛而嚴謹。Experimental Jetset 會做大規模的脈絡研究，而且求知若渴。他們憑自身豐富的理論、哲學和政治知識，貫穿並支撐他們的作品（見 162-163 頁）。Airside 發現，他們的理論研究非但有助於架構他們的創意思考，在説服客戶相信設計企劃案的貼切和適當性時，也發揮了關鍵作用（見 198-199 頁）。對手上的題材做紮實的深度研究，應該能讓你真正了解它的內容、脈絡和課題。好的研究能讓你的點子得到知識的佐證，滲透創意思維，並協助你發展出聰明的設計解決方案。設計師應該隨時隨地學習，認識你周遭的世界，在每個案子裡找出你原本不了解的層面，大膽而嚴謹地研究。

理解

好的設計來自於對概要紮實的理解。麥里昂要他的設計師在設計版面之前，務必先看自己要排版的文案（見 076-077 頁），這樣對自己所處理的意義和內容才會有敏銳度。幾度出師不利以後，史蒂芬對他要設計識別的建築物做了重點研究，才找到了識別設計案的解決方案和理論基礎（見 018-019 頁）。這個建議也許看似平凡無奇，但接案之初，務必要探索並充分理解案子的概要和設計內容。

合作

在創作過程中，設計師經常必須和別人合作。可能是一位應邀而來的專家、工作室的同事、創作夥伴或甚至客戶。雖然許多設計師選擇獨立創業，設計案多半不能靠一名設計師自己獨力完成。例如，麥里昂非常倚重他的團隊（見 066-067 頁），史蒂芬則得到互動設計專家勞夫·阿莫爾的支持，協助發展和完成頗具企圖心的商標產生器（見 020-021 頁）。寶拉找來 Pentagram 的同事丹尼爾·威爾，組成一支具備 2D 和 3D 設計專業的專案團隊（見 182-183 頁）。Bond and Coyne 和 3D 設計師史提夫·莫斯里密切合作，設計並建造案子所需要的展示架（見 144-145 頁）。布魯諾請到阿拉伯文專家，為本書收錄的設計案擔任顧問（見 116-117 頁和 118-119 頁）。合作不一定容易，而且必須早早捉摸出彼此的角色和關係。不過，相較於可能出現的陷阱，聚集各方人才和抱負總是利多於弊。不要有什麼不安全感，或放不下身段找設計案相關專業領域的人合作。在你技巧有限或缺乏專業的領域，建構一個可以提供建議或貢獻的人才網絡；把合作當成一種催化劑。

經驗

研究可以有許多形式，雖然書籍、網路和影片都很有用，也別低估了基本證據和第一手經驗的重要性。應該從任何可能的地方，找出你有興趣的資料來源，並親身體驗：前往檔案庫、走訪各地、與人們交談及親自參與。經驗是多重感官而立體的，讓你擁有第二手陳述無法給予的發現及參與機會。雖然 Homework 透過仔細的分析（讀劇本、把電影一看再看）來發展概念，他們也把握機會向導演請教（見 052-053 頁），先把他們的知識人性化和擴充之後，才動手設計。麥里昂和字體設計師保羅·巴恩斯合作，基於保羅在聖布萊德圖書館檔案室發現的一些木字模，便委託設計《Wallpaper*》的新字型（見 070-071 頁）。Airside 和史蒂芬都覺得要和客戶面對面討論，才能找到線索，揭露真正的概要到底包含了哪些課題（見 198-199 頁和 014-015 頁）。保持好奇心。走出工作室看看外面的世界。好好感覺、接觸、參與和學習。

團隊合作

同一家工作室的設計師，彼此之間有一種比較穩固的工作型態和合作動態。Homework 的傑西和喬安娜先各自獨立作業，然後才分享點子（見 056-057 頁），布魯諾和他的同事也用這種方式，各自對一種字體的設計出力（見 112-113 頁）。Experimental Jetset 像大學生那種全體一致的設計取向，表示其設計作品的各個層面只能歸功於團體，絕不是一個個人的功勞（見 156-157 頁）。Airside 的運作方式比較像一個集體，這家工作室由個別的設計師和動畫師組成，根據不同的案子以不同的組合共同作業，以團體的方式，充分利用各種可能來匯集和發揮構想（見 194-195 頁）。先取得團體工作的經驗，弄清楚你認為自己是適合獨立作業或團隊作業的設計師。仔細思考你是什麼樣的團隊成員。

任何創作過程都有高潮和低潮。不可否認這個過程很刺激，充滿挑戰性，又很值得，儘管如此，其中也會摻雜挫折、絕望的時刻和重重阻礙。對工作的熱情是基本條件。要當設計師，必須以奇特又不可量化的方式結合某些特質、性格、技術和應用。必須全心投入，還要努力和奉獻，創作過程也一樣，必須透過不斷而持續的練習來演化、發展。這句話也許老套，但的確屬實：創意不是一份工作，而是一種生活方式。所以要樂在其中。努力，笑著堅持下去！

韌性

設計很少是直接了當的，設計師想成功，就必須培養和他們的創作過程對應的創作耐力。要培養韌性，可以利用一些訣竅和特點。對艾美來說，個人設計案提供了她所謂的「創作生命」，也繼續維持她的商業設計（見 092-093 頁）。麥里昂工作倫理的基礎，是一股持續進步和突破的渴望，但他承認自己是靠吃來保持平靜（見 066-067 頁）。對 Dalton Maag 的設計師而言，想到下一件工作，以及沉浸於設計案而產生的動力，就會激發他們的幹勁（見 120-121 頁），而波利斯的冷幽默（dry humor），讓他更能夠笑看設計工作不可避免的否定和批評（見 042-043 頁）。設計工作可能高壓而緊張。趕交稿期限、和客戶打交道、找到書籍的平衡點、管理製作和保持創意，工作可能非常辛苦，你必須發展出自己的生存策略。探索是什麼讓你堅持下去，現在就開始培養你的韌性！

執著與完美

許多設計師喜歡賣弄，也熱愛細節，不管是費盡心思為一張雲朵的照片校色（見 080-081），或是以字體設計的質感之美和個別字體的結構形式為樂（見 106-107 頁）。布魯諾就承認他有強迫症的傾向（見 106-107 頁），但不是每個設計師都這麼坦白。執著與完美是設計師的重要特質，兩者結合之後，形成一種堅決、徹底而嚴謹的設計態度。的確，身為一個執著的完美主義者，何其有幸又何其不幸，不過這裡給設計師的建議仍然是：培養你執著的傾向，並努力追求完美。

明察事理

雖然有上述這些忠告，毫不懈怠的堅持未必會開花結果。許多設計師覺得創作過程必須包含有一種讓他們離開螢幕或辦公桌的活動，而這項活動所提供的觀點和均衡，有助於躲開不可避免的靈感阻塞。波利斯的方法是靠散步或騎腳踏車讓腦袋清醒（見 028-029 頁），而麥里昂的壓力調節閥是每星期踢足球，不但能運動，也是建立人脈網絡的寶貴機會（見 066-067 頁）。Homework 覺得當靈感堵塞隱隱浮現時，休息一下或使用另一種工具，可以給你必要的休息或乍現的靈光（見 056-57 頁）。所以，無論你是讀書或跑步，唱歌或游泳，記得要暫時把工作放下，往四周看看，重新喚醒或恢復落後的創作精神。然後馬上把自己拉回來，繼續努力……

一走了之

沒有幾件設計案能夠從頭到尾順利進行，有時候你會懷疑到底值不值得。設計師大多努力想辦法化解歧見，解決發生的問題。不過在本書追蹤的 Experimental Jetset 的案子裡，他們就發現堅持未必是最好的做法（見 174-175 頁）。他們看出官僚體系、溝通和客戶方面的障礙已經難以克服，於是勇敢地決定一走了之。我們幾乎無從得知是不是該放棄，以及什麼時候該退場，特別是因為這種感覺就像認賠出場。這裡能提出的是一句勸告——你的表現好不好，要看客戶讓你發揮多少實力。相信自己的點子，在適當之處妥協，但要曉得自己的極限，準備面對任何結果。

animatics 動態腳本
分鏡腳本的動畫版，以基本動作和剪貼角色搭配影片配樂。目的是把設計案最後可能的外觀視覺化，藉此徵求客戶贊同某個概念。

ascender 上緣
小寫字母高出 x 字高的部分。例如字母 h 和 l 的直劃。

back-end 後端
參見 CMS。

baseline grid 基線網格
一系列平均間距、非印刷的水平指引，通常以點為測量單位。每一條線指出沒有上緣或下緣的小寫字母底部所在的位置。透過基線網格的設定，所有的印刷文字都向共同的參考點對齊。

bellyband 腰封
通常是紙做的細帶，包裹整本書或雜誌，把書或雜誌連同附帶的任何傳單或促銷宣傳品固定好。

blad 樣書
「基本排版和設計」（Basic Layout and Design）或「書籍排版和設計」（Book Layout and Design），是出版社的一種促銷工具，展示出封面／封底和樣本跨頁，讓商業書籍採購大概知道書完成後的外觀。

blank dummy 空白樣本
用預定的紙料和裝訂法製成的空白樣本文件（例如書籍）。藉此在付印之前讓設計師、出版商和客戶看看成品的感覺是什麼。

bleed [off] 出血
影像的一邊或一邊以上，或是一個純色區塊，溢出了頁面邊緣。設定讓這些區塊略微超出頁面邊緣，以防萬一裁切出問題。

buffering 緩衝
把資料暫時儲存在電腦記憶體的過程。例如，線上視訊短片的資料下載速度比真正的播放速度快，因此儲存在緩衝，一直到可以顯示在螢幕上。

calibration 校準
測試和調整各種裝置（掃瞄器、顯示器、印表機等等）的過程，目的是讓彩色輸出一致而可靠。

cmyk 色光減色法
青、洋紅、黃色和黑色油墨依序印刷（通常是膠印〔offset lithography〕）。把這些油墨以不同的百分比混合，會產生各式各樣的顏色，因此 cmyk 印刷經常被稱為「全彩」，相對於 Pantone 油墨的印刷，後者是預先混合好的純色。

CMS 內容管理系統
Content Management System。由網路開發公司設定的一個線上區域，靠密碼保護，這樣客戶不需要任何程式設計的知識，也能更改自己網站的內容。又稱為「後端」，相對於網站可以公開的部分，稱為「前端」。

coders 編碼師
電腦程式設計師的另一種說法。編碼師撰寫電腦程式碼來執行某些功能。例如他們可以設計一套 CMS。

colour balance 色彩平衡
通常是指一幅影像 cmyk 的相對比例。這些比例要經常調整或「校正」，讓影像達到色彩平衡，盡可能重現被拍攝的原始對象。

colour bars 對色條
印在數位樣邊緣的一排標準有色方塊。對色條是依照公認的標準（例如 FOGRA）印製，讓印刷人員在印刷作業時作為顏色的參考。對色條也可以在印刷現場製作，讓印刷人員用濃度計來測量油墨濃度。

coloured [stock] 著色紙料
在製造過程中已經染色的紙張或紙板。紙張被顏色徹底浸漬，因此邊緣也被著色，不同於印上顏色的紙張。

cromalin 克羅馬林打樣
一種校樣。現在不常使用真正的克羅馬林打樣，但許多設計師和印刷業者仍然（誤導地）把高品質的數位樣稱為克羅馬林打樣。在大圖數位印表機出現之前，克羅馬林被認為是最好的打樣方法之一，可以在送印前看到印刷品色彩精確（或幾乎精確）的版本。製作克羅馬林校樣，必須把一種專用的黏性紙張暴露在紫外線下，紙張不需要上色的區塊會硬化。然後塗上色粉，黏在剩下有黏性的區塊。這個過程通常是用來校正 CMYK，因此要塗上每一種顏色的色粉。克羅馬林打樣用的是製作印版（plates）的薄膜，因此相對精確。無論如何，現在薄膜大多被電腦直接製版（Computer to Plate）技術取代（參見 offset lithography）。

d f

DDA 殘障歧視法
殘障歧視法（Disability Discrimination Act）是英國立法的法案，「倡導身障人士的公民權並保障身障人士不受歧視」（direct. gov.uk）。在美國和其他許多國家也有相等的立法。對平面設計的實務工作都產生影響：從考慮印刷的字級和顏色，到網站的設計，目的是確保身障使用者不會遭遇任何障礙。全球資訊網聯盟所發展的無障礙網頁創制機構（The Web Accessibility Initiative），在網站上列出了國際間各種無障礙的相關政策。www.w3.org/WAI/Policy/

debossing/embossing 壓凹／壓凸
把稱為「模」（die）的金屬模型印在紙張或紙板上，形成下陷或突起的區塊。

densitometer 濃度計
印刷人員使用的一種工具，用來確定印刷表面上的油墨濃度，務必使濃度完全一致。

descender 下緣
小寫字母落在基線以下的部分。例如字母 g 和 y 的尾巴。

die cut 軋型
用銳利的金屬模壓透材料（例如紙張或卡片）切出一個形狀。複雜的形狀用雷射切割可能效果比較好。

digital proof 數位樣
使用數位印表機印出的校樣，從設計工作室的噴墨列印，到印前作業（pre-press）製作的無色差大圖校樣都算。

dot gain 網點擴大
有的印刷方法是以網點形成影像和顏色區塊，網點會因為被紙張吸收而擴大。依吸收力的強弱不同，不同紙張網點擴大的程度不同。印刷人員會調整印刷網點的大小，以顧及網點擴大的影響。如果沒有把網點擴大考慮在內，顏色可能會互相出血，可能顯現不出影像陰影區塊的任何細部。

field 欄位
參見 grid。

finishing 加工
印刷之後必要的額外完成過程，例如貼膜、摺疊、壓紋和裝訂。加工經常由專業公司處理，雖然印刷廠內部可能具備基本的加工完成能力，像是摺疊和裁切。如果是短版或一次性的出版物，有些加工會靠手工處理。即使印數大，凡是無法用機器完成的過程，可能也靠手工完成。

flatplan 落版單
一系列的迷你跨頁，可以藉此綜覽整部出版品，上面不但有標籤，有時還用色碼說明頁面的預定內容。有時候設計師會把每個頁面印出小型副本，黏在固定於牆上的落版單上。如果是一台一台印刷，落版單也有助於規劃在哪裏更換紙料比較經濟。

focus group [in design] 焦點團體
安排通常屬於特定人口的一群人聚集在一起，請他們對設計做出回應。設計師和行銷專家有時會根據這些評語來測試他們的工作，並提供資料。

foil blocking 燙金
如同壓凹和壓凸，不過在模和紙張之間加上薄薄一層有色或金屬印箔，在紙上留下和模的形狀相同的單色區塊。

full bleed 滿版出血
四邊都溢出頁面邊緣的影像或單色區塊。設定讓這些區塊稍微溢出頁面邊緣，以防萬一裁切出錯。

full colour 全彩
參見 cmyk。

g

gatefold insert 拉頁插頁
沿著書本外緣摺疊的書頁，可以像大門一樣展開，讓原始尺寸加倍。

glyph 字形
字型檔案裡的一個字元。可能是一個字母或其他字元，例如標點符號或象徵符號。

grid 網格
分割頁面的一系列非印刷的水平和垂直線條，協助設計師配置版面上的各種元素。網格通常包含邊界、欄、欄間距，有時還包含基線網格（baseline grid）。有些設計師也把垂直空間分成好幾個欄位。如果是書籍和雜誌，邊界（頁面邊緣周遭的區塊）通常沒有文字，最多大概只有頁數號碼（也稱為頁碼）和每一頁都會出現的資訊，例如章節名稱，也稱為頁首標題（running head）或頁尾標題（running foot）。報紙和雜誌經常使用複雜的網格，會視內容需要而把狹窄的欄結合在一起，在頁面呈現出較寬的欄。

gsm 每平方公尺的公克數
Grams per square metre，用來定義紙張的重量。160gsm 的紙張如果面積是 1 平方公尺，重量就是 160 公克。一般來說，可以用 gsm 來表示紙張的厚度，不過儘管 gsm 相同，不同紙張的厚度並不相同。某些未塗布紙張（uncoated）看起來相當厚重，然而其實相當輕盈。

gutter 書溝
一幅跨頁的兩張頁面在書脊銜接的區域。

h

hand-finishing 手工加工
參見 finishing。

high-key photograph 高光調照片
對比平均、光線明亮的影像，通常背景是白色，幾乎沒什麼陰影。

high-resolution/low-resolution 高解析度／低解析度
影像檔案的解析度。數位影像資料，例如掃描後的照片或插畫，是以畫素這種細小的平方單位構成。每個畫素只重現一種顏色，但所有畫素在螢幕上產生的整體效果，會產生連續色調（continuous tone）的印象。在捕捉影像當時（透過掃瞄器、數位照相機或其他方法），影像的畫素越多，因為包含比較多的細節，印刷時複製的影像也越清晰。影像的「解析度」是指它的畫素有多少，測量單位是 ppi，也就是每吋有多少畫素（pixels per inch）。這個數字反映的是一吋單邊的畫素，因此 300ppi 代表的是每平方吋 300×300（9 萬）畫素。解析度高的檔案畫素多，低解析度的檔案畫素較少。雖然解析度的高低沒有公認的定義，印刷時使用的影像通常至少是 300ppi，而低解析度的檔案可能只有 72ppi。高解析度的影像可以用影像剪輯程式來稀釋畫面資料，轉成低解析度的檔案，但低解析度的影像無法轉成高解析度的檔案。

i

inferior/superior figures 下標／上標數字
用來標示註腳參考資料或科學複合字的小數字，例如「McCarthy[1] 在他的文章裡說」。又稱為 subscript/superscript figures。

information architecture 資訊架構
一個系統（例如網站）建構、分類和標籤資訊的方式。有效的資訊架構必須考慮到使用者的一般需求，以及網站所有人的需要，來評估資訊的取得和導覽方式。

interface design 介面設計
幕前環境的設計，例如軟體程式或網站。

k

kerning 微調字距
調整兩個字母之間的距離。理想上，整個字的字母間距看起來應該很規律，但有時候（特別是在大型的展示環境下）必須用人工調整間距，以達成視覺上的平均。不可與統一縮放字距（tracking）混為一談。

lamination 貼膜
把兩個表面黏在一起的過程。在印刷作業中，通常是指印刷完成後，把一層透明的亮面或霧面塑膠貼到紙上，提供保護和耐用的外層。

Latin [font] 拉丁〔字型〕
也稱為羅馬字型，拉丁字型由拉丁字母表中使用的字元組成。

leading 行距
字行之間的垂直間距，通常和字體一樣以點（pt）為測量單位。例如設定為12/15pt 的字體，字行之間的行距是 3pt。leading 這個用語出自鑄字排字。字行之間多餘的空間，確實是用一塊鉛條擺在一排排金屬字母之間。

ligature 連字
把兩個字形（glyphs）結合為單一的字元，否則會擠在一起。

line break [in typesetting] 斷行〔排字〕
文字從一行轉移到下一行的形狀和感覺。有的設計師刻意製造某種不規則感，例如短字行下面緊接著較長的字行，有的設計師硬是不把專有名詞分開，並極力使定冠詞與不定冠詞和相應的名詞銜接在一起。

lower-case 小寫
設定為小寫字母的文字。lower-case 這個用語衍生自鑄字排字。排字工人把字模分成兩個盒子儲存，上下疊在一起。小寫字母一律放在「下面的盒子」（lower case），大寫字母放在「上面的盒子」（upper case）。

maquette 初步設計模型
設計案（例如建築物或雕像）未完成時使用的比例模型，可以讓設計師把物件當成實體來評估，而非平面圖或素描。

Modern [font] 現代〔字型〕
一種粗細筆畫對比鮮明，並強調垂直應力的字型。在十八世紀首度設計推出，包括 Bodoni、Didot 和 Modern No 20 等例。

moiré pattern 莫爾條紋
一種無用的圖形，當一套網點或網線，被另一個同樣使用網點或網線的過程所複製而產生。舉例來說，如果掃描先前印好的影像，構成那個影像的網點可能對掃瞄器的網點（或畫素）頻率產生視覺干擾。

monospaced font 等寬字型
每個字元占據的區塊寬度相等的字型。這不表示字母本身會改變寬度來填滿預先設定的尺寸，而是調整兩邊的空間。這些字型可以用來做表格排版，表格的數字在視覺上必須是一排排置中的數字。

non-ranging figure 非齊線數字
設計得比較像小寫字母、有上緣和下緣的數字。有時被稱為「非等高數字」、「古風體數字」、甚至「小寫數字」。有些字體設計師認為，非齊線數字在正文裡比齊線數字更容易閱讀，後者在設計上比較像大寫字母。

offset lithography 膠印
最普遍使用的商業印刷過程。採用的紙是大張頁或紙卷，整個過程的第一步是把檔案拼大版（imposition），才能印在大張頁上。拼大版之後，檔案就送進「RIP」，亦即光柵影像處理器（raster image processor）。處理器會把檔案分成元件顏色（component colours），最常見的是 CMYK，然後把資料轉成一系列的網線、網點和滿版色塊，以便轉移到放置印刷油墨的印版（plates）上。光柵影像處理器經過設定，會考慮使用的紙張、印刷機和油墨，並做出調整，以防網點擴大。如果使用電腦直接製版技術，就把印版直接輸出。上了印刷機後，把每塊金屬印版環繞滾筒包起來，這個滾筒會接觸到用橡膠（稱為橡膠布）包裹的第二個滾筒。在印刷作業期間，把油墨塗在每塊金屬印版上，印版在轉動時將油墨轉印到橡膠布，再由橡膠布把油墨轉印到紙上。CMYK 的印刷作業結合了青、洋紅、黃色和黑色，可以產生全彩影像。油墨一律是半透明的，因此把一種顏色印在另一種顏色上，會產生第三種顏色。

OpenType 開放字型
最新的字型格式，一個字型檔案裡包括了專家字元集和其他字形。同樣的 OpenType 檔案可以用在個人電腦和蘋果麥金塔電腦上。

p

Pantone/PMS
Pantone 配色系統
參見 special。

perfect binding 膠裝
通常用來裝訂雜誌的一種
裝訂法，把一種黏性強、
彈性大的黏膠塗在書脊，
然後才加上書皮。把書脊
粗切以增加吸收力，書皮
通常使用比較厚的紙料。
熱熔膠（PUR）裝訂的過
程相同，不過是用黏性更
大的黏膠，所以更耐用。

perforation 打孔
在紙張、紙板或其他材料
表面切出的小孔，以便完
全撕成兩部分。

pictogram 圖形文字
一個理念或物件的簡化重
現，例如電視的天氣圖上
畫一片最簡單的雲朵，或
是描繪鐵軌穿過的路標。

plate 印版
通常是金屬製成的薄片，
印版上是準備上機印刷的
文字和影像。印版根據使
用的印刷機而有不同大
小，使用 B1 尺寸印刷機
的印刷廠就用 B1 尺寸的
印版等等。

pre-press 印前作業
泛指印刷前所有必要的準
備工作，通常是指把用
排版軟體設計好、準備
送印的檔案準備妥當。
可能包括製作原始材
料的高品質掃描、檢查
所有影像的解析度（參
見 high-resolution/low
resolution）、應用色彩模
式、修片（retouching）
和拼大版（參見 offset
lithography）。

q

quarter-bound 包背裝訂
一種書籍裝訂方式，封面
和封底的紙板用紙張或布
料包裹，再用另一種材料
（傳統上使用皮革）包裹
書脊，並且向封面和封底
各自延伸四分之一左右。

r

ranged-left 左邊對齊
設定每一行印刷文字都對
齊欄位的左邊（相對於右
邊對齊、置中或左右對
齊）。文字和字母的間距
統一，沒有拉長或扭曲。
印刷文字的右邊參差不齊
（ragged），因此「左邊
對齊」有時也稱為「右邊
不齊」。

recycled stock 再生紙料
用再生原料製作的紙張或
紙板。要注意再生纖維的
百分比；有些「再生」紙
張只用了 30％的再生纖
維，70％是原漿纖維，有
些則是 100％的再生纖維。

rendering 算圖處理
在 3D 建模時，用電腦把
描述場景裡各種物件的數
學資料，轉成幕前的影
像。這種算圖處理考慮了
描述照明條件的設定、
要做算圖處理的表面材質
等等。算圖處理越複雜越
詳細，需要性能越強的電
腦。因此「幕前」算圖可
能採用「粗」（rough）
設定，而更為「最終」
（final）的算圖處理則用
來創造最後定案的靜態或
動態影像。

repro 製版
reprographics 的簡稱。製
版是設計案印前作業的一
部分，可以由公司內部的
印刷人員或專業製版公司
處理。主要的工作包括製
作高解析度的原稿掃描、
應用適合最後定案紙料的
的色彩模式，通常還要確
定設計案的所有檔案和其
他部分都設定正確。

retouching 修片
在拍攝之後操弄照片影
像的過程，通常用 Adobe
Photoshop 這種影像剪輯
軟體。修片的工作包括除
去影像上的灰塵和斑點、
校色、修正鏡頭的扭曲或
增加效果。

rich media 豐富式媒體
統稱所有包含視訊、音訊
和／或網路互動的媒體。

SEO 搜尋引擎最佳化
Search Engine Optimization。在設計階段或設計後讓網站最佳化的過程，目的是確保搜尋引擎很容易解讀網站。Google 出版了一套版主指南，簡單說明了搜尋引擎最佳化有哪些重點。

saturation 飽和度
色彩看起來有多麼鮮明。飽和度在科學和技術上的解釋很複雜，不過簡單地說，顏色看起來越鮮豔，就說是飽和度越高。

scan 掃描
用掃描器捕捉的類比式原稿（例如相片、投影片或插畫）的數位版本。常見的掃描器類型是平板式掃描器和滾筒式掃瞄器（印前作業比較常用）。

scatter proof 散射校樣
一種把書籍、雜誌或其他文件裡的精選影像，全部顯示在同一頁面的校樣，用來對照原稿，評估色彩的精確度。

section-sewn 穿線裝訂
一組印刷好的書頁在摺疊、裁切後，和其他類似的幾組書頁縫在一起，多頁數文件的印刷，大多必須把頁面排在大張頁的兩側。最常見的是一張紙在摺疊後變成八頁或十六頁的印刷台。許多出版品必須有一台以上才能印刷。如果要用穿線裝訂，必須把各個印刷台以正確順序疊起來，然後沿著書脊用線縫在一起。穿線裝訂比膠裝更耐用。

setting 排字
也 稱 為 活 字 排 字（typesetting）。這個過程是把送來的文案以事先說好的字型和字級插入版面配置中，視需要設定為左邊對齊、右邊對齊、左右對齊或置中。同時要注意斷行，並且找出孤行和寡行，加以修正。

silk-screen printing 網版印刷
一種用手工或機器的印刷方式，迫使油墨穿透網版，落在要印刷的表面上。通常用來印刷展示材料，例如海報或看板，也可以用來印刷不能使用滾筒的厚重材料；許多不透明的網版油墨色彩濃烈，有時也會因此受到青睞。因為使用的網版粗糙，因此網版印刷不適合複製精密的細節或小字體。

site map 網站導覽
以圖文的方式重現網站結構，通常畫成顯示網頁彼此關係的樹枝圖。也可以詳細說明機能區塊，只不過未必會為使用者提供網站導覽。

small cap 小型大寫字母
大寫字母的一種版本，但經過字體設計師特別繪製，成為和小寫字母的 x字高相同的字母。郵遞區號或首字母縮略字經常使用小型大寫字母。如果一種字體沒有特定的小型大寫字母版本，有些設計程式會自動把正常的大寫字縮小，自動創造一套小型大寫字母。通常這是不好的作法，因為和周圍的印刷文字一比，這些大寫字母的線條變得太細。

snippet [of code] 程式碼片段
可以重複使用的程式設計碼片段。舉例來說，程式碼片段可以處理網站後端的影像尺寸變更，同樣的程式碼也許可以重新使用在好幾個網頁上。

special 特別色
也稱為「專色」，通常用國際認可的 Pantone 配色系 統（PMS）明確規定。專色的油墨經過事先混合，是一種從桶子裏直接取用的純色。只有特別色才能印出許多明亮而生動的 顏 色。例 如 CMYK 的橘色，是把黃色和洋紅色套印在一起，相較於 Pantone 的油墨，印出的結果黯淡而死板。

stock 紙料
印刷使用的材料，例如紙張或紙板。

swash 花飾大寫字母
字母開頭和結尾的漂亮花體字，通常用在大寫字母上。

table [as in programming a font] 表格〔如同字型程式設計裡的表格〕
字型檔案裡有關有如何展示字型的指示。檔案裏的每個表格，控制字型表現的一個不同層面。舉例來說，有一個表格提供每一種字形（glyph）的名稱，有一個表格描述每一種字形的形狀等等。關於需要哪些表格，表格中又應該包含哪一種資料，不同的字型格式有不同的規格。

tracking 統一縮放字距
一個字或一個文字區塊裡的總體水平間距。不可和微調字距（kerning）混為一談。

type size 字級
字體的大小，以點（pt）為測量單位，點級（例如 9pt）是字元所在的隱形區塊的整體高度。包含上緣（ascender）和下緣（descender）的高度所需要的空間。都是 12pt 的兩種字體看起來可能大小不一，因為在全部是 12pt的高度裏，x 字高和上緣與下緣的相對尺寸可能不同。x 字高大的字體，看起來往往大於 x 字高小的字體。

uncoated 未塗布

沒有在製造過程中加上一層塗布的紙張或紙板。未塗布紙的質地和外觀都比銅版紙粗糙，具有某些設計師所偏愛的觸感。不過未塗布紙比銅版紙更能吸收油墨，印出的效果可能很細膩，但也會讓影像的明亮度和對比變得扁平。

upper-case 大寫字母

設定為大寫的內文。這個用語源自於鑄字排字。排字工人把字模儲存在兩個盒子裏，上下相疊。下方的盒子（lower-case）收藏所有小寫字母，上方的盒子（upper-case）收藏所有大寫字母。

varnish 光油

塗布在油墨上面，覆蓋整張紙的滿版出血塗層。光油額外提供了一層保護，以防留下指痕。基本的「密封」（seal）也有相同功能，但不如貼膜這麼耐用（參見lamination）。紫外線光油是一種特殊光油，用紫外線照射形成一層高亮光澤，甚至比標準的光油更耐用。

volume [paper volume] 體積〔紙張體積〕

紙張的體積，算的是厚度而非重量。

web printing 輪轉印刷

一種平板印刷，用連續的紙卷進行大量印刷（例如報紙和雜誌）。張頁印刷用的是比較小的紙張。

wet proof 濕稿打樣

一種數量有限的印刷品樣張，以真正的印刷過程印在正確的紙料上。由於紙張、油墨和印刷過程結合在一起，會影響成品的外觀，只有用濕稿打樣才能在大量印刷前確實看到印刷的成果。濕稿打樣是最昂貴的一種校樣。通常用印版印在專用的打樣機上打樣，因此必須在打樣前把所有印版製作完成，所以修正錯誤的成本很高。比較平價和常用的替代方法是數位打樣，儘管沒辦法那麼精確地顯示成品的外觀。

wire frame 線框

網站或使用者介面最基本的版本，沒有任何品牌塑造或設計的圖文。用來檢查功能層次的應用效果如何，並挖掘任何光從網站導覽上可能看不出來的問題。

word break 斷字

把一個字分成分屬兩行的兩個部分。第一部分的後面加上連字號（-），表示這個字尚未完成。

x-height x 字高

字體的小寫 x 字母高度。

MA0027

作　　者　　露西安·勞勃茲 (Lucienne Roberts)、蕾貝嘉·萊特 (Rebecca Wright)
譯　　者　　楊惠君
封面設計　　一瞬設計 / 蔡南昇
版面編排　　一瞬設計 / 張鎔昌
總 編 輯　　郭寶秀
責任編輯　　蔡雯婷
協力編輯　　吳佩芬

發 行 人　　涂玉雲
出　　版　　馬可孛羅文化
　　　　　　104 台北市民生東路 2 段 141 號 5 樓
　　　　　　電話：02-25007696
發　　行　　英屬蓋曼群島商家庭傳媒股份有限公司城邦分公司
　　　　　　台北市中山區民生東路二段 141 號 2 樓
　　　　　　客服服務專線：(886)2-25007718; 25007719
　　　　　　24 小時傳真專線：(886)2-25001990; 25001991
　　　　　　服務時間：週一至週五 9:00 ～ 12:00；13:00 ～ 17:00
　　　　　　劃撥帳號：19863813 戶名：書虫股份有限公司
　　　　　　讀者服務信箱：service@readingclub.com.tw
香港發行所　城邦（香港）出版集團有限公司
　　　　　　香港灣仔駱克道 193 號東超商業中心 1 樓
　　　　　　電話：（852）25086231 傳真：（852）25789337
　　　　　　E-mail：hkcite@biznetvigator.com
馬新發行所　城邦（馬新）出版集團
　　　　　　Cite (M) Sdn. Bhd.(458372U)
　　　　　　11 Jalan 30D/146, Desa Tasik, Sungai Besi,
　　　　　　57000 Kuala Lumpur, Malaysia
　　　　　　電話：（603）90563833 傳真：（603）90562833
輸出印刷　　前進彩藝有限公司
初版一刷　　2012 年 5 月
定　　價　　880 元（如有缺頁或破損請寄回更換）

Design Diaries: Creative Process in Graphic Design © 2010, Lucienne Roberts and Rebecca Wright
Complex Chinese edition copyright © 2012 Marco Polo Press, a division of Cité Publishing Ltd.

This book was produced and published in 2010 by Laurence King Publishing Ltd., London.

國家圖書館出版品預行編目 (CIP) 資料

絕對視覺：11 位頂尖平面設計師的創意私日誌 /
露西安．勞勃茲 (Lucienne Roberts), 蕾貝嘉．萊特 (Rebecca Wright) 著；楊惠君譯 . --
初版 . -- 臺北市：馬可孛羅文化出版：家庭傳媒城邦分公司發行 , 2012.05
　　面；　公分 . -- (Act ; 27)
譯自：Design diaries : creative process in graphic design
ISBN 978-986-6319-39-6(平裝)

1. 商業美術 2. 平面設計

964　　　　　　　　　　101003880